領隊與導遊精要

第8版

蕭新浴、蕭珝涵、李宛芸　編著

全華圖書股份有限公司

序 | Preface

精彩旅行的背後是分享

分享的背後是心靈的成長

提升人文素養與美學

　　近年來，應邀到各級單位或高中職及大專院校專題演講，我談的主題都圍繞在提升人文素養與美學，觀光的主體是「人」，人文：談的是起心動念，你的每個思想都是真實存在的東西，它是一種力量（普蘭特斯．馬福德）。從事旅遊業及領隊、導遊的工作，必備的人文特質就是熱忱、抗壓性與緊急事件應變的能力，而美學談的是感動與學習，一輩子感受感動，你就是感動的一生，學最好的別人，做最好的自己。感動與學習藏著你走過的路、讀過的書、愛過的人，用儀表、姿態、語氣、眼神與旅客溝通，確實領隊、導遊是產品的一部分，專業知識、資歷和經驗都重要，但唯有具備良好人品素質的領隊、導遊才能持續在觀光的舞台上獲得感動與回饋。

　　以色列猶太人說，四項最值得回報的投資：

1. 讀書 → 去別人的靈魂裡偷窺。
2. 旅行 → 去陌生的環境裡感悟。
3. 電影 → 去螢幕裡感受別人的生活歷程與技能。
4. 冥想 → 去自己內心跟自己對話。

領隊、導遊升級與服務轉型

　　面對體驗經濟的時代，現代人已深刻體認到休閒是工作之後的補償。因此旅遊已經成為生活中的一種消費習慣，這一年由於新冠肺炎疫情(COVID-19) 大流行，觀光旅遊業秉著「田螺含水過冬」的毅力與精神，積極轉向數位精進與轉型，因應網際網路交易時代潮流趨勢。

2020 年四月，華夏旅遊文教交流協會承辦交通部觀光署「觀光業轉型及服務人員精進培訓」案，此次培訓的重點在於旅行業（含導遊、領隊）升級，網路科技、數位轉型及安全提升旅客權益保障。1,500 多位旅遊業先進夥伴（含導遊、領隊）參與，歷經 1,560 小時培訓，1,500 位學員登上龜山島實地考察。

透過學習與多元交流，讓一年四季在海內外拚搏工作的旅遊業者及導遊、領隊夥伴們，停下腳步，充電再出發。

實現夢想　創造價值

筆者曾在觀光產業服務多年，榮獲 (92) 觀光署頒發旅遊業優良觀光事業從業人員，之後轉任大學專任助理教授。個人亦曾擔任北區技專院校觀光餐旅命題委員；目前是全國惟一獲邀擔任觀光署（考取後）領隊人員職前訓練、導遊人員職前訓練及中華民國經理人訓練之三棲講師。曾經參與授課學員超過 38,000 人，幫助學員、學生實現夢想。依教師本身多年「兼具學者與業者訓練」，透過理論提升同學視野與邏輯思維的基礎觀念與能力。

感恩　凝聚　期盼

再版感謝：所有讀者對本書的肯定及推薦。除了更正不合時宜的法規外，在各章節另加入前言，俾讀者能及時融入課程精要。感謝臺灣觀光協會組長蕭瑀涵小姐及恒新旅行社專案經理李宛芸小姐的體驗協助與修訂，豐富了本書的閱讀性與專業性。期待再相遇：獻上滿滿的祝福與衷心期盼，預祝各位敬愛的同學金榜題名，我們相約導遊、領隊職前訓練時再相遇。

蕭新浴 敬筆

目次 │ Contents

章節架構 │ Structure of this book

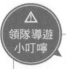

領隊導遊 小叮嚀

遊程產品之演進

過去—走馬看花，如歐洲 34 天十七國之旅。多國旅遊，時間緊湊，到此一遊。

現在—深度旅遊，如英國 12 天、緬甸 8 天之旅，花較長時間遊行一個國家。

未來—無目的地之旅遊（Go somewhere, do nothing），到了一個國家或景點什麼也不做，完全放鬆。

領隊導遊小叮嚀

提供課外補充知識，使讀者增廣見聞，全書共有 27 則。

常見 Q&A

晶片護照 須本人親自申請嗎？

不一定。依護照條例施行細則第 15 條規定，護照之申請，應由本人親自或委任代理人辦理，代理人並應提示身分證件及委任證明；在國內申請護照者，前項代理人以下列為限：

(1) 申請人之親屬。

(2) 與申請人屬同一機關、學校、公司或團體之人員

(3) 交通部觀光局核准之綜合或甲種旅行業

(4) 其他經外交部領事事務局或外交部各辦事處同意者。提出申請時，代理人應提示身分證及委任證明。

常見 Q&A

分享領隊與導遊帶團常見情形，以及旅行社處理應對方式，全書共 35 則。

全彩地圖

全彩世界地圖，快速認識各國家城市與景點特色！

最新法規

依照全國法規公告最新更新，QRCODE 隨時更新最新法規資訊。

章末評量

蒐集領隊與導遊常考題型，讀者可自我檢測學習成效。

本書特色 │ Features

結合學術理論與實務應用模式

1. 以考試所公布之考試範圍編寫，重點整理出完整的考試內容，依命題大綱方向分述於各章節，摘要提示及重點整理，導引準備方向。

2. 提供最新的觀光發展動態及資訊，擴大學習領域與見解。

3. 從學生及考生的角度出發，了解需求，給予最清晰、最明確的準備方向。

4. 作者本身英語導遊與外語領隊考試及格，兼具理論基礎與實務應用。

5. 作者擔任觀光署領隊、導遊考取後之職前訓練講師多年，並於大專院校講授觀光課程，深知教學要領及學生需要。

6. 作者曾獲觀光署頒發優良觀光事業從業人員，具有良好的評價。

7. 本書適用於大專院校及高中、職觀光旅運及餐旅相關科系，旅運經營、領隊與導遊實務之相關課程。

最新資訊 │ New Information

一、交通部觀光局 9 月 15 日正式改制為觀光署

二、2024 年領隊導遊考試重大變革

　　政府舉辦的「導遊、領隊」考試（專門職業及技術人員普通考試導遊人員、領隊人員考試），已在 2023 年 3 月落幕，明年（2024）起導遊、領隊證照考試主管機關起回歸交通部觀光署，若想成為接待外國人的導遊或帶團出國的領隊，將可在「通用制」或「專用制」兩種評量制度二選一。

　　根據交通部觀光署統計（2023），目前領有「效期內」執業證的導遊 2.18 萬人、領隊 3.36 萬人。

1. 考試名稱：2024 年起，領隊導遊考試改為領隊導遊評量
2. 考試時間：每年三月
3. 考試方向：會較接近實務面命題 (符合本書編輯內容)
4. 考訓制度：
 (1) 舊制：採「考訓分離」方式辦理，參加職前訓練資格並無限期
 (2) 新制：將採「選訓合一」，其參加職前訓練資格之保留年限，為通用制保留 3 年、專用制保留 1 年。
5. 考試評量方式
 將領隊、導遊評量區分為「通用制」及「專用制」，兼顧業界對人才的需求。讓稀有語言人才不因中文讀寫能力限制而無法取得執業資格。
 (1) 通用制偏向舊國考版本，考試內容、大綱及評量方式不變。
 (2) 專用制則是因應業界需求，讓稀有語言人才不因中文讀寫能力限制而無法取得執業資格。
6. 報考「通用制」或「專用制」差別：
 (1) 主要差別在於「專用制」須由旅行社推薦、考題較簡化、考科也減半，不過轉換雇主後執業資格失效，且僅限選考英語以外其他外國語，即華語、英語導遊不採專用制。
 (2) 參加「專用制」評量者須現任職於綜合旅行業或甲種旅行業，且其旅行業服務年資累計滿 2 年以上，並由任職旅行業推薦報名參加。

Chapter

01

領隊與導遊的定義

領隊導遊執照效期

很多同學問老師，領隊導遊執照只有三年有效期，所以沒太大興趣考證照！

依據領隊導遊人員管理規則，領隊導遊人員執業證有效期間為三年，期滿前應向交通部觀光署或委託之有關團體申請換發。換發執照時必須附上三年內帶團之紀錄（一團以上）。

解惑

1. 同學參加考試院專門職業技術人員考試及格，政府會寄考試院考試及格證書給你（永久有效）。

2. 取得及格證書後須參加導遊職前訓練（98 小時）或領隊職前訓練（56 小時）成績及格才能申請執業證，執行導遊或領隊工作。

3. 同學考試及格後，可以不必馬上參加職前訓練，等到有一天你想從事導遊，領隊這份工作時再去受訓，就沒有執業證三年有效期的問題。

4. 即使取得執業證三年內都沒帶團或超過三年有效期，只要重新參加職前訓練複訓（受訓時間減半），即可重新取得領隊導遊人員執業證。（不需要再重新考試）

1-1
領隊與導遊的定義與比較

一 領隊人員定義

1. 依據交通部觀光署之發展觀光條例規定，領隊人員指領有執業證（圖1-1），執行引導出國觀光團體旅客旅遊業務而收取報酬的服務人員。

2. 領隊的英文有：Tour Escort、Courier、Tour Leader、Tour Conductor、Tour Manager 等。

3. 領隊人員應經中央主管機關發給執業證，並受旅行業僱用或受政府機關、團體之臨時招請，始得執行業務。

圖 1-1　領隊人員須有領隊人員執業證，才可執行相關旅遊業務

4. 領隊人員取得結業證書或執業證後連續三年未執行各該業務者，應重新參加訓練結業，待領取或換領執業證後，始得執行業務。

二 專業導覽人員定義

指為保存、維護及解說國內特有自然生態及人文景觀資源，由各自的事業主管機關在自然人文生態景觀區所設置之專業人員（圖1-2）。

圖 1-2　專業導覽人員

1-2 領隊技巧

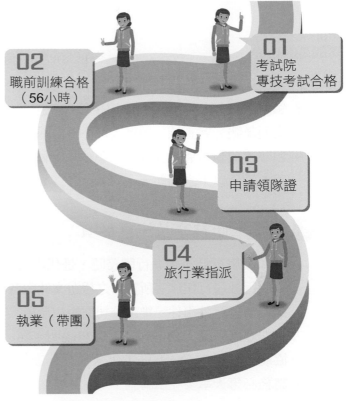

一 領隊考試與職前訓練之精要

1. 領隊人員執業證（圖 1-3）分外語領隊人員執業證及華語領隊人員執業證。

2. 領取外語領隊人員執業證者，得執行引導國人出國及赴香港、澳門、大陸旅行團體旅遊業務。

圖 1-3 領隊證取得方式

3. 領取華語領隊人員執業證者，得執行引導國人赴香港、澳門、大陸旅行團體旅遊業務，不得執行前述以外之出國旅行團體旅遊業務。

4. 經領隊人員考試及格者，應參加交通部觀光署或其委託之有關團體、學校舉辦之職前訓練（圖 1-4）合格，並領取結業證書後，始得請領執業證，執行領隊業務。

5. 經領隊人員考試及格，參加職前訓練者，應檢附考試及格證書影本、繳納訓練費用，向交通部觀光署或其委託之有關團體、學校申請，並依排定之訓練時間報到接受訓練。

圖 1-4 導遊人員職前訓練

6. 領隊人員取得結業證書或執業證後，連續三年未執行領隊業務者，應依規定重新參加訓練結業，領取或換領執業證後，始得執行領隊業務。

7. 領隊人員執業證有效期間為三年，期滿前應向交通部觀光署或其委託之有關團體申請換發。

8. 領隊人員執行業務時，應佩掛領隊執業證於胸前明顯處，以便聯繫服務，並備交通部觀光署查核，領隊人員不得拒絕。

9. 領隊人員執行領隊業務時，應依規定佩帶執業證，違者處新臺幣 3 千元以上，1 萬 5 千元以下之罰鍰。

二 領隊工作執掌及注意事項

1. 領隊被旅行社派遣執行職務時，是代表公司為出國觀光團體旅客服務，除了代表旅行社履行與旅客所簽訂之旅遊文件中各項約定事項外，並須注意旅客安全、適切處理意外事件、維護公司信譽和形象。

2. 辦理登機手續（圖 1-5-a）及登機說明。

3. 協助旅客行李 Check-in 工作。

4. 請務必每天拿麥克風講話。

5. 在國外旅遊期間請務必按行程表確實執行。

6. 監督國外旅行合約服務內容（圖 1-5-b）。

7. 妥善安排食、衣、住、行等相關事宜（圖 1-5-c）。

8. 協助導遊解說翻譯。

9. 聯繫銜接交通工具。

10. 緊急突發狀況應變處理。

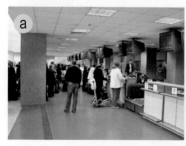

圖 1-5　一個好的領隊，須隨時站在旅客的立場去設想，才能及時發現他們的需要

領隊人員
管理規則

三 領隊工作的特性

1. 領隊執行的工作內容廣泛：食、住、行、遊、購、娛。
2. 旅遊業交易是先收款，再分時分地交由領隊履行契約條款，環環相扣。
3. 旅客背景不同，對產品的認知與期盼不同，造成一種服務的提供面臨需求的多元化。
4. 旅遊產品內容複雜，品質難以比較，造成旅客沿途訪價，增加領隊工作執行的難度。
5. 兼負遊程設計、價格釐訂、業務行銷、OP 作業組合之成敗。

四 導遊人員定義

依據交通部觀光署發展觀光條例規定，導遊人員是指接待或引導觀光客旅客旅遊而收取報酬的服務人員。須經測驗合格，領有執業證書（圖 1-6），並在旅行社擔任接待和領導觀光旅客旅遊而收取合理報酬的專業人員，其英文為 Tour Guide，Tourist Guide。

圖 1-6　導遊人員須有導遊人員執業證，才可執行相關旅遊業務

五 導遊帶團工作程序（圖 1-7）

　　一個稱職合格的導遊員，不僅要具備基本的專業知識和服務技能，同時也要有廣博的知識，敬業的精神，高尚的道德和健全的體魄。

（一）導遊人員帶團作業流程

準備作業 **01**	接團工作 **02**	接待工作 **03**	送團作業 **04**	結團作業 **05**
1.身心健康準備	1.交團作業	1.飯店住宿登記作業	1.送機前準備	1.報帳
2.導覽解說資料整理	2.接機抵達作業	2.景點導覽作業	2.送機巴士作業	2.提出接待報告書
3.物料準備	3.先行離隊之安排	3.購物導引作業	3.辦理出境作業	3.後續服務
4.聯繫與協調	4.送往飯店作業	4.用餐作業		
	5.轉接國內交通工具作業			

圖 1-7　導遊人員帶團作業流程　　　　　　　　　　資料來源：中華民國觀光導遊協會

六 導遊工作事項

1. 接送旅客入離境（圖 1-8-a）。
2. 安排旅客的交通、食宿等，保護旅客的人身和財物安全（圖 1-8-b）。
3. 講解旅遊據點及國情民俗的介紹（圖 1-8-c）。
4. 協助特殊意外事件的處理（24 小時內向交通部觀光署及受雇旅行社或機關團體報備）。
5. 其他合理合法職業上的服務，如購物退稅、外幣兌換……等。
6. 事先聯繫、協調與確認是否已完成預約申請（如：餐廳、景點、巴士……等）。

圖 1-8　導遊的部分工作內容

7. 導遊人員執業證（圖1-9）分外語導遊人員執業證及華語導遊人員執業證。

8. 領取外語導遊人員執業證者，應依其執業證登載語言別，執行接待或引導使用相同語言之國外觀光旅客旅遊業務，並得執行接待或引導大陸、香港、澳門地區觀光旅客旅遊業務。

9. 領取華語導遊人員執業證者，得執行接待或引導大陸、香港、澳門地區觀光旅客或使用華語之國外觀光旅客旅遊業務。

10. 導遊人員取得結業證書或執業證後，連續3年未執行導遊業務者，應依規定重新參加訓練結業，領取或換領執業證後，始得執行導遊業務。

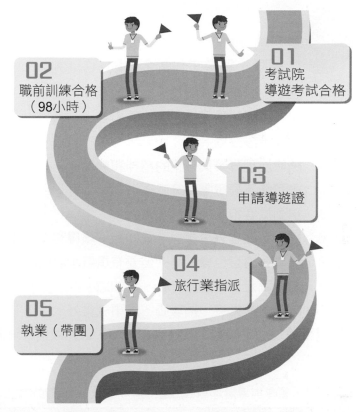

圖 1-9　導遊證取得方式

01 考試院 導遊考試合格

02 職前訓練合格（98小時）

03 申請導遊證

04 旅行業指派

05 執業（帶團）

11. 導遊人員執業證應每年校正1次，其有效期間為3年（有效期間為3年，意指連續3年沒有執業必須重訓，但不須重考），期滿前應向交通部觀光署或其委託之團體申請換發。

12. 導遊人員執行業務時，如發生特殊或意外事件，除應即時作妥當處置外，並應將經過情形於24小時內，向交通部觀光署及受僱旅行業或機關團體報備。

領隊導遊小叮嚀

領隊、導遊工作黃金準則

1. 衷心的讓團員覺得他（她）很重要。
2. 對團員要一視同仁，不能偏心。
3. 不要預設立場。
4. 隨時展現專業與敬業的精神和態度。
5. 盡可能不要讓團員分派系。
6. 遇到旅客抱怨，須耐心應對。
7. 隨時與旅客分享你的專業知識，贏得客人信任。
8. 領隊、導遊也會犯錯，但要有勇氣承認錯誤。
9. 盡力滿足旅客的好奇心、求知慾。
10. 時刻保持微笑、同理心，凡事就會好。

以下將以實務的觀點論導覽前、中、後的設備及注意事項，敘述如下。

表 1-1　領隊與導遊之執照用途、服務對象及職業類別之區別

名稱	導遊人員		領隊人員	
	華語導遊	外語導遊	華語領隊	外語領隊
執照用途	接待或引導大陸、香港、澳門地區的觀光旅客或使用華語之國外觀光旅客旅遊業務	依其執業證登載語言別，執行接待或引導使用相同語言之來本國觀光旅客旅遊業務，並得執行接待或引導大陸、香港、澳門地區觀光旅客旅遊業務	引導國人赴香港、澳門、大陸旅行團體旅遊業務，不得執行引導國人出國旅行團體旅遊業務	引導國人出國及赴香港、澳門、大陸旅行團體旅遊業務
服務對象	以來華旅遊之觀光客（Inbound）為主		以出國旅遊之觀光客（Outbound）為主	

一、依領隊人員管理規則第 18 條規定，領隊人員之執業證有效期間為 3 年，期滿前應向交通部觀光署委託之有關團體申請換發。如逾期換證而繼續執業者，依發展觀光條例第 58 條處新臺幣 3 千元罰鍰。

二、交通部觀光署將自 103 年起落實上揭規定，請領隊人員依規定換領執業證，以免受罰。

七 領團人員之定義

執行或引導國人在國內各地區及島內外旅遊之人員稱之，領團人員不須通過導遊或領隊的證照考試，即可執行相關業務，如學生畢業旅行，公司員工旅遊等。

現代的人工作忙碌，為了滿足好奇心、求知慾與恢復身心之疲勞，常會利用假期或閒暇之餘參與旅遊，因此身為導覽人員須秉持細水長流的態度，以及讓旅客獲得身心靈最大的滿足為宗旨來服務他們，如果再加上和客人之間的良好互動，執行導覽的工作將會更加順利愉快。

1-3
導覽說明技巧

一 專業導覽人員定義

　　指為保存、維護及解說國內特有自然生態及人文景觀觀光資源，由各自的事業主管機關在自然人文生態景觀區所設置之專業人員。（圖 1-10）

圖 1-10　博物館專業文史導覽人員

（一）導覽前的準備

1. 了解客人的背景。
2. 研究行程。
3. 隨團學習。
4. 細心請教。
5. 蒐集資料。

（二）導覽進行中之相關注意事項

1. 人數控制。
2. 掌握客人的心理及生理需求。
3. 導覽方式的互動。
4. 因人、事、時、地、物而掌握議題。
5. 觀察反應及修正。

（三）導覽後的工作

1. 虛心接受客人批評指教。
2. 自我檢討、研究改進。
3. 調整腳步再出發。

二 導覽的功能

王淮真（2001）綜合（Sharp，1982；林玥秀，1992；楊婷婷，1995）將導覽解說之功能歸納為下列十一點。

1. 加強旅客的體驗。
2. 拓展旅客的視野，使其對資源有更深入的認識。
3. 讓旅客了解其身處之地與環境之關係。
4. 對於利於保存之相關事務，做出較有遠見之決定。
5. 可以降低不必要的破壞。
6. 誘導旅客至承受力較強的環境，以保護脆弱的環境。
7. 可以增加想像力。
8. 漸漸灌輸旅客以所屬國家、文化及傳統為傲。
9. 對於觀光為主的地區，解說可助其發展。
10. 可以喚起旅客對保存的關心。
11. 可以啟發人們以理性與感性的方法保護環境。

三 解說方法

在觀光地區內將自然環境、人文景觀、歷史地理與文化等，以專業知識及生動方式介紹給遊客了解，協助其鑑賞當地之環境與觀光資源之服務，稱之為解說服務，而擔任此一解說工作人員稱為解說員：

解說方法無一定的方式，可因人、事、時、地、物而適時發揮，已達到解說目的，一般常使用的解說方法有下列幾種。

圖 1-11　美國華盛頓太空博物館解說員

（一）解說員服務

1. 優點
 (1) 現身解說可視現場情境與遊客互動，其靈活度及機動性皆強。（圖 1-11）

(2) 親切感及依戀性強，幫助遊客記憶及日後之回憶。

(3) 發揮教育功能，培養遊客正確的旅遊觀念與態度。

(4) 所有解說方法中最理想的方式。

2. 缺點

(1) 解說員須經過召募、徵選、訓練等方式，花費時間與經費。

(2) 解說員培訓時間長、專長種類各不同（如觀光資源、地景、鳥類、植物生態等），須視遊客的喜好和性質而派任，因此工作時間不固定。

（二）視聽影片介紹

1. 優點

(1) 通常在室內，環境舒適，較不受天候的影響。

(2) 聲音音響輔助影片播放，視聽效果佳。（圖1-12）

(3) 可呈現全年度的生態景觀變化，吸引遊客在不同季節重遊的意願。

2. 缺點

圖1-12　金瓜石古蹟「四連棟」日式建築內的影片導覽

(1) 視聽空間與設備的裝置維護費用高。

(2) 影片的製作費用大。

(3) 空間不夠大或遊客多時，等候的時間較長。

（三）錄音方式解說

1. 優點

(1) 耳目同時並用，時間可自由控制。

(2) 多國語言錄音，在國外時可選擇自己國家的語言。（圖1-13）

圖1-13　美術館的語音導覽

2. 缺點

(1) 缺乏互動性。

(2) 參觀動線易受影響，形成遊客聚集在某一處景點或物件。

（四）引導式步道

1. 優點
 (1) 利用步道、柵欄、告示牌、解說牌設施，引領參觀路線，設施費用低。（圖 1-14）
 (2) 與大自然結合，自由空間大，適合親子旅遊。
2. 缺點
 (1) 須自行閱讀解說牌之文字，才能了解內容，耗費較多時間。
 (2) 單向傳遞訊息，無法雙向溝通。

（五）展示與陳列

1. 優點
 (1) 呈現逼真之實物或圖畫，視覺效果佳。（圖 1-15）
 (2) 易讓遊客勾起歷史年代或對某人著名成品的回憶。
 (3) 通常在室內，不受天候影響。
2. 缺點
 (1) 空間或動線規劃不足時，容易迷路。
 (2) 具歷史價值之文物或名畫，須有人看管，否則易受觸摸或破壞。

（六）刊物與地圖

1. 優點
 (1) 幫助記憶與回憶。（圖 1-16）
 (2) 了解時間與空間。
 (3) 清楚標示地形地物，易於尋找目標區景觀、建物。
2. 缺點
 (1) 刊物、地圖印刷製作成本高。
 (2) 缺乏身歷其境的感覺。

圖 1-14　金瓜石古蹟「四連棟」日式建築內的影片導覽

圖 1-15　宜蘭幾米公園

圖 1-16　一張好 DM，也具有相當力道的引導作用

上述解說方法中，以解說員解說法最佳，因為此方法容易與旅客產生互動，且解說員可藉由活動的進行（如 Q & A）來加強解說的強度與深度，使旅客留下深刻的印象，擁有美好的回憶。

四 解說人員的工作方式

解說人員應重視穿著、儀表、態度、談吐等細節，才能讓旅客感受到被尊重及產生愉悅的感覺。

1. 擔任該觀光地區之專業解說。
2. 解說時有義務管理維護該地區之觀光資源。
3. 兼負注意遊客之安全。
4. 提供專業知識引發遊客之興趣。
5. 傳達觀光知識與教育。

五 解說的定義

Tilden（1997）概述解說之意義，是一種教育活動，目標為傳達展品的意義和關係，是一種藝術，是一種資訊傳播。並且主張解說必須將主題或環境與旅客的人格特質或經驗相結合，吳麗玲（2000）將導覽之定義歸納為下列三點：

1. 導覽是一種溝通過程。
2. 導覽是服務觀眾的方式。
3. 導覽是具有教育性。

六 針對主題（Theme）

依不同的旅遊目的、文化風俗、和審美情趣的各國旅客，在景物介紹、語言運用、講解方法和技巧等靈活運用，以滿足旅客之需求。

七 計劃安排

1. 按旅遊者的需求、時間、地點等條件有計畫地進行導遊解說。
2. 解說時考慮時空條件（如交通狀況、導覽路線等），預作安排。

八 靈活主動

1. 因人、事而異，因時、地制宜，因物而思。
2. 尊重旅客的意見，靈活運用具體的導遊方法。

 (1) 溝通（Communication）良好是導覽解說成功的關鍵。

 (2) 溝通是人與人之間想法、意見或資訊的交換方式，溝通主要分為兩種形式：

 ① 口述。如用詞等。

 ② 非口述。如身體語言等。

⚠ 領隊導遊 小叮嚀

溝通要素

當我們在溝通時，我們的態度和想法也會由下列幾項來傳達：

1. 身體語言－ 55%
2. 語調－ 37%
3. 用詞－ 8%

1-4
遊程規劃

一 遊程的定義及分類

（一）定義

依據美洲旅行協會（American Society of Travel Agents, ASTA）對遊程的定義為事先計畫完善的旅行節目，包含交通、住宿、遊覽及其他有關之服務。

（二）分類

1. 現成遊程（Ready Made Tour）：在消費者提出需求之前，由供應商（旅行社）推估市場需求，以最有利的條件組合成符合市場需求的遊程，如日本 5 日遊、捷克 10 日遊。
2. 訂製遊程（Tailor Made Tour）：消費者提出需求之後，再由旅行社依照消費者的要求規劃行程，如獎勵旅遊、公司員工旅遊。

二 遊程產品

前面已討論到所謂的遊程，意即觀光產業的供應者（諸如飯店住宿、餐飲消費、或是交通運輸等各方面業者），透過旅遊仲介業（旅行社），將觀光資源加以整合規劃後，策劃出滿足顧客需求的各類行程（圖 1-17）。

圖 1-17　遊程設計

三 遊程設計之內容

　　遊程產品越來越趨於精緻化，產品設計必須貼近旅客、人性化、且客製化，設身處地的考量旅客需求，創造價值。

1. 規劃內容以能呈現觀光旅遊特色為原則。
2. 規劃重點：精緻與創意旅遊理念。
3. 建構旅遊品質。
4. 結合當地觀光與產業資源。
5. 遊程地點：國家或地區。
6. 行程天數：可行性與合理性。
7. 主題設定：例如國家風景區；美食與溫泉。
8. 遊程經費限制：編列每個人合理的估價。
9. 交通工具：結合各種安全及便利交通工具。
10. 住宿安排：以合法的住宿機構作為原則。
11. 適合對象：適合客源層。
12. 風險管理：考慮遊程執行時的風險預防措施及緊急事件處理機制。

四 遊程設計之原則

1. 航空公司之選擇
2. 機票之價格
3. 考量淡、旺季交通和住宿之供需問題
4. 簽證問題
5. 當地代理商（Local Agent）
6. 公司資源競爭者的考慮
7. 旅遊安全與風險
8. 政府相關之法令
9. 結合旅遊地區之觀光資源

五 遊程設計之步驟

總共有五個步驟（圖 1-18），分別為列舉遊程組成元素、設定主要考量、過濾（淘汰、選擇）、蒐集資料、建置組合。

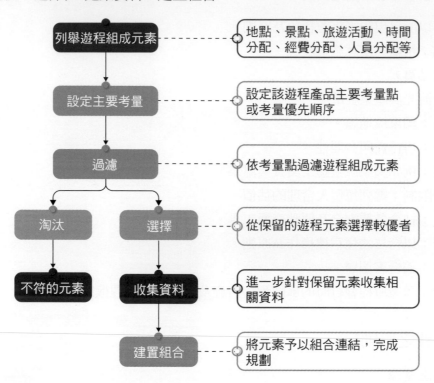

圖1-18　遊程設計的步驟

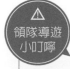
領隊導遊小叮嚀

遊程產品之演進

過去—走馬看花，如歐洲 34 天十七國之旅。多國旅遊，時間緊湊，到此一遊。

現在—深度旅遊，如英國 12 天、緬甸 8 天之旅，花較長時間遊行一個國家。

未來—無目的地之旅遊（Go somewhere, do nothing），到了一個國家或景點什麼也不做，完全放鬆。

1-5
觀光心理與行為

　　觀光行業是一種「以人為主」的行業。提供接受服務的都是「人」，因此人與人之間接觸頻繁、各種情緒及個人的感受因服務的開始而產生，而且影響著未來的購買行為。

一 家庭生命週期

　　家庭生命週期是指個人所經歷的各個生命階段，包括從小時候開始、歷經結婚、生子、養兒、退休到配偶死亡等的過程階段。

1. 單身階段：年輕、單身並且不與家人同住者。
2. 新婚階段：年輕、無小孩者。
3. 滿巢第一階段：最小的孩子不超過 6 歲。
4. 滿巢第二階段：最年幼的孩子超過 6 歲。
5. 滿巢第三階段：年長的夫妻與未獨立的兒女。
6. 空巢第一階段：較年長的夫妻，孩子不同住，工作達到高潮。
7. 空巢第二階段：老夫老妻，沒有小孩在身旁，退休。
8. 鰥寡階段：仍有工作。
9. 鰥寡階段：退休。

二 生活型態

　　指一個人活在現實世界的生活型式，表現在他所從事的日常活動、對事物的興趣與意見的表達上。行銷研究中對於生活型態的衡量，就是從這三個層面來進行探討。

（一）消費者購買行為之類型

　　從消費者的觀點，購買行動是為了做出決策、解決問題與滿足生活上的需要，

其購買行為有以下四種類型：

類型	定義
高度涉入（High Involvement）	指消費者對產品有高度的興趣，購買產品時會願意投入較多的時間與精力去解決購買問題。
低度涉入（Low Involvement）	指消費者在購買產品時不會投入很多時間與精力去解決購買的問題。
持久涉入（Enduring Involvement）	指消費者對某類產品長久以來都有很高的興趣，品牌忠誠度高，不隨意更換品牌。
情勢涉入（Situation Involvement）	指消費者購買產品是屬於暫時性或變動性，常在一個情境狀況下產生購買行為。

（二）影響消費者行為之因素（圖 1-19）

消費者行為受到許多因素影響，包含內在的心理歷程及外在的環境。

1. 文化因素（學習、知識與價值觀）。
2. 社會因素（資訊、方便性、易達性……）。
3. 個人因素：生理需求、安全需求、社會需求、自尊需求、自我實現需求。
4. 生活型態：日常生活（Activity）、對事物的興趣（Interest）與意見的表達（Opinion）。
5. 過去經驗（體驗行銷—消費是一連串體驗的過程）。
6. 家庭因素（家庭成員的互動、偏好與選擇）。

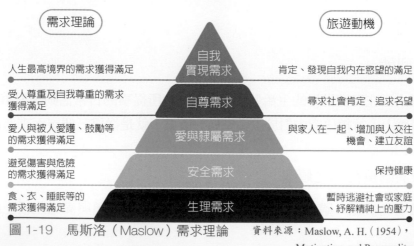

圖 1-19　馬斯洛（Maslow）需求理論　　資料來源：Maslow, A. H.（1954），Motivation and Personality

（三）消費者心理

作為一名消費者，在消費的過程中 (認知、搜尋、評估、購買、體驗) 所經歷的行為及心智活動的科學。

1. 在零售學（Retailer）中提到，顧客來店購物的心理是要買最好而且要最便宜的物品。
2. 以觀光學而論，消費者心理也就是消費者所需要及期盼的有品質精緻化，價格大眾化，服務個人化。
3. 觀光發展也會因消費者的經濟條件而受影響，如恩格爾係數（公式：糧食費用／家庭總所得 ×100％），其數值越大，表示觀光發展越低。
4. 心理效應方面，有下列幾種：
 (1) 月暈效應（Halo effect）：在人際交互作用過程中形成的一種社會印象；對人的認知和判斷往往只從局部出發，推論此人的其他特質。例如：乖學生成績就好？裝潢漂亮，東西就一定好吃？旅遊行程包裝漂亮，旅遊品質一定好？
 (2) 破窗效應（Broken windows theory）：環境中的不良現象如果被放任姑息，就會引誘他人仿效，甚至變得更糟。例如：房子窗戶破了，沒人去修補，隔不久，其它的窗戶也會莫名其妙的被人打破；牆倒眾人推也是相同的道理，因此當旅客有負面狀況時須立即處理。
 (3) 馬太效應（Matthew effect）：強者恆強，凡事少的就連他的也要奪過來，凡事多的還要給他多多益善，好的愈好，壞的愈壞。例如：旅行業對消費者產生的磁吸效應。
5. 在心理學上的運用則有「限制影響銷售」，例如：
 時間限制？……購物台的銷售策略。
 數量限制？……高檔精品的銷售策略。
 考慮時間限制？……量販店的結帳台。

1-6
旅遊動機

對於旅遊的動機，李君如和蔣涵如（2006）認為當一個人對於日復一日的俗套生活感到厭倦時，就會產生一種心理緊張，驅使他離開自己所待的地方，或者去作一些別的事情（Mayo and Jarvis, 1990）。Mclntosh and Goeldner（1995）提出基本旅遊動機（Travel motivation）有四點：

1. 生理動機（Physical Motivators）：生理的休息、海邊遊憩及個人身體健康。
2. 文化動機（Cultural Motivators）：獲得有關藝術、繪畫及宗教等文化活動。
3. 人際動機（Interpersonal Motivators）：結交新朋友、拜訪親友及建立新的友誼等動機。
4. 地位和聲望動機（Status and Prestige Motivators）：被尊重或與個人未來發展有關的動機。

Crompton（1979）則將推拉理論（Push-pull Theory）應用於旅遊動機的研究，認為影響旅遊者選擇旅遊目的地的因素，皆稱為旅遊動機，其中包括七大推力因素（Push Factors）：

1. 逃離世俗環境。
2. 探險與對自己的評價。
3. 放輕鬆。

1-7
產品生命週期

產品生命週期（Product Life Cycle, PLC）的概念是對產品銷售的發展進行觀察，將其劃分為幾個明顯的階段。一般而言，產品生命週期可劃分為四個階段。（圖1-20）

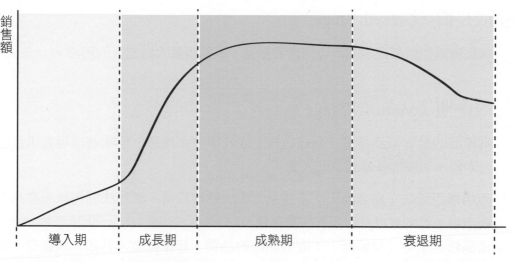

圖 1-20　產品生命週期的四個階段

一　導入期（Introduction Stage）

產品剛開始進入市場，在此階段，消費者對產品並不太熟悉，因此一般只能賺取較低的利潤。一般採取的行銷策略為吸脂策略（Skimming Strategy）和滲透策略（Penetration Strategy）

（一）吸脂策略

運用高價位的策略方式進行產品的銷售，其目的是希望快速回收投資成本。採用此策略的條件是市場上尚未有同質性的競爭產品，而且消費者願意付出高價。

（二）滲透策略

採用低價位的策略方式滲透市場，以進一步提高市場的占有率。採用此項策略的條件有以下三個。

1. 市場龐大。
2. 市場對價格敏感。
3. 有競爭者威脅時。

二 成長期（Growth Stage）

成長期是指產品迅速被市場消費者接受，而銷售量大幅成長的階段。

三 成熟期（Maturity Stage）

當產品的銷售量到達某一高峰之後，成長率將會趨緩，意味著市場需求量已漸達飽合階段，可用的策略有下列三種：

1. 市場修正策略（需求面）：當產品面臨成熟階段時，應設法開拓該項產品的潛在市場，並刺激既有使用者的購買量。
2. 產品修正策略（供給面）：改變產品的品質、修正特徵、外觀、式樣等，吸引新客戶或刺激使用的次數。
3. 行銷組合修正策略：改變現行的行銷組合，如低價以吸引新客戶群，擬定新的促銷計畫等。

四 衰退期（Decline Stage）

衰退期指銷售量下降，導致產品出現虧損狀況的階段，此時業者可考慮放棄該產品，另開發新產品來取代。

1-8
銷售技巧與認知

一 成功的銷售人員特質

1. 同理心（Empathy）：隨身處地為顧客著想的能力。
2. 自我趨力（Ego Drive）：即個人想達成銷售任務的強力意願。

二 銷售技巧與認知

1. 降低消費者在購買時的不確定感及風險。
2. 顧客會以接觸的員工，對他們的評價結果來評估公司。
3. 銷售人員的工作是要去銷售產品所提供的服務和利益，而非產品本身。
4. 銷售人員應充分了解特定產品市場之現有及潛在購買者。
5. 開發一位新客人所需要的成本是保住現有顧客所需成本的五倍，因此滿足顧客需求，創造顧客忠誠度，是銷售的不二法門。

三 顧客滿意之演進

表 1-2　顧客滿意之演進

顧客面 / 銷售面	生產導向	銷售導向	行銷導向	顧客滿意導向
重視焦點	生產產品	銷售產品	整合各項行銷手段	顧客滿意
執行方法	品質控制與全面品質管理	積極銷售，推銷術，大量廣告。	行銷組合與企業形象之塑造	統合生產、行銷、服務、資訊、創新，人力資源管理等融合企業文化。
目標	大量生產，薄利多銷	銷售極大化以獲致最大利潤推銷	行銷附加價值極大化	顧客滿意極大

資料來源：Dutka, Alan（1994）AMA Handbook for Customer Satisfaction.

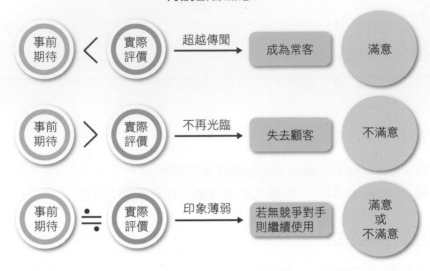

圖 1-21　顧客滿意度的演進　　資料來源：曹勝雄，觀光行銷學（2001）

四 銷售手法

（一）關係行銷

此概念是基於買賣雙方的長期利益，利用關係管理來達成創造「品牌忠誠度」的目標，所以「關係行銷」又可稱為「忠誠度行銷」。

（二）人員銷售

指業務人員和潛在消費者進行口頭溝通的銷售方式。利用面對面的溝通接觸，再佐以電話追蹤，通常可達到良好的效果。

（三）促銷

指觀光業者利用短期的激勵措施，來刺激消費者的購買意願，以增加其銷售量。

（四）推廣組合策略

有兩種，分別為「推」（Push）與「拉」（Pull）。

(1)「推」：供應商提供誘因並鼓勵中間商多向消費者推銷供應商之產品。

(2)「拉」：供應商鼓勵消費者向中間商購買供應商之產品。

五 顧客滿意程度

顧客滿意程度是企業成功經營的關鍵。當績效不如期望時，顧客會不滿意；績效和期望剛好符合時，顧客才會滿意。

六 旅行社目前的行銷模式

數位科技及行動網路世代來臨，如何將旅遊產品滲透到消費者習慣就是一種機會，透過行動網路購買產品的消費者年年成長，且上升速度相當快。據統計，消費者在網路上蒐尋過後，通常還是會回到熟悉的旅行社去購買產品。旅遊不是只有機票＋酒店，還有很多週邊商品可以銷售，例如：迪士尼門票、演唱會門票、安排米其林餐廳、代訂交通接送等，提供更多的商機。

表 1-3　旅行社目前常用行銷模式

旅遊講座	旅遊平台 (KKday,KLook)	Facebook
Instagram	旅遊 blog	LINE@
新聞稿	網路廣告	電視廣告
老客戶 DM	官網	廣播電台
EDM 電子報	Yahoo	親自拜訪

1-9
臺灣、中國、日本領隊與導遊執業制度以及相關法規

一 臺灣

（一）臺灣觀光導遊領隊發展脈絡

　　1968 年公布的旅行業管理規則規定，參加導遊人員甄試者，以大專學歷配合旅行業服務年資方式作為甄試資格條件，對其所服務的部門、職務並未設限；考試院自 2003 年 7 月 1 日起將導遊人員納入「專門職業及技術人員考試」，並由政府規劃辦理，至 2004 年 8 月，政府邀集專家、學者開會，同年 11 月舉辦第一次領隊、導遊證照考試，自此，該項考試歸入專技普考。考取後，屬個人可永久擁有的國家級證照。報考資格放寬僅須高中以上學歷，無須產業經驗即可報考；考試通過後須接受職前訓練課程，結業並領取執業證書（圖 1-22）。

圖 1-22　導遊、領隊考試、訓練、取得執照流程圖

（二）臺灣觀光導遊領隊考試制度現況

1. 應考資格：高中（職）以上學校畢業。
2. 考試方式：華語導遊人員為筆試；外語導遊人員為筆試＋口試。
3. 應試科目數：華語導遊人員有 3 科；外語導遊人員則為 4 科。
4. 筆試應試科目均採測驗式試題。及格標準以應試科目總成績滿 60 分及格；但應試科目有一科成績為 0 分者，不予及格。缺考之科目，視為 0 分。
5. 本考試每年或間年舉行一次，必要時得增減之。

（三）臺灣觀光導遊訓練制度現況

1. 訓練（學習）：導遊人員管理規則規定，經導遊人員考試及格者，應參加職前訓練合格，領取結業證書後，始得請領執業證，執行導遊業務。
2. 執業範圍：執行接待或引導來本國觀光旅客旅遊業務。
3. 職業主管機關（職業法）：交通部（發展觀光條例、導遊人員管理規則）

（四）職前訓練方式

1. 臺灣觀光導遊人員職前訓練方式
 (1) 訓練時數：導遊人員職前訓練時數為 98 小時，每節課為 50 分鐘。
 (2) 訓練內容：包含臺灣民俗文化藝術、特色小吃、原住民及客家文化、民間信仰及臺灣傳統建築、觀光資源等為主，重視學習接待來臺旅客的注意事項、作業流程、各國特殊風俗民情、禁忌及景點簡介、各國交通膳宿介紹等。
 (3) 導遊實務演練：示範解說外，為彌補導遊人員經驗不足的窘境，特別規劃實地參訪的考察訓練，包含有「桃園中正機場」參觀、「故宮文物介紹」解說演練、「臺灣傳統建築欣賞」專業知識講解、「忠烈祠」及「士林官邸」等地的實地參訪。幫助專業人員於實際操作帶團時，對地理風俗及業務流程有解說的能力及豐富的涵養，實際運用上仍應靠專業人員平常的演練及當場的臨機應變。

(4) 課程資訊：

領隊	導遊
・觀光法規 ・旅遊安全資訊 ・觀光發展現況 ・團體出入境須知與注意事項 ・領隊應備的特質與服務態度 ・旅行業經營管理與服務系統 ・各國行程產品及遊程案例簡介 ・大陸地區行程產品及遊程案例簡介 ・藝術欣賞與涵養 ・世界遺產及國外著名建築物介紹 ・各國特殊風俗民情及禁忌 ・領隊票務常識 ・旅遊保險常識 ・旅遊契約與旅遊糾紛案例分析 ・國際禮儀 ・領隊帶團服務準備與計畫 ・領隊帶團實務作業流程 ・帶團風險管理與緊急事件處理 ・旅遊保健常識 ・急救訓練 ・旅客心理與溝通協商技巧 ・帶團服務技巧 ・機場實地操作遊覽車租用及乘座安全常識	・旅遊安全資訊 ・觀光法規 ・接待來臺旅客應注意事項及經驗交流 ・旅行業接待管理與作業 ・國際宣傳與推廣 ・臺灣國家級觀光景點 ・臺灣常見植物介紹 ・臺灣傳統建築賞析 ・臺灣民俗文化、民間信仰及主要節慶活動 ・臺灣原住民文化介紹 ・臺灣客家文化介紹 ・臺灣四季農特產品 ・臺灣料理特色介紹 ・國際禮儀(含認識各國文化差異) ・故宮文物簡介 ・臺灣茶文化 ・臺灣發展史 ・交通事故處理與案例分析 ・帶團緊急事件與危機處理及導遊、領隊、司機相處之道 ・旅遊保健及急救訓練 ・導遊執業制度及應備特質與職業道德 ・導覽技巧與動線規劃 ・旅客心理與溝通協商技巧 ・戶外實務導覽 ・室內示範解說

二 日本

日本人口總數約 1 億 2,300 萬，旅行社約 1,770 家。

(一) 旅行業分類

1. 根據日本旅行業法規定，依經營範圍之不同將旅行業分為三類，分別為一般旅行業、國內旅行業、旅行業代理店。

(1) 一般旅行業經營範圍為：招攬外國人訪日觀光旅行、組織日本國民海外觀光

旅遊及組織日人與外國人於日本國內觀光旅遊。

(2) 國內旅行業經營範圍為：組織日本國民和外國旅客在日本國內觀光旅行。

(3) 旅行業代理店可分為一般旅行業代理店和國內旅行業代理店：代理店主要是代理住宿、交通、遊覽及相關旅行業委託之其他接待業務而從事收取代理費。一般旅行業及其代理店須向國土交通大臣登錄；國內旅行業及其代理店則向所在地之都道府縣知事登錄。

2. 旅行業、旅行業代理店之經理人：其資格要件為須經「旅行業管理者試驗」（分為綜合旅行業務管理者考試、國內旅行業務管理者考試）考試合格，並接受「旅程管理研修」訓練完成，具有旅程管理相關實務經驗者，始合格。

（二）導遊定義

依「通譯案內士法」對導遊定義之規定，「乃接受報酬，而接待外國訪日旅客，使用外國語之從事相關工作之人員」。日本專業翻譯導遊考試是由國土交通省委託由 JNTO 獨立行政法人國際觀光振興機構代行辦理，外國人亦可報考。

此導遊考試可分為「全國性通用」導遊考試與「地域限定」導遊考試。後者乃指持有地域限定導遊執照而限定在某些區域帶團之導遊人員，不得跨區帶團，否則為違法行為。

（三）導遊執照與考試

在日本執行導遊業務，必須先通過國土交通省委請 JNTO 舉辦之專業導遊考試合格，並參加導遊人員研修訓練完成，向各都道府縣知事申請登錄取得執照後，方可進行帶團業務。

1. 日本專業翻譯導遊考試，每年舉辦一次，外國人亦可應考。分為 2 試，第 1 試筆試試場除日本各地考區外，於北京、香港亦設有考場；第 2 試口試地點則只於日本設考場。

2. 考試科目、及格標準：第 1 試筆試考試科目為外國語、日本地理、日本歷史、一般常識（有關日本產業、經濟、政治、文化相關常識）；第 2 試則為以外國語口試導遊實務。而若符合相關條件則可申請筆試全部或部分科目免試。考試第 1 試

筆試合格成績規定為外國語 70 分；日本歷史、日本地理、一般常識為 60 分。

3. 可申請翻譯導遊考試第 1 試筆試全部或部分科目免試者，如前年度第 1 試筆試科目全部合格者，則可只應第 2 試口試；旅行業務管理者試驗合格、實用英語技能檢定 1 級合格、歷史能力檢定日本史 1、2 級合格者，則分別可免試地理、英語、歷史；前年度合格科目免試。

（四）導遊人員研修訓練

各研修機構舉辦之導遊人員研修訓練內容，包括導遊業務知識訓練課程、主要觀光地實地研修、提升解說技巧職能與服務品質訓練、演講會等。此外，各研修機構除辦理新錄取專業導遊考試及格人員訓練外，亦招收一般導遊人員接受精進職能研修訓練，以及旅行業經理人旅程管理研修訓練。

（五）無導遊執照罰則

在日本嚴格實施導遊制度之後，如未持有日本各都道府縣知事所發導遊執照而進行帶團者，依通譯案內士法罰則規定，將科予 50 萬日圓以下罰金。至於觀光景點之義工，或在神社導覽之神社人員，因未支領報酬，則可不受此法拘束。

（六）日本旅程管理資格

其資格與臺灣旅行界的證照對比，等同於領隊執照。領隊只是負責統整團體的人數等一些事務的負責與執行，但並不須要介紹一國的文化觀光人物等。日本旅程管理就是這樣的證照，所以在日本國內都會稱他們叫作「ツアーコンダクター或添乘員」。

（七）旅程管理資格分類

在日本分為國內與總合兩種類，國內指的是領域在日本國土境內，而總合的領域除了日本國內再加上國外任何一國。

日本的「添乘員」，是指「陪同團體旅行的旅行社員工」，也就是由日方派出的隨團人員；兼有導遊和領隊的職能，負責整個旅行團旅程規劃、只有具備《旅程管理主任者》資格證書才能擔任「添乘員」職位，合法帶團。

（八）旅程管理資格研修訓練

旅程管理資格是由觀光廳發出的證照，但必須要是旅行社的員工資格，由觀光廳所指定的講師或是學校來負責上課與考試及代理發照。

1. 添乘員實務上課時數 18 小時。
2. 到觀光地實地研修 8 小時
3. 考兩次試。

（九）通譯案內士與旅程管理資格證照之不同點

1. 通譯案內士是由考試經過筆試＋口試＋登錄等手續方可取得，是終生證照。
2. 兩天的上課皆以日文為主。日本地理及日本史與一般實務，以便讓學員可以快速熟悉日本的全部事情。
3. 旅程管理資格證照只能是暫時的，每 5 年還是要驗照。

三 中國大陸

大陸將重合度越來越高的文化與旅遊產業統一管理，大陸旅遊局和文化部合併，成立「文化和旅遊部」（2018.03）。文化旅遊部門的融合，將推動以更開放的眼光看待文化與旅遊項目，進一步推動中國文化走出國門、邁向世界。

2018 國內旅遊市場持續高速增長，國內旅遊人數 55.39 億人次，比上年同期增長 10.8％；入出境旅遊總人數 2.91 億人次，同比增長 7.8％；全年實現旅遊總收入

5.97 萬億元，同比增長 10.5％。初步測算，全年全國旅遊業對 GDP 的綜合貢獻為 9.94 萬億元，占 GDP 總量的 11.04％。旅遊直接就業 2,826 萬人，旅遊直接和間接就業 7,991 萬人，占全國就業總人口的 10.29％。2018 入境外國遊客人數 4,795 萬人次，中國公民出境旅遊人數達 14,972 萬人次。

（一）文化和旅遊部（2018 年改制）——中國旅遊法（領隊導遊相關重點摘要）

1. 旅行社組織團隊出境旅遊或者組織、接待團隊入境旅遊，應當按照規定安排領隊或者導遊全程陪同。

2. 參加導遊資格考試成績合格，與旅行社訂立勞動契約或者在相關旅遊行業組織註冊的人員，可以申請取得導遊證。

3. 旅行社應當與其聘用的導遊依法訂立勞動契約，支付勞動報酬，繳納社會保險費用。旅行社臨時聘用導遊為旅遊者提供服務的，應當全額向導遊支付規定的導遊服務費用。

4. 旅行社安排導遊為團隊旅遊提供服務，不得要求導遊墊付或者向導遊收取任何費用。

5. 取得導遊證，具有相應的學歷、語言能力和旅遊從業經歷，並與旅行社訂立勞動契約的人員，可以申請取得領隊證，此點與臺灣不同。

6. 導遊和領隊為旅遊者提供服務必須接受旅行社委派，不得私自承攬導遊和領隊業務。

7. 導遊和領隊從事業務活動，應當佩戴導遊證、領隊證，遵守職業道德，尊重旅遊者的風俗習慣和宗教信仰，應當向旅遊者告知和解釋旅遊文明行為規範，引導旅遊者健康、文明旅遊，勸阻旅遊者違反社會公德的行為。

8. 旅行社可以經營下列業務：
 (1) 境內旅遊。　　　　　(4) 入境旅遊。
 (2) 出境旅遊。　　　　　(5) 其他旅遊業務。
 (3) 邊境旅遊。

（二）中國大陸導遊、領隊發展脈絡

中國於 2016 年 11 月新修訂「旅遊法」，已刪除「領隊證」之相關文字，而同法第 39 條等規定，中國出境團體旅遊係以「導遊證」為領隊人員之資格條件，二證合

一制是通案規定，並非針對中國來臺旅遊團，且二證合一後都能從事帶團工作。中國旅遊局將導遊人員分為初級、中級、高級、特級四個等級。

（三）中國大陸導遊人員的定義與規定

根據中國國家旅遊局《導遊人員管理條例》旅行社組織團隊出境旅遊或者組織、接待團隊入境旅遊，應當按照規定安排領隊或者導遊全程陪同。參加導遊資格考試成績合格，與旅行社訂立勞動契約或者在相關旅遊行業組織註冊的人員，可以申請取得導遊證，導遊證的有效期限為 3 年，導遊人員進行導遊活動，必須經旅行社委派。

1. 導遊人員：是指依照規定取得導遊證，接受旅行社委派，為旅遊者提供嚮導、講解及相關旅遊服務的人員。

2. 旅行業條例：旅行社聘用導遊人員應當依法簽訂勞動契約，並向其支付不低於當地最低工資標準的報酬。旅行社為接待旅遊者委派的導遊人員，應當持有規定的導遊證、領隊證。

3. 中國大陸導遊人員管理條例：實行全國統一的導遊人員資格考試制度。具有高級中學、中等專業學校或者以上學歷，身體健康，具有適應導遊需要的基本知識和語言表達能力，可以參加導遊人員資格考試；經考試合格，由國務院旅遊行政部門或者國務院旅遊行政部門委託省、自治區、直轄市人民政府旅遊行政部門頒發導遊人員資格證書。具有特定語種語言能力的人員，雖未取得導遊人員資格證書，旅行社需要聘請臨時從事導遊活動的，由旅行社向省、自治區、直轄市人民政府旅遊行政部門申請領取臨時導遊證。

4. 導遊人員管理實施辦法（2018 年 1 月 1 日起施行）
2018 年 1 月 1 日起實施。《辦法》對導遊執業的許可、管理、保障與激勵、罰則等作了明確規定，並規定導遊出現強迫購物、吃回扣等行為時，最高處罰可以吊銷導遊資格證。《辦法》還規定，導遊證採用電子證件，遊客、景區、執法人員等可以通過掃描電子導遊證上的二維碼識別導遊身份。
新版《導遊管理辦法》對導遊強迫購物、吃回扣等 11 類行為予以嚴格禁止，並逐項明確處罰適用的規定，設置了導遊執業服務不能逾越的底線。這是導遊新規的重要內容之一，必須澈底的執行。

(1) 經導遊人員資格考試合格的人員，方可取得導遊人員資格證。國家旅遊局負責制定全國導遊資格考試政策、標準，組織導遊資格統一考試，以及對地方各級旅遊主管部門導遊資格考試實施工作進行監督管理。

(2) 導遊證的有效期為 3 年。導遊若需要在導遊證有效期屆滿後繼續執業，應當在有效期限屆滿前 3 個月內，通過全國旅遊監管服務資訊系統向所在地旅遊主管部門提出申請。

(3) 旅行社應當提供設置「導遊專座」的旅遊客運車輛，安排的旅遊者與導遊總人數不得超過旅遊客運車輛核定乘員數。導遊應當在旅遊車輛「導遊專座」就坐，避免在高速公路或者危險路段站立講解。

(4) 具備領隊條件的導遊從事領隊業務的，應當符合《旅行社條例實施細則》等法律、法規和規章的規定。

（四）大陸觀光導遊考試訓練制度現況

1. 考試方式：全國中高級導遊等級考試採取全國統一命題，閉卷筆試的方式進行。考試大綱可通過文化和旅遊部政府門戶網站（www.mct.gov.cn）「線上辦事——表格下載」欄目查詢。

2. 考試科目

全國中級導遊等級考試分中文（普通話）和外語考試。中文（普通話）考試科目為《導遊知識專題》和《漢語言文學知識》。外語考試科目為《導遊知識專題》和《外語》。各類別考生考試科目均為兩科。

全國高級導遊等級考試分中文（普通話）、英語兩個語種，考試科目均為《導遊綜合知識》和《導遊能力測試》。其中，中文（普通話）考試以中文命題，並以中文作答；英語考試以英語命題，並以英語作答。

3. 考試時間

中級	4 月 27 日	9:00-11:00	導遊知識專題
		14:00-16:00	漢語言文學知識／外語
高級	4 月 27 日	9:00-11:00	導遊綜合知識
		14:00-16:30	導遊能力測試

4. 評卷：評卷工作由文化和旅遊部統一組織實施。考試結束次日，各省級文化和旅遊行政部門須按要求將所有裝訂好的考卷通過機要發至文化和旅遊部市場管理司。

5. 公佈考試結果、發證：文化和旅遊部於 2019 年 6 月 28 日委託各省級文化和旅遊行政部門對外發佈考試結果。兩科成績均滿足劃線要求的為合格。考試成績當年有效。對考試合格的考生由文化和旅遊部委託各省級文化和旅遊行政部門發放相應等級證書。

6. 考務工作：各考場須全部安裝視頻監控系統，並在考試期間實行全程錄影，錄影資料保存 6 個月備查。

四 考試院專門職業技術人員—導遊、領隊人員考試

（一）導遊人員普通考試

1. 應考資格

項目	說明
應考資格	1. 公立或立案之私立高級中學或高級職業學校以上學校畢業，領有畢業證書者。
	2. 初等考試或相當等級之特種考試及格，並曾任有關職務滿四年，有證明文件者。
	3. 高等或普通檢定考試及格者。

2. 及格標準

項目	外語導遊人員	華語導遊人員
及格標準	1. 第一試以筆試成績滿 60 分為錄取標準（才能參加第二試口試），其筆試成績之計算，以各科目成績平均計算之。 2. 第二試口試成績，以口試委員評分總和之平均成績計算之。 3. 筆試成績占總成績 75％，第二試口試成績占 25％，合併計算為考試總成績（等於筆試成績乘於 75％，口試成績乘於 25％，兩者相加後則為考試總成績）。 4. 第一試筆試有一科成績為 0 分，或外國語科目成績未滿 50 分，或第二試口試成績未滿 60 分者，均不予錄取。 5. 缺考之科目，以 0 分計算。	1. 華語導遊人員類科以各科目成績平均計算之。 2. 應試科目有一科成績為 0 分，則不予錄取。 3. 缺考之科目，以 0 分計算。
及格方式	以考試總成績滿 60 分及格。	
成績計算方式	各項成績計算取小數點後四位數，第五位數以後捨去。考試總成績之計算取小數點後二位數，第三位數採四捨五入法進入第二位數。	

備註：民國 108 年 07 月 22 日公佈

1. 經外語導遊人員或華語導遊人員類科考試及格，領有各該類科考試及格證書，報考外語導遊人員類科考試者，第一試筆試外國語以外科目得予免試。

2. 考試題目每科均為 50 題選擇題（每題二分）

3. 應試科目及注意事項

項目	外語導遊人員	華語導遊人員
應試科目	依導遊人員考試規則第八條規定，本考試外語導遊人員類科考試第一試筆試應試科目，分為下列四科。 1. 導遊實務（一）（包括導覽解說、旅遊安全與緊急事件處理、觀光心理與行為、航空票務、急救常識、國際禮儀）。 2. 導遊實務（二）（包括觀光行政與法規、臺灣地區與大陸地區人民關係條例、兩岸現況認識）。 3. 觀光資源概要（包括臺灣歷史、臺灣地理、觀光資源維護）。 4. 外國語（分英、日、法、德、西班牙、韓、泰、阿拉伯、俄、義大利、越南、印尼、馬來等十三種語言，由應考人任選一種應試）。	依導遊人員考試規則第九條規定，本考試華語導遊人員類科考試應試科目，分為下列三科。 1. 導遊實務（一）（包括導覽解說、旅遊安全與緊急事件處理、觀光心理與行為、航空票務、急救常識、國際禮儀）。 2. 導遊實務（二）（包括觀光行政與法規、臺灣地區與大陸地區人民關係條例、香港澳門關係條例、兩岸現況認識）。 3. 觀光資源概要（包括臺灣歷史、臺灣地理、觀光資源維護）。
注意事項	1. 第二試口試，採外語個別口試，就應考人選考之外國語舉行個別口試，並依外語口試規則之規定辦理。 2. 第一項筆試應試科目之試題題型，均採測驗式試題。	筆試應試科目之試題題型，均採測驗式試題。

（二）領隊人員普通考試

1. 應考資格

項目	說明
應考資格	1. 公立或立案之私立高級中學或高級職業學校以上學校畢業，領有畢業證書者。
	2. 初等考試或相當等級之特種考試及格，並曾任有關職務滿四年，有證明文件者。
	3. 高等或普通檢定考試及格者。

2. 及格標準

項目	說明
及格標準	1. 本考試及格方式，以應試科目總成績滿 60 分及格。
	2. 應試科目總成績之計算，以各科目成績平均計算之。
	3. 本考試應試科目有一科成績為 0 分，或外國語科目成績未滿 50 分，均不予及格。
	4. 缺考之科目，以 0 分計算。
	5. 第一項、第二項總成績之計算取小數點後二位數，第三位數採四捨五入法進入第二位數。

3. 應試科目及注意事項

項目	外語領隊人員	華語領隊人員
應試科目	依領隊人員考試規則第七條規定，本考試外語領隊人員類科考試應試科目，分為下列四科。 1. 領隊實務（一）（包括領隊技巧、航空票務、急救常識、旅遊安全與緊急事件處理、國際禮儀）。 2. 領隊實務（二）（包括觀光法規、入出境相關法規、外匯常識、民法債編旅遊專節與國外定型化旅遊契約、臺灣地區與大陸地區人民關係條例、兩岸現況認識）。 3. 觀光資源概要（包括世界歷史、世界地理、觀光資源維護）。 4. 外國語（分英、日、法、德、西班牙等五種語言，由應考人任選一種應試）。	依領隊人員考試規則第八條規定，本考試華語領隊人員類科考試應試科目，分為下列三科。 1. 領隊實務（一）（包括領隊技巧、航空票務、急救常識、旅遊安全與緊急事件處理、國際禮儀）。 2. 領隊實務（二）（包括觀光法規、入出境相關法規、外匯常識、民法債編旅遊專節與國外定型化旅遊契約、臺灣地區與大陸地區人民關係條例、香港澳門關係條例、兩岸現況認識）。 3. 觀光資源概要（包括世界歷史、世界地理、觀光資源維護）。
注意事項	應試科目之試題題型，均採測驗式試題。	

備註：民國 108 年 07 月 22 日公佈
1. 經外語領隊人員或華語領隊人員類科考試及格，領有各該類科考試及格證書，報考外語領隊人員類科考試者，第一試筆試外國語以外科目得予免試。
2. 考試題目每科均為 50 題選擇題（每題二分）

英文考試準備方向

外語導遊及領隊的英文準備

　　英文是一門需要靠平時練習累積語感及字彙的科目，在領隊導遊考試科目當中，外國語以高中英文為主，又有許多專有名詞以及關於觀光英語的辭彙。所以考生背誦觀光相關辭彙，是第一要務，接著練習歷屆考古題、文法及熟悉專業用語方能掌握解題訣竅，考取高分「非夢事」！

1. 題型分析（全部選擇題 50 題）
 (1) 閱讀測驗：以旅遊會話、旅遊英文之相關文章為主。
 (2) 字彙：包含一般旅遊相關字彙及專有名詞。
 (3) 文法：英文科句型文法，都在高中英文的範圍之內，不會有艱澀的考題及用字，但要多練習文法題目及勤做考古題，如此可以熟悉考題之外也利於快速作答。
 ※ 考試題型中，有些題目參雜一些綜合時事的內容，所以考生也應當注意國際事務的動向，以利作答。
2. 解題技巧
 (1) 閱讀測驗：先看第一段及最後一段了解文章大意，再從題目找出答案，以加快答題速度。
 (2) 字彙：如遇到較無把握之題目，選擇題中有四個選項，使用「刪除法」先刪去兩個較不可能的選項，從剩下兩個選項去選擇。
 (3) 文法：題型大都落在不定詞及動名詞的題型，考生須著手於這類題型。

　　敬祝　考試順利

<div align="right">

國立成功大學外文系（暨 2007 年領隊考試通過）　巫怡如　謹識

（英語導遊、英語領隊執照）

2015 年 11 月

</div>

外語導遊口試準備方針

　　許多人面臨外語口試都會退避三舍，甚至有些人外語程度不錯卻因為畏懼口試，而不敢報考外語導遊，退而求其次選擇報考華語導遊，著實可惜！就英語導遊口試來說，歷年的錄取率都有 80% 以上，因此有能力可考過筆試的人，對口試不要太過沒信心！通常口試官大多不會為難考生，有時還會協助考生完成作答，原則上有準備、多練習並在口試時盡力表達，想要通過口試並非難事！

口試資格　　　　外語導遊筆試平均成績滿 60 分者

口試題數與時間　每年略有不同，試題約 3~5 題，時間約為 10 分鐘

評分標準　　　　外語表達能力 60 分 / 語音與語調 20 分 / 才識見解氣度 20 分

1. 口試流程
 (1) 分梯次報到：口試分梯次進行，考生須於指定時間至集合教室報到。
 (2) 考生抽題目：考生按准考證編號依序從抽籤袋中抽出一個題目編號。
 (3) 五分鐘閱題：進入考場前，考生約有五分鐘可閱題，每份試題包含 3 道題目附有中文，不可翻閱其他資料。
 (4) 十分鐘口試：由兩位主試官引導進行口試，全程須以報考的語言交談，並且須講完 10 分鐘才能離場，至多 12 分鐘。

2. 考題範圍及準備方法
 (1) 自我介紹：報考動機、經歷嗜好、旅遊經驗、理想抱負等時間限制約在 2~3 分鐘，但口試時難免會緊張，因此建議準備長度 4~5 分鐘為佳。考生可針對為何報考或自己適合這份工作的原因加以說明，亦可多談旅遊經歷引導主試官發問，拉長本題應答時間。
 (2) 本國文化與國情：介紹臺灣原住民、介紹臺灣夜市文化、茶對臺灣文化的影響、臺灣新移民、離島特色發展潛力、介紹臺灣氣候概況、臺灣文化創意產業等。
 (3) 風景節慶與美食：故宮、中正紀念堂、墾丁、國家公園、臺北 101、平溪天燈、達悟族飛魚祭、阿里山櫻花季、推薦伴手禮、臺灣特色小吃與由來、金門特產等。

建議可分三個部分來介紹 - 針對題日進行介紹、描述其特色與其他同類型事物比較、個人經驗或看法。

<div align="right">

國立中興大學　李宛芸　謹識

（英語導遊、英語領隊執照）2019 年 5 月

</div>

推薦旅遊資料網站	1. 交通部觀光署：http://eng.taiwan.net.tw
	2. 臺北旅遊網：http://www.taipeitravel.net/en
	3. 新北市觀光旅遊網：http://tour.ntpc.gov.tw/lang_en/index.aspx
	4. 臺灣國家公園：http://np.cpami.gov.tw/english/index.php

七

觀光用語及專有名詞解釋

（一）觀光用語

1. 住宿

 (1) Hotel　一般的旅館：大飯店（臺）、酒店（港）

 (2) Hostel　招待所、教師會館、YMCA

 (3) Resort Hotel　休閒渡假旅館

 (4) B&B（Bed& Breakfast）　英式民宿（床／早餐）

 (5) Overnight Train　火車夜列

 (6) Motel　汽車旅館

 (7) Inn　本指小旅館，現在 Inn 和一般 hotel 幾乎已沒有什麼差別，例如：Holiday Inn、Ramada Inn

 (8) Airport Hotel　機場旅館

 (9) Casino Hotel　賭場旅館

 (10) Home Stay　寄宿家庭

 (11) Cruise、Ferry　遊輪渡輪

 (12) No show　訂房而又未前來投宿

 (13) walk in　未訂房而前來投宿

 (14) Commercial Hotel　商務旅館

 (15) Resort Hotel　渡假旅館

 (16) Apartment Hotel　公寓旅館

 (17) Hospital Hotel　療傷旅館

 (18) AIRTEL（Airport Hotel）　機場旅館

 (19) Conference Center　以會議為中心之旅館

 (20) Casino Hotel　賭場旅館

 (21) Grand Motel（Motor Court）汽車旅館

 (22) BOTAL（House Boat）汽艇旅館

 (23) YH, Youth Hostel　青年旅館

 (24) Inns　客棧

 (25) camps　營地住宿

(26) Safaris Lodge（Bungalow）　渡假中心之小木屋

(27) Rented Farms　出租農場供住宿用

(28) House Boats　水上人家之小艇

(29) villa　別墅型旅館

(30) hotel voucher　住宿卷

2. 訂房

(1) Single Room　單人房

(2) Twin Room　雙人房（有 2 個 Single Bed）

(3) Quad　四人住房

(4) Connecting Room　連通房

(5) Outside Room　外側房間（一般有窗）

(6) Outside Cabin　（船）海景外艙

(7) Double Room　雙人房（只有 1 個 King Size 大床）

(8) Triple　三人住房

(9) Suite　套房

(10) sea view　海景房

(11) Inside Room　內側房間（一般無窗）

(12) Inside Cabin　（船）海景內艙

(13) Efficiency United（Kitchenette）　有部分廚房設備的房間

(14) SWB（Single With Bath）　單人房

(15) DWB（Double With Bath）　單人大床房（有 Queen Size 和 King Size 之分）

(16) TWB（Twin With Bath）　雙人兩床房

(17) TPL（Triple Room）　三人房

(18) Quad Room　四人房

(19) Extra bed　加床

(20) Parlor　僅提供沙發或活動床的房間

(21) Berth　火車或輪船的臥舖

(22) Cot, Hammock　火車或輪船的吊床

(23) Bunker　火車或輪船的上舖

3. 食

(1) Restaurant　一般餐廳，如：美食餐廳（fine dining room）、家庭餐廳（family restaurant）

(2) Theme Restaurant　主題餐廳，如：日式、泰式、特殊裝潢……

(3) Fast food & Take-out Service　速食及外賣服務

(4) Transport Catering　運輸業餐飲，如：鐵路餐廳、機場餐廳

(5) club　俱樂部

(6) Public House or Bar　酒吧

(7) Hotel　旅館，提供宴會服務（Banquet Service）、客房服務（Room Service）

4. 房價、餐點計價方式

(1) A La Carte　點菜式西餐

(2) Table D'Hote　定食、套餐式餐食

(3) EP, European Plan　歐陸式計價方式（訂房不包餐之住房方式）

(4) AP, American Plan Full Pension（Full Board）　美式計價方式（訂房又加三餐之方式）

(5) CP, Continental Plan　大陸式計價方式（訂房另加早餐之住房方式）

(6) MAP, Modified American Plan　修正美式計價方式（訂房另加早晚兩餐之方式）

5. 其他

(1) Backpack Travel　自助旅遊

(2) meeting, incentives, conventions, exhibitions　會展事業

(3) FAM, Familiarization tour　飯店會對旅行社或會議規劃業者提供所謂的熟悉旅遊

(4) 所謂營收管理（yield management）航空公司，其中經常使用的技巧就是超賣（overbooking）

(5) 麥當勞推出體貼、方便的得來速（Drive Through）

(6) 麥當勞打出「You deserve a break today」與「這一切都是為了你」的廣告標語。

(7) 1955 年由 R.A.Kroc 創立於美國芝加哥的麥當勞，於 73 年起引領臺灣速食業市場，帶動連鎖餐飲業之風潮。

(8) 溫蒂漢堡所慣用的傳統標語「牛肉在哪裡？」（Where is the beef？）

(9) 中式蒙古烤肉（Bar B.Q.）

(10) 消費者保護法於民國 83 年公布實施。

(11) A.I.O＝活動（activities）、興趣（interest）、意見（opinion）

(12) SWOT＝情勢分析（situation analysis）、強勢（strengths）、弱勢（weaknesses）、機會（opportunities）與威脅（threats）。

(13) Parasuraman、Zeithaml 及 Berry 發展出「服務品質模式」（SERVQUAL）

(14) 推廣折讓（promotional allowances）是最常見於觀光產業的一種折讓方式。

(15) odd-prieing 奇數定價

(16) prestige pricing 聲望定價

(17) virtual reality 虛擬實境的瀏覽方式

(18) GSA，General Sales Agent 總代理

(19) wholesaler 躉售商

(20) sales agent 零售商

(21) emotional appeal 感性訴求

(22) DM，direct mail

(23) point of purchase display, POP display 購買點展示

(24) AIDA= 注意（attention）、興趣（interest）、欲望（desire）、採取購買行動（action）

(25) sales quota 銷售配額

(26) cost-effectiveness analysis 成本效益分析

(27) distribution 配銷

(28) WWW，World Wide Web 全球資訊網

(29) GIT，Group Inclusive Tour 團體旅客

(30) FIT，Foreign Independent Tour 個別散客

(31) inbound 接待來華業務

(32) outbound 出國旅遊業務

(33) domestic travel 國內旅遊業務

(34) PLC，Product life cycle 產品生命週期

　① introduction stage 導入期

　② growth stage 成長期

　③ maturity stage 成熟期

　④ decline stage 衰退期

(35) 旅行業經營發展必須具備 A（adventure）冒險性、B（beach）親水性、C（casino）挑戰性、D（dream）夢幻性、E（education）教育性等 5 項要素，來營造遊樂區的主題；利用 4F（family 家庭、friendly 友善、funny 好玩、festival 熱鬧）來滿足遊客需求。

（二）休閒產業

亦指為滿足人們休閒活動的需求，而提供服務之相關行業。

1. 休閒（Leisure）：休閒就是運用工作以外的閒暇時間（自由時間），從事自己喜歡做的事（自由意識）。

2. 遊憩（Recreation）：休閒遊憩兩者常一起使用，但事實上兩者是有所差異的，游憩著重於活動的參與。

3. 觀光（Tourism）：包括：

　① 人們離開其日常生活居住地，前往預定的目的地

　② 無營利的行為

③ 返回原居住地。

4. 娛樂（Entertainment）：常以節目表演的性質或是播放節目內展現出來。

5. 態度（Attitude）：多數學者的看法，認為態度組成包含：認知（cognition）、情感（affection）、行為（behavior），一般稱為「態度的 ABC」。Taylor , Peplau , & Sears（1994）：認知是由個人對於特定對象的各種想法；情感則是個人對於該對象的各種情緒，行為則是個人對於該對象的行動傾向。

Chapter

02
航空票務

上課經驗談

上課中有同學問我：老師！航空票務很難耶！我說基本概念學會就好，於是我問同學一個問題，請問有那位同學知道，現在桃園機場附近天空上有多少架飛機在飛行，學生一頭霧水，怎知道！老師打開電腦 Flightradar24（顯示全球飛機航班狀況，查看即時飛航資訊），學生一陣驚呼，好奇天空上怎麼有這麼多飛機，開始提出許多問題，老師飛機不會相撞嗎？那些班機要飛往哪裡？同學好奇心與求知慾湧上心頭。

在 Flightradar24 google map 上可以講述航空票務基礎觀念，含括經度、緯度、航權、國際時間、直飛 (Direct flight、Non-stop flight)、轉機 (Transfer)、過境 (Transit) 等航空基本概念、是不是很實用呢？

再來談談直飛 (Direct flight、Non-stop flight) 的差別：

Direct flight 從出發地搭機飛往目的地，中途在某一個國家或地區的機場停留，之後搭乘原航班飛往目的地。

直飛 Non-stop flight：從出發地搭機直接飛往目的地，中途不停留。

另外轉機 (Transfer)、過境 (Transit) 也有不同：

轉機 (Transfer)：從出發地搭機飛往目的地時會在途中某一機場停留，旅客往往會在不同 Terminal 轉搭不同航班繼續飛往目的地。（注意過境轉機機場的時行李 security Check 時間是否足夠）

過境 (Transit)：從出發地搭機飛往目的地時，會在途中某一機場短暫停留（更換機組員、加油等，之後搭乘原航班繼續飛往目的地。（大都安排同一個 Terminal）

透過 Flightradar24 的動態說明，不但導入航空票務基本知識，也可引起同學學習樂趣對日後從事航空業或在旅行業工作都會有實質的收穫。

2-1
國際航協定義之地理概念（IATA Geography）

一 國際航空運輸協會（IATA）

1. IATA（圖 2-1），全文為 International Air Transport Association，中文簡稱為國際航空運輸協會，此組織為航空運輸業界的民間組織。

圖 2-1　國際航協（IATA）為民間重要的航空組織

2. 會員類別主要為航空公司、旅行社、貨運代理、組織結盟等四類。
3. 成立時間為 1945 年，在古巴哈瓦那成立，其總部設於加拿大蒙特利爾，執行總部則設於日內瓦。
4. 會員來自 130 餘國，由世界 272 家航空公司組成。
 (1) 正式會員（Active Member）的經營規模為國際航空公司。
 (2) 預備會員（Associate Member）則為經營國內航空公司者。

二 IATA 重要商業功能

（一）多邊聯運協定（Multilateral Interline Traffic Agreements, MITA）

此協定為航空業聯運網路的基礎，航空公司只要加入此協定後，就可以互相接受他家航空公司的機票或是貨運提單，換句話說，就是同意接受其他航空公司的旅客與貨物，若其他航空公司與自家的客票、行李運送、貨運提單格式、程序等的處理方式不統一的話，則會造成作業上的困難與不便，因此，參加協定的航空公司，最重要的一項工作就是將上述所提之項目標準化，以利於彼此間的作業流程。

（二）票價協調會議（Traffic Coordination Conference）

此會議最主要的功用為制定客運票價及貨運費率，而在會議中所通過的票價，須由各航空公司向各國政府申請獲准後才能生效。

（三）訂定票價計算規則（Fare Construction Rules）

主要以哩程數作為基礎，而哩程數的計算，則有其哩程系統（Mileage System）協助計算。

（四）分帳（Prorate）

開票航空公司將總票款，按一定的公式，分攤在所有的航段上，因此 IATA 才需要統一各家航空公司的分帳規則，以避免糾紛。

（五）清帳所（Clearing House）

將所有航空公司的清帳工作集中在一業務中心。

（六）銀行清帳計算（Billing and Settlement Plan, BSP）

1. 由國際航協的各航空公司會員與旅行社會員所共同擬定，主要目的為針對旅行

業與航空公司之航空票務、銷售結報、匯款轉帳，以及票務管理等制定一個統一的作業模式，使業者的作業更具效率。

2. 臺灣地區於 1992 年 7 月開始實施 BSP，目前共有 38 家 BSP 航空公司，以及 351 家 BSP 旅行社。

3. 旅行社經國際航協認可為 IATA Agency 資格，並取得 IATA Code 後，必須先在國際航協在臺辦事處完成 BSP 說明會課程，才能成為 BSP 旅行社。

三 國際航協之地理概念

國際航協為了管理與制定票價方便起見，將全球劃分為三大區域（圖 2-2），分別為第一大區域（Area 1 即 TC1）、第二大區域（Area 2 即 TC2）及第三大區域（Area 3 即 TC3），而 TC 為 Traffic Conference Area 之縮寫，其劃分區域範圍，見表 2-1。

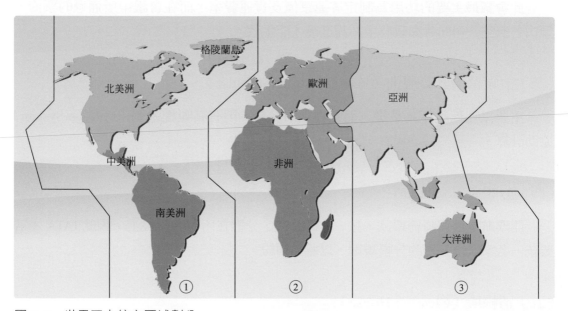

圖 2-2　世界三大航空區域劃分

表 2-1　地理區域總覽

半球（Hemisphere）	區域 (Area)	子區域 (Sub Area)
西半球 （Western Hemisphere, WH）	Area 1(TC1)	1. 北美洲（North America）：如美國、加拿大等國。 2. 中美洲（Central America）：如祕魯、巴拿馬、墨西哥等國。 3. 南美洲（South America）：如阿根廷、智利、巴西等國。 4. 加勒比海島嶼（Caribbean Islands）：如 Thomas Island 等島嶼。
東半球 （Eastern Hemisphere, EH）	Area 2(TC2)	1. 歐洲（Europe）：如瑞典、英國、德國等國。 2. 非洲（Africa）：如肯亞、南非等國。 3. 中東（Middle East）：如約旦、伊朗等國。
	Area 3(TC3)	1. 東南亞（South East Asia）：如泰國、新加坡等國。 2. 東北亞（North East Asia）：如日本、韓國等國。 3. 南亞次大陸（South Asian Subcontinent）：如印度、斯里蘭卡等國。 4. 大洋洲（South West Pacific）：如澳洲、紐西蘭等國。

四 經度及緯度

1. 東西半球：西元 1884 年經過國際公定，以通過倫敦格林威治老皇家天文臺（Old Royal Observatory at Greenwich）的經線為 0°（本初子午線），作為劃分東西半球的基準點，也就是格林威治以東稱為東半球，以西則稱為西半球。而東西半球的經度各為 180°，以本初子午線往東的經線稱為東經，往西則稱為西經，東西經在 180° 時交會。

2. 子午線：沿著地球南北兩極所圍成的大圓圈線，稱之為經線或子午線（Meridian）。

3. 時差

 (1) 地球是由西向東自轉（傾斜 23.5°），每 24 小時自轉　次，一圈 360° 計算，每小時自轉 15°，每 15° 就有一小時的時差，國際上以每 15 經度為一個時區，全球分為 24 個時區，如臺灣屬於東經 120° 時區，該時區範圍為東經 112.5° ～ 127.5°，時間比倫敦早了 8 小時。

 (2) 東側時間相對較西側時間為早。

(3) 由格林威治子午線（Meridian of Greenwich）開始算起為 0°，此地時間稱為格林威治時間或世界標準時間（Greenwich Mean Time，簡稱 G.M.T）。

(4) 倫敦格林威治天文臺所使用的原子鐘已失效，由環球時間所取代，或稱斑馬時間（Zebra Time），與格林威治時間只是名稱不同。

(5) 理論上，世界各地時區皆應依照經度劃分，實際上，為避免行政及生活上的不方便，各國時區常予以適度調整。如中國大陸原本應跨數個時區，為方便起見，全國大部分地區採用統一時間。國際換日線（International Date Line）亦然，為避免分割一國或一島群，國際換日線並未完全符合 180° 經線，而有向東或向西偏移情形，非平直的線劃分。

4. 航速：飛機一般巡航的速度，大約是 900 公里，如以一時區 1,665 公里計算，飛機橫越一個時區所需的時間約為 1 小時 50 分鐘。

5. 地表與南、北極點相等距離所圍成的橫線，稱為赤道，而緯線與赤道平行，其中南緯 23.5° 為南半球受太陽直射的最南界線，又稱南回歸線；北緯 23.5° 是北半球受太陽直射的最北界線，稱為北回歸線。

2-2
航空資料

國際航協將世界各國的每一個城市、機場，以及航空公司，以代碼（Code）或代號（Number）作為區隔，讓旅客易於辨識。另外，為了各國間的需要以及便利性，國際間針對時間的換算，最少轉機時間以及航權，都有其規範，以下將針對上述所提到的規定及觀念詳加描述。

一 航空公司代碼（Airline Designator Codes）

航空公司的代碼，有些是以兩個英文字母組成，如長榮航空（Eva Air）的代碼是 BR；有些第一碼是英文字母，第二碼則是阿拉伯數字所組成，如立榮航空 (Uni

Airways Corporation) 的代碼是 B7；也有些第一碼是阿拉伯數字，第二碼則是英文字母所組成，如四川航空（Sichuan Airlines）的代碼是 3U。

二 航空公司代號（Airline Code Numbers）

航空公司代號，都以三個數字組成，如中華航空的代號是 297，英國航空的代號是 125。

三 城市 & 機場代碼

（一）城市代碼（City Code）

國際航協用 3 個大寫英文字母來表示有定期班機飛航的城市代碼，主要是為了統一規範航空訂位與票務的運作，如新加坡的英文是 Singapore，則城市代碼為 SIN；臺北的英文是 Taipei，則城市代碼為 TPE；巴黎的英文是 Paris，則城市代碼是 PAR，城市代碼的主要功能有以下三點：

1. 簡化票務工作。
2. 兩個國家，若城市名稱相同，可透過城市代碼做區分。
3. 計算票價。

（二）機場代碼（Airport Code）

國際航空運輸協會將每一個機場以三個英文字母來表示，如東京成田機場的英文是 Narita Airport，則機場代號是 NRT；而東京羽田機場的英文是 Haneda Airport，則機場代號是 HND；上海虹橋機場 SHA，上海浦東機場 PVG。機場代碼主要的功用是用來區隔一個城市中的不同機場，以避免發生旅客搭錯起飛或降落的班機，或者是飛機接不到人的情況；另外訂機位時，也需要用到機場代碼。

（三）世界重要城市、機場及航空公司中英文簡稱

1. 世界重要城市及機場中英文簡稱　Major City Code & Airport Code

簡稱	中文地名	英文地名	簡稱	中文地名	英文地名
AKL	奧克蘭	Auckland	MDC	美娜多	Manado
AMS	阿姆斯特丹	Amsterdam	MFM	澳門	Macau
ANC	安克拉治	Anchorage	MNL	馬尼拉	Manila
AUH	阿布達比	Abu Dhabi	NGO	名古屋	Nagoya
BKI	亞庇	Kota Kinabalu	OKA	琉球	Okinawa
BKK	曼谷	Bangkok	OSA	大阪	Osaka
BNE	布里斯班	Brisbane	PAR	巴黎	Paris
BWN	斯里巴卡灣	Bandar Seri Begawan	PEN	檳城	Penang
CJJ	清州	Cheong Ju	RGN	仰光	Yangon
CNS	凱恩斯	Cairns	ROM	羅馬	Rome
CEB	宿霧	Cebu	ROR	帛琉	Palau
CNX	清邁	Chiang Mai	SEA	西雅圖	Seattle
DEL	德里	Delhi	SEL	漢城	Seoul
DPS	峇里島	Denpasar-Bali	SFO	舊金山	San Francisco
DTT	底特律	Detroit	SGN	胡志明市	Ho Chi Minh City
FRA	法蘭克福	Frankfurt	SIN	新加坡	Singapore
FUK	福岡	Fukuoka	SPK	札幌	Sapporo
GUM	關島	Guam	SPN	塞班島	Saipan
HAN	河內	Hanoi	SYD	雪梨	Sydney
HKG	香港	Hong Kong	TPE	臺北	Taipei
HKT	普吉島	Phuket	TYO	東京	Tokyo
HNL	檀香山	Honolulu	NRT	成田	Narita Airport
JKT	雅加達	Jakarta	VTE	永珍	Vientiane
KHH	高雄	Kaohsiung	VIE	維也納	Vienna
KUL	吉隆坡	Kuala Lumpur	YVR	溫哥華	Vancouver
LAO	老沃	Laoag	YYZ（YTO）	多倫多	Toronto
LAX	洛杉磯	Los Angeles	ZRH	蘇黎世	Zurich
LON	倫敦	London			

2. 常用航空公司代碼表　AIRLINES CODE

臺灣 & 東北亞

航空公司代碼	英文名稱	中文名稱
AE	MANDARIN AIRLINES	華信航空
BR	EVA AIRWAYS	長榮航空
B7	UNI AIRWAYS	立榮航空
CI	CHINA AIRLINES	中華航空
JX	STARLUX AIRLINES	星宇航空
IT	TIGERAIR TAIWAN	臺灣虎航
KE	KOREAN AIR	大韓航空
LJ	JIN AIR	真航空
OZ	ASIANA AIRLINES	韓亞航空
JL	JAPAN AIRLINES	日本航空
NH	ALL NIPPON AIRWAYS	全日空航空
TW	TWAY AIR	德威航空

港澳 & 中國大陸

航空公司代碼	英文名稱	中文名稱
CA	AIR CHINA	中國國際航空
CX	CATHAY PACIFIC	國泰航空
CZ	CHINA SOUTHERN AIRLINES	中國南方航空
FM	SHANGHAI AIRLINES	上海航空
HX	HONG KONG AIRLINES	香港航空
MU	CHINA EASTERN AIRLINES	中國東方航空
NX	AIR MACAU	澳門航空
OM	MIAT MOGOLIAN AIRLINES	蒙古航空

亞洲 & 大洋洲

航空公司代碼	英文全名	公司名
AI	AIR INDIA LIMITED	印度航空
AK	AIRASIA BERHAD	亞洲航空
D7	AIRASIA X	全亞洲航空公司
GA	GARUDA INDONESIA	嘉魯達印尼航空
JQ	JETSTAR	捷星航空
MH	MALAYSIA AIRLINES	馬來西亞
NZ	AIR NEW ZEALAND	紐西蘭航空
PR	PHILIPPINE AIRLINES	菲律賓
QF	QANTAS AIRWAYS	澳洲航空
SQ	SINGAPORE AIRLINES	新加坡航空
TG	THAI AIRWAYS INTERNATIONAL	泰國國際航空
VN	VIETNAM AIRLINES	越南航空

美洲

航空公司代碼	英文全名	公司名
AA	AMERICAN AIRLINES	美國航空
AC	AIR CANADA	加拿大航空
AM	AEROMEXICO	墨西哥國際航空
AR	AEROLINEAS ARGENTINAS	阿根廷航空
DL	DELTA AIR LINES	達美航空
LA	LATAM CHILE	智利南美航空
UA	UNITED AIRLINES	聯合航空
WN	SOUTHWEST AIRLINES	西南航空

中東 & 非洲

航空公司代碼	英文全名	公司名
EK	EMIRATES	阿聯酋航空
KQ	KENYA AIRWAYS	肯亞航空
MS	EGYPTAIR	埃及航空
QR	QATAR AIRWAYS	卡達航空
TK	TURKISH AIRLINES	土耳其航空

歐洲

航空公司代碼	英文全名	公司名
AF	AIR FRANCE	法國航空
AY	FINNAIR	芬蘭航空
AZ	ALITALIA	義大利航空
BA	BRITISH AIRWAYS	英國航空
EI	AER LINGUS	愛爾蘭航空
FI	ICELANDAIR	冰島航空
IB	IBERIA	西班牙國際航空
KL	KLM	荷蘭皇家航空
LH	LUFTHANSA	漢莎航空
LX	SWISS INTERNATIONAL AIRLINES	瑞士國際航空
OS	AUSTRIAN AIRLINES	奧地利航空
SK	SCANDINAVIAN AIRLINES	北歐航空
SU	AEROFLOT	俄羅斯航空
TP	TAP PORTUGAL	葡萄牙航空

四 國際時間換算（International Time Calculator）

航空公司航班時間表上的起飛和降落時間均以當地時間為準，但兩個不同城市之時區可能不同，因此要計算實際的飛行時間，就必須將所有時間先調整成格林威治標準時間（Greenwich Mean Time, GMT，圖 2-3），才能算出實際飛行時間。時間換算的方法有以下兩種：

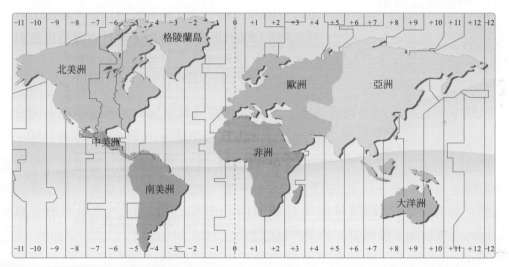

圖 2-3　格林威治標準時間時區圖

領隊導遊
小叮嚀

格林威治標準時間

指位於英國倫敦郊區的皇家格林威治天文臺的標準時間，因為本初子午線被定義為通過那裡的經線。自 1924 年 2 月 5 日開始，格林威治天文臺每隔 1 小時會向全世界發放調時信息。理論上來說，格林威治標準時間的正午是指當太陽橫穿格林威治子午線時（也就是位格林威治上空最高點時）的時間。由於地球在它的橢圓軌道裡的運動速度不均勻，這個時刻可能與實際的太陽時有誤差，最大誤差達 16 分鐘。

由於地球每天的自轉是有些不規則的，而且正在緩慢減速中，因此格林威治時間已經不再被作為標準時間使用。現在的標準時間，是由原子鐘報時的協調世界時（UTC）。

資料來源：維基百科 http://zh.wikipedia.org/zh-tw/%E6%A0%BC%E6%9E%
97%E5%B0%BC%E6%B2%BB%E5%B9%B3%E6%97%B6

（一）標準 GMT 時間算法

　　若出發點和目的地分別為臺北和東京，已知臺北的起飛時間為 11：30，則 GMT 時間為 3：30；而到東京的時間為 15：15，則 GMT 時間為 6：15，最後再將 GMT 的到達時間減去 GMT 的起飛時間，求得實際飛行時間為 2:45。

GMT 時間算法演練

臺北GMT：11：30 − 8：00 = 3：30
東京GMT：15：15 − 9：00 = 6：15
東京GMT − 臺北GMT = 6：15 − 3：30 = 2：45　故實際飛行時間為2：45

（二）已知兩地時差的實際飛行時間算法

　　前述的例子中，我們可以得知東京的時間比臺北的還要慢一個小時，也就是說兩地的時差為 1 小時，因此我們也可以先選擇一地的時間作為基準。若以臺北時間為基準，則東京時間須減 1 小時，為 14：15，最後再將換算過後的東京到達時間減去臺北的出發時間，求得實際的飛行時間為 2：45。

已知兩地時差的實際飛行時間算式演練

已知兩地時差為1小時，若以臺北時間為標準 則東京到達時間為15：15 − 1：00 = 14：15 再將換算過的東京到達時間 − 臺北起飛時間 14：15 − 11：30 = 2：45 故實際飛行時間為2：45	已知兩地時差為1小時，若以日本時間為標準 則臺北起飛時間為11：30 + 1：00 = 12：30 再將東京到達時間 − 換算過的臺北起飛時間 15：15 − 12：30 = 2：45 故實際飛行時間為2：45

　　若出發地與目的地為同一時區範圍，則無須做以上的換算，直接將到達時間減去起飛時間，即可求得兩地間的實際飛行時間。另外，在做飛行時間的計算時，若有考慮到日期，則必須注意西半球比東半球慢 1 天的條件，以避免發生算出來的時間對了，但日期卻搞錯了！

簡易算出兩地之距離！

旅行＝時間的逸出與空間的移動

飛機每小時的時速約 800～900 公里（依各機型之不同），因此若以飛行時數2小時計算，800 公里×2（小時）＝1600 公里，反之以公里除以飛行速度亦可得知約略的飛行時間，經過此算式，同學就容易理解距離與時間的概念了！

五 最少轉機時間（Minimum Connecting Time）

當替旅客安排行程遇到轉機時，須特別注意轉機時間是否充裕，每個機場所需要的最少轉機時間並不盡相同。一般是以 2 小時為原則，含人員及行李轉乘載。若以臺北飛到倫敦，中間須在香港轉機來說，假使臺北到香港與香港到倫敦搭乘的為同一家航空公司的班機，則最少轉機時間會比 2 小時短；但若臺北飛香港，以及香港飛倫敦各自所搭乘的為不同航空公司的班機，則最少轉機時間須依機場和航空公司的規定約 2 小時。

六 共同班機號碼（Code Sharing）

航空公司與其它航空公司聯合經營某一航程，但只標註一家航空公司名稱、班機號碼。這種共享一個航空公司名稱的情形目前很普遍，此經營模式對航空公司而言，可以擴大市場；對旅客而言，則可以享受到更加便捷、多元的服務，如 CI / BR2014。

七 航權的概念

1944 年在芝加哥簽署的「芝加哥協定」，草擬出有關兩國間航空運輸條款協商藍本，一直沿用至今。航權是國際航空運輸中的過境權和運輸業務權。航權代表國家的航空權益，必須加以維護，因此要停留國飛越他國領空時，會透過談判、協商，作為權利的交換。在交換這些權利時，一般採取對等原則。而航權最主要有九項，分別說明如下（圖 2-4）：

北美洲

洛杉磯

紐約

第九航權：獨立境內營運權
（完全境內運輸權）

荷蘭
（阿姆斯特丹）

法國
（巴黎）

南美洲

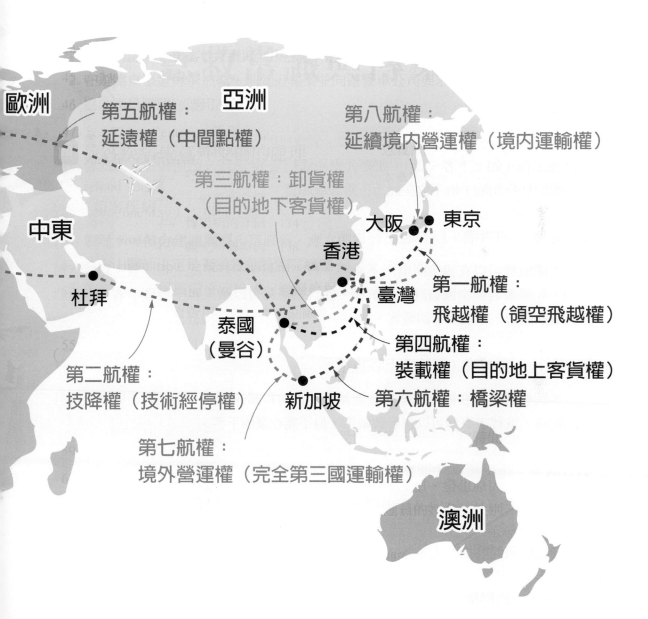

圖 2-4　第一～第九航權概念地圖

第一航權：飛越權（領空飛越權）

在不著陸的情況下，飛機可以飛過協定國領空，前往其目的地。如東京飛香港，須飛越臺灣領空，因此日本必須與臺灣簽訂第一航權後，才可飛越臺灣領空。

第二航權：技降權（技術經停權）

因技術上需要（如加油、飛機故障、氣象原因等）在協定國降落，但不做任何業務性工作（如上下客、貨）。如臺北飛法國約須 14 小時，路途較遠，因此會在中途停留的杜拜加油，但不會在此上下乘客或卸貨。

第三航權：卸貨權（目的地下客貨權）

本國航機可以在協定國境內下乘客、貨物和郵件，但不能上客、貨，只能空機返回。如臺灣若與泰國簽訂第三航權，就代表臺灣可以載乘客至泰國下客，但只能空機返回臺灣，不能在泰國載客。

第四航權：裝載權（目的地上客貨權）

本國航機可以在協定國境內載運乘客、貨物和郵件返回。如臺灣若與泰國簽訂第四航權，就代表臺灣可以在泰國載客，但不能在泰國下客。

第五航權：延遠權（中間點權）

本國飛機可在第三國作為中途轉運站及上下客、貨和郵件。如臺灣擁有泰國授予的第五航權，就可以使班機從臺灣出發，經停泰國上下客及貨物後，再飛往荷蘭。不過使用此航權須先獲得目的地的第三及第四航權。

第六航權：橋樑權

本國航機可以用兩條航線的名義，接載兩國的乘客和貨物往返，但途中必須經過本國。如中華航空若獲得香港授予第六航權，則可從香港搭載客貨，經停臺北後，再飛往新加坡。

第七航權：境外營運權（完全第三國運輸權）

本國飛機可在境外接載乘客及貨物，而不須返回本國，而在它國兩國之間載運客、貨以及郵件。如長榮航空（BR）若有泰國曼谷和新加坡的第七航權，則可以在曼谷和新加坡兩地之間上下客貨，而途中不須經過臺灣。第七航權並不多見，若有，則主要原因通常是簽約國的航空市場已受影響。

第八航權：延續境內營運權（境內運輸權）

本國飛機可在協定國內的兩個不同地點，接載客、貨往返，但須以本國為起點或終點站。如中華航空若與日本簽訂第七航權，則中華航空可在東京搭載客貨後飛往大阪，將東京的旅客和貨物下機，最後再飛回臺灣。

第九航權：獨立境內營運權（完全境內運輸權）

本國航機可以到協定國進行國內航線營運。如中華航空若獲得美國的第九航權，就可在洛杉磯和紐約兩地之間往返進行裝卸客貨的業務，而不須以臺灣作為起點或終點站。此航權可視為第八航權的升級版，因第八航權只能以本國作為起點或終點來進行它國境內「連續性」的運輸，意即臺灣的航空公司，若以臺北為起點飛往洛杉磯裝載客貨再飛往紐約後，就不能再從紐約裝載客貨飛往美國的其他地區；而第九航權則授予本國航空公司可完全在它國境內進行往返運輸的業務，而不須經過本國。

2-3
票務基本認識

一 什麼是機票

　　護照、機票、簽證是出國旅行、商務時，最重要的三項必備證件。機票是有價證券，是航空公司與旅客間的履行契約。機票上載明出發日期、時間、班次、起迄地點……等。目前，為了環保及節約資源，機票已由過去的多張紙本，換成電子機票（E-ticket）。

二 機票的種類

　　機票的種類與規則繁多，包含團體票、個人票、免費票……等的使用與規定，甚至於延伸到座艙、座位，及行李攜帶限制……等，同學務必認真學習與了解。

（一）以出票方式分類

1. 電腦自動化機票（Transitional Automated Ticket, TAT）：從自動出票機刷出的機票，一律為四張搭乘聯的格式。
2. 電腦自動化機票含登機證（Automated Ticket and Boarding Pass, ATB）：前述兩種機票均是以複寫的方式開出，但此類機票已含有登機證。該機票的厚度與信用卡相近，背面有一條磁帶，用以儲存旅客旅行的相關資料，因此縱使遺失亦不易被冒用。
3. 電子機票（Electronic Ticket, ET; E-Ticket）（圖2-5）：電子機票是將機票資料儲存在航空公司電腦資料庫中，不再以紙張列印每一航程的機票聯，雖然不是無機票作業，卻合乎環保又可避免實體機票之遺失。旅客至機場只需出示證件及電子機票收據或告知定位代號即可辦理登機手續。電子機票是未來的趨勢，目前大部分的航空公司已採用。

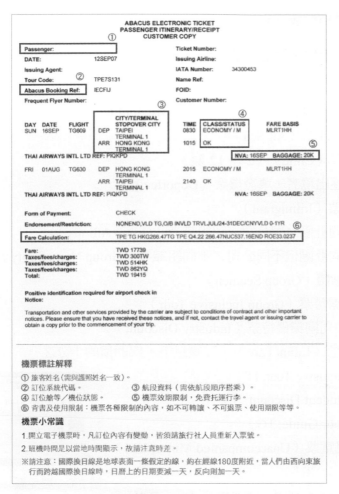

圖 2-5　E-ticket 電子機票

（二）以票價代碼（Fare Type Code）區分

　　航空公司依照不同的旅客屬性、航線季節、市場需求等，訂定出不同的票價，包括有：

1. BB：便宜票（Budget Fare）
2. EE：旅遊票（Excursion Fare）
3. GV：團體票（Group Fare）
4. RW：環遊世界票（Round the World）

（三）以旅客種類代碼（Passenger Type Code; Ticket Designator）區分

每種機票的使用、規定、價格都不同，如嬰兒票是指二歲以下，不占座位的機票，價格是成人全票的十分之一。

1. AD：旅行社從業人員優待票（Agent Discount）
2. AS：海空聯運票（Air Sea）
3. CH：兒童票（Child）（2～12 歲）
4. DE：被驅逐出境者，填發機票（Deportee）
5. EM：移民票（Immigrant）
6. GA：團體同社團／同公司／同組織者（Group Affinity）
7. GN：團體同社團但不同公司／不同組織者（Group Non-affinity）
8. GS：海員團體（Group Seamen）
9. GV：遊覽團體票（Group Inclusive Tour）
10. ID：航空公司同業優待票（Industry Discount）
11. INF：嬰兒票（Infant Fare）（二歲以下，票面價的十分之一）（圖 2-6）
12. 遊覽票（Inclusive Tour, IT）
13. 學生票（Student Discount, SD）
14. 導遊票（Tour Guide, TG）
15. 無人陪伴兒童票（Unaccompanied Minor, UM）

圖 2-6　嬰兒票

（四）以個人和團體區分

團體票（Group Inclusive Tour, GIT）是指成團人數達到 10 人以上，航空公司給予團體價格。但近幾年來，航空公司的經營策略已有所調整，逐漸拉近團體票與個人票（Foreign Independent Tour; Foreign Individual Travel, FIT）的票價差異。

三 訂位艙等（Booking Class）

每個訂位系統的每班飛機都會列出一長串的訂位艙等，以下將列舉出長期以來航空公司慣用的艙等代號，但各航空公司因本身的需要會改變其名稱。因此只要熟記大部分的飛機常用的艙等代號 F（頭等艙）、C（商務艙）、Y（經濟艙）即可。

1. 頭等艙：代號有 A、F、P。A 代表頭等優惠艙，F 代表頭等艙，P 代表特頭等艙。
2. 商務艙：代號有 C、D、I、J、Z。C 代表商務艙，D、I、Z 皆代表商務優惠艙，J 代表商務特艙。
3. 經濟艙：代號有 B、E、G、H、K、L、M、Q、S、T、U、V、W、X、Y 等。B、H、K、L、M、Q、T、V、X 皆代表經濟優惠艙，E 代表短程穿梭服務（限當日購票），G 代表限定預約艙，S 代表經濟艙，W 代表經濟特艙，Y 代表經濟艙。

四 候補機位的規則

通常機位候補時，電腦會依訂位的時間先後順序排定，依序遞補。實務上，長期的經驗告訴他們，候補的旅客經常是訂了很多家航空公司的機位，通常航空公司的訂位組較不會關注等後補很久的客人，請記得隨時去電訂位組，並表示強烈成行的意願，這樣就比較有機會優先補上。

五 全球訂位系統（Global Distribution System, GDS）

等於 CRS（Computer Reservation System）電腦定位系統，目前較常為臺灣旅遊業、票務市場或其他訂位使用的，計有如下三大類電腦訂位系統。

1. ABACUS：先啟旅遊資訊網路系統。
2. AMADEUS：艾瑪迪斯旅遊資訊網路系統。
3. GALILEO：伽利略旅遊資訊網路系統。

六 銀行結帳計劃（The Billings & Settlement Plan; Bank Settlement Plan, BSP）

由國際航協各航空公司會員，與旅行社會員所共同擬訂的電腦化自動化作業系統，主要在簡化機票銷售代理商在票務、銷售、結報、清帳、設定等方面的程序，使業者的作業更具效率。

2-4
行李相關規定

　　各家航空公司會依照機票艙等、飛行路線等，對於託運行李的件數、重量，訂出免費規定。同時，會對超重行李另行收取費用（圖 2-7）。

一 行李超件制

　　往返美國、加拿大和關島的班機，可免費託運的行李件數為每人兩件，且不分艙等，若超過免費託運的行李件數，則視為超件行李，若為超件行李。另外，若搭乘的是美國境內所開設的航空公司，則收費標準不盡相同，出發前宜先再確認。

圖 2-7　華航推出自助報到服務機，旅客可以從登錄護照、確認航班到行李秤重，以自助方式完成交寄行李，報到時間可以再縮短

二 行李重量

　　各家航空公司對於託運行李計重的規定不盡相同，一般來說，往返美國、加拿大以外地區都是按重量（公斤，Kg）計，頭等艙 40 公斤（Kg），商務艙 30 公斤（Kg），經濟艙 23 公斤（Kg）。每超重 1 公斤（Kg）之基本收費，為此次航程起點到終點經濟艙全額單程機票的 1.5%，航空公司依據航線及競爭條件，修改攜帶行李件數規定以及行李超重的計價方式。

三 手提行李的規定

　　每位旅客只能帶一件手提行李進入客艙，該件行李以可安全放置於置物櫃內或座椅底下為準，其長寬高不得超過 56×36×23 公分，重量以 7 公斤為限（圖 2-8）。

四 旅客可攜帶上機物品之保安規定

1. 旅客隨身攜帶之所有液體、膠狀及噴霧類物品
容器其體積每個不得 超過 100 毫升。

2. 旅客隨身攜帶之所有液體、膠狀及噴霧類物品
容器均應裝於一只 （一個）不超過 1 公升且可
重複密封之透明塑膠袋內；所有容器裝 於塑膠
袋內時，塑膠袋必須能完全密封方合乎規定。

3. 前項所述之塑膠袋每名旅客限制攜帶 1 個，於
通過安檢線時並需經 由檢查人員目視檢查。

4. 旅客攜帶旅行中所必要但未符合前述限量規定
之嬰兒奶粉（牛奶）、嬰 兒食品、藥物、糖尿

圖 2-8　帶在身上的行李，可放
置在置物櫃或座椅底下

病或其他醫療所需之液體、膠狀及噴霧類物品，經向安全檢查人員申報，並獲
得同意後，可不受前揭規定之限制。

5. 旅客隨身行李中所攜帶的水壺或保溫瓶，在未裝有水或飲料等液體、膠狀或噴
霧類物品時，可以攜帶上機。

6. 出境或過境（轉機）旅客，在機場管制區或前段航程機艙內購買或取得之前述
物品可隨身攜帶上機，但需包裝於經籤封、防止調包，及顯示有效購買證明之
塑膠袋內。

7. 為使安檢線之 X 光檢查儀有效檢查，前述塑膠袋應與其它手提行李、外套或手
提電腦分開通過 X 光檢查。

（資料摘自交通部民航局 www.caa.gov.tw/big5/banner/images/security-for-cabin-baggage.htm）

⚠ 領隊導遊
小叮嚀

廉價航空（LCC）真的廉價嗎？

從美國興起，流行於歐洲，其後在東南亞大放異彩的低成本航空（Low Cost Carrier，簡
稱LCC），近年來在臺灣成為話題。廉價航空對於託運及手提行李的重量及件數有不同
的免費及收費規定，飛機上的餐飲須付費購買，甚至退票、更改航班日期都有嚴格的訂
定標準。所謂低成本的定義，就是盡可能把所有成本都降低，一但多出來的，就得要乘
客自己買單。

2-5
機票內容

機票雖有不同的種類，除了編排格式略有差別之外，內容均相同。現將機票範例中重要的格式欄位所代表的意義說明如下。（圖2-9）

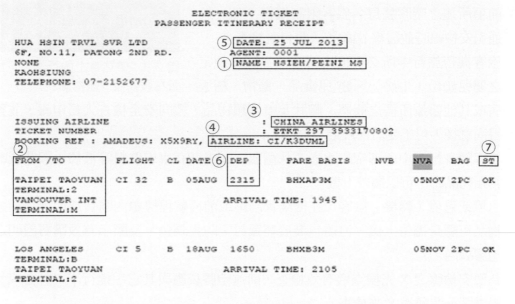

```
                    ELECTRONIC TICKET
                PASSENGER ITINERARY RECEIPT

HUA HSIN TRVL SVR LTD          ⑤ DATE: 25 JUL 2013
6F, NO.11, DATONG 2ND RD.         AGENT: 0001
NONE                           ① NAME: HSIEH/PEINI MS
KAOHSIUNG
TELEPHONE: 07-2152677

                                      ③
ISSUING AIRLINE                    : CHINA AIRLINES
TICKET NUMBER               ④      : ETKT 297 3933170802
BOOKING REF : AMADEUS: X5X9RY, AIRLINE: CI/K3DUML
②                                                               ⑦
FROM /TO        FLIGHT  CL DATE ⑥ DEP      FARE BASIS   NVB   NVA   BAG  ST

TAIPEI TAOYUAN  CI 32   B  05AUG  2315     BHXAP3M           05NOV 2PC  OK
TERMINAL:2
VANCOUVER INT                     ARRIVAL TIME: 1945
TERMINAL:M

LOS ANGELES     CI 5    B  18AUG  1650     BHXB3M            05NOV 2PC  OK
TERMINAL:B
TAIPEI TAOYUAN                    ARRIVAL TIME: 2105
TERMINAL:2

AT CHECK-IN, PLEASE SHOW A PICTURE IDENTIFICATION AND THE DOCUMENT YOU GAVE
FOR REFERENCE AT RESERVATION TIME
```

圖 2-9　機票內容

1. 旅客姓名欄（Name of Passenger）：旅客英文全名須與護照、電子訂位記錄上的英文拼字完全相同（可附加稱號），如：崔于真小姐 Miss Tsuei, Yu-Jen，且一經開立即不可轉讓。

領隊導遊小叮嚀

行李託運小提醒

各家航空公司對於學生、勞務、海員及移民旅客，對行李託運的規定，如件數、重量皆會有所不同。

2. 行程欄 (Form/To)：旅客搭乘某航空公司的飛機，前往目的地之往返行程，如：

 (1) 臺北／東京／臺北（TPE ／ TYO ／ TPE）

 (2) 臺北／吉隆坡／峇里島／臺北（TPE ／ KUL ／ DPS ／ TPE）

3. 航空公司（Carrier）：搭乘航空公司之英文代號（2 碼），旅客與開票人均須注意，填入之航空公司與開票航空公司應有聯航合約。

4. 班機號碼／搭乘艙等：顯示班機號碼及機票艙等，以下為名詞解釋。

 (1) Ticketing：class 即機票艙等，在機票 class 欄內顯示之 RBD。

 (2) RBD （Reservation Booking Designator）：即訂位艙級代號。

 (3) IATA Class Designators：P/F, J/C, Y/B/M/Q/T/H/K/L/N/X/S。

5. 出發日期（Date）：日期以數字（兩位數）、月份以英文字母（大寫三碼）組成，如 6 月 5 日為 05JUN。

6. 班機起飛時間（Time）：指的是當地時間，以 24 小時制或以 A、P、N、M 表示。A 即 AM，P 即 PM，N 即 Noon，M 即 Midnight，如 0715 或 715A，1200 或 12N，1915 或 715P，2400 或 12M。

7. 訂位狀況（Status）：機票上最常顯示出的訂位狀況如下。

 (1) OK：機位確定（Space Confirmed）。

 (2) RQ：機位候補（On Request）。

 (3) SA：空位搭乘（Subject to Load）。

 (4) NS：嬰兒不占座位（Infant Not Occupying a Seat）。

 (5) OPEN：指無定位，航段開放（No Reservation）。

領隊導遊小叮嚀

機票效期的算法

一般而言，機票效期的算法分為一般票和特殊票。其各自算法如下：

1. 一般票（Normal Fare）

 (1) 機票完全未使用，效期自開票日起算一年內有效。

 (2) 機票第一段航程已使用，所餘航段效期，自第一段航程搭乘日起算一年內有效。

 (3) 如果開票日期為 20 AUG' 02，機票完全未使用時，效期至 20 AUG' 03。若第一段航程搭乘日是 30 AUG' 02，則所餘航段效期至 30AUG' 03。

2. 特殊票（Special Fare）

 機票完全未使用時，自開票日起算一年內有效。一經使用，則機票效用可能最少與最多停留天數的限制，視相關規定而定。

2-6
票務常識

一 退票

1. 退票期限：機票期滿後之 2 年內。
2. 退票地點：原購買地點。
3. 退款對象：原機票持有人或原開票旅行社，以信用卡付款者只能退回原信用卡帳戶。
4. 退票金額
 (1) 完全未用：所付票款減去規定之服務費或取消訂位之收費。
 (2) 部分使用：已付票款和已使用航段票價之差額，再減去規定之服務費，或取消訂位之收費。
5. 工作天：視各家航公司機票種類而有不同之規定。
6. 手續費
 (1) 取消訂位之收費。
 (2) 服務費：分為 TC1、TC2、TC3、SWP（South West Pacific）等四區。如果同區的話，則收臺幣 300 元（CHD/INF 得享有折扣）；若有跨區的情形，則收臺幣 700 元（CHD/INF 得享有折扣）。

二 更改出發日期或航班

各家航空公司對於機票開立之後，如更改出發（搭機）日期，部分會收取手續費，其金額視各家航空公司的規定而定。（某些航空公司會收取 US100 元以上）

三 更改機票姓名

機票開立後，才發現機票上的名字拼錯（與護照上不同），須更換姓名時，航空

公司會收取手續費，如手續費過高，有時將原始機票作廢（VOID），另開立新機票反而較划算。

四 遺失機票作業辦法

遺失機票的處理辦法有二，說明如下：（圖 2-10）

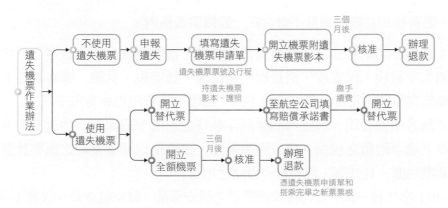

圖 2-10　機票遺失的處理辦法

（一）不再使用遺失機票

1. 申報遺失：填寫遺失機票申請單，需遺失機票之票號及行程，臺灣地區開立之機票需附遺失機票影本。
2. 三個月後：若經核准後，憑遺失機票申請單辦理退款，扣退票手續費用各家航空公司不同。

（二）欲使用遺失機票

1. 開立替代票
 (1) 機票持有人持遺失機票影本、護照至航空公司填具賠償承諾書並開立替代票，手續費 USD50。
 (2) 替代票之使用限制及行程須完全比照遺失機票。

2. 開立全額機票

(1) 替代票之使用限制及行程須完全比照遺失機票。

(2) 三個月後若經核准，即可憑遺失機票申請單和搭乘完畢之新票票根辦理退款，免扣退票手續費。

五 機場稅、燃料稅、兵險

機場稅、燃料稅和兵險，通常不會含在一般機票價格內。

1. 機場稅：泛指一切航空公司或臺灣及當地機場，當地政府等代收旅客之一切稅捐（例如：安檢稅、保安稅、消費稅、導航稅、機場稅、兵險、乘客稅等）。每個機場都有不同的收費，所以航線不同，機場稅的費用也會有所不同。

2. 燃料稅：為各航空公司，因應汽油激烈浮動時之加價，或因應當地政府要求之稅捐，以上隨票附徵之稅捐，概以匯率換計，故價格以開票當時之匯率計價。所以若國際油價一直升高，燃料稅亦會隨之增加。

3. 兵險：為 911 事件後，航空公司轉嫁消費者之飛安保險，每家航空公司收費不同，亦可能隨時變動。

2-7
航空票務專業術語認識

　　航空票務術語乃全球化、國際化之通用語言，旅行前、旅途中皆會用到。以下為常見之航空票務專業術語，請務必熟記。

1. aisle seat (A)：靠走道的位置
2. window seat (W)：靠窗戶的位置
3. direct flight：直飛班機（中間可有 Stopover Point）
4. non-stop flight：直飛班機（中間沒有 Stopover Point）
5. charter：包機
6. extra flight：加班機
7. code share flight：聯營班機
8. on line：指該航空公司有提供服務的航線或城市
9. off line：指該航空公司沒有提供服務的航線或城市
10. leg：指的是班機航段
11. segment：指的是旅客航段
12. fare component：票價段
13. add-on：附加票價
14. FIT（Foreign Independent tour）：散客
15. GIT（Group Inclusive Tour）：團客
16. BSP（Billing and Settlement Plan）：銀行清償計畫：機票銷售代理商在加入 BSP 之前，必須是 IATA 會員。
17. hijack：劫機

18. turbulence：亂流

19. emergency exit：緊急出口

20. jet lag：時差失調

21. evergreen deluxe class：長榮客艙，簡稱 ED 艙

22. TSA (Ticket Sales Agent)：票務代理

23. CRS （Computerized Reservation System）：電腦定位系統電腦定位系統：亞洲採用最大的電腦定位系統是 ABACUS、歐洲地區常見為 AMADEUS 系統。

24. airport：機場

25. Terminal：航站

26. check-in：登機手續

27. seat chart：機艙排位表

28. boarding pass：登機證

29. stand by：候補

30. no show：訂位旅客未報到

31. F（First Class）：頭等艙

32. C（Commercial, Business Class）：商務艙

33. Y（Economy Class）：經濟艙

34. excess baggage：超重行李

35. hand-carry：手提行李

36. claim tag：行李條

37. ground staff：地勤人員

38. flight attendant：空服員

39. ETA（Estimated Time of Arrival）：班機預訂抵達時間

40. ETD（Estimated Time of Departure）：班機預定起飛時間

41. upgrade：升等

42. STPC（Stop over Paid by Carrier）：轉機食宿招待

43. Lost & Found：遺失行李詢問處

44 Ticket：機票

45 e-ticket：電子機票

46. coupons：票根（券）

47. TC (Ticket Center)：票務中心

48. sticker：改票貼紙

49. refund：退票

50. OW（one way）：單程（票）

51. RT（round trip）：來回（票）

52. CT（circle trip）：繞一圈的行程（機票）

53. RTW（Round：the：world）：環球行程（機票）

54 booking, reserve, reservation：訂位

55 over booking：超訂

56. PNR（passenger name record）：訂位紀錄電腦代號

57. OK, confirm：機位確認

58. RQ, waiting：機位候補

59. reconfirm：再確認

60. void：作廢

61. endorse：轉讓、背書

62. subway：地下鐵（美國）

63. Metro：地下鐵（歐洲地區）

64 Meglev：上海磁浮

65 TGV train：法國特快車，最高時速 380 公里

66. Eurail Pass：歐洲地區各國火車通行券

67. Shinkansen：日本新幹線，時速約 280 公里

68. ICE (Inter City Express)：德國的快速火車

69. AveAlta Velocidao Espanola：西班牙之高速火車

70. Euro-star：歐洲之星（往返於倫敦至巴黎及倫敦至布魯塞爾，通過英吉利海峽的海底隧道火車）

71. cruise：遊輪

72. ferry：渡輪

Chapter

03

旅遊安全與緊急事件處理

旅遊注意事項

旅遊的最高原則就是高高興興出門，平平安安回家。本章旨在說明海外旅遊時應注意事項、國外旅遊警示、旅遊保險等內容，確保旅遊安全及保障。旅遊風險包括住宿、治安、衛生、氣候、旅遊景點、醫療資源等。本章節亦提供旅遊糾紛實例，供讀者討論。

3-1
海外旅遊安全須知

一 旅行前應注意事項

1. 選擇觀光署核准及信譽良好的合法旅行社。
2. 參加旅行社所辦的行前說明會,事先了解行程及旅遊地區之氣候、風俗、禁忌和各項應注意事項。
3. 與旅行社簽訂旅遊契約,同時可向旅行社索取代收轉付收據,海外醫療費用高,應購買旅遊平安及醫療保險,以維護自身權益。
4. 要求旅行社派有領隊職業證的領隊帶團。
5. 自備慣用藥品(圖 3-1),患有心臟病、糖尿病者藥物應隨身攜帶,並聽從醫生指示服用,亦不隨便吃別人的藥。攜帶常備藥時,避免是粉劑,以免被誤認為違禁品。

圖 3-1　旅行前應仔細檢查自身常用的慣用藥品是否有攜帶

6. 出國前應將行程、國外住宿旅館之電話號碼及所參加的旅行社聯絡電話告知家人。如係個人自助旅行亦應隨時與家人保持聯繫(圖 3-2)。
7. 攜帶數張照片備用,另將機票、護照、簽證等隨身證件、支票或結匯水單妥善保管並影印一份,存放家中及行李箱內,以備掛失或申請補發。
8. 若前往流行病疫區時,應先洽檢疫所及縣市衛生局做好預防事宜。

圖 3-2　家人永遠是您最好的夥伴,出遠門前後應隨時保持聯繫

二 飛機上應注意事項

旅客登機後，空服員會示範安全處置及緊急逃生門等。

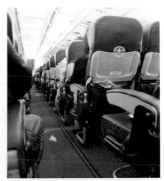

圖 3-3　飛機機艙內的走道應保持淨空，不堆放個人行李

1. 機艙走道及座位下，不堆放東西（圖 3-3），手提行李可放於前排座位底下或上方行李架上。
2. 飛機起飛平穩後或降落時應等飛機完全停妥，方能解開安全帶，拿取行李。
3. 金屬利器應放置於托運行李內，機上避免使用打火機及噴霧型美容用品，未經許可不得使用電玩及電子通訊產品，以維護飛航安全。
4. 用餐時請勿走動，以免妨礙餐車運行。
5. 高空上因機艙壓力太大，不宜飲酒過量，以免影響身體健康。
6. 請約束您的孩童，不在走道跑、跳。
7. 除非有事必須離座，否則全程繫好安全帶，尤其長途飛行睡覺時，以免突發狀況，措手不及。
8. 在機上發生任何狀況，應保持鎮靜，聽從空服員指示（圖 3-4），在逃生時請勿穿著高跟鞋及攜帶手提行李。

圖 3-4　在飛機上，應聽從空服員指示，以維護個人安全

三 財務保管注意事項

1. 不攜帶貴重物品及太多現金，購買時以旅行支票或信用卡支付（圖 3-5）。結匯時以旅行支票為佳，最好是小面額的較方便使用。
2. 兌換外幣或找回零錢，應點清楚；使用信用卡時，應先確認收執聯之金額再予簽字。
3. 皮包、皮夾不離手，以免小偷趁機偷走；皮包拉鍊拉好，並儘量斜背在胸前。
4. 男士請勿將貴重物品至於褲後口袋，以防被竊。
5. 行李請繫妥聯絡電話之掛牌，在機場、車站、旅館搬運行李時，應防竊賊趁亂竊走行李。

圖 3-5　旅遊期間，避免攜帶太多現金，能用信用卡就用，以避免財產損失

6. 沿途行李轉運次數很多，請準備堅固耐用的硬殼行李箱，並備綁帶以防損壞（圖 3-6）。

7. Check Out 後如不馬上離去，可延請旅館櫃檯代為看管行李。

8. 保管購物憑證，連同所購買之物品放置於手提行李，以備辦理退稅或海關查驗。

圖 3-6　旅行用行李選用硬殼材質，較堅固耐用

四　自由活動應注意事項

1. 參加游泳、水上摩托車、快艇、拖曳傘、浮潛等水上活動應注意安全區域的標示，了解器材的使用方法，並應聽從專業人員的指導。

2. 浮潛裝備不能替代游泳能力，不會游泳者，不輕易嘗試，亦不長時間閉氣潛水，以免造成暈眩導致溺斃。

3. 乘坐遊艇前應先了解遊艇的載客量，如有超載應予拒乘。

4. 參加高危險性的活動，應隨時注意自己的身體狀況，並檢視裝備及場地之安全狀況。

5. 全程聆聽領隊及導遊的說明並遵守各項規定。

6. 遊覽國家公園保護區，不將區內之樹枝、石頭等天然物資帶離保護區，不隨便捉拿及餵食園內之動物。

7. 對於旅行社安排戶外的各種活動參加前宜考量其安全性。

8. 不單獨前往酒吧或夜總會，女性宜有男性陪伴。

9. 回教國家禁止女人拋頭露面（圖 3-7），女性在回教國家不要單獨行動以免困擾。

圖 3-7　入境應隨俗，以避免不必要的麻煩

五 地震的守則

（一）於室內時

1. 保持鎮定並迅速關閉電源和自來水開關。
2. 打開出入的門，隨手抓個墊子等保護頭部，盡速躲在堅固家具、桌子下，或靠建築物中央的牆站著。
3. 切勿靠近窗戶，以防玻璃震破。
4. 切記！不要慌張地往室外跑。
5. 切忌急著衝出，請勿使用電梯（圖 3-8）。

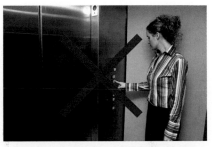

圖 3-8 地震時，切記勿搭乘電梯

（二）於室外時

1. 站立於空曠處或騎樓下，不要慌張地往室內衝。
2. 注意頭頂上方可能有如招牌、盆景等掉落。
3. 遠離興建中的建築物、電線桿、圍牆、未經固定的販賣機等。
4. 若在陸橋上或地下道，應鎮靜迅速地離開。
5. 行駛中的車輛，勿緊急剎車，應減低車速，靠邊停放，人躲進附近騎樓下。
6. 若行駛於高速公路或高架橋上，應小心迅速駛離。
7. 若在郊外，遠離崖邊、河邊、海邊，找空曠的地方避難。
8. 公共場所中，應小心選擇出口，避免人群推擠。

領隊導遊
小叮嚀

歷史上的大地震

歷史記錄中傷亡最嚴重的地震是 1556 年 1 月 23 日發生在中國陝西的嘉靖大地震，有超過83萬人喪生。當時這一地區的人大多住在黃土山崖里挖出的窯洞里，地震使得許多窯洞坍塌造成大量傷亡。1976 年發生在中國唐山的唐山大地震死亡了大約 240,000 到655,000人，被認為是 20 世紀死亡人數最多的大地震。

1960 年 5 月 22 日的智利大地震是地震儀測得震級最高的地震，地震矩規模達 Mw 9.5。該地震釋放的能量大約是震級第二高的耶穌受難日地震的兩倍。震級最高的 10 大地震都是大型逆衝區地震，其中 2004 年印度洋大地震由於引發後續的海嘯，是歷史上死亡人數最多的地震之一。

資料來源：http://zh.wikipedia.org/wiki/%E5%9C%B0%E9%9C%87

3-2
衣食住行應注意事項

一 衣

1. 了解旅遊地的氣候，攜帶適宜季節之衣服（圖3-9）。
2. 穿著樸實、輕便、不暴露、不穿新鞋，穿著防滑鞋底的休閒鞋為宜。
3. 不配戴昂貴的首飾。
4. 雪地嬉戲應攜帶墨鏡及面霜、護唇膏等以防凍傷，鞋子應穿防滑鞋底。

圖3-9 針對旅遊當地的天氣型態，選擇穿著適當的衣物，才能玩的盡興

二 食

1. 儘量不飲生水，有些地區冷水可生飲但浴室內熱水不能生飲，可自備水壺或購買礦泉水飲用，隨時補充水分。
2. 吃海鮮時，應注意新鮮度及調理方法，儘量避免生食。
3. 任何食物，不宜過量，以免腸胃不適應。旅途中不宜過量飲酒（圖3-10）。

圖3-10 不管到何處旅遊，都不宜飲酒過量

三 住

1. 住宿僻靜之旅館，夜間儘量不外出，不單獨行動（圖3-11）。
2. 離開房間時記得把鑰匙帶出，鎖好房門，將鑰匙交旅館櫃檯，重要物品請勿置於房內，宜寄放櫃臺保險箱。

圖3-11 夜晚住宿於僻靜之旅館時，若要外出，最好結伴同行，以免發生意外

3. 記下領隊或其他團員的房間號碼，以便聯絡。

4. 住進旅館後，先查看安全門方向，通道是否暢通？並記清楚走道上安全門及滅火設備的位置，再數數看由自己的房間到安全門共經幾個門，以備火警時，可摸黑逃生。

四 行

1. 避免單獨乘電梯，如發現同乘電梯的人行為可疑，宜儘快出電梯，改搭下一班。

2. 避免夜間外出或涉及危險區域，最好不要到照明設備不良的暗巷內，有些地方即使是白天，治安也很差，應事先打聽清楚。

3. 遵守集合時間，並配戴印有旅行團的胸牌，或隨身攜帶住宿旅館的地址及電話，以備迷路時聯絡。

4. 帶幼童隨行，可在幼童身上配掛名牌及國內外聯絡電話。

5. 隨團體參觀時請緊隨團體行動（圖 3-12），萬一迷失方向，請站在原處等領隊或導遊回來尋找。

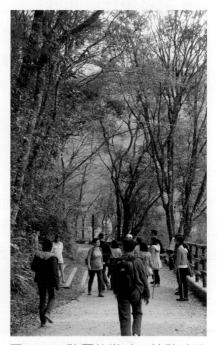

圖 3-12 　隨團旅遊時，請隨時跟緊團隊，以避免落單

領隊導遊
小叮嚀

國外旅遊警示之認定參考情況

不宜前往，宜盡速離境	紅色警示
避免非必要旅行	橙色警示
特別注意旅遊安全並檢討應否前往	黃色警示
提醒注意	灰色警示

3-3
緊急事件之處理流程

一 緊急事件之定義

1. 凡是對團體運作造成負面影響，甚至可能失去正常的團體運作或對團員造成身體健康、財產安全、旅遊權益上損失之事件。
2. 因劫機、火災、空難、車禍等意外事故及其他病變，造成旅客傷亡或滯留的事情。
3. 旅行業國內外觀光團體緊急事故處理作業摘要

公布文號：中華民國九十年七月十二日修正

(1) 為督導旅行業迅速有效處理國內、外觀光團體緊急事故，以保障旅客權益並減少損失發生，特依旅行業管理規則第三十七條規定訂定本要點。
(2) 本要點所稱緊急事故，指因劫機、火災、天災、海難、空難、車禍、中毒、疾病及其他事變，致造成旅客傷亡或滯留之情事。
(3) 旅行業經營旅客國內、外觀光團體旅遊業務者，應建立緊急事故處理體系，並製作緊急事故處理體系表（格式如附表），載明下列事項：
　① 緊急事故發生時之聯絡系統。
　② 緊急事故發生時，應變人數之編組及職掌。
　③ 緊急事故發生時，費用之支應。
(4) 旅行業處理國內、外觀光團體緊急事故時，應注意下列事項：
　① 導遊、領隊及隨團服務人員處理緊急事故之能力。
　② 密切注意肇事者之行蹤，並為旅客之權益為必要之處置。
　③ 派員慰問旅客或其家屬；受害旅客家屬，如需赴現場者，並應提供必要之協助。
　④ 請律師或學者專家提供法律上之意見。

⑤ 指定發言人對外發布消息。

(5) 導遊、領隊或隨團服務人員隨團服務時，應攜帶緊急事故處理體系表、國內外救援機構或駐外機構地址與電話及旅客名冊等資料。前項旅客名冊，應載明旅客姓名、出生年月日、護照號碼（或身分證統一編號）、地址、血型。

(6) 導遊、領隊或隨團服務人員隨團服務，遇緊急事故時，應注意下列事項：

① 立即搶救並通知公司及有關人員，隨時回報最新狀況及處理情形。

② 通知國內外救援機構或駐外機構協助處理。

③ 妥善照顧旅客。

(7) 旅行商業同業公會應輔導所屬會員建立緊急事故處理體系，並協助業者建立互助體系。

(8) 本要點報奉交通部核定後施行，修正時亦同。

二 各式證件之相關緊急事件處理

（一）護照遺失

1. 聯絡我國駐外使館單位，申請補發護照。

 (1) 須告知遺失者的護照資料（如姓名、生日、護照號碼、發照日、發照地）。

 (2) 時間緊迫，即將搭乘直飛班機返國，不再入境其他國家者，可向駐外館處申請「入國證明書」，以供持憑返國。

2. 請備妥相片 2 張。

3. 於駐外使館上班時間陪同旅客前往辦理必要手續。

 (1) 應備文件，報案證明、相片 2 張、遺失或被搶者之護照資料（或護照影本），最好能再提供機票及團體名單、行程表。

 (2) 申辦費用：折合 36 元美金之當地幣。

 (3) 所須時間，一般約須 2～3 個工作天。

4. 於大陸地區遺失、被偷、被搶時，須提醒旅客回臺後，要向警察機關報案，並取得證明，才能申請補發護照。

（二）行程中團員簽證被搶、被竊或遺失

1. 查出簽證批准的號碼、地點、日期。
2. 詢問能否補發簽證？須備資料為何？
 (1) 透過國外代理旅行社詢問能否先於團體所在國申請，或前往下一國再申請補發。
 (2) 若時間緊迫，僅能尋求落地簽證的可能性時，可請國外代理旅行社作保，出示團體名單、機票等文件，證明遺失簽證者是團體之一員。

落地簽證

所謂落地簽證，是指申請人不能直接從所在國家取得前往國家的簽證，而是持護照和該國有關機關發給的入境許可證明等抵達該國口岸後，再簽發簽證，落地簽證通常是單邊的。與提前簽證相比較，落地簽同樣需要付費，但簽證費相對便宜，而且簽過的機率也比較高。

資料來源：http://www.twwiki.com/wiki/%E8%90%BD%E5%9C%B0%E7%B0%BD%E8%AD%89#1

（三）機票遺失

1. 向當地所屬航空公司申報遺失，填具「機票遺失票款申請＆補償協議單」（Lost Ticket Refund Application and Indemnity Agreement）（圖 3-13）。
2. 另行購買一張新的機票。
3. 新票上必須註明原遺失之票號。
4. 返臺後，憑機票存根來申請退費。

（四）旅行支票遺失

1. 備妥遺失的支票號碼及旅行支票購買證明。
2. 打電話向旅行支票發行銀行掛失。
 (1) 服務人員將協助持票人查詢最近的地點補發支票。
 (2) 補發應備文件：須持旅行支票購買證明、持有人護照。

3. 以旅行支票兌換外幣時，務必保留所有收據。有時邊境的海關會需要旅客出示外匯兌換證明。

圖 3-13　機票遺失票款申請＆補償協議單樣本

三 行李之相關緊急事件處理

（一）搭機前後，行李延遲到達（遺失）、受損

1. 搭機前請注意

 (1) 藥物及貴重物品請隨身攜帶，如要托運最好向航空公司做保價運輸。華沙公約對於國際航線（包括國際旅程中之國內線）托運行李遺失之賠償，依重量計算，以每公斤美金 20 元為上限；隨身行李之賠償依據實際損害而定，每位旅客美金 400 元為限。

保價運輸

所謂保價運輸，是指承運人與托運人之間共同確定的以托運人對貨物聲明價值為基礎的一種特殊運輸方式；保價就是托運人向承運人聲明其托運貨物的實際價值。凡按保價方式運輸的貨物，托運人除繳納運輸費用外，還要按照規定繳納一定的保值附加費。一旦由於承運人的責任發生貨物損失，承運人將按照實際損失給予托運人以保價額度以內的賠償。

資料來源：http://wiki.mbalib.com/zh-tw/%E4%BF%9D%E4%BB%B7%E8%BF%90%E8%BE%93

 (2) 妥善保管行李收據，抵達須檢驗行李牌才可出關的機場時，應將行李牌發還給每一位旅客。

 (3) 事先和全團旅客約定好，提領行李後集合清點團體人數與行李，確認到齊再通關檢查，以免無法追查未到的行李及其號碼。

2. 搭機時行李延遲抵達（遺失）

 (1) 發現行李延遲抵達，立即陪同遺失者本人攜帶行李收據、護照、機票，前往失物招領（Lost and Found）櫃檯辦理手續（圖3-14）。

圖 3-14　行李若延遲抵達，可至失物招領櫃檯辦理相關手續

(2) 遺失申報手續

① 索取行李事故報告書 PIR（Property Irregularity Report）（圖 3-15）一式
兩聯。

圖 3-15　行李事故報告書樣本

② 詳細項寫 PIR 內各欄位，特別是行李牌號碼、旅行團行李標示牌樣式、
行李特徵、顏色與內容物。

③ 留下聯絡資料，如後續行程住宿旅館之地址和電話、團體名稱和團號、領
隊姓名、遺失者國內住址與電話，有利航空公司尋獲之後送出作業。

④ 記下承辦人員單位、姓名及電話，以便追蹤。

(3) 後續處理

　① 積極聯絡追蹤：查詢時須先報出遺失行李申報收據之編號，和遺失者之姓名。

　② 購買必要用品：領隊當天應設法帶領旅客購買換洗之內衣褲和盥洗用具等，並提醒旅客保留收據。

　③ 確認信用卡保險內容：先與旅客確認是否以信用卡支付團費或機票款，再請團員向發卡銀行詢問所持信用卡附加行李延誤或遺失保險之理賠內容及條件，如善加利用信用卡附加的保險給付，將可減少團員在行李延誤期間的不便。

　④ 申請理賠：具體作法為離開當地機場前，可嘗試憑收據向航空公司請求給付日用品費用，如果回國後仍未尋獲，應協助旅客向航空公司索賠，假使該航空公司在國內無代理機構，則可發信請求賠償。若旅客購買日用品時，是由領隊付款，則航空公司所支付賠償金，可先扣除領隊墊付款，餘款退還旅客。

3. 搭機時行李受損

(1) 檢查行李：請團員於每一站拿到行李後，務必檢查行李箱是否受損。

(2) 如有損壞，應立即處理：當場陪同旅客攜帶護照、機票、行李收據，到失物招領櫃檯請求處理或賠償，一般而言航空公司備有相當的行李箱來應付受損的行李，輕微損害則可協助送修。

（二）旅遊行程途中之行李保管方法

1. 每日清點行李件數，並隨時和團員核對。

2. 提醒團員行李數量若有增減，應立即告知領隊，並掛上團體行李牌，以免漏算。上下車、船、飛機，以及進出飯店時，均應檢視自己的行李已確實上車、被行李員收走，或送抵房間再離開。貴重財物或高價 3C 電子用品請勿收於行李箱或放在遊覽車上。前往治安欠佳之國家或地區時，行李應注意上鎖。

3. 抵達目的地時，是否有當地之行李服務員協助，要事先告知團員。

4. 不可將行李交予不明人士代勞，以免發生問題。

（三）行李在飯店中或遊覽車上遺失或被竊

1. 在飯店中，確定行李抵達，且尚未離開飯店，可先到飯店行李房、上下樓層同號碼的房間、房客姓名相近的房間找尋，確定遺失時即報案。
2. 在遊覽車上遺失或被竊，則就近報案並向遊覽車公司要求處理。
3. 協助團員購買必要用品。

四 旅客疾病或意外受傷的處理

（一）旅客疾病

1. 領隊不可擅自建議團員自行服藥，應立即安排團員就醫，或請旅館安排醫師診治，由醫師決定是否須送急診住院治療。
2. 如團員有投保旅遊平安險或一般醫療保險，務請醫師開立足夠份數的診斷證明書、並保留醫療費用單據正本，回國後可請保險給付。

（二）旅客發生車禍等意外事故

1. 保護現場，立刻向警方報案，並取得事故發生原因和責任等相關資料，做為事後訴訟或理賠的依據。
2. 如團體有導遊協助，則應分工合作搶救受傷團員，同時掌握時間處理現場後續狀況。
3. 記錄處理狀況，包括事故的時間、地點、事故的性質、發生原因、處理經過，司機的姓名、車型、車號、旅遊團名稱、受傷團員的姓名、性別、年齡、受傷情況、醫師診斷結果等。
4. 透過國外代理旅行社了解該國保險制度，爭取理賠。

（三）旅客死亡

1. 取得死亡證明：因疾病死亡者，由醫師開立死亡證明；非因疾病而死亡者，須向警方報案，由法院法醫開具相驗屍體證明文件及警方開立的證明來件。
2. 通知：向公司報告事情經過，請求國外代理旅行社派員協助；另一方面，向保

險公司通知保險事故發生，確認海外緊急救助公司所能提供的服務項目，以及確定保險理賠內容、申請所須文件，最後，通知死者家屬，並協助其前來處理。

3. 報備：就近向我國駐外使館或海基會報備，取得遺體證明書及死亡原因證明書等文件；另一方面，向交通部觀光署報備。

報備觀光署流程介紹

1. 發生意外事故 24 小時內，先以電話向觀光署報告事件概況。
2. 填寫「旅行社旅遊團意外事故報告書」詳述事件內容。
 (1) 取得表單：於觀光署網站之／行政資訊網／旅行業／各項申請表格／下載。
 (2) 所須檢附文件：該團行程表、旅客名單（含姓名、身分證字號、年齡、居住地址、電話）、出團投保保險單等資料。
 (3) 將報告書連同附件一併傳真（Fax：02-2773-9298）回報觀光署。

資料來源：中華民國旅行業品質保障協會之緊急事故應變手冊 p1 ～ 2

4. 遺體及遺物處理：死者遺物要點交清楚，如死者無家屬隨行，須由領隊代為整理死者遺物時、要請第三人在場做證，將遺物製冊收管，以便日後可以清楚的交還死者家屬。若家屬無法前來辦理後事時，最好能請家屬先簽立委託書，並列明授權範圍（如遺體處理方式及喪葬金額等）；如果家屬前來處理，協助家屬與葬儀社溝通，並安排家屬餐宿交通事宜。

發生意外事故之相關注意事項

團員在國外發生「非因旅行社故意或過失所致」的身體或財產上之事故時，旅行社應盡善良管理人之注意，協助旅客處理所衍生費用，由旅客自行負擔，因此發生事故時，領隊應事先告知旅客可能面臨之費用。

五 緊急事故處理步驟

應採取「CRISIS」之緊急事故處理。

1. 冷靜（Calm）：保持冷靜。
2. 報告（Report）：向各機關單位報告。
3. 文件（Identification）：取得各類相關文件。
4. 協助（Support）：向各機關尋求協助。
5. 說明（Interpretation）：向旅客做適當的說明，掌握旅客心態。
6. 紀錄（Sketch）：紀錄事情處理過程，留下文字等紀錄，以利日後查詢時避免糾紛。

六 交通部觀光署災害防救緊急應變通報作業摘要

（一）標準的回報流程

1. 緊急事故定義：因劫機、火災、天災、海難、空難、車禍、中毒、疾病及其他事變，造成旅客傷亡或滯留之情況。
2. 緊急事故處理流程：
 (1) 送醫報警：發生人身事故時，先聯絡救護車送醫；倘若遇犯罪事件、交通事故或重大人身安全事故時，須立刻報警，並取得報案證明。
 (2) 通知公司：隨時回報最新狀況及處理情形，並請國外代理旅行社提供協助。
 (3) 請求援助：撥打海外急難救助電話，須先確認公司所投保之旅行業責任保險是否附加此項服務，然後聯絡我國駐外館處，如旅遊地為大陸地區，請通知海基會。
 (4) 通報觀光署：發生意外事故24小時內，先以電話向觀光署報告事件概況，隨後填寫「旅行社旅遊團意外事故報告書」詳述事件內容。
 ① 取得表單：於觀光署網站 → 行政資訊網 → 旅行業 → 各項申請表格乙。
 ② 所須檢附文件：該團行程表、旅客名單（含姓名、身份證字號、年齡、居住地址、電話）、出團投保保險單等資料。
 ③ 將報告書連同附件一併傳真回報觀光署（FAX：02-2773-9298）。

3. 海外急難救助：

 (1) 服務對象及使用方法：旅行社所投保旅行業責任保險有附加本項服務者，其旅遊團員皆可使用。

 (2) 因遭遇急需外來救助狀況時，須告知下列事項：

 ① 旅行社名稱。

 ② 聯絡人（領隊或團員）及聯絡方式。

 ③ 描述需救助之狀況：事故發生地點、經過及目前情況。

 ④ 要求提供服務之項目。

 ⑤ 接受服務者資料：團員姓名、生日、身分證及護照號碼、最近之出入境章之頁面影本。

 (3) 如須安排醫療轉送及就醫後返國，應提供：

 ① 團員接受治療之醫院名稱、地址及電話號碼。

 ② 主治醫師之姓名、地址及電話號碼。

（二）觀光旅遊災害（事故）

1. 旅遊緊急事故：指因劫機、火災、天災、海難、空難、車禍、中毒、疾病及其他事變，致造成旅客傷亡或滯留之情事。

2. 國家風景區事故：較大區域性災害，損失重大，致區域景點陷於停頓，無法對外開放。

3. 遊樂區事故：觀光地區遊樂設施發生重大意外傷亡者。

（三）其他災害

1. 發生全面性或較大區域性之颱風、地震、水災、旱災等天然災害，致處、站、所陷於重大停頓者。

2. 其他因火災、爆炸、核子事故、重大建築災害、公用氣體、油料、電氣管線等、造成重大人員傷亡或嚴重影響景點旅遊與公共安全之重大災害者。

3. 辦公廳舍災害事故：所轄機關辦公廳舍內，公共設施因故受損，致有公共安全之虞者。

（四）災害規模及通報層級

1. 災害規模分級：

(1) 甲級災害規模

① 觀光旅遊事故發生死傷 10 人以上者。

② 災害有擴大之趨勢，可預見災害對社會有重大影響者。

③ 具新聞性、政治性、社會敏感性或經局長認為有陳報之必要者。

(2) 乙級災害規模

① 旅行業舉辦之團體旅遊活動因劫機、火災、天災、海難、空難、車禍、中毒、疾病及其他事變，造成旅客傷亡或滯留之情事。

② 國家風景區、觀光地區遊樂設施內發生 3 人以上旅客死亡或 9 人以下旅客死傷之旅遊事故。

③ 觀光旅遊事故發生死亡人數 3 人以上或死傷人數達 9 人以下。

④ 具新聞性、政治性、社會敏感性或經承辦單位認為有陳報之必要者。

⑤ 所轄機關辦公廳舍內，公共設施因故受損，致有公共安全之虞者。

(3) 丙級災害規模

① 觀光旅遊事故發生人員死傷者或無人死傷惟災情有擴大之虞者或災情有嚴重影響者。

② 具新聞性、政治性、社會敏感性者。

2. 災害通報層級：各災害規模及通報層級均請先通報本局暨當地縣（市）政府消防局及災害權責相關機關，如經審查災害達乙級規模以上時，轉陳交通部路政司（觀光科）並陳報相關上級單位。

3-4
旅外國人急難救助實施要點
中華民國 107 年 11 月 22 日，外授領三字第 1077000587 號令修正

一、外交部為明確規範駐外使領館、代表處、辦事處或外交部授權機構（以下簡稱駐外館處）提供旅外國人遭遇緊急困難（以下簡稱急難）之協助範圍，以提升為民服務品質，特訂定本要點。

二、本要點所稱旅外國人，係指持用中華民國護照出國且在臺灣地區設有戶籍之國民，不包括前往大陸、香港、澳門地區者。

三、本要點所稱急難，係指旅外國人遭遇下列情況：
1. 護照遺失。
2. 遭外國政府逮捕、拘禁或拒絕入出境。
3. 因意外事故受傷、突發或緊急狀況無法自行就醫、失蹤或死亡。
4. 遭偷竊、詐騙等犯罪侵害，情節嚴重需駐外館處協助者。
5. 遭搶劫、綁架、傷害等各類嚴重犯罪之侵害事項。
6. 遭遇天災、事變、戰爭、內亂等不可抗力之事件。
7. 其他足以認定為急難事件，需駐外館處協助者。

四、駐外館處均應設置急難救助服務電話專線，以供旅外國人發生急難時聯繫之用。駐外館處急難救助服務電話專線由館長審酌轄區業務情形，指定專人或責成各機關配屬駐外館處內部之人員共同輪流值機；值機人員應即時接收訊息，立即通報業務主管人員處理。

五、駐外館處獲悉轄區內有旅外國人遭遇急難時，應即設法聯繫當事人或聯繫當地主管單位或透過其他可提供狀況資訊之管道，迅速瞭解狀況。並視情況需要，派員或委請當地僑團、慈善團體、其他團體或個人，前往探視。

六、駐外館處於不牴觸當地國法令規章之範圍內，得視實際情況需要，提供遭遇急難之旅外國人下列協助：

1. 儘速補發護照或核發入國證明書。

2. 代為聯繫通知親友或雇主。

3. 通知家屬聯繫保險公司安排醫療、提供理賠等相關事宜。

4. 協助犯罪案件受害者向當地警察機關報案。

5. 提供當地醫師、醫院、葬儀社、律師、公證人，或專業翻譯人員之參考名單。

6. 其他必要之協助。

七、駐外館處處理急難事件時，除本要點另有規定外，不提供下列協助：

1. 金錢或財務方面之濟助。

2. 干涉外國司法。

3. 提供涉及司法事件之法律意見、擔任代理人或代為出庭。

4. 擔任民、刑事事件之保證人。

5. 為旅外國人住院作保。但情況危急亟需住院治療否則有生命危險，且確實無法及時聯繫其親友或保險公司處理者不在此限。

6. 代墊或代繳醫療、住院、旅費、罰金、罰鍰及保釋金等款項。

7. 提供無關急難協助之翻譯、轉信、電話、電傳及電報等服務。

8. 介入或調解民事、商業糾紛。

八、駐外館處可以透過下列方式，協助遭遇急難之旅外國人，獲得財務方面之濟助：

1. 請當事人之親友、雇主或保險公司轉帳至駐外館處所指定之銀行帳戶後，再由駐外館處轉致當事人。

2. 請當事人之親友、雇主或保險公司先向外交部繳付款項，經外交部轉請駐外館處將等額款項轉致當事人。

九、旅外國人遭遇急難，駐外館處經確認當事人無法立即於短時間內依第八點方式獲得財務濟助，且有迫切返國需要者，得代購最經濟之返國機票，及提供當事人於候機返國期間基本生活費用之借款，最多不得逾五百美元或等值當地幣，並應請當事人先簽訂金錢借貸契約書，同意於返國後六十日內主動將借款（含機票款）歸還外交部。

十、旅外國人有下列情事之一者，除有立即危及其生命、身體或健康之情形者外，駐外館處應拒絕提供金錢借貸：

法 規

1. 曾向駐外館處借貸金錢尚未清償。

2. 拒絕與其親友、雇主聯繫請求濟助或向保險公司申請理賠。

3. 拒絕簽訂金錢借貸契約書。

4. 不願返國。

5. 拒絕詳實提供身分資料或隱瞞事實情況。

十一、駐外館處依據第九點提供之借款屆期未獲清償，或依據第七點第五款但書履行保證債務者，由外交部負責依法追償。前項應依法追償之債務，應造冊列管並持續依法積極催收。

十二、駐外機構在提供國人急難救助時，考量其屬第三點第六款所規範之不可抗力事件且具有個案特殊性者，得於呈報外交部同意後，以專案無償補助國人緊急安置及返國相關費用。

十三、駐外館處為因應重大災害或處理急難協助，必要時得依規費法規定免收領務規費。

十四、駐外機構秉持專業提供遭遇急難之旅外國人必要協助，如有濫用駐外機構急難救助者，駐外機構得拒絕提供協助。

十五、溫馨提醒：出國可加保旅行平安險、旅遊不便險。

旅行平安險	旅遊不便險
意外身故或失能保險金 傷害醫療保險金(實支實付型) 海外突發疾病醫療保險金 海外急難救助服務	個人責任保險 旅行文件重置費用 行李延誤補償保險金 行李損失補償保險金 班機延誤慰問保險金(乙型) 班機改降慰問保險金 額外住宿與交通費用 劫機慰問保險金 食物中毒慰問保險金 提早結束旅程之補償保險金 信用卡盜用損失補償費用

3-5
旅行業責任保險

旅行業出團，依觀光署規定應投保旅行業責任保險（圖 3-16），保險內容如下，應熟記。

一 保險範圍

參加旅行社所安排、組團旅遊之旅客，於旅遊期間內，因發生意外事故，致旅遊團員身體受有傷害或殘廢或因而死亡，依照發展觀光條例及旅行業管理規則之規定，應由被保險人負賠償責任而受賠償請求時，由承保的保險公司依本保險契約之約定，對被保險人負賠償責任。

旅遊保險（實例）

旅行業責任保險單

保險單號碼：1200 第 4ZTAS1010 號本單係號續保
被保險人：常新旅行社股份有限公司（甲種旅行社，共 0 家分公司）
營業處所：臺北市新生南路 1 段 133 之 5 號 3 樓
保險期間：自民國 94 年 01 月 14 日零時起至民國 95 年 01 月 14 日 24 時止

承保範圍	保險金額（新臺幣）
＊每一旅遊團員意外死亡	2,000,000 元
＊每一旅遊團員意外殘廢	依附表所列六級三十四項殘廢等級標準給付，最高 2,000,000 元
＊每一旅遊團員意外醫療費用	30,000 元
＊旅遊文件遺失重置費用	每一旅遊團員最高 2,000 元
＊旅遊團員家屬前往海外或來中華民國善後處理費用	每一旅遊團員最高 100,000 元
＊被保險人處理費用	每一意外事故 100,000 元
每一次保險事故最高賠償金額	新臺幣 500,000,000 元整
保險期間內累計最高賠償金額	新臺幣 5000,000,000 元整
適用附加條款：	
＊出發行程延遲費用	延遲超過十二小時以上，對於最初十二小時及以後連續每屆滿二小時之延遲，每一旅遊團員最高新臺幣 500 元，每一旅遊行程最高新臺幣 3,000 元
＊額外住宿與旅行費用	國內及離島每天最高 1,000 元，每一旅遊團員最高 10,000 元，海外每天最高 2,000 元，每一旅遊團員最高 20,000 元
＊行李遺失賠償責任	每一旅遊團員國內及離島 3,500 元，海外 7,000 元
＊國內善後處理費用	旅遊團員家屬善後處理費用每一旅遊團員最高 50,000 元 被保險人處理費用每一事故最高 50,000 元
＊慰撫金費用	每一旅遊團員最高 50,000 元
超額責任	詳保險證明書，最高 3,000,000 元
總保險費：按月繳付	

中華民國 九十四 年 一 月 十四 日立於 臺北市 覆核

二 基本理賠項目

圖 3-16 旅行業責任保險證明單

1. 意外死殘保險金（每一旅客新臺幣 200 萬元）
2. 意外體傷醫療費用（每 旅客新臺幣 10 萬元）
3. 旅行文件重置費用（每一旅客上限新臺幣 2,000 元），旅遊團員於旅遊期間內因其護照或其他旅行文件之意外遺失或遭竊，除本契約中不保項目外，須重置旅遊團員之護照或其他旅行文件，所發生合理之必要費用。
4. 善後處理費用
 (1) 家屬處理費用（每一旅客上限新臺幣 10 萬元）

① 旅行社必須安排受害旅遊團員之家屬前往海外或來中華民國照顧傷者（以重大傷害為限）或處理死者善後所發生之合理之必要費用。

② 此費用包括食宿、交通、簽證、傷者運送、遺體或骨灰運送費用。

(2) 旅行業者費用（每一事故上限新臺幣 3 萬元）：旅行社人員必須帶領受害旅遊團員之家屬，共同前往協助處理有關事發所發生之合理之必要費用，但以食宿及交通費用為限。

(3)「旅遊團員」包含

① 出境臺灣地區之本國旅客。

② 入境臺灣地區之外國旅客。

三 附加條款（幣別：新臺幣）

1. 超額責任一意外死殘保險金（每一旅客上限 300 萬元）

2. 出發行程延遲費用

(1) 因旅行社或旅遊團員不能控制的因素，致預定之首日出發行程所安排搭乘的大眾運輸交通工具延遲超過 12 小時以上。

(2) 每 12 小時 500 元，旅遊期間每一旅客上限 3,000 元。

3. 行李遺失

(1) 本島及離島旅遊上限，每一旅客 3,500 元。

(2) 境外旅遊上限，每一旅客 7,000 元。

領隊導遊小叮嚀

行李遺失賠償原則

1. 行李遺失須於旅客所搭乘之大眾運輸交通工具抵達目的地後48小時，仍未取得其交運之行李時才賠付。

2. 每一旅客理賠以一次為限。

3. 理賠金額可指定賠付給旅客或旅行社。

資料來源：中華民國旅行業品質保障協會之緊急事故應變手冊 p10

4. 額外住宿與旅行費用：旅遊團員於旅遊期間內遭受特定意外突發事故（證照遺失、檢疫、交通事故、天災），所發生之合理額外住宿與旅行費用支出（表4-1），須檢附單據實報實銷。

表 4-1　額外住宿與旅行費用上限

項目	每人每日上限	旅遊期間每一旅客上限
本島及離島旅遊	1,000 元	10,000 元
境外旅遊	2,000 元	20,000 元

5. 國內善後處理費用
 (1) 家屬處理費用：每一旅客上限 50,000 元。
 (2) 旅行業者費用：每一事故上限 50,000 元。
6. 慰撫金費用（每一旅客上限 50,000 元）：旅遊團員於旅遊期間內遭受意外事故而死亡，旅行社前往弔慰死者時所支出的慰撫金費用。

3-6
高山症

隨著海拔高度的上升，會使大氣壓力下降，導致氧氣的分壓降低。高山症是因為低血氧而引起，通常都是因為身體適應高地環境的環境的速度趕不上高度上升的速度所造成。

一 高山症種類

（一）急症高山症（Acute Mountain Sickness, AMS）

通常在抵達高地後的 6 ～ 12 小時出現。臨床的症狀有：頭痛，伴隨有以下任一項：虛弱無力；腸胃道症狀：噁心、嘔吐、食慾不振；頭暈頭昏；睡眠不佳。症狀通常在 24 ～ 48 小時後緩解，或因使用氧氣及止痛或止吐藥而解除。

（二）高海拔腦水腫（High Altitude Cerebral Edema, HACE）

高海拔腦水腫一旦出現是會快速導致死亡的疾病，通常在出現急症高山症（AMS）後出現：協調能力喪失、步態不穩或意識狀態改變。步態不穩可以測試 " Tandem Gait "：請受試者在平坦地面上，腳跟緊接著腳尖走一直線，大約走 5 公尺，正常者是不會搖晃或跌出線外。

（三）高海拔肺水腫（Hight Altitude Pulmonary Edema, HAPE）

高海拔肺水腫也是一旦出現是會快速導致死亡的疾病，而且進展到死亡的速度可能比高海拔腦水腫更快。臨床上可以單獨，或合併高海拔腦水腫一起出現。臨床症狀有：休息狀態下有呼吸不適、咳嗽、虛弱無力或運動能力喪失、胸悶。

二 要如何預防高山症呢？

1. 出發前諮詢醫生作身體檢查評估。

2. 避免一日內會使得晚上睡在海拔 2,750m 以上的旅遊行程。並且盡量避免直接以飛行的方式前往高地。如果必須直飛使得首日睡眠得在高度超過 2,750m 的地區，最好考慮使用預防性藥物。

3. 在海拔 2,000 ～ 2,500 公尺以上的旅遊最好能過夜後再上升高度。

4. 在抵達高地後的首 24 小時避免過度運動以及酒精性飲料。記得要多喝水。

5. 爬山時要慢慢上山，不要操之過急，使身體有足夠的時間對低氧氣的環境轉變作出適應，可以白天爬高一點，晚上則睡在較低的地方。

6. 注意自己或同行隊友是否出現高山症的早期症狀。

三 預防及治療高山症的藥物有哪些？

在前往高地旅遊前，記得要向醫師諮詢。一定要經醫師指示開立，才使用這些藥物，並且要遵循醫師所指示服用的方式。

（一）丹木斯（Acetazolamide）

為一種利尿劑，可以預防急性高山症並且加速身體適應高地環境。使用的劑量為 5mg/Kg/day，分為一日 2 ～ 3 次的服用方式，從出發至高地前一日開始服用。抵達高地後續服 2 日再停藥。對磺胺類藥物過敏者以及蠶豆症不能使用 Acetazolamide。此藥的副作用有皮膚麻刺感、噁心、倦怠、耳鳴、感覺異常、酸中毒、低血鉀等。

（二）類固醇（Dexamethasone）

可以預防急症高山症及高海拔腦水腫，但是並無證據顯示可以加速身體適應高地環境。因此當高度持續上升的旅客一旦停止服用，很可能會迅速出現高山症。因此目前還是傾向使用 Acetazolamide 來預防高山症，而將 Dexamethasone 保留使用：在因對 Acetazolamide 有禁忌而無法使用的族群；或已出現嚴重高山症而下降高度可能延遲的患者身上。一般使用的劑量 4mg 每六小時服用一次。

（三）鈣離子通道阻斷劑（Nifedipine）

為鈣離子通道阻斷劑，可以預防以及減緩有高海拔肺水腫易感受性的人一旦出現高海拔肺水腫的症狀。一般使用劑量為 10 ～ 20mg，每 8 小時服用一次。

四 如果出現高山症，我該怎麼辦？

1. 不要帶著 AMS 的症狀上升高度。
2. 在同一高度休息後，症狀仍未緩解或一旦症狀惡化，立刻下往低海拔。
3. 不要將患有 AMS 的人單獨留下。
4. 高海拔腦水腫和高海拔肺水腫都是會快速導致死亡的疾病。但是，如果及早處理，卻幾乎可以得救且完全康復。所謂及早處理，就是一發現立刻下降海拔（一般降低 500 ～ 1000m），而像高壓袋治療、氧氣治療只是暫時救急的方法。

五 簡單醫療用語

A

Airsick	暈機
Allergy	過敏
Ambulance	救護車
Analgesic	止痛藥
Appendicitis	盲腸炎
Appetite	食慾

B

Back Ache	腰痛
Back Pain	背痛
Benign	良性的
Bleeding	出血
Blurred	視線模糊

C

Capsule	膠囊
Catch Cold	感冒
Chest Pain	胸痛
Chilly	打顫
Clinic	診所
Cough	咳嗽

D

Diarrhea	腹瀉、下痢
Dislocation of Bone	脫臼
Dizziness	暈眩
DM-Diabetes Mellitus	糖尿病
Dyspnea	呼吸困難

E

Earache	耳痛
External Wounds	外傷

F

Fainting	頭暈目眩
Fast Pulse Beat	脈搏加快
First-Aid-Kit	急救箱
Foreign Body	異物入眼
Fracture	骨折

G

Gastritis	胃炎
Gout	痛風

H

Headache	頭痛
Hernia	疝氣

I

Impairment	重聽
Inflammation	發炎
Injection	注射

L

Laxative	輕瀉劑

M

Malignant	惡性的
Medicine for Airsickness	暈機藥

N

Night Sweat	盜汗
Nose Bleed	流鼻血
Nose Stoppage	鼻塞

P

Pharmacy	藥局
Pill	藥丸
Poor Appetite	食慾不振
Prescription	藥方

R

Red Marks	紅斑
Running Nose	流鼻水

S

Seasick	暈船
Sedative	鎮靜劑
Short of Breath	喘氣
Sleepy	昏昏欲睡
Sluggish Feeling	身體疲倦
Sneeze	噴嚏
Sore Throat	喉痛
Stomach-Ache	胃痛
Stool	大便
Stroke	中風
Strong pain	劇痛
Sweat	冒汗
Swollen	腫脹

T

Tablet	片、錠劑
Tachycardia	心跳加快
Tender on Pressure	壓迫感
Thirsty	口渴
Tinnitus	耳鳴
Toothache	牙痛

U

Urine 尿

V

Vomiting 嘔吐

W

Week Pulse Beat 脈搏減弱

Chapter

04

急救常識與傳染病

急救常識與緊急事件處理

本章節旨在說明一般的急救常識及應用，傳染病的介紹及預防處理方式。領隊、導遊於執行工作之時，若遇到旅客突發性狀況時，可以適時協助處理，並打緊急急救電話請求救助。學習本章之專業知識，亦可幫助親友、家人以及自己，一舉數得。

4-1
心肺復甦術

一 心肺復甦術的定義

心肺復甦術 (Cardiao Pulmonary Resuscitation, CPR)，是指當一個人因某種因素造成呼吸、心跳停止時，結合人工呼吸及體外心臟按壓的急救技術。

二 心肺復甦術的重要性

1. 呼吸停止時，心臟仍能維持數分鐘的跳動，此時為黃金搶救。
2. 呼吸與心跳停止 4 ～ 6 分鐘後，腦細胞缺氧受損。
3. 超過 10 分鐘，造成腦部無法復原的傷害或死亡，愈晚使用心肺復甦術搶救，存活率愈低（圖 4-1）。

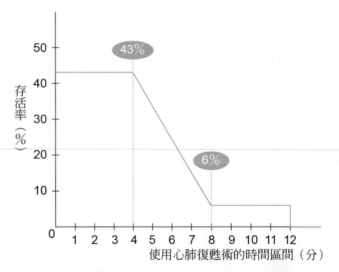

圖 4-1　越晚使用心肺復甦術搶救傷患，將會降低其存活機率

三 心肺復甦術的目的

藉由人工呼吸與心臟按摩技術的使用，給予心肺停止或不全的傷病患功能性的支持，以防止腦部或器官因為暫時性的缺氧而導致永久性的傷害。

四 心肺復甦術的適用情況

任何突發性心跳停止，如果遇到溺水、體溫過低、觸電、藥物過量、車禍、氣

體中毒、異物梗塞、中風等任何會造成心跳或呼吸停止的情況時，都應立刻啟動生命之鏈（圖 4-2），施行心肺復甦術。

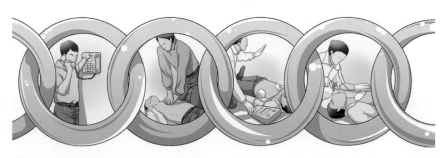

圖 4-2　生命之鏈

五 成人心肺復甦術

　　心肺復甦術主要的步驟流程為叫、叫、C、A、B，以下則分別詳細介紹各步驟應該做的事，以及注意事項（圖 4-3）。

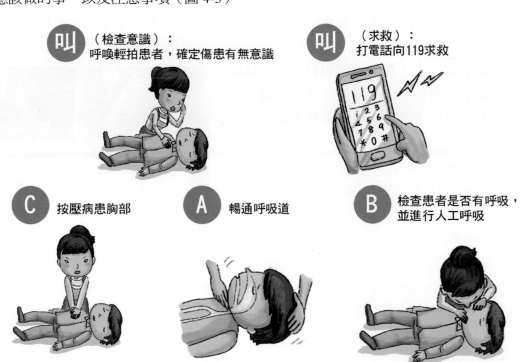

叫（檢查意識）：呼喚輕拍患者，確定傷患有無意識

叫（求救）：打電話向119求救

C 按壓病患胸部

A 暢通呼吸道

B 檢查患者是否有呼吸，並進行人工呼吸

圖 4-3　心肺復甦術程序（叫叫 CAB）

（一）叫：確認意識。

先確認四周環境安全，接著輕拍患者肩膀，大叫「你還好嗎？」以確定意識是否清楚。

⚠️
領隊導遊
小叮嚀

須先急救再求救的場合

如果遇到溺水、創傷、藥物中毒或小於 8 歲的兒童，則先急救 5 個循環（約 2 分鐘）後再求救。

（二）叫：高聲呼救。

大聲呼叫「救命」或「失火」，以吸引他人注意過來協助，請他人或自己撥打 119，以儘快送醫，接著將患者身體仰臥在堅硬平坦的平面上，注意保持頭部平直，並鬆開身上過緊的衣物。

（三）C（Circulation）：恢復循環功能。

美國心臟協會（American Heart Association）於 2005 年建議，不用檢查循環徵象和脈搏，把握時間並緊接著胸部按壓，若有肢體移動或自發性的呼吸就不用壓胸。

1. 正確的心臟按壓位置為胸骨中央，兩乳頭連線中點，將雙手重疊交叉相扣並翹起，用掌根垂直下壓，手的其他部位不可碰到傷者胸部。

2. 兩膝靠近患者，跪地打開與肩同寬，肩膀在患者胸骨的正上方，並保持手肘固定、手臂伸直的姿勢，直接以身體重量垂直向下壓（圖 4-4）。

3. 體外心臟按壓速度大約每分鐘 100 次，下壓深度 4～5 公分，約胸壁厚度的 1/3，一面按壓，一面念數字：「1 下、2 下、3 下……30」。

圖 4-4　成人體外心臟按壓正確姿勢

4. 體外心臟按壓與人工呼吸速率比為 30：2，即連續做體外心臟按壓 30 次後接著 2 次人工呼吸。

5. 重複 30：2 之胸部按壓與人工呼吸，直到患者會動或 119 人員到達為止。

6. 如果患者有移動或呼吸，可將他擺位成復甦姿勢，並維持呼吸道通暢。

（四）A（Airway）：維持呼吸道通暢。

使用壓額抬下巴法來維持呼吸道通暢。以一手手掌將前額往下壓，另一手兩指將下巴向上抬起，以防止因下巴肌肉鬆弛，舌頭往後倒而阻塞呼吸道，注意不可壓到喉部。

（五）B（Breathing）：恢復呼吸功能。

先檢查有無呼吸，其方法為臉頰靠近患者口鼻，聽和感覺患者有無呼氣，並注意其胸部有無起伏，約 5 ～ 10 秒，若無呼吸，進行 2 次口對口人工呼吸，每次吹氣時間約 1 秒鐘。

1. 以置於前額的手之拇指與食指，將鼻孔捏住，另一手將下巴抬起。
2. 施救者深吸一口氣，將患者嘴部完全罩住並吹氣，用眼角餘光注視胸部有無起伏。
3. 兩次吹氣時間，應將嘴巴移開，並放鬆捏鼻的手，讓患者氣體可以排出。
4. 如果患者嘴巴不能打開，或口腔、下巴嚴重受傷者，可改用口對鼻人工呼吸。

口對鼻人工呼吸方法

一手按前額，使病人頭部後仰，另一手提起下頜，並使口部閉住，搶救者深吸一口氣，然後用口包住病人的鼻部，用力向病人鼻孔吹氣。

六 兒童心肺復甦術

1 ～ 8 歲的兒童因生理狀況和成人不同，所以實施心肺復甦術時的胸外按壓與成人略有差異。若急救者只有 1 人，可先進行 5 個循環的 CPR（即胸部按壓 30 下，人工呼吸 2 下）約 2 分鐘後再求救。

（一）呼叫兒童

　　檢查有無意識，輕拍兒童肩膀並呼喚。

（二）求救

　　有旁人在場時，請其打 119 求救，無旁人先急救再求救。

（三）維持呼吸道通暢

　　以壓額抬下巴法打開呼吸道，確定兒童是否有呼吸。

（四）檢查有無呼吸

　　施救者的臉頰緊靠兒童的嘴巴，聽其有無呼吸聲，眼睛直視兒童胸部，看有無起伏，並用臉頰感覺呼吸氣流，檢查時間為 5 ～ 10 秒。

（五）進行口對口人工呼吸

　　如果沒有呼吸，進行 2 次口對口人工呼吸，每次吹氣時間約 1 秒鐘，並觀察胸部是否起伏。2 次吹氣時間，手指要放鬆兒童的鼻子，雙唇移開兒童口部。

（六）恢復循環功能

　　以單手掌根部垂直下壓，進行體外心臟按壓。

1. 美國心臟協會於 2005 年建議，急救兒童和大人一樣，不用檢查循環徵象和脈搏，把握時間緊接著胸部按壓，若有肢體移動或自發性的呼吸就不用壓胸。

2. 尋找胸骨中央，兩乳頭連線中點位置，以單手掌根部垂直下壓，若兒童體形較大，施救者可改用雙手重疊交叉相扣並翹起，用掌根垂直下壓（圖 4-5）。

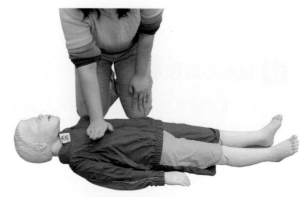

圖 4-5　兒童胸部按壓正確姿勢（1～8 歲）

3. 按壓速度大約每分鐘 100 次，按壓深度為 2.5 ～ 4 公分，約胸壁厚度的 1/3 或 1/2 深，壓力平穩、規律，手掌根不可離開胸骨，避免移位；另一手則固定其頭部，以維持呼吸道通暢。

4. 體外心臟按壓與人工呼吸速率比為 30：2，即連續做體外心臟按壓 30 次後接著 2 次人工呼吸。

5. 重複操作 30：2 之胸部按壓與人工呼吸，直到嬰兒會動或 119 人員到達為止。

6. 如果兒童有移動或呼吸，可將他擺位成復甦姿勢，並維持呼吸道通暢。

（七）採復甦姿勢。

七 嬰兒心肺復甦術

　　未滿 1 歲的嬰兒其生理狀況異於成人和兒童，故實施心肺復甦術時，施救姿勢、體外心臟按壓與人工呼吸法上也有較大差異。若急救者只有 1 人，可先進行 5 個循環之 CPR（即胸部按壓 30 下，人工呼吸 2 下）約 2 分鐘後再求救。

（一）呼喚嬰兒

　　確認有無意識，輕拍嬰兒肩膀並呼喚嬰兒。

（二）求救

　　有旁人在場時請其打 119 求救，若無旁人時先急救再求救。

（三）維持呼吸道通暢

　　將嬰兒放平仰臥，以壓額抬下巴法打開呼吸道，注意勿過度伸展。

（四）檢查有無呼吸

　　用看、聽及感覺方式，檢查時間為 5 ～ 10 秒。

（五）人工呼吸

　　如果沒有呼吸，進行 2 次口對口對鼻人工呼吸，每次吹氣時間約 1 秒鐘，須注意不可過於用力，吹氣後嘴唇移開嬰兒口鼻。

（六）恢復循環功能

以一手中指與無名指進行體外心臟按壓。

1. 美國心臟協會於 2005 年建議，急救嬰兒和大人一樣，不用檢查循環徵象和脈搏，把握時間緊接著胸部按壓，若有肢體移動或自發性的呼吸就不用壓胸。

2. 一手將額頭下壓，另一手中指與無名指按壓乳頭連線下方的胸骨位置，壓力力求平穩、規律，手指不可離開胸骨，以避免移位。

3. 按壓速度大約每分鐘 100 次，按壓深度為 1.25 ～ 2.5 公分，約胸壁厚度的 1/3 或 1/2 深。

4. 體外心臟按壓與人工呼吸速率比為 30：2，即連續做體外心臟按壓 30 次後接著 2 次人工呼吸。

5. 重複操作 30：2 之胸部按壓與人工呼吸，直到嬰兒會動或 119 人員到達為止。

6. 如果嬰兒有移動或自發性呼吸，可擺位成復甦姿勢，並維持呼吸道通暢。

（七）採復甦姿勢。

八 實施心肺復甦術應注意的事項

1. 體外心臟按壓時，盡量讓患者躺在地板或硬板上，如在柔軟處應於患者肩部墊硬板，且頭不可高於心臟。

2. 人工呼吸時應確實暢通呼吸道，吹氣不可太快、太用力，以免造成胃脹氣。

3. 一旦開始施行心肺復甦術後，除非必須停頓的原因外，切記不可中斷 7 秒鐘以上，上下樓梯等特殊情形也不可超過 30 秒。

4. 按壓時，施力應平穩、規則，下壓與放鬆的時間各半，不要猛然加壓，或呈搖擺式、彈跳式等不正確操作方式。

5. 未施壓時應保持雙手掌根放鬆，並緊貼於體外心臟按壓處，不要移開雙手，以免要重新找位置，耗費時間。

6. 施行胸外按壓時，不可壓於劍突處，以免肝臟破裂或內出血；手指不可壓在肋骨上，以免造成肋骨骨折；避免對胃部施壓，以免造成嘔吐。

7. 若施救者不會、不敢或不願意執行口對口人工呼吸時，可僅操作體外心臟按壓。

8. 在施行急救時，須考慮是否會涉及法律責任。依刑法總則第 24 條規定：因避免自己或他人生命、身體、自由、財產之緊急危難，而出於不得已之行為，不罰。所以只要能正確而熟練的施行急救技術，就有機會挽回無數的生命。

九 CPR 可考慮停止操作時的條件

1. 患者已恢復自主性呼吸心跳，肢體會動。
2. 施救者已精疲力盡，再也無法繼續施行 CPR 了。
3. 另一個受過訓練的人員來接替繼續執行心肺復甦術。
4. 醫護人員來負責急救時。
5. 已抵達醫院或急救中心，並由醫療救護人員接手。
6. 由醫師宣布死亡時。

4-2
呼吸道異物梗塞

一 呼吸道異物梗塞的徵狀

（一）呼吸道部分梗塞
（Foreign Body Airway Obstruction, FBAO）

如果是輕度呼吸道部分阻塞，此時患者尚能呼吸，並會出現劇烈咳嗽、呼吸喘的現象。此時不可拍打其背部，只要在一旁鼓勵他用力咳嗽，設法自行將異物咳出，並觀察是否會轉變為完全梗塞。

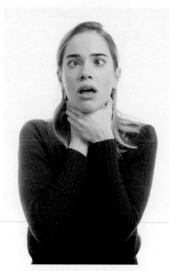

（二）呼吸道完全梗塞

梗塞者已不能呼吸、不能說話，無咳嗽聲音、臉脹紅、一手或兩手捏住脖子，此為呼吸道異物梗塞的通用手勢（圖4-6）。

圖 4-6　異物完全梗塞時，通常會將手捏住脖子

二 呼吸道異物梗塞的急救

（一）意識清楚者

1. 哈姆立克法（腹部推擠法，又名腹推法）
 (1) 施救者站在患者背後，以雙臂環繞其腰部。
 (2) 一手握成拳頭，用拇指和食指側面貼在患者劍突與肚臍連線終點位置，另一手包覆拳頭，快速往後上方推擠（圖4-7）。

圖 4-7　哈姆立克法

(3) 每一次推擠都是一個獨立的動作，重複操作直到梗塞物移出或患者昏迷為止。

2. 胸部推擠法（又名胸壓法）

(1) 施救者站在患者背後，以雙臂環繞其腰部。

(2) 一手握成拳頭，用拇指和食指側面貼在患者胸骨的下半部（胸外按壓位置），另一手包覆拳頭，快速往後上方推擠（圖4-8）。

(3) 適用於孕婦、非常肥胖或有啤酒肚的患者。

(4) 注意勿將拳頭放在肋骨上，更不可壓迫到劍突，以免造成內臟損傷。

圖4-8　胸部推擠法

3. 自救腹壓法

(1) 自己發生異物梗塞，又無旁人相助時使用。

(2) 可一手握拳放在肚臍與劍突之間，另一手包握拳頭，快速往後上方擠壓（圖4-9），或將肚臍與劍突之間的位置頂住平坦堅固的椅背（圖4-10）、扶手、欄杆或水槽邊，身體猛然向前倒，用力下壓，也能把梗塞物吐出。

圖4-9　自救腹壓法：一手握拳放在肚臍與劍突之間，另一手包握拳頭

（二）意識昏迷者

1. 讓患者安全躺在地上時，使其仰臥。

2. 立即求救。

3. 檢查患者口中有無異物，若有，則以手指探掃法挖出；若無，則以壓額抬下巴法施行人工呼吸。如果氣無法吹進，再確認壓額抬下巴法是否確實，並吹第二口氣。

4. 若氣仍無法吹進，或吹氣時胸部沒有起伏，則施救者跪於傷患側邊，雙手手指互扣後翹起，以掌根置於傷患胸骨下半段，施行體外心臟按壓5下。

5. 打開患者嘴巴，以手指探掃法挖出異物。

6. 重複3～5的步驟，直到阻塞解除，可將氣吹入為止。

7. 視情況實行心肺復甦術。

圖4-10　自救腹壓法：將肚臍與劍突之間的位置頂住平坦堅固的椅背

（三）兒童呼吸道異物梗塞的急救

兒童呼吸道異物梗塞時與成人一樣，可使用腹部推擠法急救（圖 4-11），但力量注意勿太大。檢查口中有無異物時，不可盲目的掏挖，只可在看到異物時才取出。

（四）嬰兒呼吸道異物梗塞的急救

小於 1 歲以下的嬰兒異物梗塞時，不可使用哈姆立克法，因可能會傷及肝臟與腹部器官，故對於意識清楚的嬰兒，應使用背擊壓胸法。

圖 4-11　兒童異物梗塞時，可使用腹部推擠法急救，但切記力量勿太大

1. 暢通呼吸道評估呼吸後，確定嬰兒已不能呼吸、沒有哭聲、胸部無起伏。
2. 高聲求救，請他人打 119。
3. 將嬰兒趴在施救者前臂，以手固定在嬰兒下　以支撐其頭部，保持頭比身體低的姿勢。
4. 以手掌根在嬰兒背部兩肩胛骨間用力拍擊 5 次，使呼吸道內的壓力增加排除異物（圖 4-12）。
5. 將嬰兒翻轉過來，注意頭頸部的支托，仍保持頭比身體低的姿勢。急救者以兩指用力按壓嬰兒乳頭連線下方胸骨處 5 次（按壓方法同嬰兒 CPR），如此能使肺部空氣產生足夠的壓力排除異物（圖 4-13）；給予胸戳的速度要比做胸部按壓來得慢，並確定手指沒有放在胸骨底部（劍突）。
6. 檢查口腔，若肉眼可看到異物，則用小指頭挖出，注意不要以手指盲目的掏挖，以避免讓異物更深入呼吸道。
7. 重複 4 ～ 6 的步驟，直至異物被排出。
8. 假使嬰兒仍無意識，則立即施行心肺復甦術，並送醫救治。

圖 4-12　手掌根的擺放位置須在嬰兒背部兩肩胛骨間

圖 4-13　手指按壓位置於嬰兒乳頭連線下方胸骨處

4-3
一般急救常識

一 急救須知

1. 讓患者平躺。
2. 不要給失去知覺的患者任何飲料。
3. 食物中毒者，儘快予以稀釋。
4. 昏厥者，平躺將頭部垂至心臟以下。
5. 眼睛受傷者：用紗布、膠帶蓋住雙眼，並立即送醫救治。
6. 當呼吸停止時，必須立刻施行人工呼吸。

二 各類疾病急救常識

（一）心臟病（圖 4-14）

曾受治療而有醫師處方者，協助其服用該藥物；未經治療者，設法求醫，但不要運送病人。如昏迷時最好平躺，抬高雙腳，若呼吸急促須抬高頭、胸部，必要時予以心臟按摩或人工呼吸。

圖 4-14　心臟病患者發病時，最常見的動作

（二）中風

立刻設法求醫，但未經醫師指示，不用移動病人或給予任何飲食，保持病人平臥，若呼吸困難，將臉偏向一側使口中分泌物流出。

（三）中暑（圖 4-15）

將患者移至陰涼處仰臥，頭部抬高，解開衣領鈕扣，用冷水擦身，再延醫診治。

（四）外傷

首先止血、防止休克、避免傷口汙染，如頭部受傷絕勿搖動，使傷者平臥，頭部墊高臉偏向一側，最好冷敷，儘速送醫治療。

（五）骨折

使傷者安臥，莫使折斷處用力，先予止血，注意痛極休克，將傷處用木板托好，並用繃帶固定（若骨骼已突出不要推移）後，緊急送醫診治。

（六）燙傷

立刻用水沖洗或浸入乾淨冷水中，以乾淨布料敷蓋（不要弄破水泡）送醫診治。嚴重者沖水後以乾淨衣物、被單、毛毯包裹，緊急送醫。

（七）毒蛇咬傷

包紮傷口上部，洗淨傷口，用清潔刀片切開創口擠出毒液或用口吸出（吸者口腔需無破傷），緊急送醫診治。

（八）蟲入耳

將耳向亮處或將甘油、縫衣機油滴入耳中，蟲自然爬出。

（九）物入眼

如打開眼皮可見，用乾淨手帕輕輕拭去，不可揉擦眼睛，如物不能見，可用 1%食鹽水沖洗，如無法洗除，即赴眼科請醫生診治。

（十）止血法

少量出血可用直接加壓法，嚴重出血應用止血帶（寬布條）置傷口上方繞圍後打結，將木棒置於兩結間，旋緊至止血後固定木棒，緊急送醫，惟間隔 15 ～ 20 分鐘鬆開 15 秒。

（十一）休克

使患者平躺，頭部稍低（呼吸困難者頭部墊高）解開衣領鈕扣，惟保持溫暖（不可過暖出汗），必要時送醫診治。

（十二）觸電

先使自己絕緣，切斷電源，解開傷者衣服但須防受涼，施以人工呼吸。

（十三）溺水

救出水面，清除患者口中異物，將患者腹中之水吐出，解開衣服，注意避免受涼，必要時施以人工呼吸、心臟按摩、緊急送醫。

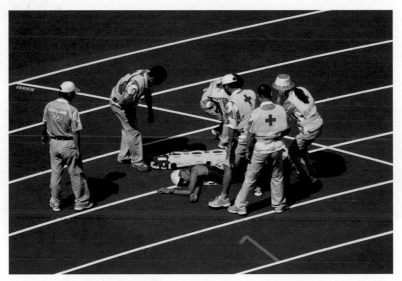

圖 4-15　若發現有人中暑，必須盡快將患者移至陰涼處，以避免更嚴重的後果

4-4
傳染病的介紹

一 黃熱病（Yellow Fever）

是一種經蚊子傳染的病毒性疾病，其特徵為急性發作，伴隨有下列情形：短暫緩解、發燒復發、肝炎、蛋白尿，第一病癥出現後 2 星期內出現黃疸，有些病例並有腎衰竭、休克及全身性出血。潛伏期約 3 ～ 6 天，預防方法如下：

（一）都市黃熱病

撲滅或管制埃及伊蚊（圖 4-16），必要時實施預防注射。

圖 4-16　黃熱病的主要傳播媒介為埃及伊蚊

（二）叢林黃熱病

最好是接種疫苗，所有必須暴露於感染危險中的人皆需主動免疫，否則防護衣、驅蟲劑、蚊帳等防蚊設備不可少。

未曾接種疫苗的人及接種未滿 1 週的人禁入可能發生感染的叢林。

二 霍亂（Cholera）

是一種急性細菌腸道疾病，主要是由攝食病人或帶菌者糞便、嘔吐物汙染之食物、水或生食受霍亂弧菌汙染域捕獲之水產品感染。潛伏期 1 ～ 5 天，主要症狀為突發無痛性大量腹瀉、嘔吐、急速脫水等症狀（圖 4-17）。

臨床症狀

嘔吐

劇烈腹瀉

水電解質紊亂和周圍循環衰竭

嚴重休克者可能併發急性腎功能衰竭

大量水樣排泄物

圖 4-17　由霍亂所引起的臨床症狀

三 流行性腦脊髓膜炎（Meningococcal Disease）

為一種猝然發作之疾病，病徵包括發燒，劇烈頭痛，噁心、嘔吐、頸僵直、出血性皮疹、粉紅斑，也常有譫妄和昏迷的現象。偶而會出現猛爆性個案，發作時即出現瘀斑和休克。主要是由腦膜炎雙球菌感染，經由接觸病人或帶菌者飛沫或鼻咽部的分泌物感染，潛伏期約 2 ～ 10 天，通常為 3 ～ 4 天。

⚠️ 領隊導遊
小叮嚀

流行性腦脊隨膜炎的預防方法

1. 維持良好的個人及環境衛生。
2. 保持室內空氣流通，避免長期處於密閉空間內。
3. 避免到過度擁擠、通風不良的場所。
4. 病患應遵循呼吸道衛生與咳嗽禮節。
5. 病患與照顧者應妥善處理口鼻分泌物，並於處理後立即洗手
6. 改善居住和工作環境的擁擠度，如軍營、學校。

資料來源：http://www.cdc.gov.tw/diseaseinfo.aspx?treeid=8d54c504e820735b
&nowtreeid=dec84a2f0c6fac5b&tid=5D72E07679B5057C

四 後天免疫缺乏症候群

後天免疫缺乏症候群（Acquired Immunodeficiency Syndrome, AIDS），俗稱愛滋病。HIV（Human Immunodeficiency Virus）即是人類免疫缺乏病毒，俗稱愛滋病毒。世界 AIDS 日為每年的 12 月 1 日（圖 4-18）

圖 4-18　世界 AIDS 日代表 logo

（一）愛滋病毒的三大傳染途徑

1. 性行為傳染。
2. 血液傳染。
3. 母子垂直感染。

（二）愛滋病的預防方法

1. 要有忠實可靠的性伴侶（圖 4-19），並正確、全程使用保險套，避免性交易或性服務之消費。當您的性伴侶無法提供安全行為，又不願做好愛滋病防範措施時，就應拒絕與其發生性行為。
2. 不要與別人共用可能被血液汙染的用具，如剃刀、刮鬍刀、牙刷或任何尖銳器械、穿刺工具。
3. 使用拋棄式空針、針頭。
4. 避免不必要之輸血或器官移植。
5. 性病患者儘速就醫。

圖 4-19　穩定可靠的伴侶關係，是避免愛滋病的不二法門

五　傳染病其他相關介紹

（一）國際檢疫傳染病

依據聯合國世界衛生組織（World Health Organization, WHO）國際衛生條例規定，應施行國際檢疫的傳染病有三種，分別為霍亂、鼠疫，以及黃熱病。

（二）我國現行法定傳染病（表 4-1）

表 4-1　我國的法定傳染病

類別	傳染病名稱
第一類	霍亂、鼠疫、黃熱病、狂犬病、伊波拉病毒出血熱
第二類	炭疽病、傷寒、副傷寒、白喉、流行性腦脊髓膜炎、流行性斑疹傷寒、桿菌性痢疾、阿米巴痢疾、開放性肺結核、小兒麻痺症
第三類	登革熱、瘧疾、腸病毒感染併發重症、A型肝炎、麻疹、腸道出血性大腸桿菌感染症、結核病（除開放性肺結核外）、日本腦炎、癩病、德國麻疹、先天性德國麻疹症候群、百日咳、猩紅熱、破傷風、恙蟲病、急性病毒性肝炎（除A型外）、腮腺炎、水痘、退伍軍人病、侵襲性B型嗜血桿菌感染症、梅毒、淋病、流行性感冒
第四類	其他傳染病或新感染症，經中央主管機關認為有依本法施行防治之必要，得適時指定之

（三）傳染病的危害

　　若國家沒有做好傳染病的防治工作，不僅傷害國人的健康，也會傷害國家的形象，進而打擊觀光產業的發展。傳染病對國家的危害主要有打擊觀光產業、殘害國人健康、造成社會恐慌、耗費行政資源、影響國家形象，以及政府失去民心等等，可謂傷身又傷財，因此對一個國家而言，做好傳染病的防治，是非常重要且勢在必行的一件事，不可不慎。

⚠ 領隊導遊 小叮嚀

2019年底爆發新冠肺炎(COVID-19)全球大流行疫情，對全球經濟與社會造成巨大影響。

（四）傳染病與傳染途徑（表 4-2）

表 4-2　各式傳染病及其傳染途徑

傳染病	傳染途徑
霍亂、傷寒、痢疾、Ａ型肝炎	受汙染的飲水、食物
黃熱病、登革熱、瘧疾、日本腦炎	病媒蚊叮咬
開放性肺結核、流感	空氣傳播
鼠疫	鼠、狗、貓身上的鼠蚤叮咬
性病、愛滋病、Ｂ肝	性行為

4-5
觀光與傳染病

一 我國傳染病的檢疫業務主管機關

（一）衛生署疾病管制局（圖 4-20）

主要業務有人員檢疫、水產品檢疫，以及航機、船舶檢疫。

（二）農委會動植物防疫檢疫局（圖 4-21）

主要業務為動物檢疫和植物檢疫。

圖 4-20　衛生署疾病管制局官網首頁　圖 4-21　行政院農委會動植物防疫檢疫局官網首頁

二 下列健康情況不適宜搭機出國

1. 急性傳染病患者。
2. 嚴重呼吸道疾病、心臟疾病患者。

3. 重感冒患者。

4. 嚴重癲癇病人。

5. 手術尚在恢復期者。

6. 懷孕初期或待產婦（如必需出國者，應先徵詢醫師意見）。

三 各式傳染病預防方法

（一）預防經蚊蟲叮咬感染之疾病

1. 外出穿著淺色長袖衣褲（圖 4-22）。

2. 噴塗防蚊藥劑。

3. 睡覺時掛蚊帳。

4. 避免進入鄉野、樹林等蚊蟲孳生地區。

5. 赴瘧疾流行地區，可服用抗瘧疾藥劑。

圖 4-22　外出穿著淺色長袖衣褲，可預防蚊蟲叮咬

（二）預防登革熱

1. 在登革熱流行區，應預防日間蚊子叮咬。

2. 外出穿著淺色長袖衣褲。

3. 噴塗防蚊藥劑（圖 4-23）。

4. 日間睡覺時掛蚊帳。

5. 返國後 2 週內，如有不明原因發燒現象應迅速就醫，並向醫師詳細說明旅遊史。

圖 4-23　噴塗防蚊液，可有效預防蚊子的叮咬

（三）預防瘧疾

1. 在瘧疾流行地區，應預防夜間防蚊子叮咬。

2. 出國前持護照或身分證到所在縣市衛生局疾病管制課或衛生署疾病管制局請領口服抗瘧疾藥劑。

3. 到瘧疾流行地區購用抗瘧疾藥劑。

4. 返國後 1 年內，如有不明原因發燒現象應迅速就醫，並向醫生詳細說明旅遊史。

防蚊液 DEET 簡介

DEET 在第二次世界大戰期間美軍參與叢林戰的區域開始被使用。DEET 最初被當作農藥使用，接著在 1946 年時軍隊開始使用於驅蟲，1957 年後，一般民眾也開始使用。主要使用的區域包括越南和東南亞。

傳統上認為 DEET 可作用在昆蟲的嗅覺受器，阻斷接受來自人類汗水和呼吸中的揮發性物質。早期的說法是 DEET 會屏避昆蟲的感官，使之不感受到引發牠們叮咬人類的氣味。但 DEET 並不影響昆蟲嗅出二氧化碳的能力，這在更早之前已被懷疑過。然而最近的研究指出，DEET 具有驅蚊功用，主要是因為蚊蟲不喜愛這種化學物質的味道。

資料來源：http://zh.wikipedia.org/wiki/%E5%BE%85%E4%B9%99%E5%A6%A5

（四）預防經動物感染之疾病

1. 避免接觸狗、貓、猴、鼠等動物（圖 4-24），以免蝨、蚤等昆蟲爬到身上傳染疾病。

2. 被動物咬傷、抓傷時，應記住特徵迅速就醫。

　　隨著人類生活與活動方式的改變，使得近年來人畜共通傳染病有越來越多的趨勢。從狗傳染給人的「狂犬病」、從牛羊而來的「炭疽病」，或是由豬、馬、家禽而來的「日本腦炎」。

　　二十一世紀大流行的傳染病，如 SARS、H5N1 禽流感、A 型 H1N1 A 型流感和 COVID-19 等皆是，因此不可不甚。

圖 4-24　貓狗等動物雖可愛，但還是要小心預防感染傳染病

資料來源：https://pansci.asia/archives/332687

Chapter

05

國際禮儀

國際禮儀不 NG ！

國際禮儀代表一個人的素養，也是文明
社會的表徵。本章從衣、食、住、行、
育、樂之生活面、社交面及國際面的禮
儀常識，逐一說明介紹。讓自己做個文
明及有修養的人士，展現高度的自信及
良好的人際關係。

5-1 食的禮節

一 宴客

餐會宴客、席次之安排等均需列入考量；時間、地點應事先確認。

（一）名單

要使宴會成功，宴客名單事先必須慎重選擇，應先考慮賓客人數及其地位，陪客身分不宜高於主賓。

（二）請帖

官式宴會之請柬宜兩週前發出，宴會日期儘量避免週末、假日。須清楚告知時間、地點、穿著服裝。為得知受邀人是否與會，在請帖裡註明 R.S.V.P.

（三）地點

以自己寓所最能顯現誠意及親切，倘使用其他地點，應注意衛生、雅緻，交通方便為宜。

（四）菜單及客單

1. 在正式宴會上均備有菜單（圖 5-1）和客單。
2. 菜餚之選定應注意賓客之好惡及宗教之忌諱。
3. 佛教徒素食，回教及猶太教徒忌豬肉，印度教徒忌牛肉，天主教徒週五食魚，非洲人不喜豬肉、淡水魚，摩門教徒不吃海鮮。
4. 西方習俗，甜點應在最後，上水果之後。

圖 5-1　宴會的餐桌上會擺放菜單

（五）注意事項

1. 請帖發出不輕易更改或取消。
2. 一經允諾必準時赴約。
3. 清楚告知時、地、服裝。
4. 重要宴會事前提醒賓客。
5. 在國外，赴主人寓所宴會宜攜帶具有本國特色之小禮物表示禮貌。
6. 宴會後，宜以電話或寫信（卡片）向主人致謝。

二 席次之安排

席次的安排分中式、西式，分別說明如下：（圖 5-2）

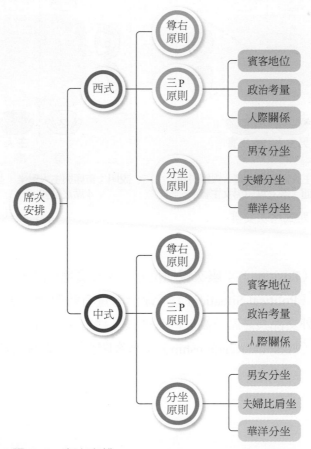

圖 5-2　席次安排

（一）西式

尊右、三P、分坐三項重要原則（圖 5-3）

1. 尊右原則

(1) 男女主人若並肩而坐，賓客夫婦亦然，女主人居右。

(2) 男女主人對坐，女主人之右為首席，男主人之右次之，依次類推。

(3) 男主人或女主人據中央之席，朝門而坐，其右方桌子為尊。

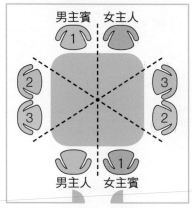

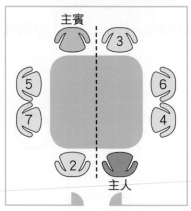

說明：男主人面對男主賓，夫婦斜角 對面。讓右席與男女主賓。

說明：首席與主人對坐，並顯出3、 4席之重要。

圖 5-3　西式席次安排

2. 三P原則

(1) 賓客地位（Position）：座次視地位而定，女賓地位隨夫。

(2) 政治考量（Political SituationI）：政治考量有時改變了賓客地位，如在外交 場合時，外交部長之席位高於內政部長，禮賓司長高於其他司長。

(3) 人際關係（Personal Relationship）：賓客間交情、關係及語言均應考慮。

3. 分坐原則

(1) 男女分坐

(2) 夫婦分坐

(3) 華洋分坐

（二）中式

　　仍須使用「尊右原則」和「三 P 原則」，而「分坐原則」中之男女分坐與華洋分坐依然相同，只有夫婦分坐改成夫婦比肩而坐。（圖 5-4）

（三）注意事項

(1) 席次遠近以男女主人為中心，愈近愈尊，女賓忌排末坐。
(2) 賓主人數若男女相等，以 6、10、14 人最為理想，可使男女賓夾坐，亦可使男女主人對座。
(3) 忌 13。

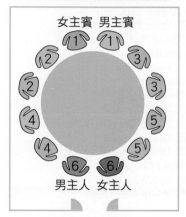

說明：男女主人（男左女右）併肩而坐，夫婦或男女成對，自下而上，自右而左。

說明：男女主人併肩而坐，面對男女主賓。

說明：自右而左，主賓居首席，主人居末席。

圖 5-4　中式席次安排

三 西餐禮儀

　　西餐禮儀是很重要的一個命題重點，一定要熟記！

1. 女士的座位應坐在桌子的內側（以可以看到餐廳全景為主），男士的座位則坐

在桌子的外側，而男士須先幫女士拉椅子，且等女士坐妥之後才能回到位子上坐下。（如有服務生則讓他們為我們服務）

2. 餐具的使用：由外側向內側依序使用。

3. 餐具持法：原則上還是左手持叉、右手持刀。

4. 喝咖啡、紅茶時：以左手加糖、奶精，因這樣做動作較為優雅。

5. 蝦子的正確吃法：先將頭尾去掉，用刀子將蝦殼劃開，然後再一塊一塊切著吃。

6. 握手時：須等女士先伸出手來再握手；若有長輩在場，則先等長輩伸出手再握手。

四 西餐餐具之擺放

西餐餐具的擺放，說明如圖 5-5：

1 餐巾 Napkin
2 沙拉叉 Salad Fork
3 魚叉 Fish Fork
4 主菜叉 Dinner Fork
5 主菜盤 Dinner Plate
6 湯底盤 Soup Plate
7 湯杯 Soup Bowl
8 主菜刀 Dinner Knife
9 魚刀 Fish Knife
10 湯匙 Soup Spoon
11 奶油刀 Butter Knife
12 麵包及奶油盤 Bread & Butter Plate
13 點心匙 Dessert Spoon
14 點心叉 Dessert Fork
15 水杯 Water Goblet
16 紅酒杯 Red Wine Glass
17 白酒杯 White Wine Glass

圖 5-5　西餐餐具擺放方式

五 餐具之使用

西餐的餐具使用有相當多注意事項，說明如下：（圖 5-6）

1. 請首先認識刀、叉、匙、杯之作用，通常最大之匙為湯匙，最大之杯為水杯，最大之叉乃食肉時所使用。進餐前，本

圖 5-6　吃一頓西餐會使用到相當多餐具

能地以手或餐巾撫摸餐具的陋習，殊不容見於今日的社交場合。

2. 一般人都遵守多用叉少用刀的原則，反可以用叉切割之食物即避免用刀。如需以刀切割之食物（多為肉類），應切一片食一片，不宜一口氣切成若干小片，更不可切成大片，舉叉入口，咬作小片。

3. 右手持刀，左手握叉，叉齒向下。刀僅宜作切割食物之用，不能以之送菜入口。通常美國人習慣為，將食物切成一口之量後，即放下刀而持叉取食。食物入口後，不宜再用刀叉將未吞食部份拖出。

4. 叉子用途較廣，除用手取食者外（如麵包、芹菜均用手取食），凡一切送進口中之食物如魚、肉、蔬菜、小碟水果、蛋糕及生菜沙拉之類，均一律用叉取食。

5. 所有湯類及甜軟食品，均以不同之匙取食。尤其是各種匙類用畢不可置於湯碗、咖啡杯或蛋杯之內，要放在盤上或拖碟上。國人對此往往疏忽，此皆未曾習慣之故。

6. 不要以個人用過之餐具放在大家吃的食物上，而且用過之餐具要放在盤中，不可置於餐桌上。

7. 先用最外面之餐具，即盤兩邊最遠者，用完後放在盤子上，以待取走。另上一道菜時，再用取外邊之餐具，如懷疑一隻刀叉或湯匙是否宜於吃某一道菜時，可仿照女主人之使用方法，切忌冒然行事，以免貽笑大方。

8. 吃完之餐具要齊放在盤子上，與桌子邊緣略為平行，握把向右，叉齒向上，刀口向著自己。亦有刀叉相並，置於盤內之右斜方向者。

六 餐巾之使用

1. 正式宴會中，餐巾與桌布之顏色質料都需配合，餐巾大約為 24 英寸正方形，通常折疊成花，置於餐盤內，或叉子之左方，亦有放置於等待盛水之水杯中者。（圖 5-7）

2. 餐巾須等女主人動手攤開使用時，客人才將之攤開使用，置於膝蓋上。男士不宜將餐巾放入衣領內、皮帶內或襯衫紐扣中間。但餐巾極易滑落於座前，不可不留意之。

3. 餐巾或紙巾之主要作用，是置於膝蓋，以防止油

圖 5-7 餐巾的折疊樣式多元

汗湯水滴入衣服；其次要用途是用來輕擦嘴邊油汙，但不可用來擦臉，尤不可用來擦汗或去除口中食物。餐紙作用亦同，不可把它捲圓或扭碎。

4. 切勿用餐巾擦拭盤子，在餐館內，如要擦拭，可在桌底為之，以免受人注意。

5. 用餐畢或用餐時離桌，只須將餐巾放在座前桌上之左邊，或於餐盤拿開時放在中間，不可胡亂扭成一團，如能折疊整齊，更見素養風度。通常女主人將餐巾放在桌上時，即表示用餐完畢，客人須跟著將餐巾放於桌上，惟不可先於女主人為之。但在外交宴席上，往往唯主賓馬首是瞻。

七 上菜之順序

侍者向賓客上菜之順序，應先由女賓開始，一次先上女主賓，女賓次之，女主人殿後。然後依次為男主賓、男賓及男主人。上流餐館之小型宴會，必奉此為圭臬。

八 酒類的介紹

西餐因應不同的菜色，而須選擇不同的酒，是相當大的學問。（圖 5-8）

（一）餐前酒

又稱「開胃酒」，是飯前為了開胃、促進食慾所搭配的酒類，本身不帶甜味，常見餐前酒有：不甜白酒、氣泡酒、苦艾酒、多寶力酒與不甜雞尾酒等。

圖 5-8　搭配合適的酒，讓整頓飯更加分

⚠ 領隊導遊小叮嚀

讓主食美味順口！

吃白肉（雞肉、魚、海鮮）配白酒。
吃紅肉（牛肉、羊肉、豬肉）配紅酒。

（二）餐中酒

適合於用餐中飲用，又稱為「佐餐酒」，常見餐中酒有：白酒 (White Wine)、紅酒 (Red Wine)、玫瑰紅酒 (Rosé Wine)。

（三）餐後酒

適合於餐後飲用，主要功用為去油膩、促進消化，餐後酒含有較高甜份，通常搭配咖啡與甜點一起食用，常見餐後酒有：白蘭地、波特酒、貴腐葡萄酒、杏仁酒。

九 咖啡介紹

（一）咖啡起源

咖啡豆的種類很多，要煮出一杯好咖啡，學問也不小。（圖 5-9）

1. 咖啡起源於衣索比亞（非洲），住民收集落在地上的咖啡豆，煮開後直接飲用。
2. 烘培咖啡豆始自阿拉伯：旅人意外發現烘培咖啡豆，產生香氣四溢的黑色飲料的故事。
3. 咖啡飲用的流傳：衣索比亞→阿拉伯→埃及→土耳其（十字軍東征）→維也納→威尼斯→巴黎、倫敦。

圖 5-9　成就一杯好咖啡，從種豆、挑豆、煮豆、怎麼喝，都要做功課

（二）咖啡種類

1. 土耳其咖啡（Turkish Coffee）：將咖啡粉煮開，直接飲用，味苦有殘渣相當濃稠。
2. 義大利濃咖啡（Espresso）、法國虹吸式、美國過濾式咖啡等，煮咖啡方式各有不同，口味也殊異。
3. 維也納咖啡（Einspanner）：濃濃咖啡倒入帶耳的咖啡杯中，表面飄浮大量的鮮奶油，不可攪拌，淋上砂糖後直接飲用，配上各式蛋糕點心，非常美味。

4. 義大利卡布奇諾（Cappuccino）：長時間烘培的咖啡豆味道濃稠，上覆起泡的奶油，奶油上撒些肉桂或荳蔻粉。

5. 義大利的那不勒斯咖啡（Napolitano），則上浮大塊檸檬片，可加入砂糖或鮮奶油。

6. 愛爾蘭咖啡（Irish Coffee）：加入肉桂、檸檬皮，抽取出濃濃的咖啡液，加砂糖及多量的愛爾蘭威士忌，再擠上奶油，不要攪拌直接喝，酒精含量高適合寒冷時飲用。

7. 皇家咖啡（Royale Coffee）：黑咖啡中注入適量白蘭地，皇家咖啡匙內置一粒方糖加少許白蘭地，將湯匙放在咖啡上點燃，糖融入咖啡中，輕拌後飲用。

十 臺灣茶介紹

臺灣人喝茶已經是生活的一部分，茶飲與我們的日常生活密不可分。臺灣生產製作的茶飲品，以半發酵的烏龍茶及包種茶最為出名，但也有綠茶及紅茶等不同種類。

（一）凍頂烏龍茶

凍頂茶又稱凍頂烏龍茶，是臺灣知名度極高且受歡迎的茶，原產地在臺灣南投縣鹿谷鄉，凍頂是個地名，早期的烏龍茶栽發源地，海拔 500 ～ 1,000 公尺。

（二）文山包種茶

文山包種茶外觀色澤翠綠，盛產於文山地區，包括台北市文山、南港，新北市新店、坪林、石碇、深坑、汐止等。

（三）東方美人茶

這種茶因為具有獨特的果香與蜜香，因此成了國際市場上的搶手貨。東方美人茶在沖泡後的茶湯呈現琥珀色，茶葉經由小綠葉蟬叮咬後，製成的茶菁帶有特殊的花果蜜香。

（四）阿里山茶

阿里山茶園多座落在海拔 1000 至 1800 公尺之間，此區所生產的茶葉通稱為阿

里山茶。這些茶區共同的特點都是具高山氣候、經常雲霧瀰漫、溫差大、日照時間短，降低了茶葉的苦澀，因此造就了阿里山茶冷冽、甘醇的特性。

（五）日月潭紅茶

日治時代從印度引進成功栽種出來的。日月潭具高溫、多濕、雨量多、濕度大、海拔等條件，栽培環境與印度阿薩姆茶區相似，目前日月潭地區也是臺灣唯一種植阿薩姆紅茶的產地喔！

（資料來源：https://zh.wikipedia.org/wiki/%E8%87%BA%E7%81%A3%E8%8C%B6）

十 進餐禮儀

輕聲細語，讚美食物，勿強敬酒，是進餐中的基本禮儀。

1. 安靜咀嚼，勿大聲談話。
2. 個人盤內食物應盡量吃完，方合乎禮貌，惟不宜過分勉強。
3. 欲取用遠處之調味品，應請鄰座客人幫忙傳遞，切勿越過他人取用。
4. 喝湯不可發出聲音。
5. 麵包要撕成小片送進口中食用。
6. 讚美食物，尤其女主人親自烹調時更應為之。
7. 洋人進餐無敬酒、乾杯之習慣，切勿勉強客人為之。
8. 打破餐具時，首應保持鎮靜，待侍者前來協助。如需侍者時，通常不用聲音，而以簡單手勢為主。
9. 西式宴會主人可於上甜點前致詞，中式宴會則在開始時致詞。

十一 宴會種類

1. 午宴（Luncheon, Business Lunch）：中午 12 時～下午 2 時。
2. 晚宴（Dinner）：下午 6 時以後，應邀夫婦一起參加。
3. 國宴（State Banquet）：元首間的正式宴會。
4. 宵夜（Supper）：歌劇、音樂會後舉行，在歐美習俗上很隆重，與晚宴相當。
5. 茶會（Tea Party）：下午 4 時以後。

6. 酒會（Cocktails, Cocktail Party, Reception）：上午 10 時～ 12 時，或下午 4 時～ 8 時之間，請帖註明起迄時間。

7. 園遊會（Garden Party）：下午 3 時～ 7 時之間。

8. 舞會（Ball, Dancing Party）：舞會有茶舞，餐後舞，用餐及跳舞等。

9. 自助餐或盤餐（Buffet）：不排座次，先後進食不拘形式。

10. 晚會（Soiree）：下午 6 時以後，包括餐宴及節目（音樂演奏、遊戲、跳舞等）。

十二 菜單的型式

（一）套餐菜單

套餐菜單（Table d' hote）亦稱為定餐（Set-menu），最大的特性是其為限定菜單，僅提供數量有限的菜色。

（二）單點菜單

單點菜單（a al carte）的菜色比套餐多，旅遊團體有更大的選擇空間。但由於所供應的多數為較高級的食物，且每道菜皆為個別定價，而使其較套餐組合昂貴。

（三）混合式菜單

混合式菜單（Combination）的特色為部分餐點可自由點選，通常大部分是主菜部分；但其他如飲料、甜點、開胃菜等，則是固定的。

十三 用餐術語

（一）常用餐飲術語

1. American Breakfast：熱早餐，美國式早餐。因有蛋、肉類等。

2. Aperitif：飯前酒。

3. bartender：酒保。

4. soft drink：無酒精，軟性飲料。

5. stay, here：內用。

6. Continental Breakfast：冷早餐，大陸式早餐。只供應麵包、果醬、奶油及咖啡、茶、果汁等飲料。一般是包括在住宿之費用內。

7. Corkage：開瓶費。

8. Beverage：飲料。

9. To go, Take Away：外帶。

10. Service Charge：服務費。

（二）牛（羊）煎煮生熟用語

1. Raw：完全生的。

2. Rare：一分熟。

3. Medium Rare：三分熟。

4. Medium：五分熟，半生不熟。

5. Medium Well：七分熟。

6. Well Done：全熟。

（三）雞蛋烹調方法

1. Fried Eggs：煎蛋。

2. Over Easy：兩面都煎（輕煎）。

3. Poached Eggs：水煮蛋。

4. Sunny Side Up：煎單面。

5. Over Hard：兩面都煎（煎熟）。

6. Scrambled Eggs：炒蛋。

5-2
衣的禮節

一 衣的重要性

服裝是個人教養、性情之表徵,亦是一國文化、傳統及經濟之反映。服裝要整潔大方,穿戴與身分年齡相稱。(圖 5-10)

圖 5-10　參加宴會,應視場合挑選合適的穿搭

二 男士之服裝

(一)禮服

1. 大禮服(Swallow Tail, Tail Coat, White Tie)、早禮服(Morning Coat):日間常用之禮服,如呈遞國書、婚喪典禮、訪問拜會等。上裝長與膝齊,顏色尚黑,亦有灰色者。
2. 小晚禮服(Smoking, Tuxedo, Black Tie, Dinner Jacket, Dinner Suit, Dinner Coat):為晚間集會最常用之禮服,亦為各種禮服中最常使用者。夏季則多採用白色,是為白色小晚禮服。
3. 傳統國服:藍袍黑掛之中式禮服在正式慶典及國宴時始均可穿著。

(二)便服

一般指西服或國服(長衫),晚間或參加公共集會時通常以著深色便服為宜,夏季或白天可著淡色便服。

三 女士之服裝

女士通常著旗袍或洋裝,其他注意事項如下:

1. 普通白天著短旗袍，晚間正式場合著長旗袍。
2. 白天通常戴短手套，顏色不拘。晚間戴長手套長可過肘，顏色多白色或黑色。
3. 在戶外握手可不必脫除手套，在室內握手自以脫去右手手套為宜。

5-3
住的禮節

一 作客寄寓

1. 作息時間應力求配合主人或其他房客。
2. 進入寓所或他人居所應先揚聲或按電鈴，不可擅闖或潛入。
3. 晚間如有多人聚會，或遠行前，應先通知主人或鄰居。
4. 臨去前，應將臥室及盥洗室打掃清潔，恢復原狀。

二 旅館投宿

1. 先以電話或網路預訂房間，並註明預計停留天數。
2. 旅館內不得喧嘩或闊談，電視及音響之音量亦應格外注意節制。
3. 旅館內切忌穿著睡衣或拖鞋在公共走廊走動，或串門子。
4. 不可在床上抽煙，不可順手牽羊，儘量保持房間及盥洗室之整潔。
5. 不吝給小費，準時辦理退房手續。（圖 5-11）
6. 小孩在走廊、餐廳或旅館大廳等公共場合追逐奔跑時應予制止。

圖 5-11　臺灣旅館目前多已加收一成服務費，未來要推廣付小費，也造成不少民眾質疑

5-4
行的禮節

一 行走

行走的禮節，因身分、性別、年紀而有所異，說明如下：（圖 5-12）

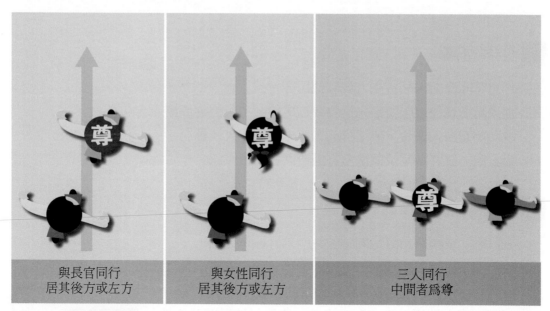

| 與長官同行
居其後方或左方 | 與女性同行
居其後方或左方 | 三人同行
中間者為尊 |

圖 5-12　行的禮節

1. 「前尊、後卑、右大、左小」等八個字，是行走時的最高原則，故與長官或女士同行時，應居其後方或左方，才合乎禮節。
2. 3 人並行時，則中為尊，右次之，左最小。
3. 3 人前後行時，則以前為尊，中間居次。
4. 與女士同行時，男士應走在女士左邊（男左女右的原則），或靠馬路的一方，以保護女士之安全。
5. 男士亦有代女士攜重物、推門、撐傘、闢道及覓路的義務。

二 乘車

乘車時，會因駕駛者的身分，而使尊卑座位有所不同，說明如下：（圖 5-13）

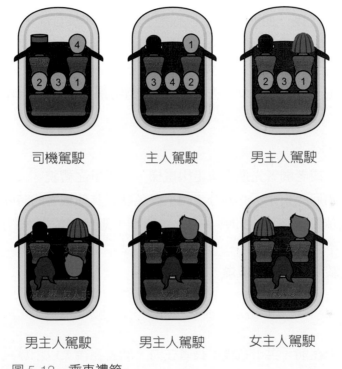

司機駕駛　　　　主人駕駛　　　　男主人駕駛

男主人駕駛　　　男主人駕駛　　　女主人駕駛

圖 5-13　乘車禮節

（一）有司機駕駛之小汽車

1. 不論駕駛盤在左或在右，均以後座右側為首位，左側次之，中座居三，前座司機旁的座位最小。
2. 唯國際慣例，女賓不宜坐前座。因此汽車如靠右通行，坐乘第 2 位者應繞至車後左門上車，但如係在鬧區車水馬龍處上車，則坐乘第 2 位者可自右門先上車，其次是第 3 位，地位最尊者後上，而第 4 位殿後。
3. 下車時則按第 1、3、2 之順序從右邊下車，而第四位則最早下車為後座乘客開車門。
4. 夫婦同乘時，因女性先行上車，故夫應居右側座位。

（二）主人親自駕駛之小汽車

1. 以前座為尊，且主賓宜陪坐於前，若擇後座而坐，則如同視主人為僕役或司機，甚為失禮。
2. 至後座之次序，則一如前述，以右為尊。與長輩或長官同車時，切勿為使其等有較舒適之空間，而自踞前座，占尊位而不知，此節千萬不可不牢記。
3. 如有主人夫婦駕車迎送友人夫婦，則主人夫婦在前座，友人夫婦在後座。若係男主人或女主人駕車迎送友人夫婦，則夫應坐前座，太太坐後座。

三 乘電梯

1. 位高者、女士或老弱者先進入或走出電梯，為不爭之禮貌。
2. 先下後上，如遇熟人亦不必過分謙讓，以免耽誤其他乘客的時間。
3. 進入電梯後依照美俗應立即轉身面向電梯門，避免與他人面對而立；歐俗則宜側身相向，不宜背向人。
4. 電梯內不高談闊論，切勿吸煙。

四 上下樓梯

1. 上樓時，女士在前，男士在後；長者在前，幼者在後，以示尊重。
2. 下樓時，男士在前，女士在後；幼者在前，長者在後，以維安全。

5-5
育的禮節

一 介紹

（一）介紹前

1. 主人應先考慮被介紹者之間有無任何顧慮或不便，必要時可先徵詢當事人意見。
2. 為不同國籍人士介紹前，宜先考慮兩國邦交。
3. 不宜為正在談話者或將離去者作介紹。

（二）介紹之順序

1. 將男士介紹給女士相見，為一般原則，惟女士與年高或位尊者（如總統、主教、大使、部長等）相見時，則需將女士為之介紹。
2. 將位低者介紹與位高者。
3. 將年少者介紹與年長者。
4. 將未婚者介紹與已婚者。
5. 將賓客介紹與主人。
6. 將個人介紹與團體。

（三）介紹之稱謂

1. 對男士一般通稱先生，已婚女士通稱太太，未婚女士通稱小姐（Ms.）。
2. 我國對總統、副總統、院長、部長之介紹，通常直稱其官銜而不加姓氏，西洋人則對之通稱閣下（Your Excellency）對國王、女王稱陛下（Your Majesty），對小國國王僅稱（Your Highness）。
3. 對上將、中將及少將一律稱將軍（General），對上校、中校均稱 Colonel。對大使、公使均可稱（Your Excellency, Mr. Ambassador）或（Mr. Minister）。

（四）須做自我介紹之場合

1. 女主人與來賓不認識時，來賓可先作自我介紹。
2. 正式晚宴，男士不知隔鄰女士芳名時，男士須先作自我介紹。
3. 在酒會或茶會遇出席陌生賓客時，可互報姓名自我介紹。

（五）女士被介紹時

1. 原則不必起立。
2. 唯被介紹與年長者或地位較高之婦女或地位超過本人或其夫婿之男士時，則應起立。

二 握手

1. 男士不宜主動與女士握手，須俟女士先伸手再握。
2. 主人應先向賓客握手。
3. 位低或年少者應俟位尊或年長者主動伸手後，才能與之握手。
4. 握手時男士宜脫去手套。
5. 女士若不先伸手作下垂狀，男士不可逕行吻手禮。
6. 中東及中南美洲地區興擁抱禮，歐洲及美洲國家之親頰禮亦甚普遍。（圖 5-14）

圖 5-14 碰鼻禮是紐西蘭毛利人的一種古老見面禮儀，初次見面時必須與客人鼻尖對鼻尖連碰兩三次，碰的次數愈多、時間愈長，表示客人愈受他們尊敬

三 拜訪

1. 不論公務或私誼性質之拜訪，均宜事先約定時間，勿作不速之客，並應準時赴約，早到或遲到均不應該，拜訪時如主人不便長談，應即坐片刻告退。
2. 第一次受人拜訪後，通常於二、三日後即宜前往回拜，但長輩對幼輩，長官對部屬，可不必回拜，必要時可寄送名片或寫短箋致意。
3. 拜訪時如被訪者不在，可留置一張在左上角內折的名片，以示親訪。

四 送禮

1. 送禮之原則首重切合實際，送名貴打火機給不是抽煙者，或送金華火腿給不吃豬肉之回教徒，均為不切實際的例子。
2. 禮品在包裝前應撕去價格標籤，同時，除非本人親送，否則應在禮品上書寫贈送人姓名或附上名片。
3. 西洋禮俗於接受禮品後當面拆封，並讚賞致謝。
4. 親友亡故於公祭時宜致送花圈輓軸，前往醫院探病時宜攜鮮花水果。喪禮致送輓軸、輓聯、輓額、輓幛、花圈、花籃或十字花架等，其上款應題某某先生（或官銜）千古，如係教徒可寫某某先生安息，如係女性，可寫某某女士靈右或蓮座（佛教徒），下款具名某某敬輓。西洋習俗較為簡單，可在送禮者具名之卡片上題：With Deepest Sympathy，而在卡片信封上書寫喪禮者之姓名，例如：To the Funeral of the Late Minister John Smith。參加喪禮時需著深色西服及深色領帶。

五 懸旗

1. 尊右之原則（依懸掛旗之本身位置面對觀眾為準）。
2. 國旗之懸掛以右為尊，左邊次之。以地主國國旗為尊，他國國旗次之。故在國外如將我國國旗與駐在國國旗同時懸掛時，駐在國國旗我應居右，我國國旗居左。
3. 國旗如與非國旗之旗幟同時懸掛，國旗應居右且旗桿宜略高，旗幟亦可略大。
4. 各國國旗同時懸掛時，其旗幅大小及其旗桿長度均應相同，以示平等。
5. 多國旗並列時，以國名之英文（或法文）字母首字為序，依次排列，惟地主國國旗應居首位，即排列於所有國家國旗之最右方，亦即面對國旗時觀者之最左方。

5-6
樂的禮節

一 舞會

　　舞會為外交或社交應酬之經常活動，一般分為 (1) 茶舞 (Tea Dance)，(2) 餐舞 (Dinner Dance)，(3) 正式舞會 (Ball)，(4) 化裝舞會 (Masquerade) 等，與會時請注意（圖 5-15）。

圖 5-15　各式舞會，圖片分為：茶舞、餐舞、正式舞會、化裝舞會

1. 參加舞會時，除正式舞會或性質較隆重者外，雖遲到亦不算失禮，有事須早退時，也可自行離去，不必驚動主人及其他客人。
2. 舞會照例由男女主人或年長，位高者開舞。

3. 向他人之舞伴請求共舞時，應先徵求同意，欲與已婚女賓共舞時，宜先經其夫許可，以示禮貌。

二 茶會及園遊會

1. 不安排座位或座次，賓客或坐或立，自由交談取食，故氣氛活潑生動。
2. 主人依例立於會場入口處迎賓，一一握手歡迎。茶會或園遊會開始後，主人可入內周旋於賓客問寒暄致意。
3. 節目結束時，主人再立於出口處送客，客人稱謝而去。倘賓客有擬早退者，不必驚動主人，可逕自離去。

三 音樂會

1. 務必提早於開演前 10 分鐘入場，以免影響節目演出，如果遲到，應俟節目告一段落後再行進場入座。
2. 不宜攜帶嬰兒或小孩入場，場內不可吸煙、吃零食，或交頭接耳。
3. 入場時，男士應負責驗票覓座，並照顧女伴入座。

四 高爾夫球場上之禮儀

1. 遵守慢打快走之原則
2. 球敘進行中不可拖延時間。
3. 前方球員未走出射距外，不得從後發球。
4. 球伴有協助覓球之禮貌，如因覓球而耽誤時間，宜讓後面球員先行通過。
5. 如打完一洞，則全組球員應立即離開果嶺。
6. 任何人揮桿時，其他人不得走動或交談，不得靠近球或球洞，亦不得站立於球之正後方或洞之正前方。

五 高爾夫球場上之優先順序

1. 如無特殊規定，2 人 1 組之球員較 3 人或 4 人 1 組之球員有權優先超越前進。
2. 若 1 組中之球員落後位置超過 1 洞之遙，則應讓後來之 1 組超越。
3. 18 洞之全程比賽優先進行，並可超越任何短洞比賽。

Chapter

06

入出境相關法規

護照、簽證、機票

護照、簽證、機票是出入境重要的文件，對於旅遊過程中的大小事，如果能事先了解，必能增進旅遊的順暢。

6-1 護照

　　旅行業從業人員的養成，需時甚久，但基本的出入境手續的知識，是每一位踏入這個行業的初學領域。在國際化、自由化的政策下，各種出入境的管制辦法日新月異，朝著簡化、方便的目標在改進，廢除出入境證的手續，護照效期也延長至十年，後備軍人或國民兵役義務者，只要第一次申請出國時需要提示相關證件外，都廢止了每次出國須辦理通報單的規定。有役男身分者亦不再限制出國。

　　護照是中華民國國民在國外旅行所使用之國籍身分證明文件，其種類可分為外交護照、公務護照及普通護照（表 6-1）。

表 6-1　護照的種類

護照類別	適用對象	效期
外交護照	1.外交、領事人員與眷屬及駐外使領館、代表處、辦事處主管之隨從。 2.中央政府派往國外負有外交性質任務之人員與其眷屬及經核准之隨從。 3.外交公文專差。	5年
公務護照	1.各級政府機關因公派駐國外之人員及其眷屬。 2.各級政府機關因公出國之人員及其同行之配偶。 3.政府間國際組織之中華民國籍職員及其眷屬。	5年
普通護照	具有中華民國國籍者。但具有大陸地區人民、香港居民、澳門居民身分或持有大陸地區所發護照者，非經主管機關許可，不適用之。	10年 （14歲以下5年）

一 申請普通護照

（一）網路

預約申辦護照，受理後核發護照之工作天數（自繳費之次半日起算）：一般件為 4 個工作天；遺失補發為 5 個工作天。

（二）自行前往外交部領事事務局

或外交部中部、南部、東部或雲嘉南辦事處（以下簡稱外交部四辦）（圖 6-1）。

圖 6-1　外交部領事事務局一景

（三）首次申請普通護照

本人親自至外交部領事事務局（以下簡稱領務局）或外交部中、南、東部或雲嘉南辦事處（以下簡稱外交部四辦）辦理。

（四）若本人未能以上述方式親自辦理

亦可親自持憑申請護照應備文件，向全國任一戶政事務所（以下簡稱戶所）臨櫃辦理「人別確認」後，再委任代理人（如親屬、旅行社等）續辦護照。

（五）應備文件

請參考外交部領事事務局網站

外交部官網

二 換發護照

辦理方式可由本人親自到場或委任代理人代為申請換照，護照申請換發之情形如下：

（一）必須申請換發

　　護照污損不堪使用、持照人之相貌變更與護照照片不符、護照資料頁紀載事項變更、持照人取得國民身分證統一編號、護照製作有瑕疵、護照內植晶片無法讀取。

（二）可以申請換發

　　護照所餘效期不足 1 年，或所持護照非屬現行最新式樣者。

（三）應備文件

　　請參考外交部領事事務局網站

外交部官網

三 晶片護照

　　外交部訂於 110 年 1 月 11 日起正式發行新版護照，不論於國內或駐外館處均可提出申請。晶片護照又稱「生物特徵護照」（Biometric Passport），具備內建電子標籤（RFID）技術的電子晶片，晶片的記憶體則裝載護照基本資訊（持照人通訊方式）、持照人「生物特徵資訊」，以便民眾在出入境口岸使用通關系統。而我國晶片護照的寫入資料後便無法更動，大幅提升了防偽功能。

⚠️
領隊導遊
小叮嚀

役男出境處理辦法

年滿十八歲之翌年一月一日起至屆滿三十六歲之年十二月三十一日止，尚未履行兵役義務之役齡男子（以下簡稱役男）申請出境，依本辦法及入出境相關法令辦理。

四 護照遺失補發

1. 遺失未逾效期護照，可由本人親自到場或委任代理人代為申請換照。

2. 本人須持身分證明文件親自向遺失地或國內任一警察局分局報案，並持該警察機關核發之「護照遺失申報表」正本申請補發護照。

3. 在國外（含中國大陸、香港、澳門地區）遺失護照，倘因急於返國等因素，不及等候我駐外館處或行政院在香港、澳門設立之機構核發護照者，可申請「入國證明書」持憑返國，入境時內政部移民署核發附記事由為「遺失護照」之「入國登記證」，之後須持憑「入國登記證」（併附「入國證明書」正、影本皆可，以確認入境事由），連同其他申請護照應備相關文件申請補發護照。

4. 未向我駐外館處申辦護照遺失手續者，入境時須向內政部移民署申請附記核發事由為「遺失護照」之「入國登記證」後，持憑該「入國登記證」，連同其他申請護照應備相關文件申請補發護照。

5. 倘遺失「入國登記證」者，須向移民署申請補發後再行申請護照。

6. 所需工作天數：5 個工作天。

7. 如遺失之護照已逾效期，逕以換發方式辦理，無需向警察機關報案。

8. 補發之護照效期以 5 年為限；但未滿 14 歲者補發之護照效期以 3 年為限。

9. 護照經申報遺失後尋獲者，該護照仍視為遺失，不得申請撤案，亦不得再使用。惟倘持前項護照申請補發者，得依原護照所餘效期補發，但若原護照所餘效期不足 5 年，則發給 5 年效期之護照；未滿 14 歲者原護照所餘效期不足 3 年，則發給 3 年效期之護照。

10. 最近 10 年內以護照遺失、滅失為由申請護照，達 2 次以上者，領事事務局或外交部各辦事處得約談當事人及延長審核期間至 6 個月，並縮短護照效期為 1 年 6 個月以上 3 年以下。

11. 出國旅遊請注意自身安全並妥善保管護照。將護照交付他人或謊報遺失以供他人冒名使用者，處 5 年以下有期徒刑、拘役或科或併科新臺幣 50 萬元以下罰金。

晶片內儲資料與列印在護照紙本上之申請人資料及照片一致，不涉及指紋等敏感性個人資料；同時加設防寫保護機制，以確保國人之個人資訊安全，並與世界潮流接軌。

晶片護照
須本人親自申請嗎？

不一定。依護照條例施行細則第 15 條規定，護照之申請，應由本人親自或委任代理人辦理，代理人並應提示身分證件及委任證明；在國內申請護照者，前項代理人以下列為限：

(1) 申請人之親屬。
(2) 與申請人屬同一機關、學校、公司或團體之人員
(3) 交通部觀光署核准之綜合或甲種旅行業
(4) 其他經外交部領事事務局或外交部各辦事處同意者。提出申請時，代理人應提示身分證及委任證明。

申請晶片護照
須具備哪些文件？

一般人民首次申辦護照請攜帶身分證正本及白底彩色相片 2 張並填妥護照申請書（申換護照者須另繳交舊護照）。詳細規定請參考外交部領事事務局全球資訊網相關內容（http://www.boca.gov.tw），或洽外交部領事事務局及外交部各辦事處。

領取晶片護照使用後，可以修改護照上的個人資料嗎？

不行。持照人護照資料頁上所登載資料必須與晶片內儲存的內容一致，且為防止晶片資料遭到不法人士竄改，申請人各項資料寫入晶片後即無法更改，所以民眾不能申請修改護照上的個人資料，如果確有修正需要，須另外申請一本新的晶片護照。至於護照內頁的僑居身分加簽及第二外文別名修正並非晶片的儲存內容，所以民眾申請上述加簽或修正，不須申請換發新照。

任何人都可申請晶片護照嗎？

自 97 年 12 月 29 日起，具中華民國國籍者首次申辦護照均領取晶片護照；另外，具中華民國國籍者若已持用舊版護照，不管護照所餘效期長短，均可以申請換發晶片護照。

可以申辦沒有晶片的新護照嗎？

不行。自晶片護照發行日開始，外交部領事事務局及外交部各辦事處所核發的均為晶片護照。

如果我的護照效期還有效，需要申換晶片護照嗎？

民眾所持舊版護照仍可繼續使用至效期截止日；也可選擇提前申換晶片護照。

我目前旅居國外，請問要如何申請晶片護照？

　　旅居海外國民可就近向我國駐外館處提出辦理晶片護照的申請，由駐外館處將申請件寄回外交部領事事務局代製晶片護照，製妥後寄交駐外館處轉發。

五 護照相關規定

1. 護照之申請，應由本人親自或委任代理人辦理。代理人並應提示身分證件及委任證明。向領事事務局或其分支機構申請護照者，前項代理人以下列為限。
 (1) 申請人之親屬。
 (2) 與申請人屬同一機關、學校、公司或團體之人員。
 (3) 交通部觀光署核准之綜合或甲種旅行業。
 (4) 其他經領事事務局或其分支機構同意者。
2. 護照應由本人親自簽名；無法簽名者，得按指印。
3. 偽造、變造國民身分證以供申請護照，處五年以下有期徒刑、拘役或科或併科新臺幣 50 萬元以下之罰金。
4. 將國民身分證交付他人或謊報遺失，以供冒名申請護照者，處 5 年以下有期徒刑、拘役或科或併科新臺幣 10 萬元以下之罰金。
5. 受託申請護照，明知偽造、變造或冒用之照片，仍代申請者，處 5 年以下有期徒刑、拘役或併科新臺幣 10 萬元以下之罰金。

6-2 簽證

一 簽證的意義

　　為一國之入境許可，也就是各國發給持有外國護照的人士合法進出國境的許可證。依國際法一般原則，國家並無准許外國人入境之義務。國際社會中很少有國家對外國人之入境毫無限制；是為了確保入境者皆屬善意，以及外國人所持證照真實有效且不致成為當地社會之負擔，乃有簽證制度的實施。

二 簽證類別（Visa Type）

　　中華民國的簽證依申請人的入境目的及身分分為四類，見下表 6-2。

表 6-2　簽證種類

簽證種類	適用對象	簽證期效
停留簽證 (Vistor Visa)	一般民眾	屬短期簽證停留期間 180 天以內
居留簽證 (Resident Visa)	一般民眾	屬長期簽證停留期間 180 天以上
外交簽證 (Diplomatic Visa)	適用於持外交護照或元首通行狀之下列人士： 1. 外國元首、副元首、總理、副總理、外交部長及其眷屬。 2. 外國政府派駐中華民國之人員及其眷屬、隨從。 3. 外國政府派遣來中華民國執行短期外交任務之官員及其眷屬。 4. 中華民國所參加之政府間國際組織之外國籍行政首長，副首長等高級職員因公來華者及其眷屬。 5. 外國政府所派之外交信差。	視實際情況需要，核發效期 3 年以下及不限定停留期間之一次或多次入境之外交簽證。
禮遇簽證 (Courtesy Visa)	1. 外國卸任元首、副元首、總理、副總理、外交部長及其眷屬。 2. 外國政府派遣來中華民國執行公務之人員及其眷屬、隨從。 3. 各國際組織高級職員以外之其他職員因公來中華民國者及其眷屬。 4. 政府間國際組織之外國籍職員應中華民國政府邀請來華者及其眷屬。 5. 應中華民國政府邀請或對中華民國有貢獻之外國人士及其眷屬。	視實際需要，核發效期 3 個月至 1 年以下之一次或多次禮遇簽證。

三 簽證類型

依簽證目的之不同，分為一次入境、多次入境、個別簽證及團體簽證等，簡述如下：

1. 一次入境簽證（Single Entry Visa）：即指有效期限內僅能單次進入。
2. 多次入境簽證（Multiple Entry Visa）：即在簽證的有效期內可多次進入該國，較為便捷。
3. 個別簽證（Individual Visa）和團體簽證（Group Visa）。
4. 落地簽證（Visa Granted Upon Arrival）：即在到達目的地後，再獲得允許入境許可之簽證。
5. 登機許可（O.K. Board）：團體在出發前往目的國之前尚未及時收到該目的國核發之簽證，但確知以核准，此時可以要求代辦團簽之航空公司告知簽證已下來之狀況，以利團體隻登機作業和出國手續之完成。
6. 免簽證（Visa Free）：有些國家對友好之國家給與在一定時間停留簽證之方便，吸引觀光客的到訪。
7. 過境簽證（Transit Visa）：為方便過境旅客轉機之關係而給與一定時間之簽證。

四 落地簽證之介紹

1. 適用免簽證來臺國家之國民，持用緊急或臨時護照、且效期 6 個月以上者。
2. 所持護照不足 6 個月之美籍人士。

領隊導遊
小叮嚀

臺灣在美國簽證情況

臺灣已參加美國的免簽證計畫，自2012年11月1日起，持有臺灣國籍者以 90 天以內短期滯留為目的入境美國或經由美國前往第 3 國時，可免除美國簽證，但是需要申請ESTA（Electronic System for Travel Authorization）。

6-3
入出境許可須知摘要

一 出入境流程介紹

1. 入境（Arrival）：下機→檢疫（Quarantine）→移民局（Immigration）→海關（Customs），簡稱 Q.I.C。
2. 出境 (Departure) 流程：申請護照→辦理各國簽證→訂機位／購票→機場辦理出境手續（護照、簽證、機票、行李）→海關（Customs）→移民局（Immigration）→檢疫（Quarantine）→登機→搭機出國，其中海關到檢疫的流程，英文簡稱 C.I.Q。

二 入境旅客攜帶行李物品報驗稅放辦法

中華民國 110 年 1 月 21 日

1. 紅線通關：入境旅客攜帶管制或限制輸入之行李物品，或有下列應申報事項者（表 6-3），應填寫「中華民國海關申報單」向海關申報，並經「應申報檯」（即紅線檯）通關。

表 6-3　外幣黃金或其他行李物品逾免稅規定

品項	須申報事由
外幣現鈔	總值逾等值美幣 1 萬元
新臺幣	逾 10 萬元
黃金	價值逾美幣 2 萬元
人民幣	逾 2 萬元
水產品或動植物及其產品	
有不隨身行李	

2. 海關申報：旅客入境時應申報事項者，應填寫「中華民國海關申報單」向海關申報，並選擇「應報稅檯」（即紅線檯）通關；無應申報事項者，免填報，可持憑護照選擇「免報稅檯」（即綠線檯）通關。
3. 綠線檯通關：入境旅客於入境時，其行李物品品目、數量合於第十一條免稅規定且無其他應申報事項者，得免填報中華民國海關申報單向海關申報，並得經綠線檯通關。
入境旅客攜帶管制或限制輸入之行李物品，或有下列情形之一者，應填報中華民國海關申報單向海關申報，並經紅線檯查驗通關：
一、攜帶菸、酒或其他行李物品逾第十一條免稅規定。
二、攜帶外幣、香港或澳門發行之貨幣現鈔總值逾等值美幣一萬元。
三、攜帶無記名之旅行支票、其他支票、本票、匯票或得由持有人在本國或外國行使權利之其他有價證券總面額逾等值美幣一萬元。

四、攜帶新臺幣逾十萬元。

五、攜帶黃金價值逾美幣二萬元。

六、攜帶人民幣逾二萬元，超過部分，入境旅客應自行封存於海關，出境時准予攜出。

七、攜帶水產品及動植物類產品。

八、有不隨身行李。

九、攜帶總價值逾等值新臺幣五十萬元，且有被利用進行洗錢之虞之物品。

十、有其他不符合免稅規定或須申報事項或依規定不得免驗通關。

4. 紅色檯通關：入境旅客對其所攜帶行李物品可否經由綠線檯通關有疑義時，應經由紅線檯通關。經由綠線檯或經海關依第三條規定核准通關之旅客，海關認為必要時得予檢查，除於海關指定查驗前主動申報或對於應否申報有疑義向檢查關員洽詢並主動補申報者外，海關不再受理任何方式之申報；經由紅線檯通關之旅客，海關受理申報並開始查驗程序後，不再受理任何方式之更正。如查獲攜有應稅、管制、限制輸入物品或違反其他法律規定匿不申報或規避檢查者，依海關緝私條例或其他法律相關規定辦理。

三 免稅物品之範圍及數量

1. 旅客攜帶行李物品其免稅範圍以合於本人自用及家用者為限，範圍見表 6-4。

表 6-4　免稅範圍限制

物品	限制
酒	1 公升
捲菸	200 支
雪茄	25 支
菸絲	一磅

備註：限滿 20 歲之成年旅客始得適用

(1) 非屬管制進口，並已使用過之行李物品，其單件或一組之完稅價格在新臺幣 1 萬元以下者。

(2) 上述以外之行李物品（管制品及菸酒除外），其完稅價格總值在新臺幣 2 萬元以下者。

2. 旅客攜帶貨樣，其完稅價格在新臺幣 1 萬 2,000 元以下者免稅。

四 新臺幣、外幣及人民幣（表 6-5）

表 6-5　新臺幣、外幣及人民幣出入境限制

幣別	限額	規定
新臺幣	10 萬元	超過限額時，應在入境前先向中央銀行申請核准，持憑查驗放行；超額部分未經核准，不准攜入。
外幣	不予限制	超過等值美幣 1 萬元者，應於入境時向海關申報；入境時未經申報，其超過部分應予沒入。
人民幣	不予限制	逾 2 萬元者，應自動向海關申報；超過部分，自行封存於海關，出境時准予攜出。

觀光資源概要與維護

足以吸引觀光客的資源

本章含括觀光資源維護，臺灣歷史、地理，世界歷史、地理，另外建築、音樂、古蹟也都收錄在書中，這些都是觀光資源，依據推拉理論，觀光資源對旅客具有吸引力，也就是拉力 (pull)，加上旅遊業者的推動力量 (push)，促成觀光產業的發展。在全球化、國際化的浪潮下，領隊、導遊的舞臺在全世界，因此熟讀本章對於準備領隊、導遊考試，或從事觀光相關產業，相當有助益。

7-1
觀光資源之定義與維護

　　本觀光資源維護之資料整理，包括臺灣歷史、地理與世界歷史、地理等人文與自然資源。無論有形或無形的，實體或潛在的，凡是足以吸引觀光客的資源，均可稱為觀光資源；觀光資源泛指實際上或可能為觀光旅客提供之一觀光地區及一切事物，亦即凡是可能吸引外地旅客來此一遊之一切自然、人文景觀或勞務及商品，均稱之。

一 觀光資源概述

　　觀光旅遊為一種空間互動 (Spatial Interaction) 的現象，意味著人們離開日常生活的地方到遠處。而豐富的觀光資源（含自然與人文資源）則對觀光客產生吸引力，促進地方的繁榮、增加工作機會與國際交流（圖 7-1），雖然也會對當地環境造成衝擊，但只要做好環境評估工作 (Environmental Impact Assessment, EIA)，及喚起民眾對觀光資源的認識，將對衝擊降至最低。而對於資源維護包括資源的調查、評估，觀光區的承載量管制，古蹟維護，法令之執行等，也應在永續經營的理念下，為後代子孫留下美麗的青山與永恆的資產。

圖 7-1　規劃良好的觀光資源，可增加當地居民的工作機會，促進地方繁榮。

（一）觀光資源 (Tourism Resources) 的範圍

　　觀光資源涵蓋的範圍甚廣，無論是屬於有形的自然、無形的人文，或者是遊樂設施等，是能夠讓遊客在觀光活動中體驗的一切景與物，皆可稱為「觀光資源」（圖 7-2）。

圖7-2　各式各樣的觀光資源

1. 自然資源：高山、海洋、湖泊、地質、地貌、溫泉、氣候、動植物及生態環境。
2. 人文資源：古蹟、遺址、旅遊文化、主題樂園、節慶、歷史景觀、城鄉風貌及人文活動。

（二）觀光資源的構成要件

1. 能夠對觀光客產生吸引力。
2. 能夠激起觀光客在當地消費的意願。
3. 能夠滿足觀光客心理與生理上的需求。
4. 具有教育功能。

　　就觀光資源的提供，可按旅客休閒時間長短與行動目的，將其觀光活動歸類為：「目的型」、「流動型」與「停留型」等3種。

（三）以觀光資源屬性區分

1. 自然資源：景觀資源、氣候資源、氣象資源、地質資源、生物資源。
2. 人文資源：名勝古蹟、歷史文物、聚落與民俗藝術、教育文化。
3. 產業資源：休閒農業、漁業養殖、休閒礦業、觀光茶園、觀光果園、地方特產。
4. 遊樂資源 ：主題樂園、渡假村、高爾夫球場、海水浴場。

（四）觀光資源的特性

1. 綜合性 (synthetic)。
2. 服務性 (hospitality)。
3. 無形性 (intangibility)。
4. 易逝性 (perishabile)。
5. 異質性 (heterogeneity)。
6. 不可分割性 (inseparability)。
7. 季節性 (seasonality)。
8. 多樣性 (multiplicity)。
9. 易變性 (instability)。
10. 合作性 (cooperation)。
11. 所有權 (ownership)。
12. 永續性 (sustainable)。

（五）觀光資源承載量

　　承載量 (Carry Capacity) 亦稱為「容納量」，指風景區或遊樂區為避免過量的遊客擁入，將造成「生態承載量」與「社會承載量」或「設施承載量」之影響，因此應有其一定範圍之控制與管理（圖 7-3），類別如下：

1. 生態承載量
 (Ecological Capacity)。
2. 社會承載量 (Social Capacity)。
3. 設施承載量 (Facility Capacity)。
4. 實質承載量
 (Physical Carrying Capacity)。

圖 7-3　每年跨年熱門地區皆會湧入大量人潮，造成當地的負擔

二 觀光資源基本組成要素

　　觀光資源的組成要素，主要分成文化、傳統、景色、娛樂，以及其他具有觀光吸引力的資源等 5 大類。

（一）文化 (Cultural)

1. 具有考古興趣的地點與地區。
2. 歷史性建築與紀念物。
3. 博物館。
4. 宗教性事物。

（二）傳統 (Tradition)

1. 慶典。
2. 藝術。
3. 音樂。
4. 民俗 (Folklore) 與手工藝。
5. 土著生活與習俗（圖 7-4）。

圖 7-4　非洲土著服飾

（三）景色 (Scenic)

1. 自然景觀（圖 7-5）。
2. 國家公園。
3. 野生動植物。
4. 植物系與動物系 (Flora and Fauna)。
5. 海濱游憩地 (Beach Resorts)。
6. 山地遊憩地 (Mountain Resorts)。

圖 7-5　美麗的自然景觀總是令人賞心悅目

（四）娛樂 (Entertainments)

1.休閒運動。
2.遊憩公園。
3.動物園與海洋館。
4.電影院與劇院。

（五）其他具有觀光吸引力的資源

1.氣候。
2.溫泉或康遊憩地。
3.具有獨特性吸引力的要素（圖 7-6）。

圖 7-6　日本因其獨特的文化，常為遊客的旅遊地點選擇之一。

7-2
世界遺產

　　第二次世界大戰結束後，許多有識之士意識到戰爭、自然災害、環境災難、工業發展等威脅，分布在世界各地許多珍貴的文化與自然遺產，鑑於此，聯合國教科文組織 (UNESCO) 第 17 屆會議於 1972 年 11 月 16 日在巴黎通過著名的《保護世界文化和自然遺產公約》。這是聯合國首度界定世界遺產（圖 7-7）的定義與範圍，希望藉由國際合作的方式，解決世界重要遺產的保護問題。

　　世界遺產 (World Heritage) 的功能主要有 4 點：1. 讓人類共有的資產得到全世界關注和保護。2. 專業的技術支援。3. 資金援助。4. 世界遺產觀光。到 2012 年 3 月，已經有 189 個國家加入遺產保護公約，成為締約國。目前各國申請登錄世界遺產，已從以往的單一景點變成跨國、跨區、共同主題群體式申請方式。世界遺產的分類主要有文化，以及自然遺產，以下將個別說明。

圖 7-7　截至 2021 年為止，通過世界遺產評定準則的世界遺產共有 1,154 處，其中文化遺產 897 處，自然遺產 218 處，文化與自然雙重遺產 39 處。

一 文化遺產

文化遺產的登錄標準有 6 項文化標準 (Cultural Criteria)，以下就符合各項標準之代表地區舉例說明之。

1. 代表人類發揮創造天分之傑作，如印度的泰姬瑪哈陵（圖 7-8）等。

圖 7-8　人類的傑作－泰姬瑪哈陵

2. 表現某時期或某文化圈中，與建築、技術、紀念碑類藝術、街區計畫、景觀設計等發展有關之人類價值之重要交流者，如中國的黃山等。

3. 可為現存或已消失的文化傳統或者文明的唯一或稀少之證據者，如印度的亞格拉 (Agra) 古城等。

4. 可見證人類歷史重要時代之顯著例子，如某樣式之建築物、建築物群、技術之累聚或景觀等。祕魯的利瑪歷史區、玻利維亞的蘇克雷古城等皆屬之。

5. 特別是在恢復甚難的變數影響下容易受損之情況，顯著代表某文化（或多元文化）之傳統聚落或土地利用，如匈牙利的霍洛科傳統村落等。

圖 7-9　里拉修道院一景

6. 具顯著普遍意義之事物與現存傳統、思想、信仰及藝術、文學之作品直接或明顯相關者。如日本的廣島和平紀念碑、保加利亞的里拉 (Rila) 修道院（圖 7-9）、波蘭的奧許維茲集中營等。

二 自然遺產

自然遺產的登錄標準有 4 項自然條件 (Natural Criteria)，以下就符合各項標準之代表物件舉例說明：

1. 可代表地球歷史主要發展階段之顯著見證，包括生命進化之記錄、進行中的地質學、地形形成重要過程或具地形學、自然地理學之重要特徵者等，如澳大利亞的威蘭德拉湖區等。

2. 在陸地、淡水水域、沿岸、海洋之生態系或生物群的進化發展當中，足以代表正進行中生態學、生物學的重要發展過程之顯著見證者，如日本的白神山（圖 7-10）地、美國的夏威夷火山國家公園等。

3. 具獨特性、唯一性的自然景觀或特別秀異的自然現象或地區，如中國的九寨溝自然景觀及歷史地區、中國的泰山、坦尚尼亞的吉力馬札羅國家公園等。

4. 就學術與保存觀點而言擁有特別出色的普遍價值，對保護瀕臨滅絕危機的物種以及野生狀態中生物之多樣性而言，特別重要的自然生物棲息地，如中國的峨嵋山和樂山大佛（圖 7-11）。

圖 7-10 日本白神山

圖 7-11 雄偉的樂山大佛

三 複合遺產

兼具上述兩者遺產之特性，稱之為複合遺產，如中國的泰山（圖 7-12）、秘魯的馬丘比丘（圖 7-13），以及澳大利亞的卡卡度國家公園等。

圖 7-12 中國泰山的南天門一景

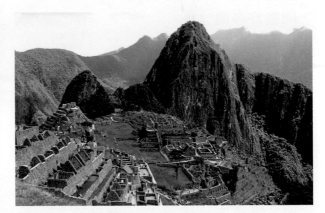

圖 7-13 秘魯的馬丘比丘上的神廟

南歐
(Southern Europe)

7-3
世界地理

　　旅遊是想像的延伸，沒有到達目的地，無法驗證其想像。現在世界各國都以發展觀光事業為重要課題，用腳走、用眼看、用心去體會世界地理景觀與歷史古蹟、文化已經不再是遙不可及。本小結整理歷史與地理，讓同學在準備領隊、導遊考試時閱讀易記。

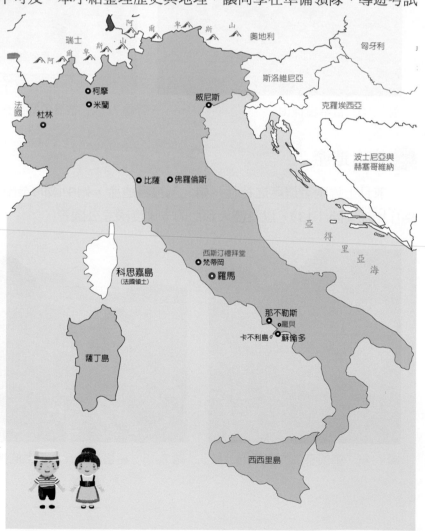

(一) 義大利
(Italy)

- ◆ 義大利北面隔著阿爾卑斯山與瑞士、奧地利、法國相鄰，開鑿許多隧道相通。
- ◆ 亞平寧山脈 (Apennine Mountains) 為義大利半島的支幹，由西北至東南，盛產大理石。

- 波河平原位於義大利北部，是義大利最肥沃的平原，有穀倉之稱。
- 羅馬帝國：
 (1) 西元 476 年西羅馬帝國瓦解，以叱吒風雲的奧斯古都 (Augustus) 與君士坦丁大帝 (Constantine the Great) 最著名。
 (2) 東羅馬帝國於西元 1453 年，被鄂圖曼土耳其帝國所滅。
 (3) 君士坦丁凱旋門、圓型競技場是羅馬帝國權力與榮耀的象徵。
- 羅馬 (Rome)：義大利的首都。中國有句俚語：「條條大路通羅馬」，當中的羅馬指的就是 Rome。
- 聖馬利諾 (San Marion)：歐洲最小的民主共和國，也是義大利境內的「國中國」。
- 馬爾地 (Maltal)：地中海上的一個獨立島國，曾經是英國殖民地，位於西西里島南方，位處直布羅陀和蘇伊士運河中間站的航運優點。
- 墨索里尼：第二次世界大戰時，叱吒風雲的義大利統治者。
- 文藝復興三傑：米開朗基羅、達文西、拉斐爾。
 (1) 米開朗基羅：集詩人、畫家、雕刻家、建築家於一身，著名的作品，如《大衛像》、《創世紀》、《最後的審判》。
 (2) 達文西：在繪畫、工程、建築、解剖等領域皆有顯著的成就，著名的作品，如《蒙娜麗莎》、《最後的晚餐》。
 (3) 拉斐爾：義大利著名的畫家、建築師，梵蒂岡人型壁畫《雅典學院》是代表作品之一。
- 卡不利島 (Capri Island)：義大利南部著名蜜月勝地，臨近著名為旅遊景點「藍洞」，是因太陽折射而使海水呈現淡藍色的色調而聞名。
- 西西里島：歐、亞、非三洲由地中海出入大西洋必經之地。
- 幸福噴泉（許願池，Fontana di Trevi）的大理石雕像是海神拿普頓 (Neptune)。
- 扛多拉 (Gondola)：威尼斯水道上最具古典味的交通工具。
- 威尼斯 (Venice) 水上都市，島上有聖馬可教堂、嘆息橋 (義：Ponte dei Sospiri)、水晶玻璃等景物。
- 杜林 (Torino)：義大利汽車中心。
- 柯摩 (Como)：義大利北部阿爾卑斯山山腳下渡假勝地。

- 米蘭 (Milano)：
 (1) 紡織業中心。
 (2) 斯卡拉歌劇院 (Theatre Scalar)：培育無數的聲樂家，音樂水準之高國際馳名。
 (3) 米蘭大教堂內，陳列達文西的成名作品之一「最後的晚餐」。米蘭市葛拉吉埃聖瑪麗亞修道院。
- 佛羅倫斯 (Florence)：又稱翡冷翠，為 14 ～ 16 世紀文藝復興的發源地。
- 比薩 (Pisa)：比薩斜塔號稱世界七大奇觀之一，從 1174 年建造，直至 1350 年才竣工，費時 176 年。
- 梵蒂岡 (Vatican City) 於 1929 年 2 月 11 日自義大利獨立出來，為天主教中心。
- 那不勒斯 (Naples)：義大利南部大港，也是著名海灘勝地。
- 蘇倫多 (Sorrento)：義大利民謠的故鄉—聖塔露斯亞。
- 西斯汀禮拜堂：有文藝復興巨匠米開朗基羅 (Michelangelo) 的「最後的審判 (The Last Judgment)」的畫作，以及依據舊約 9 篇故事所畫之「創世紀 (Genesis)」的壁畫作品。
- 聖彼得教堂：米開朗基羅大作。教堂內的圓形屋頂設計，成為梵蒂岡的象徵。
- 義式咖啡 (Expresso) 舉世聞名。
- 義大利麵 (Spaghetti) 與通心粉 (Macaroni) 最為著名，因質地黏硬。
- 義大利水銀產量高居世界第一位。

（二）希臘 (Greece)

- 希臘屬於典型的地中海型氣候，冬季短而溫暖潮溼，夏季漫長而炎熱乾燥。
- 愛琴海中大約有 2 千多個大小島嶼，多數屬於希臘的國土，其中克里特島位於愛琴海南端，是最大的一個島。
- 希臘是 2004 年奧林匹克運動會舉辦國，首都雅典是奧林匹克運動會發源地。
- 希臘的國教為希臘正教。
- 巴特農神殿：祭祀雅典城的守護神雅典娜，是全世界現存最完整的大理石建築物，也最能代表希臘人的精神。
- 希臘神話：海神—波賽頓；天神—宙斯；太陽神—阿波羅，是天神宙斯之子，與雅典娜是兄妹。

♦ 西方戲劇最早起源於希臘悲劇。

♦ 拜倫 (Byron)：參加希臘獨立運動的詩人。

♦ 科林斯 (Collins)：科林斯運河連結阿提加半島與普羅奔尼撒半島。

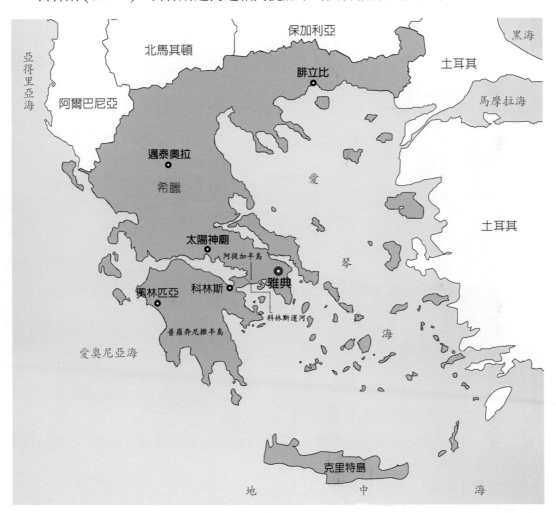

（三）葡萄牙 (Portugal)

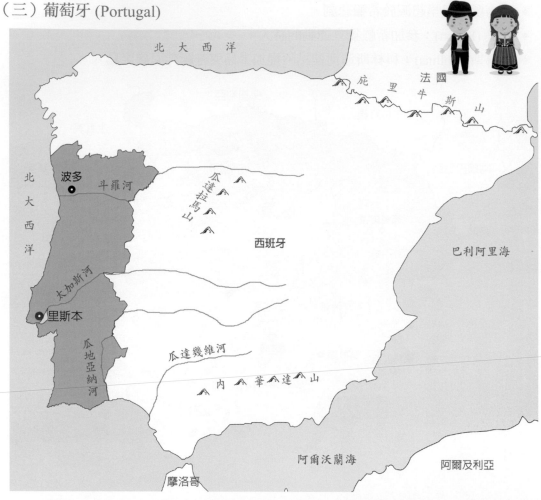

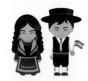

- ◆ 面積：91985 平方公里，約臺灣 2.6 倍，1557 年在澳門設置殖民地。信仰回教或天主教。
- ◆ 里斯本 (Lisboa)：葡萄牙首都。
- ◆ 波多 (Porto)：聞名世界、享譽全球的波多酒產地。

（四）西班牙 (Spain)

- ◆ 馬德里
 (1) 西班牙首都。
 (2) 位於伊比利半島的高地上，當地人常以「三月冰屋九月爐」來形容季節分明的特色。

(3) 「世界觀光組織 (World Tourism Organization, WTO)」總部設於此。

♦ 鬥牛是西班牙人表現力、美、膽試與技巧的運動。

♦ 西班牙為佛朗明歌舞及鬥牛的發源地。

♦ 西班牙建築大師「高第」的代表作：聖家族教堂、奎爾公園、米拉宮、巴特簍宮。

♦ 西班牙廣場：電影羅馬假期拍攝地，女主角奧黛麗赫本。

♦ 普拉多美術館 (Prado Museum)：境內最負盛名的一座博物館。

♦ 古根漢博物館：西班牙北部著名的博物館。

♦ 阿蘭布拉宮：代表伊斯蘭教精緻文化的巔峰藝術價值，以及夏宮所在 Generaife 庭園，摩爾人相信此處是最接近天堂的地方，因為可蘭經所說的「天堂」，就是「水流經過的亭閣」。

- ◆ 巴塞隆納：西班牙第二城，畢卡索美術館位於。
- ◆ 赫雷斯 (Jerez)：西班牙著名的雪莉酒產地。
- ◆ 安道爾 (Andorra)：位於庇里牛斯山中之小國，而面積 460 平方公里，人口約 25,000 人（免稅國家）。

（五）羅馬尼亞 (Romania)

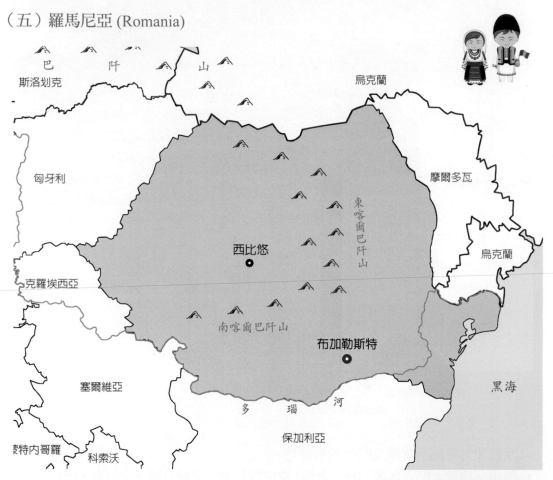

- ◆ 羅馬尼亞是東歐諸國中唯一的拉丁系民族。
- ◆ 中央有拱形的喀爾巴阡山脈，南方多瑙河向東流注入黑海。
- ◆ 首都：布加勒斯特。
- ◆ 西比悠：已列入聯合國教科文組織名單 (UNESCO)，眼窗 (Eyes Window) 如右圖，尤其著名。

眼窗

（六）保加利亞 (Bulgaria)

- 保加利亞的國土，大部分是由山岳帶和標高200～600公尺的丘陵地帶所形成的。
- 里拉修道院 (Rila Monastery)：位於索非亞南方 128 公里的深山中，標高 1,147 公尺，是保加利亞規模最大的修道院。
- 博雅納教堂 (Boyana Church)：位於首都索非亞南方 8 公里處，因擁有聯合國指定為世界性文化產物「最後的晚餐」壁畫而聞名。
- 玫瑰谷盆地：位於卡贊勒克 (Kazanlak) 附近，以盛產玫瑰精油而聞名於世。

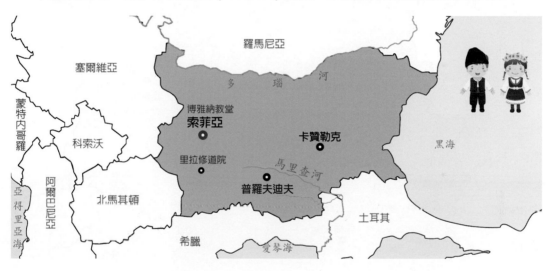

（七）其他綜合

- 舊南斯拉夫於 1992 年分裂；北馬其頓 (North Macedonia)、波士尼亞赫塞哥維那 (Bosnia and Herzegovina)、斯洛維尼亞 (Slovenia) 及克羅埃西亞 (Croatia) 等 4 個共和國各自獨立
- 新南斯拉夫由塞爾維亞 (Serbia) 及蒙特內哥羅 (Montenegro) 組成，位於巴爾幹半島的西側，歐洲的東南，西部沿亞得里亞海延伸。
- 吉普賽族：多數居住於巴爾幹各國的浪漫民族，根源地於印度西北部，其宗教觀念有強烈的泛神論，且相信巫術。
- 巴爾幹的土耳其語，即「山國」的意思。

中歐
(Central Europe)

（一）德國 (Germany)

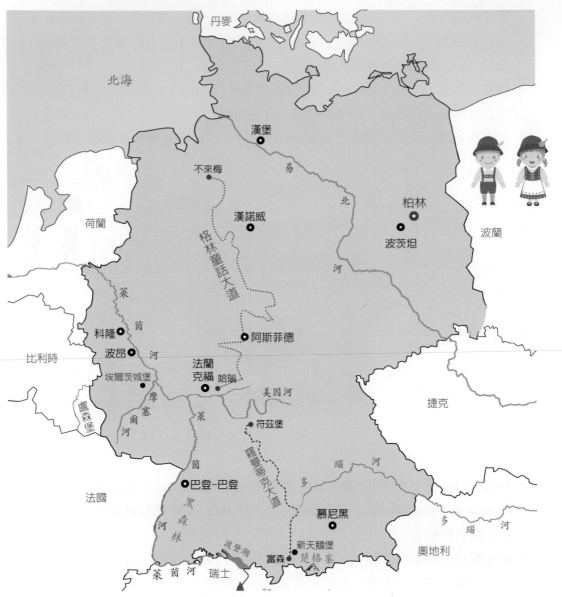

- 東西德於 1990 年統一，首都設於柏林 (Berin)。
- 波茨坦會議
 (1) 1945 年，由美、英、蘇三國召開。
 (2) 美國杜魯門、英國邱吉爾及俄國史達林代表參加。

(3) 再次確定雅爾達會議之決議：由四國（美、英、法、蘇）分區占領德國與柏林。

(4) 發表波茨坦宣言，要求日本無條件投降。

♦ 德國人多數為日耳曼民族，原居於亞洲地區。

♦ 影響德國甚鉅的 3 位英雄人物：查里曼大帝、鐵血首相俾斯麥和希特勒。

(1) 俾斯麥：提倡鐵血政策，提倡德國的科學技術，促進德國的經濟建設。

(2) 希特勒：因世界第一次大戰中慘遭敗績，簽訂凡爾賽和約，割地賠款，之後於 1939 年掀起第二次大戰。

♦ 楚格峰 (Zugspitze)：德國第一高峰。

♦ 波登湖 (Bodensee)：位於德國、奧地利、瑞士三國交界，是德國境內最大的湖泊。

♦ 萊茵河

(1) 此河發源於瑞士東南部的山中，流經德國、荷蘭，經鹿特丹 (Rotterdam) 流入北海，全長 1320 公里，是德國最長的河流。

(2) 自阿爾卑斯山北麓迤邐北流，精華區幾乎全在德國境內。

(3) 法國作家羅曼羅蘭 (Romain Rolland) 曾說：「萊茵河是滋潤人心的光亮河流」。

(4) 蘿蕾萊之歌：描述萊茵河岸旁蘿蕾萊岩之淒美傳說而名揚世界。

♦ 慕尼黑 (München)

(1) 啤酒之鄉，也是知名汽車 BMW 總公司所在地。

(2) 1972 年奧林匹克運動會在慕尼黑 (München) 舉行。

♦ 德國著名的兩條大道

(1) 格林童話大道：南起哈瑙（Hanau），向北至不來梅 (Bremen)，全程約 600 公里。景點阿斯菲德 (Alsfeld) 是故事小紅帽發生地。

(2) 羅曼蒂克大道：中世紀時期德、義兩國的交通要道，北起符茲堡 (Wurzburg)，向南至富森 (Fussen)，全程約 350 公里。

♦ 黑森林

(1) 位在德國西南角綠色森林地帶，從遠處看來濃綠宛若黑色，因此而得名。

(2) 咕咕鐘是黑森林區的特產。

(3) 巴登 - 巴登 (Baden-Baden)：位於黑森林山腳下的，為德國的第一溫泉地。

♦ 埃爾茨城堡 (Burg Eltz)：莫澤河北岸獨具特色的城堡。美麗的造型，被選為現今德國 500 馬克紙鈔上的圖案。

♦ 新天鵝堡 (Neuschwanstein Castle)：西元 19 世紀由路德維希二世所建造的童話城

堡，是一座灰白色的花崗岩建物，豎立在波拉特峽谷之上。據說迪士尼樂園建造灰姑娘童話故事中的城堡，就是以這座城堡的設計作為參考。

♦ 法蘭克福 (Frankfurt)：大文豪歌德的故鄉。

♦ 漢堡 (Hamburg)：位於易北河下游，是德國最大的商港。

♦ 波昂 (Bonn)：音樂家貝多芬誕生於此，後來負笈維也納，從此沒再回波昂，設有貝多芬紀念館。

（二）奧地利 (Austria)

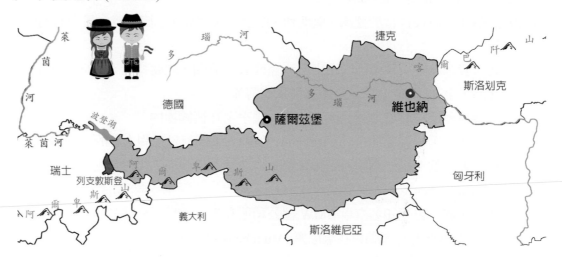

♦ 奧匈帝國建立於 1867 年，國土像一支平放的小提琴。

♦ 奧地利有森林之都、藝術之都、音樂之都、歷史之都等美稱。

♦ 1914 年，奧國皇儲斐迪南被刺，掀起第一次世界大戰，奧國戰敗。

♦ 哈布斯堡王室是統治奧地利最久的家族，霍夫堡宮殿 (Hofburg Wien) 是歷代哈布斯堡王室住的冬宮。

♦ 奧地利人冬季最熱衷滑雪運動。

♦ 奧地利美泉宮（Schloss Schönbrunn，又稱申布倫宮）：18 世紀由瑪麗亞泰瑞莎 (Maria Theresia) 指示建築師尼古拉斯帕卡西 (Nicholaus Pacassi) 設計建造的宮殿，為最能代表中歐地區的巴洛克式宮廷建築。

♦ 奧地利聖史蒂芬大教堂 (Stephansdom)：建於 13 世紀，哥德式外觀於西元 1359 ～ 1445 年間建造。

- 多瑙河：
 (1) 歐洲第二大河，僅次於俄羅斯窩瓦河。
 (2) 多瑙河流經的國家：德國、奧地利、斯洛伐克、匈牙利、克羅埃西亞、塞爾維亞、羅馬尼亞、保加利亞、摩爾多瓦和烏克蘭等 10 個國家。
 (3) 多瑙河流域是奧國最主要的農耕地。
- 18 世紀末到 19 世紀初，著名的交響樂家有：莫札特、舒伯特、海頓、約翰史特勞斯，以及在德國波昂出生的貝多芬。
- 華爾茲 (Waltz) 之王：約翰史特勞斯。
- 薩爾茲堡 (Salzburg)：莫札特的誕生地，也是電影真善美拍攝地。

（三）瑞士 (Switzerland)

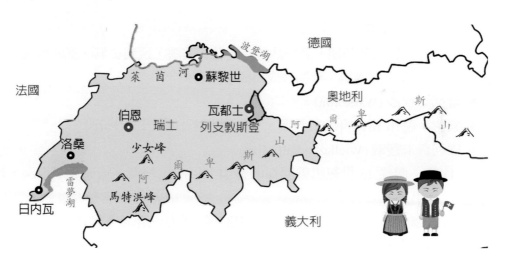

- 瑞士有世界公園之稱，首都為伯恩 (Bern)。
- 瑞士最重要的工業：鐘錶、奈米科技。
- 英國詩人拜倫曾於雷夢湖畔寫下感人肺腑長詩「西庸城的囚人」，在歐洲引起極大的回響。
- 阿爾卑斯山：世界上最秀麗的山群，西起法義邊境，穿越瑞士南部，向東伸入奧國南部，東西橫互約 1,000 多公里。少女峰 (Jungfrau)3,454 公尺及馬特洪峰 (Mt. Matterhorn) 最為著名。

♦ 日內瓦 (Geneve)：

(1) 瑞士第三大城，此處有 400 多個國際性機構設於此，位於雷夢湖畔 (Lake Leman)，風景怡人。

(2) 1712 年民權思想家盧梭 (Rousseau, Jean Jacques) 誕生於此，其所著的民約論 (The Social Contract)、愛彌兒 (Emile) 等影響世界甚鉅。

♦ 洛桑 (Lausanne)：位於雷夢湖北岸，瑞士最高法院所在地。

（四）列支敦斯登

♦ 瑞士與德國間的小國，位於阿爾卑斯山下，萊茵河畔。

♦ 列支敦斯登有郵票王國之稱，首都瓦都士 (Vadu)。

（五）波蘭 (Poland)

♦ 第二次世界大戰時期，受到納粹德國澈底破壞，遭到史無前例的摧殘。

♦ 1990 年經全民選舉，華勒沙成為國家元首。

♦ 首都：華沙 (Warszawa)。

♦ 樂聖：蕭邦 1810 年生於波蘭，1849 年死於法國巴黎 (Paris)。

♦ 維利奇卡鹽礦 (Wieliczka Salt Mine)：

(1) 是一個從 13 世紀起就開採的鹽礦，目前已停產。鹽礦 327 米深，超過 300 公里長。

(2) 鹽礦中有房間、禮拜堂和地下湖泊等，宛如一座地下城市。

(3) 1978 年聯合國教科文組織登錄為世界遺產。

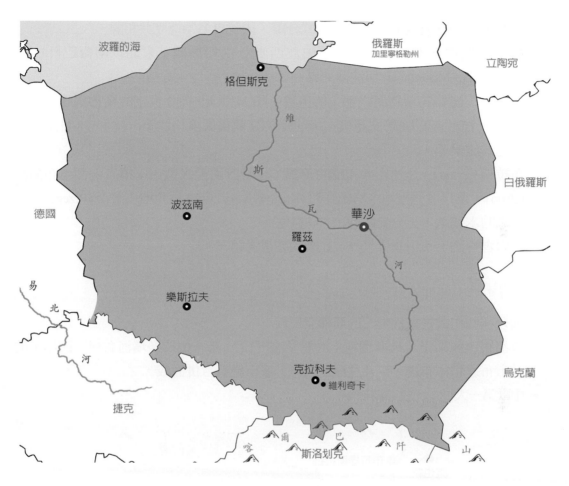

（六）捷克 (Czech)

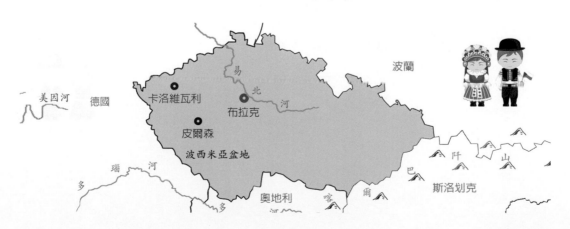

- 1993 年元旦，捷克和斯洛伐克正式分離，國號更名為捷克共和國。
- 捷克是個標準的內陸國，主要由波西米亞盆地形成；東北以喀爾巴阡山脈 (Carpathian Mountains) 與波蘭交界。
- 捷克有「建築物博物館之都」的美譽，如 11 世紀～ 13 世紀的羅馬式建築、13 世紀～ 15 世紀的哥德式建築、16 世紀的文藝復興風格建築、17 和 18 世紀的巴洛克式建築等。
- 布拉格 (Prague) 是捷克共和國的首都，也是該國最大都市；第二大都市布爾諾 (Brno)，溫泉度假聖地卡洛維瓦利 (Karlovy vary) 及啤酒產地皮爾森 (Plzen)。
- 捷克的木偶戲，十分受歡迎。
- 皮爾森啤酒，不但享譽世界，在國內亦很暢銷。

（七）匈牙利 (Hungary)

- 匈牙利共和國是歐洲唯一的亞細亞民族。
- 首都布達佩斯是位於多瑙河上的雙子城。1873 年，位於多瑙河右岸（西岸）的城市布達和古布達，以及左岸（東岸）城市佩斯合併而成。
- 中歐第一大湖：巴拉頓湖。

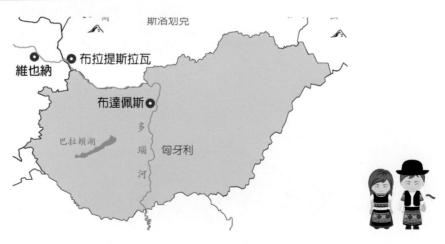

西歐
(Western Europe)

（一）英國 (United kingdom)

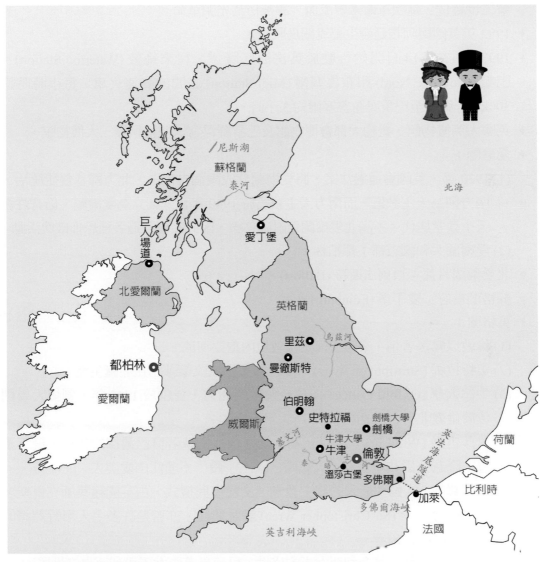

♦ 西式速食中最常見的三明治 (Sandwich) 起源於英國。

♦ 工業革命起源於英國，羊毛是帶動英國工業革命的產品。

♦ 15 世紀，英格蘭發生爭奪王位的 30 年內戰稱為「薔薇戰爭」。

♦ 1600 年英國在印度設立東印度公司，作為海外擴張之根據地，19 世紀澳洲、紐西蘭等地，都曾為英國占領，範圍擴及亞非地區，此有殖民地約占世界陸上面積的四分之一，因此被譽為「日不落國」。

♦ 光榮革命：1689 年，想恢復專制的詹姆士二世被國會驅逐，由其女婿荷蘭王威廉三世繼位，這次革命未曾流血，故被稱為光榮革命。

♦ 1982 年英國與阿根廷發生福克蘭島戰役。

♦ 1997 年 12 月 14 日開始行駛於英法海底隧道，往來倫敦 (Waterloo Station)、巴黎 (Gare due Nord) 和布魯塞爾 (Midi Station) 之間的高速火車，每小時時速 300km，倫敦至巴黎與布魯塞爾約 3 小時。

♦ 英國大英博物館、紐約大都會博物館及巴黎羅浮宮，並稱世界三大博物館。

♦ 愛爾蘭：

(1) 1920 年，英國會通過法案，將愛爾蘭分成兩個自治區，北方歸基督徒統治，南方則為天主教區。而南方天主教已於 1949 年正式獨立為愛爾蘭，仍有許多天主教堂居住。不滿北愛爾蘭仍附屬英國，因此常會製造各種恐怖破壞活動。

(2) 愛爾蘭共和國首都：都柏林。

♦ 北愛爾蘭首都：貝爾法斯特 (Belfast)。

♦ 蘇格蘭首府：愛丁堡 (Edinburg)。

♦ 英格蘭：

(1) 倫敦以霧都著稱，泰晤士河是倫敦境內重要河流。

(2) 史特拉福 (Stratford on Avon)：1564 年英國大文豪莎士比亞誕生地。

(3) 牛津大學 (Oxford College)：位於倫敦西北方，首創於 1249 年，劍橋大學則位於倫敦北方 90 公里，此 2 所大學遠近馳名。

(4) 溫莎古堡 (Windsor)：20 世紀初，愛德華八世執著自己選擇的愛情，摘下王冠，降為公爵和辛普森夫人結婚，譜出一段「不愛江山愛美人」的流傳。

(5) 聖保羅教堂：倫敦最大的總主教堂，文藝復興樣式，由英國建築師克里斯多夫・雷恩爵士 (Sir Christopher Wren) 設計興建。亦曾是許多名人舉行葬禮的地方，如邱吉爾等。

(6) 白金漢宮：代表維多利亞女王的盛世，目前是英國女王伊利莎白二世居所。

(7) 西敏寺：歷代君王加冕、結婚或葬身之地，如查爾斯王子與黛安娜王妃即在此舉行。地心引力科學家牛頓與達爾文皆葬於此。

♦ 直布羅陀(Gibraltar)：位於地中海岸，
 為英國轄區。（如右圖）
♦ 達爾文：英國博物學家、地質學家
 和生物學家，提出「物競天擇，適
 者生存」的生物學自然淘汰論。

（二）法國 (France)

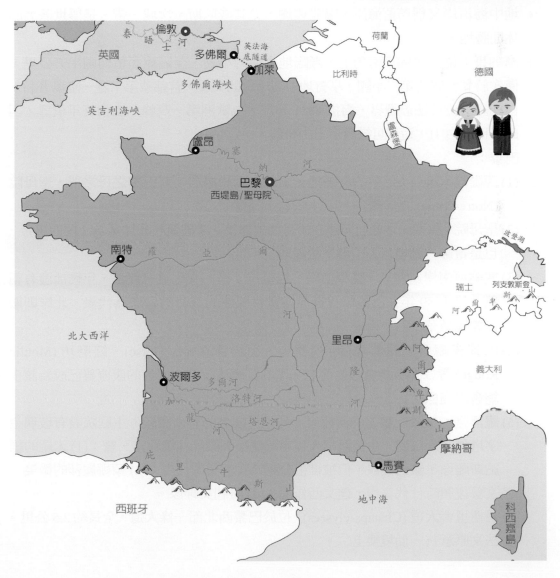

- 法國葡萄酒、香檳舉世聞名。
- 馬賽進行曲是法國的國歌，也是雄壯威武的軍歌。
- 法國與西班牙以庇里牛斯山為天然屏障。
- 塞納河為法國最重要的河流，河流上游為香檳區，遍布葡萄園，最後注入英吉利海峽。
- 羅亞爾河為法國最長的河流，長 992 公里，河域兩旁無數城堡、城市靜立，古風處處，古趣盎然。
- 地中海沿岸又稱蔚藍海岸、陽光燦爛，尤其威尼斯、坎城一帶，是舉世著名的休閒勝地。
- 摩納哥：位於法國東南角上，瀕臨地中海的小國，全國總面積約兩平方公里，僅次於梵蒂岡的第二小國，享有地中海珍珠的美譽。首都蒙第卡羅，賭場著名。
- 白朗峰：位於法義邊界，海拔 4811 公尺，為歐洲第一高峰，山頂終年積雪，因此又稱為白山，遊客可搭纜車上山參觀。
- 巴黎：
 (1) 西隄島 (Cite')：巴黎的發源地，由此向兩岸擴展，有巴黎之母之稱，聖母院 (Notre-dome) 為其代表。
 (2) 聖母院：為聖母瑪麗亞而建立的哥德式建築。拿破崙在此加冕為法蘭西皇帝，也是電影「鐘樓怪人」場景拍攝地。
 (3) 塞納河南岸為左岸，是學生區，也是拉丁區，文化氣息較濃，年輕活潑有朝氣，以 1889 年在巴黎舉行世界博覽會興建的艾菲爾鐵塔為代表。北岸則顯得燦爛豪華。
 (4) 巴黎夜總會：麗都 (Lido) 夜總會、瘋馬秀 (Crazy Horse)、紅磨坊 (Moulin Rouge) 等 3 個夜總會最為著名，尤其紅磨坊夜總會表演的康康舞已成為該夜總會之商標。
 (5) 羅浮宮：位於巴黎塞納河北岸，是世界聞名的藝術寶殿。主庭院設有玻璃金字塔作為入口處，由美籍華人貝聿銘建築師設計。羅浮宮三寶：(1) 米羅的維納斯雕像，雖已殘缺，但被世上公認為女性美的代表；(2) 蒙娜麗莎的微笑，文藝復興時代代表作，達文西作品；(3) 勝利女神像。
 (6) 香榭里舍大道 (Champs-elysees)：位於巴黎西北部一條大道，全長約 2.5 公里。法文原意為「仙境樂土」。

(7) 凱旋門：位於巴黎戴高樂廣場中央，香榭里舍大街西端。]19 世紀拿破崙時代開始興建，至路易菲力浦當政時完工，有樓梯可上去參觀，旁邊則有 12 條大道，猶如太陽 12 道光芒。

(8) 艾菲爾鐵塔：位於巴黎塞納河畔戰神廣場鐵製鏤空塔，建築師艾菲爾為慶祝法國建國 100 週年而設計建造，於 1889 年建成。

(9) 蒙馬特 (Montmarter)：位於巴黎近郊山丘上，聖心堂為其中心，屬拜占庭式建築，街頭畫家、露天咖啡座名揚四方。

(10) 楓丹白露 (Fantaine de Bliard)：位於巴黎東郊，拿破崙敗於歐洲聯盟時，就在楓丹白露宮的白馬廳前臺階上與私人衛隊作告別閱兵。

(11) 凡爾賽宮：位於巴黎西南郊外的凡爾賽，由路易十四國王（又稱太陽王）建立，德國與法國曾在凡爾賽宮簽訂和約。

◆ 1789 年法國大革命後，瑪麗‧安東尼與路易十六被送上斷頭臺。

◆ 雨果：法國大文豪。

（三）荷蘭 (Netherlands)

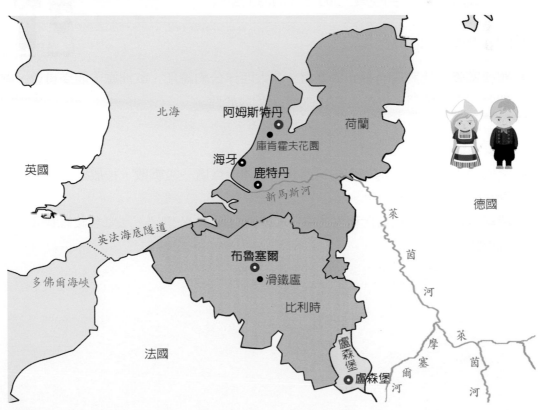

◆ 上帝造海，荷蘭人造陸，荷蘭有低地國之稱。

◆ 荷蘭風車，過去為排水，現為觀光用途。

◆ 荷蘭鬱金香：400 年前由土耳其傳入荷蘭、每年 4～5 月是盛產期，花期較短，只盛開約兩週。

◆ 阿姆斯特丹

 (1) 荷蘭首都。

 (2) 機場位於海平面下四公尺，為臺北的三分之二大，有四十座博物館。

 (3) 城中遍布四十條運河，而有北方威尼斯之稱。

 (4) 鑽石切割中心。

 (5) 供應全球三分之二的花卉，如鬱金香、風信子、水仙等。庫肯霍夫花園 (Keukenhof) 是世界最美的鬱金香花園。

◆ 鹿特丹 (Rotterdam) 為一現代港口，我國曾向荷蘭購買的兩艘潛水艇，在此建造。

◆ 海牙：國際法庭、小人國所在地，臺灣小人國仿造此地建造而成。

◆ 尼德蘭：低於海平面之意。

◆ 荷蘭人於 17 世紀到臺灣，300 多年的海上強權。

（四）比利時 (Belgium)

◆ 布魯塞爾：比利時首都布魯塞爾。北大西洋公約總部、歐洲原子能委員會、歐洲共同市場總部、歐盟總部 (ECCU)，均設於此。

◆ 布魯塞爾市標象徵：小人尿（撒尿小童）。

◆ 聖女貞德為法國人。

◆ 拿破侖出生於地中海岸旁的科西嘉島，因滑鐵盧一役戰敗，被放逐至大西洋的聖赫勒那島，終其一生。

◆ 滑鐵盧古戰場：位於比利時首都布魯塞爾南郊 30 公里處，法軍拿破崙戰敗，英雄魂斷之處。

北歐
(Northern Europe)

（一）挪威 (Norway)

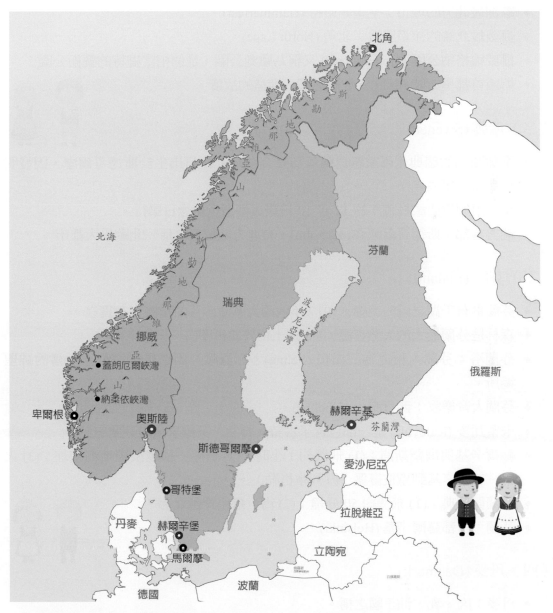

- ◆ 奧斯陸的峽灣，如詩如畫，是最具代表性的自然景觀。
- ◆ 挪威有 1/3 國土在北極圈內，理應嚴寒，但由於北大西洋暖流經過，氣候較其他相同緯度的國家暖和。

- 世界上最大的峽灣：蘇格納峽灣 (Sognefjord)。
- 歐洲最北方的城市：亨墨菲斯特 (Hammerfest)。
- 挪威最北端的旅遊勝地：北角 (North Cape)。
- 挪威福格納公園 (Frogner Park) 又稱為雕刻公園，是個相當獨特的藝術公園。
- 挪威首都奧斯陸 (Oslo)，峽灣之國，海盜的故鄉。

（二）瑞典 (Sweden)

- 全球聞名的瑞典化學家諾貝爾：1833 年 10 月 21 日出生於斯德哥爾摩，因發明炸藥而一舉成名。
- 諾貝爾頒獎典禮於每年的 12 月 10 日諾貝爾逝世紀念日舉行。
- 瑞典首都：斯德哥爾摩 (Stockholm)，有北方威尼斯之稱，北歐最大都市。

（三）芬蘭 (Finland)

- 芬蘭素有千湖之國的美譽，1917 年俄國大革命，芬蘭趁機宣布獨立。
- 森林是芬蘭最大的天然資源，1/3 國土位於北極圈內。
- 芬蘭浴：芬蘭人稱之為三溫暖 (Sauna)，三溫暖一詞原是指宗教上祈禱的神聖場所。
- 芬蘭大音樂家：西貝流士 (Sibelius)。
- 卡雷瓦多 (Kalevala) 是一部包含了古詩、神話、英雄事蹟的芬蘭史詩。
- 赫爾辛基與俄羅斯間：(1) 飛機約 1 小時；(2) 搭船—橫越波羅地海前往；(3) 火車—赫爾辛基到聖彼得堡（原列寧格勒）。
- 芬蘭與瑞典：(1) 飛機約 50 分鐘；(2) 海上搭船穿越北海。
- 芬蘭：首都赫爾辛基 (Helsinki)。

（四）丹麥 (Danmark)

- 丹麥：肉、乳、油王國之稱。
- 松德海峽控制：波羅的海與北海各國往來的孔道。
- 格陵蘭 (Greenland)：世界第一大島，屬丹麥的一省，卻遠在 390 公里的北大西洋中，距加拿大東北部的巴芬島 (Baffin) 僅 3 公里。可由冰島搭機前往觀光（視

天候狀況），島上住有愛斯基摩人，是地球上愛斯基摩人數最多的一塊土地，
早期以海豹為生。

♦ 丹麥首都哥本哈根（Copen Hagen，商港的意思）。

♦ 哥本哈根的象徵：美人魚銅像。

♦ 童話故事著稱的大文豪：安徒生的故居歐登塞 (Odense)，美人魚的故事最具代
表性。

♦ 北歐最大的遊樂園區：提弗利樂園 (Tivoli Gardens)。

♦ 英國著名的莎士比亞悲劇「哈姆雷特」的舞臺：赫爾辛格 (Helsingor)。

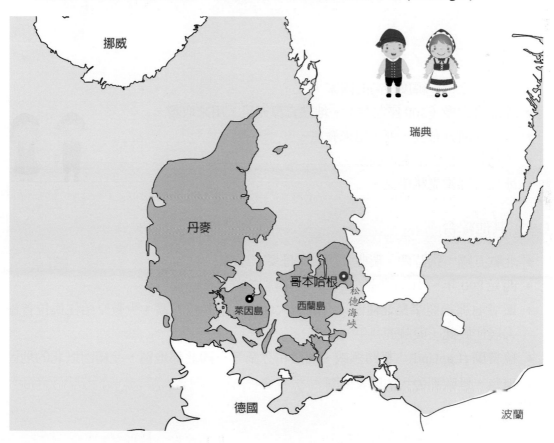

（五）冰島 (Iceland)

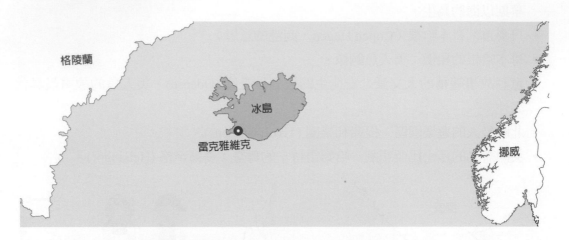

- ♦ 冰島為全世界緯度最高的國家。
- ♦ 冰島火山多（300 座左右）。地熱資源充足，用來取暖。
- ♦ 冰島冰河分布多，河水用來發電。
- ♦ 冰島為全世界最北的國家。
- ♦ 冰島首都雷克雅維克。

（六）其他綜合

- ♦ 北歐五國：指芬蘭、瑞典、挪威、丹麥、冰島。
- ♦ 西元 800 年～ 1050 年是北歐歷史上所謂的維京人時期。
- ♦ 斯堪地那維亞半島北極圈以北的廣大地區，稱為拉普爾。少數原始住民拉普爾人居住於此，與馴鹿共生。
- ♦ 拉普蘭 (Lapland)：橫跨挪威、瑞典和芬蘭等三國北部地區，北極圈以北的地區稱為，是歐洲最大的國家公園。

東歐
〈Southern Europe〉

（一）俄羅斯 (Russia)

- 俄羅斯為世界上面積最大的國家，為伏特加的故鄉。
- 俄羅斯總統葉爾辛於 1991 年解散蘇俄，除波羅的海三小國直接獨立並加入聯合國外，其餘的 12 個加盟共和國合組成鬆懈的聯邦，稱獨立國家國協，又可簡稱為獨立國協。
- 魚子醬在俄語中是黑色魚卵的意思，是俄羅斯極負盛名的高級珍品。
- 俄羅斯娃娃又稱許願娃娃，一個個按照大小放進最大的娃娃裡，每一個娃娃都可以許一個願望，娃娃為了能夠早日出來見到天日，就會幫你把願望實現。
- 柴可夫斯基以音樂為主軸的「天鵝湖」、「睡美人」芭蕾舞劇及奧涅金等著名歌劇。
- 18 世紀末，清政府與俄國簽定《中俄密約》，允許俄國可以在吉林、黑龍江兩省建造鐵路，此即有名的「中東鐵路」。鐵路穿過哈爾濱，溝通東北和西伯利亞與海參崴。
- 拿破崙在 1812 年出兵莫斯科，莫斯科方面則採取「焦土政策」，不惜放火燒了莫斯科城，使法軍無法得到任何的資源，孤立無援加上嚴寒，迫使拿破崙的大軍決定撤退。

◆ 克里姆林宮 (Kremlin Palace)：
 (1) 位於莫斯科市的正中央。「克里姆林」在俄文中是城牆或柵欄的意思。
 (2) 前超級大國蘇聯最高權力的代名詞。
 (3) 蘇聯權力運作中心：紅場 (Red Square)。
◆ 聖彼得堡：
 (1) 位於北緯 60 度之北極圈上，西邊靠波羅的海的芬蘭灣，聶瓦河在此流入芬蘭灣中。
 (2) 1703 年由彼得大帝所建，以荷蘭為建城藍本，因此在聖彼得堡較古老的區域，彷彿可以看見荷蘭的縮影，是俄羅斯的第二大城。
 (3) 市區內水道縱橫、橋梁遍布，素有「北方威尼斯」的稱號。
◆ 彼得大帝夏宮 (Peter the Great's Summer Palace) 簡稱為彼德夏宮，有「俄羅斯的凡爾賽宮」之稱。

（二）波羅的海三小國

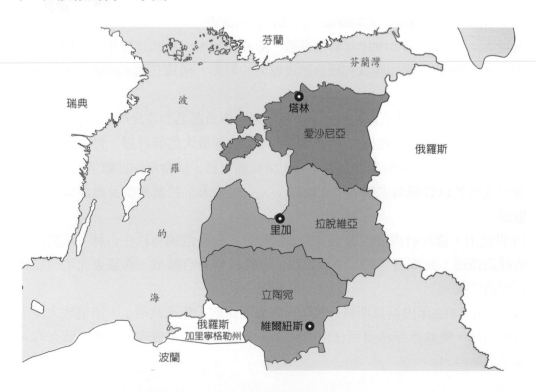

- 波羅地海三小國是指國協西北部，臨波羅的海的愛沙尼亞 (Estonia)、拉脫維亞 (Latvia) 和立陶宛 (Lithuania)3 國。
- 塔林 (Tallinn) 為波羅的海三小國中，位置最北的愛沙尼亞共和國首都，塔林在愛沙尼亞語中即「丹麥人的城市」之意。
- 維爾紐斯 (Vilnius) 是波羅的海三小國中位置最南方，人口、面積都是最多、最大的立陶宛共和國首都。
- 拉脫維亞共和國首都為里加 (Riga)。

（三）烏克蘭 (Ukraine)

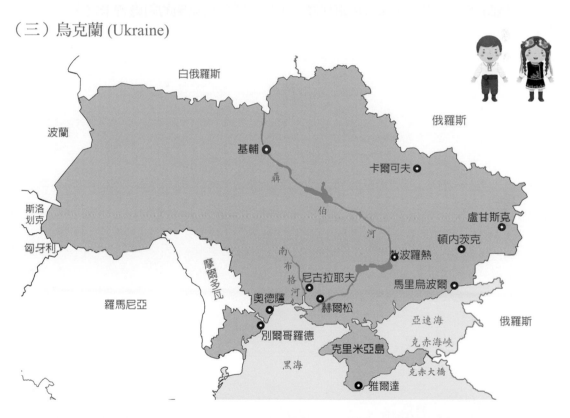

- 烏克蘭有安德瑞夫斯卡亞教堂、烏克蘭歷史博物館、聖蘇菲亞教堂。
- 雅爾達密約使中國大陸淪陷，韓國與德國分裂，並要求德國須接受美、英、法、蘇的分區占領，以及東歐八國被關進鐵幕，交由蘇軍辦理，造成共黨的勢力擴張，使中國大陸、北韓、越南、高棉、寮國淪為共產鐵幕。
- 雅爾達 (Yalta) 是位在突出於黑海上的克里米亞半島南端，在那裡的人都知道一

句話：「克里米亞半島是烏克蘭的珍珠，而雅爾達則是克里米亞半島的珍珠」。

◆ 蘇聯、美國、英國召開雅爾達會議所在：利瓦迪亞宮。此會議於 1945 年由美、英、蘇三國召開，主要決議為戰後在舊金山召開聯合國成立大會，而常任理事國為中、美、法、英、蘇五國，具有否決權，並通過聯合憲章，將紐約市設為永久的會址。

◆ 烏克蘭的基輔是一個充滿綠意的美麗城市，素有「俄羅斯的巴黎」與「俄羅斯都市之母」的別稱。

◆ 帝俄時代的大貴族，米哈伊爾伏隆佐夫的宮殿為烏克蘭的阿盧普卡宮。

非洲
《Africa》

（一）納米比亞 (Namibia)

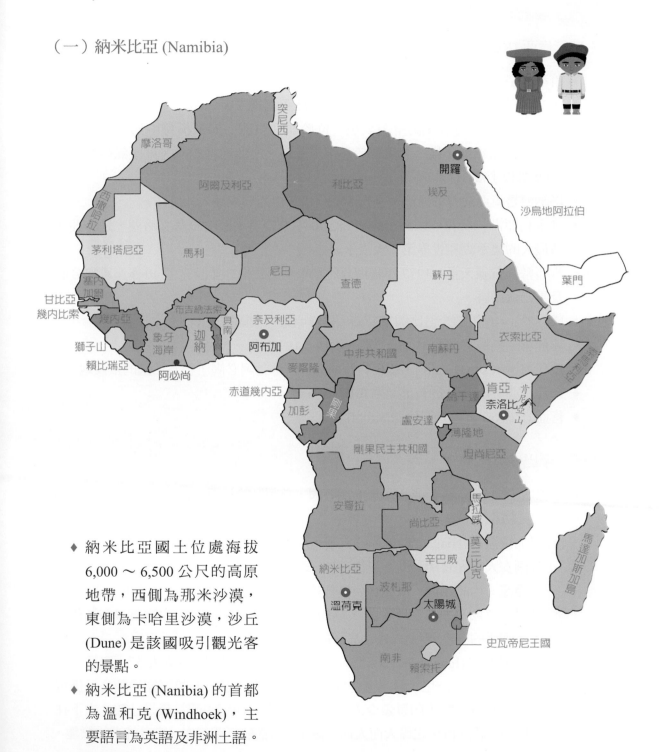

♦ 納米比亞國土位處海拔
 6,000 ～ 6,500 公尺的高原
 地帶，西側為那米沙漠，
 東側為卡哈里沙漠，沙丘
 (Dune) 是該國吸引觀光客
 的景點。

♦ 納米比亞 (Nanibia) 的首都
 為溫和克 (Windhoek)，主
 要語言為英語及非洲土語。

（二）肯亞 (Kenya)

- ◆ 首都：奈洛比
- ◆ 1920 年肯亞成為英國的領土，1963 年脫離英國獨立。
- ◆ 肯亞土地面積約 58.3 萬平方公里，位於非洲東部，赤道橫貫中部，東南瀕印度洋，肯亞氣候多樣，全境位於熱帶季風區，沿海地區濕熱，高原氣候溫和，3500 米以上高山有時落雪。
- ◆ 塔納河是肯亞最長的河流，全長 800 公里，自西向東注入印度洋。
- ◆ 維多利亞湖位於肯亞以西，面積 68,870 平方公里，僅次於蘇必略湖，是非洲面積最大的淡水湖和世界第二大淡水湖。
- ◆ 肯亞曾為狩獵天堂。1977 年肯亞政府宣布全面禁獵，並設立了 40 多座國家公園及動物保護區。
- ◆ 成立於 1946 年的奈洛比國家公園，是肯亞第一個國家公園。
- ◆ 非洲第二高峰肯尼亞山位於肯亞，海拔 5,199 公尺。
- ◆ 象牙海岸 (Cote Divoire)，或稱科特迪瓦，首都為阿必尚，曾為法國的殖民地。
- ◆ 奈及利亞 (Nigeria) 的首都為阿布加 (Abuja)。
- ◆ 肯亞 (Kenya) 首都奈羅比 (Nairobi)。

（三）辛巴威

- ◆ 辛巴威 (Zimbabwe) 是非洲南部的內陸國，首都為哈拉雷 (Harare)。
- ◆ 世界三大瀑布比較

 (1) 尼加拉瀑布 (Niagara Falls)：三大瀑布水流最強。位於美加邊界，民加拉河上，分割安大略湖及伊利湖，以每秒 70 萬加侖（300 萬公升）的水量直洩而下，灰濛濛一片的水煙可以從數公里外望見加拿大瀑布，寬約 826 公尺，落差 48 公尺，美國瀑布約 323 公尺，高約 51 公尺，在加拿大境內觀賞瀑布為佳。可搭乘霧的少女號 (Maid of Mist) 船遊覽瀑布。

 (2) 伊瓜蘇瀑布 (Iguazu Falls)：三大瀑布中最大。位於巴西、阿根廷、巴拉圭三國邊際，寬 5 公里，最高落差達 80 公尺以上，瀑布的聲響穿透數公里仍可聽見，其雄偉壯大的景象令人嘆為觀止。由巴西境內觀賞最是壯觀，由下往上仰視，感受自然之偉大而人何其渺小。可搭船近觀瀑布，享受沖瀑的樂趣。

(3) 維多利亞瀑布 (Victoria Falls)：三大瀑布中落差最大。位於辛巴威與尚比亞兩國之間，長 170 公尺的巨型水幕及 180 公尺的谷底飛濺，再加上震撼的瀑布音響，完全顯示出大自然的威力。

（四）模里西斯 (Mauritius)

♦ 模里西斯 (Mauritlius) 由亞洲飛往非洲的班機，有時會在此過夜停留，位於印度洋上，國內種植甘蔗為主，近年來極力發展觀光，以海濱渡假為主。

♦ 模里西斯為南印度洋最佳渡假海島之一，濃厚的法國生活色彩，成為歐洲人熱潮的渡假勝地。

（五）肯亞

♦ 肯亞的樹頂旅館 (Tree Top) 為吸引觀光客的旅遊方式。旅館本身利用當地地勢和建材蓋起一棟高腳旅館，外觀貼著不起眼的樹皮偽裝，並用木頭樑柱撐起 6 公尺的建築物，以免擋了動物的路。

（六）南非 (South Africa)

♦ 祖魯人：南非重要族群之一。

♦ 南非本實施種族隔離政策，引起很大的紛爭，於 1991 年 6 月宣布廢除種族隔離政策。

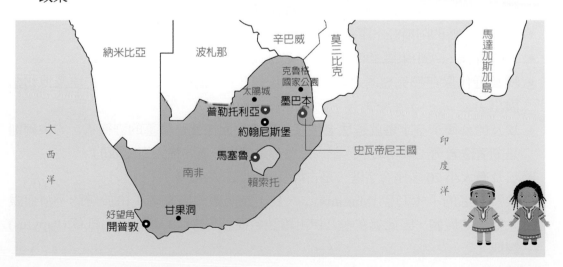

- 反抗種族隔離政策運動的領導者為曼德拉。
- 南非的黃金與鑽石的產量獨步全球。
- 南非於 1961 年脫離大英國協獨立。
- 南非的駝鳥生產量為世界第一。
- 庫魯格國家公園 (Kruger National Park)，約為臺灣面積的 2/3，為南非最大的動物保護區。
- 史瓦帝尼 (Swaziland) 的首都為墨巴本 (Mbabane)，為我國的邦交國之一，國王每年選妃為其傳統。
- 南非的拉斯維加斯：「太陽城 (Sun City)」。
- 南非的立法首都：開普敦 (Cape Town)。
- 15 世紀葡萄牙人首先發現南非的好望角 (Cape of Good Hope)。
- 南非首都：約翰尼斯堡 (Johannesburg)，為南非的第一大城。
- 南非行政首都：普勒托利亞 (Pretoria)。
- 南非最大的鐘乳石岩洞：甘果洞 (Cango Caves)。

（七）埃及 (Egypt)

- 尼羅河：非洲最長的河流，也是世界最長的河，全長 6,690 公里，流經盧安達、烏干達、衣索匹亞、蘇丹、埃及王國，世界四大文明的發源地。上游地帶稱上埃及，下游及三角洲稱為下埃及。上埃及的象徵是禿鷹，下埃及的象徵是眼鏡蛇。可搭船遊覽並欣賞傳統的肚皮舞表演。
- 尼羅河上游的阿斯旺水庫 (Aswan Dam)，由蘇聯出資建造。
- 1967 年第三次中東戰爭時，西奈半島被以色列占領，現已歸還埃及。
- 埃及近代保存較完整的之墳墓屬圖坦卡門王，挖掘出之陪葬品在埃及博物館展出。
- 埃及的藝術：金字塔就是法老墳墓，獅身人面像就是墳墓的守衛人，方尖碑則是刻著法老勇士戰功的年代記，這些都是運用法老的權力而完成的。
- 埃及有大小 70 多座金字塔，是古埃及王朝國王的墳墓。
- 埃及有名的「木乃伊 (Mummy)」。為了預防靈魂回來時，由於辨認不清而誤入他人的屍體，因此就在木乃伊上繪製各種具有特徵的繪畫，由紙草 (Papyrus) 製成。

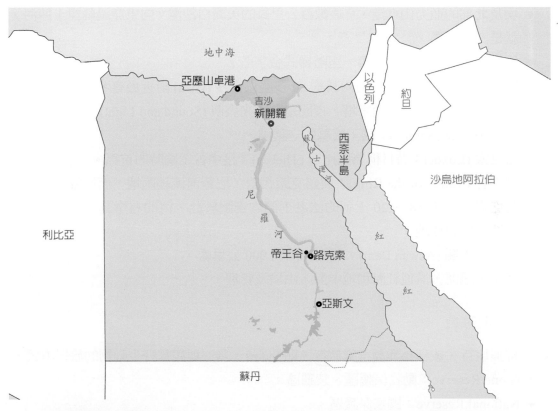

- 古代的埃及：發明象形文字，為日後西方拼音文字始祖。醫學、天文、曆算和測量特別發達。
- 開羅會議：1943 年由中、美、英三國召開，出席的代表為蔣中正、美國羅斯福、英國邱吉爾，於會中決議加強對日本作戰，直到日本將臺灣、澎湖、東北歸還中國，韓國獨立。
- 開羅會議、雅爾達會議、波茨坦會議的比較：

會議	時間	與會國	決定事項
開羅會議	1943 年	中、美、英	1. 加強對日本作戰，直到日本無條件投降為止。 2. 日本歸還臺灣、澎湖、東北各省給中國。 3. 韓國獨立
雅爾達會議	1945 年	美、英、蘇	1. 德國須無條件投降 2. 在舊金山加開聯合國成立大會 3. 東歐各國的收復由蘇軍處理 4. 蘇在對德勝利後三個月對日宣戰
波茨坦會議	1945 年	美、英、蘇	1. 德國及柏林由美、英、法、蘇四國分區占領 2. 要求日本無條件投降

- 埃及北部的亞力山卓港，有著數百公里長的美麗白沙灘，向東穿過蘇伊士運河，就是西奈半島。
- 埃及古都孟斐斯，世界第一座階梯式金字塔。
- 埃及金字塔 (Pyrimid)：境內其約 80 多座以吉沙 (Giza) 附近最有名，共有古夫、曼卡里與哈福瑞三大金字塔，夜間還有聲光表演 (Sound and Light)。
- 人面獅身像 (Sphinx)：國王墳墓的守護神。
- 路克索 (Luxor)：昔日稱為底比斯 (Thebes)，是中古王國時的首都。
- 帝王谷 (Valley of the King)：與路克索相對，尼羅河流經兩地，而尼羅河左岸為死亡之城，因 18 ～ 20 王朝的法老王們均安眠於此，河的右岸為生命之城，為當地居民居住地。
- 亞斯文水壩 (Aswan Dam)，開羅以南約 900 公里處。
- 蘇伊士運河，溝通紅海和地中海，由埃及管理。

（七）其他綜合

- 狩獵旅行，或稱為非洲狩獵旅行，即 Safari，為一種觀賞野生動物的旅行方式。
- Game Reserve：動物保護區、禁獵區。
- National Reserve：國家保護區。
- 非洲的國家公園，常常可見獅子、斑馬、長頸鹿、大象、羚羊等動物。
- 鑽石以克拉計算，1 克拉等於 0.2 公克。
- 非洲有獅子、沒老虎（老虎主要在亞洲一帶）。
- 駱駝是人們橫越沙漠的唯一交通工具。
- 沙哈拉沙漠：世界最大的沙漠，北迴歸線經過。
- 回教曆的 9 月稱為齊戒月 (Ramadan)，此月分從清晨到日落，只飲水不進食。
- 希伯來人：創立一神的猶太教，對後世基督教、回教影響很大。
- 5 ～ 7 月是非洲草原動物大遷徙的季節。
- 非洲第一高峰吉力馬札羅山 (Kilimanjaro) 位於坦尚尼亞，海拔 5,895 公尺。

北美洲
(Northern America)

（一）美國 (United States of America)

- 美國獨立紀念日 1776 年 7 月 4 日於費城宣布。
- 自由女神像是法國人建以贈送給美國獲得自由獨立。
- 美國如西岸的紅杉 (Sequoia) 及紅木 (Redwood)，是世界上最古老的植物。東岸以落葉硬木如楓、橡、榆樹為主，秋天呈現紅葉片片的動人景緻。
- 美國最著名的三大國家公園是：洛磯山脈的黃石公園、內華達山脈的優勝美地，以及亞歷桑那州的大峽谷。
- 夏威夷為美國的第 50 州，1947 年 2 月，日本偷襲珍珠港，美國軍艦亞利山那號爆炸，船上 1100 多名人員也一起沉沒。

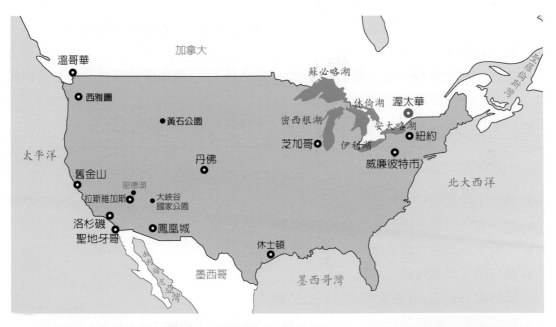

- 充滿美式島嶼風情的關島，隸屬於美國聯邦政府，為密克羅尼西亞群島最大島嶼，東濱太平洋，西臨菲律賓海，是南北細長的島嶼，以英語為主。
- 旅客持中華民國護照及身分證正本，由臺灣直飛前往關島、塞班 (Saipan) 者可享免簽證入境優惠條例，但須出示回程機票或到下一個目的地的簽證。
- 塞班及關島氣候：全年如夏且溫差不大，平均溫度在 27 ～ 30℃之間，一年四季皆適合旅遊。6 ～ 11 月為雨季，12 ～ 5 月屬於乾季。
- 猶他州：以摩門教居多，首府鹽湖城 (Salt Lake City)。

- 賭城拉斯維加斯屬內華達州。

- 溫哥華：臺灣人移民加拿大最多居住的地方。
- 黃石公園，1872 年成立，美國最大也是最著名的公園。
- 美國海拔最高的城市：丹佛。
- 美國威廉彼特市 (Willamsport)：少棒運動誕生地。
- 休士頓：美國太空中心。
- 西雅圖：波音公司所在地，屬於華盛頓州，別號常青州 (Evergreen State)。
- 全美最大淡水湖：密德湖。
- 美國大峽谷國家公園位於亞利桑那州 (Arizona)，因科羅拉多河的侵蝕與切割作用，遂成今日的大峽谷 (Grand Canyon)。
- 紐約 (New York)：美國的第一大都市，首先到達並占領紐約的是荷蘭人。
- 聯合國總部設於紐約。
- 美國紐約世貿雙子星大廈於西元 2001 年 9 月 11 日遭兩架被賓拉登的基地組織成員劫持的美國客機撞上並摧毀。
- 華盛頓：美國首都，屬哥倫比亞特區，在行政系統上由國會直轄。

（二）加拿大 (Canada)

- 首都：渥太華
- 蒙特婁：世界上除巴黎外最大法語城市（小巴黎）。
- 多倫多為加拿大最大城。
- 溫哥華：加拿大第三大城。
- 蒙特婁 (Montreo) 是使用英語與法語的城市。
- 魁北克省：80% 為法國後裔是法語區。大湖區：英語區。
- 魁北克市：位於聖勞倫斯河與聖查爾斯河交會處，被稱為美洲的直布羅陀。
- 伊利湖以 35000/ 秒立方公升注入安大略湖，形成尼加拉大瀑布。
- 班夫：1885 年成立國家公園，為加拿大第一座公園，露易絲湖。
- 加拿大中部大平原的天然植被分布，由北到南依次分為苔原、針葉、草原。

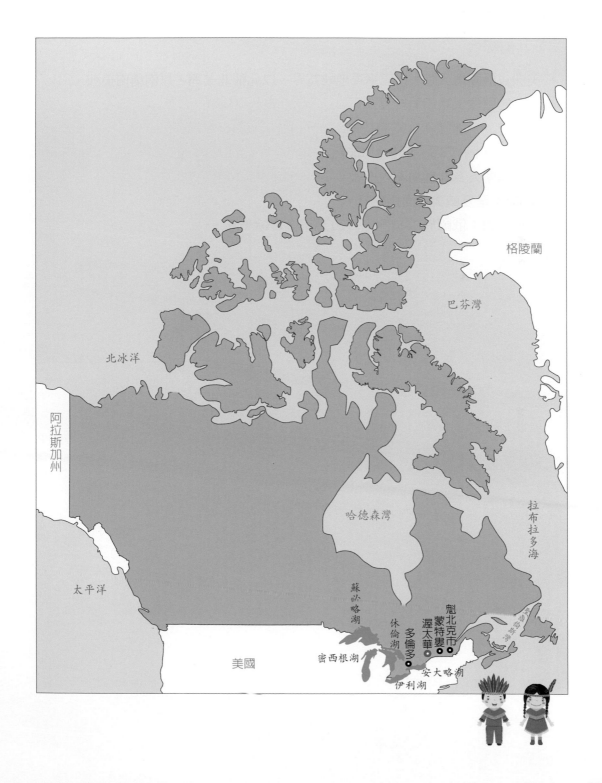

格陵蘭

巴芬灣

北冰洋

阿拉斯加州

哈德森灣

拉布拉多海

太平洋

蘇必略湖

魁北克市
蒙特婁
渥太華
多倫多

休倫湖

密西根湖

安大略湖

伊利湖

美國

（三）其他綜合

- ◆ 美洲包括兩塊大陸，以巴拿馬地峽為界，以北稱北美洲，以南稱南美洲。
- ◆ 美洲的原住民為印地安人。
- ◆ 1957 年，人類進入太空時代。
- ◆ 1969 年，阿姆斯壯登陸月球成功。
- ◆ 愛斯基摩人為北極地區的土著。
- ◆ Aloha：是夏威夷見面招呼聲。
- ◆ 阿拉斯加：俄國於 1867 年以 720 萬美金賣給美國。

中南美洲
(Central & South America)

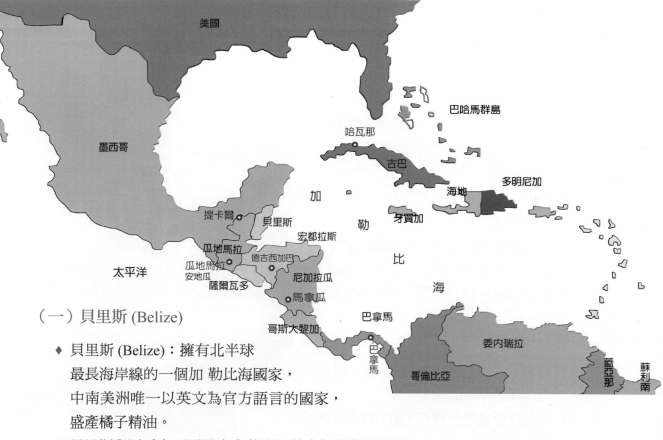

（一）貝里斯 (Belize)

- ♦ 貝里斯 (Belize)：擁有北半球
 最長海岸線的一個加 勒比海國家，
 中南美洲唯一以英文為官方語言的國家，
 盛產橘子精油。
- ♦ 貝里斯與厄瓜多兩國是中南美洲以美金為貨幣的國家。

（二）瓜地馬拉 (Guatemala)

- ♦ 瓜地馬拉 (Guatemala)：4000 年前，馬雅人在瓜地馬拉建立
 馬雅王國，馬雅人發現一年 365 天，以及陰曆曆法與金星
 自轉等。
- ♦ 瓜地馬拉市不但是瓜國首都，也是中美洲第一大城。
- ♦ 安提瓜：1543 年曾是中美洲全體殖民地時代的首都。

（三）尼加拉瓜 (Nicaragua)

- ♦ 中美洲第一大國

（四）巴拿馬 (Panama)

- ♦ 巴拿馬運河連接北面加勒比海與太平洋，縮短太平洋與大西洋航程。

（五）古巴 (Cuba)

- ♦ 加勒比海上的珍珠、雪茄最為有名。

（六）委內瑞拉 (Venezuela)

- ♦ 委內端拉是世界第三大石油輸出國。
- ♦ 委內瑞拉 (Venezuela) 首都是卡拉卡斯 (Caracas)。

（七）哥倫比亞 (Colombia)

- ♦ 哥倫比亞是南美洲國家中唯一臨大西洋與太平洋的國家。
- ♦ 哥倫比亞盛產藍寶石（祖母綠）、咖啡。
- ♦ 哥倫比亞 (Colombia) 首都是波哥大。
- ♦ 鹽洞大教堂：一座由黑岩鹽建造而成，距波哥大北方 50 公里。

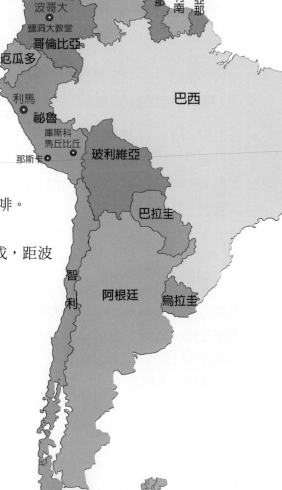

加勒比海

尼加拉瓜
巴拿馬
薩爾瓦多
卡拉卡斯
委內瑞拉
蓋亞那
法屬圭亞那
蘇利南
波哥大
鹽洞大教堂
哥倫比亞
厄瓜多
巴西
利馬
祕魯
庫斯科
馬丘比丘
玻利維亞
那斯卡
巴拉圭
智利
阿根廷
烏拉圭

（八）厄瓜多 (Ecuador)

- ♦ 首都：基多
- ♦ 最大城市：瓜亞基爾
- ♦ 厄瓜多以美金為貨幣單位。
- ♦ 厄瓜多爾首都「基多 (Quito)」，位於海拔 2,852 公尺，為世界第二高首都，1979 年聯合國教科文組織列入世界文化與自然遺產。
- ♦ 湖泊，面積達 8300 平方公里。
- ♦ 玻利維亞首都「拉巴斯 (Lapaz)」，世界最高的首都，海拔 3,636 公尺。

（九）祕魯 (Peru)

- ♦ 祕魯地處南半球，四季與北半球相反，11 ～ 4 月為最佳旅遊季節。
- ♦ 庫斯科 (Cuzco) 位於海拔 3,400 公尺，在 11 ～ 16 世紀間，是印加帝國的首都。
- ♦ 馬丘比丘 (Machu Pichu) 位於海拔 2,460 公尺的高山上的都市，從庫士科搭乘火車約 3 小時半抵達，突然消失的城市在 1911 年才被發現，被人遺忘近 400 年的馬雅文化。
- ♦ 祕魯 (Peru) 的首都為利馬。
- ♦ 那斯卡 (Nazaca)：難解的荒漠地圖，在數百平方公里的荒地上有著巨大的圖案及鑲嵌畫。

（十）玻利維亞 (Bolivia)

- ♦ 法定首都為蘇克雷，但實際上的政府所在地為拉巴斯，拉巴斯海拔高度超過 3,600 公尺，為世界海拔最高的首都。
- ♦ 玻利維亞有高原之國之稱。
- ♦ 玻利維亞的「的喀喀湖 (Titicaca)」位於安地列斯山脈中，是世界上海拔最高的。

（十一）巴西 (Brazil)

- ♦ 巴西是南美洲唯一講葡萄牙語的國家。
- ♦ 巴西嘉年華會通常於每年 2 月間，盡情狂歡慶祝。

- 巴西森巴舞 (Samba)：融合了葡萄牙及印第安舞特色。
- 球王比利，世界足球先生羅納度，足球令巴西人瘋狂。
- 咖啡王國：咖啡原產於非洲，1727 年傳入巴西，為巴西帶來繁榮與財富。
- 瑪瑙斯 (Manaus)：巴西北部亞馬遜河上的重要城市。
- 巴西利亞為巴西的新都，位於內陸高原，遷都的原因是為了促進內陸的開發〈經濟因素〉，1987 年 UNESCO 將此城列為「人類文化遺產」名錄。
- 耶穌山 (Cristo Redentor)，高 709 公尺，為里約熱內盧最醒目的景點。
- 伊瓜渚瀑布 (Iguazu Falls)：UNESCO 將此瀑布納入世界自然遺產。

（十二）阿根廷 (Argentina)

- 阿根廷為南美洲最早獨立的國家，南美第二大國，僅次於巴西。
- 探戈舞 (Tango)：優雅的節奏，隨著神秘的音韻，轉身下腰的精彩表演。
- 阿根廷首都布宜諾斯艾利斯 (Buenos Aires)，有「南美洲巴黎」的別名。
- 火地島 (Tierra Del Fuego)：除南極洲外，最靠南的一塊陸地，為阿根廷、智利共管，是觀看極地生態的熱門地點。

（十三）智利 (Chile)

- 全世界最狹長的國家，被喻作世界的盡頭。
- 智利紅酒，贏得國際愛酒人士的讚賞。
- 1719 年丹尼爾‧狄福的《魯賓遜漂流記》，不僅成為文壇名人，也使魯賓遜成為家喻戶曉的人物。
- 智利首都聖地牙哥。

（十四）其他

- 拉丁美洲：中美和南美洲，因移民多來自西班牙和葡萄牙，屬拉丁民族，所使用語言為拉丁語系。
- 中南美洲除貝里斯使用英語，巴西講葡萄牙語外，其餘皆使用西班牙文。
- 1502 年哥倫布登陸中南美洲。

- 中美洲居民以印地安人和西班牙人混血的麥士蒂索 (Mestiso) 人為主，以西班牙語為主。
- 南美洲有兩個內陸國：波利維亞和巴拉圭。
- 中美洲諸國電壓皆為 110V。
- 中美洲諸國大都信奉天主教。
- 馬雅文化分布自墨西哥南端起，經貝里斯、瓜地馬拉、宏都拉斯、至薩爾瓦多止。
- 印加建築風格：印加文明的建築特色，在於卓越的工程技術和傑出的石工術，顯示高度的實用主義風格。印加的城市設計建在一個由較窄小的街道所分割的寬闊林蔭基礎上，而這些小街道最後又會聚於一個被建築廟宇排列成的開放廣場。在房屋結構上通常是單層的，並使用一些切妙的石塊完美架構形成。觀察壯觀的馬丘比丘大本營，可發現印加建築與周圍環境相融合的獨特設計風格。
- 小羊駝 (Lama)：可愛的高原居民。
- 提卡爾 (Tikal)，西元 250 年～ 900 年間曾是馬雅人宗教、商業與行政中心。繁華一時的活動中心在 10 世紀時驟然淹沒於森林之中，直到 19 世紀末 20 世紀初才重新被發現。
- 宏都拉斯 (Honduras) 是中美洲第二大國。

亞洲
(Asia)

（一）寮國 (Lao People's Dem Rep)

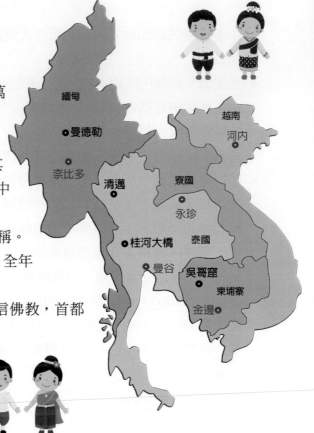

- 首都：永珍
- 寮國 (Laos) 又稱老撾，自古即有「萬象王國」之稱。
- 寮國目前是東南亞國家協會成員。
- 寮國是東南亞國家的唯一內陸國，其國土分別與泰國、越南、柬埔寨、中國、緬甸接壤。
- 上寮地勢最高，有「東南亞屋脊」之稱。
- 寮國氣候為熱帶、亞熱帶季風氣候，全年有雨。
- 寮國為中南半島唯一的內陸國，篤信佛教，首都是永珍。

（二）泰國 (Thailand)

- 首都及最大城市為曼谷。
- 泰國原名暹羅，以佛教為國教。
- 1932 年，泰國推翻了七百年的君主專攻，以君主立憲政體取而代之，國王成為虛位元首，國事由總理統籌。
- 泰國大部分地區屬於熱帶季風氣候。常年溫度不下攝氏 18℃。
- 桂河大橋：第二次世界大戰桂河大橋遭英軍轟炸摧毀，日軍戰敗後戰爭賠償。
- 清邁：泰國第二大城，曾被緬甸入侵，佔領 200 年。
- 金三角（毒品走私）：泰國北部，緬甸、寮國。
- 柬埔寨首都金邊。
- 柬埔寨的吳哥窟為吳哥王朝（西元 9 ～ 13 世紀）歷代高棉國王強徵民工建造世界上最大的廟宇。
- 蘇魯亞巴爾曼二世建造吳哥窟的主要目的為信仰印度教。
- 緬甸是中南半島最大國，首都仰光，信仰佛教。
- 曼德勒是緬甸內陸最大的水路交通中心。

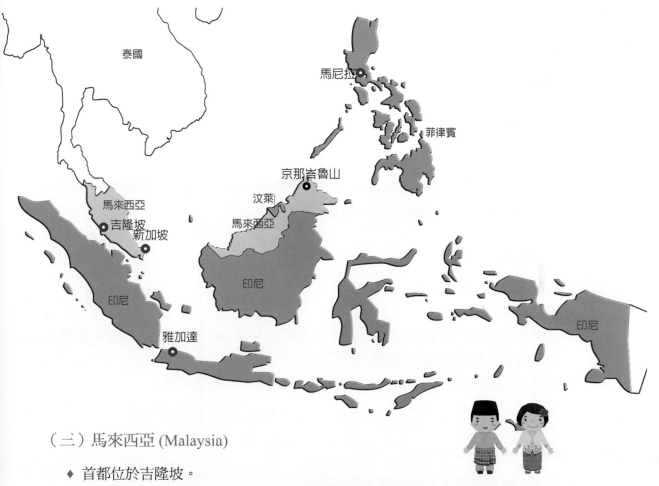

（三）馬來西亞 (Malaysia)

- ◆ 首都位於吉隆坡。
- ◆ 馬來西亞為多民族國家，包括「馬來族、華人、印度人」。
- ◆ 馬來西亞政府的執行單位為內閣，最高領導人則為「蘇丹」，任期 5 年。
- ◆ 馬來西亞的地理位置接近赤道，其氣候屬於亞洲熱帶型雨林氣候。
- ◆ 馬來西亞的經濟命脈為橡膠和錫礦，產量居世界 重要地位，錫礦以「怡保」附近的產量最多。
- ◆ 馬來西亞首都為吉隆坡。

（四）新加坡 (Singapore)

- ◆ 新加坡扼麻六甲海峽的咽喉，有東方直布羅陀之稱。
- ◆ 1965 年獨立後，新加坡依靠著國際貿易和人力資本迅速轉變成為富裕的亞洲四小龍之一。
- ◆ 地理最高點為武吉知馬。

（五）菲律賓 (Philippines)

- ♦ 首都：馬尼拉市
- ♦ 最大城市：奎松市
- ♦ 菲律賓板塊位於歐亞板塊與太平洋板塊之間。
- ♦ 菲律賓北部屬海洋性熱帶季風氣候，南部屬熱帶雨林氣候，全國各地普遍炎熱、潮濕。
- ♦ 菲律賓信奉天主教，通行英語，首都為馬尼拉。

（六）印尼 (Indonesia)

- ♦ 最早的原始人：爪哇人
- ♦ 首都：雅加達
- ♦ 巴里島 (Bali)：自然景觀以火山為主，古南阿貢山（3140 公尺）曾於 1963 年爆發。是印尼唯一信仰印度教的島嶼。
- ♦ 印尼全名印度尼西亞，是世界上最大的群島國家，首都雅加達。
- ♦ 孟加拉首都達卡 (Dacca)。

（七）印度 (India)

- ♦ 印度全國人口超過 11 億，僅次於中國。
- ♦ 17 世紀時，英國以東印度公司的名義，控制了印度的商業活動。
- ♦ 恆河：印度人的母親。
- ♦ 印度：北部喜瑪拉雅山高山區，海拔在 4,000 公尺以上、中部恆河平原區、南部德干高原。
- ♦ 印度氣候上因喜瑪拉雅山高踞北部，所以冬季寒風不入，四季溫度都很高，屬熱帶季風氣候。
- ♦ 喜瑪拉雅山西起喀喇崑崙山、東起緬甸，連綿 3,250 公里。
- ♦ 德里、亞格拉、捷布爾，稱為印度金三角。
- ♦ 甘地：印度國父。
- ♦ 印度 4 大禁忌：(1) 在印度教徒心目中，禁止食用牛肉或牛皮製品；(2) 印度的回教徒不吃豬肉；(3) 在印度，應避免以左手遞物給當地人，因為左手被視為是不潔的；(4) 在印度，不要撫摸小孩頭部，因為印度人認為頭部是神聖的。

- ♦ 佛教的創立:西元前 6 世紀,為釋迦牟尼所創。
- ♦ 孔雀王朝的阿育王,定佛教為國教。
- ♦ 笈多王朝:印度史上的黃金時代。
- ♦ 印度首都新德里。
- ♦ 瓦拉那西是印度聖河-恒河上最大的都市。

- ♦ 「野鹿苑」距瓦拉那西約 6 公里，則是佛陀初轉法輪之地。
- ♦ 大吉嶺 (Darjeeling) 是印度出入中國西藏的門戶。
- ♦ 世界七大人工奇景之一的「泰姬瑪哈陵」，蒙兀兒帝國沙迦罕為愛妃泰姬瑪哈所建。

（八）喀什米爾 (Kashmir)

- ♦ 船屋 (house Boat) 是喀什米爾觀光一大特色。
- ♦ 喀什米爾首府「斯利那加」。

（九）尼泊爾 (Nepal)

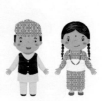

- ♦ 首都：加德滿都
- ♦ 神比人多、廟比屋多，形容尼泊爾是一個虔誠佛教國家。
- ♦ 處高海拔地區，世界上最高十座山峰中有八座位於尼泊爾境內，包括最高峰珠穆朗瑪峰。
- ♦ 尼泊爾擁有古老的文化遺產，佛教創始人佛陀釋迦牟尼即出生在尼泊爾。
- ♦ 聖母峰 (Everest) 是世界第一高峰。
- ♦ 尼泊爾為世界上高山最多的國家，首都加德滿都。
- ♦ 尼泊爾之活女神廟是全世界獨一無二的廟宇。
- ♦ 加德滿都谷「三步一小廟、五步一大廟」正是本地的最佳寫照。

（十）斯里蘭卡 (Sri Lanka)

- ♦ 茶葉是斯里蘭卡最主要的農產品。
- ♦ 斯里蘭卡：2004 年 12 月南亞海嘯受重創國。
- ♦ 斯里蘭卡的人民多信奉佛教。
- ♦ 斯里蘭卡是位於印度洋 (Indian Ocean) 上的一個島國，隔海與印度相鄰，在印度的東南方。
- ♦ 斯里蘭卡 (Sri Lanka) 首都可倫坡。

（十一）土耳其 (Turkey)

- ♦ 古詩人荷馬的「史詩」筆下所記載的木馬屠城記之發生地土耳其：特洛伊城。
- ♦ 伊斯坦堡是土耳其境內最大的城市和海港，接連歐亞兩洲，是世界上唯一跨洲的城市，更是古代絲路的終點。
- ♦ 君士坦丁大帝將基督教定為國教後，其子夏定興建聖索菲亞大教堂，後來改建為清真寺。

（十二）以色列 (Israel)

- ♦ 以色列昔稱巴力斯坦。
- ♦ 以色列屬於地中海型氣候，降雨集中在冬天，氣候冬暖夏熱，死海沿岸氣溫較高。
- ♦ 死海位於以色列及約旦兩國之間。
- ♦ 巴基斯坦首都是伊斯蘭馬巴德。
- ♦ 哭牆在以色列聖城耶路撒冷。

（十三）伊拉克 (Iraq)

- ◆ 伊拉克位居兩河流域，由底格里斯河和幼發拉底河共同沖積而成的「美索不達米亞平原」上，在此曾孕育出古巴比倫文化。
- ◆ 伊拉克首都巴格達。

（十四）阿富汗 (Afghanistan)

- ◆ 阿富汗位處亞洲中西部閉塞的山國，2003 年美國懷疑恐怖主義首腦賓拉登藏匿於此，攻打阿富汗，而推翻奧撒瑪政權。
- ◆ 阿富汗位於伊朗高原東部，是「西亞唯一的內陸國」。
- ◆ 阿富汗首都：喀布爾。

（十五）沙烏地阿拉伯 (Saudi Arabia)

- ◆ 沙烏地阿拉伯境內石油蘊藏量及產量居西亞各國的首位。
- ◆ 麥加為回教的聖地。
- ◆ 沙烏地阿拉伯首都利雅德是綠洲都市。

（十六）韓國 (Korea (Rep)

- ◆ 首都為首爾。
- ◆ 韓國在第二次世界大戰後（1948 年以後），以北緯「38°」為界，分裂為北韓和南韓。
- ◆ 西元 1950 年 6 月韓戰爆發。
- ◆ 韓國三面環海，西南瀕臨黃海，東南緊接朝鮮海峽，東邊是日本海，北面隔著三八線朝韓非軍事區與朝鮮相臨。

北 韓

首爾

黃海

日本海

南 韓

朝鮮海峽

濟州島

東海

（十七）馬爾地夫 (Maldives)

- 馬爾地夫 (Maldive) 是由多個小島組成的國家，屬東印度洋上的島國，清澈的海水與珊瑚礁是潛水及度假的天堂。
- 馬爾地夫簽證為落地簽證。
- 馬爾地夫首都馬列 (Male)，位於赤道附近，有 1,190 個珊瑚島，其中有 65 個島嶼已開發為休閒度假勝地。

○馬列

（十八）其他綜合

- 中南半島上有越南、柬埔寨、寮國、泰國、緬甸 5 國。
- 南洋群島上有馬來西亞、新加坡、印尼、菲律賓、汶萊 5 國。
- 東南亞國協 (ASEAN) 成員，有馬來西亞、汶萊、印尼、泰國、菲律賓、新加坡、越南等。
- 喀什米爾與巴基斯坦交界常因宗教問題而有衝突。
- 產油的波斯灣內四小國為科威特、巴林、卡達和阿拉伯聯合大公國。
- 回教於西元 7 世紀，由穆罕默德所創，以可蘭經為經典。
- 高加索即指夾在黑海與裏海之間的地區而言，高加索山橫亙中央。
 其南側與土耳其、伊朗接壤的地方，稱為外高加索，在這有喬治亞、亞美尼亞、正塞拜然三共和國，都以風景秀麗而聞名。
- 舊約:耶穌‧基督出現前，由猶太教的經典組成，神與人之間存在的《古老約束、古老契約》。
- 新約:由耶穌‧基督為仲介，記錄耶穌生前的言行，神與人之間另訂的《新約定、新契約》。
- 耶穌出生地:伯利恆（巴勒斯坦）。
- 東西伯利亞南部的貝加爾湖 (Lake Baikal) 為亞洲最大的淡水湖和世界最深的湖泊。
- 烏茲別克共和國首都:塔什干 (Tashkent)。
- 黎巴嫩首都貝魯特。
- 「庫希納迦」則是佛祖最後圓寂的地方。
- 神山位於沙巴的京那峇魯山，高 4,101 公尺，是東南亞最高的山。
- 「捷布」為了迎接英國維多利亞女王的夫婿艾白特親王蒞臨，下令將此城漆粉紅色，因而有「粉紅城」之稱。
- 伊朗首都德黑蘭。

中國大陸
(Mailand China)

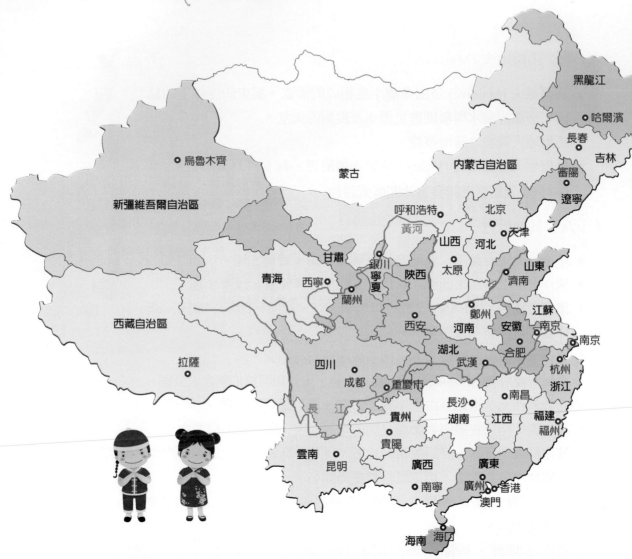

黑龍江

哈爾濱

長春
吉林

瀋陽

遼寧

烏魯木齊

蒙古

內蒙古自治區

呼和浩特

北京

新疆維吾爾自治區

黃河

山西

河北

天津

甘肅

銀川
寧夏

陝西

太原

山東

青海

西寧

濟南

蘭州

鄭州

江蘇

西安

河南

安徽

南京

西藏自治區

湖北

合肥

上海

武漢

杭州

拉薩

四川

浙江

成都

重慶市

南昌

長沙

貴州

湖南

江西

福建

貴陽

福州

雲南

廣西

廣東

昆明

南寧

廣州

香港

澳門

海南

海口

長 江

♦ 「天下雄關」嘉峪關和「天下第一關」山海關遙遙相望,是長城西端的終點城
牆和南邊的入口。

♦ 杭州西湖十景:蘇提春曉、平湖秋月、花港觀魚、柳浪聞鶯、雙峰插雲、三潭
映月、雷峰夕照、南屏晚鐘、曲院風荷、斷橋殘雪。

♦ 有林園之城之稱:蘇州。

♦ 都江堰水利工程是由戰國時期蜀太守李冰率眾修建的,為當時最偉大的水利工
程。其工程可分為魚嘴、飛沙堰、寶瓶口三個部分。

♦ 桂林山水甲天下,陽朔山水甲桂林。

- 桂林三大鐘乳石洞:最大的——豐魚岩、最美的——銀子岩、天下奇觀——蘆笛岩。
- 雲南白族「三道茶」即一苦、二甜、三回味,寫意著人生由苦到甜,回味無窮。
- 雲南最著名的風味餐:過橋米線。
- 蒙古最後一位國王:博格達汗
- 東北三寶:人參、貂皮、烏拉草。
- 上海簡稱「滬」,原意是漁民捕魚所使用的一種竹編漁具。
- 新疆維吾爾族信奉回教。
- 秦始皇統一中國,統一文字貨幣和度量衡,也是使用「皇帝」稱號的起源,其建立中國歷史上第一個中央集權的王朝,稱為「秦朝」,建都咸陽(今西安)。
- 漢唐兩朝是中國歷史上最繁榮時期。漢高祖劉邦建都長安,其為第一位平民出身的皇帝,此時期的國號為「漢」,而漢武帝建立「年號」的使用。唐代詩人輩出,如李白、杜甫、白居易等,使唐詩非常出眾,此外,陸羽撰寫茶經,被尊奉為茶神,可知當時已重視生活的情趣;唐太宗將文成公主嫁至吐蕃,並將當時的中國文化傳入西藏,而文成公主的塑像被供奉在「布達拉宮」與「大昭寺」,可知其受藏人的愛戴,之後的元明清三朝建都北京。
- 清朝在世宗(雍正)禁教後,至鴉片戰爭間,中國實施門戶關閉政策。
- 清代重要條約

條約名稱	時間	戰爭	意義
中英南京條約	道光 22 年	鴉片戰爭	割香港、五口通商、第一個不平等條約
中俄璦琿條約	咸豐 8 年	第一次英法聯軍	割黑龍江以北的土地,失地最多的條約
中英法天津條約	咸豐 8 年	第一次英法聯軍	外國勢力深入內地
中日馬關條約	光緒 21 年	甲午戰爭	割遼東半島、臺灣、澎湖、喪失朝鮮

- 1931 年,九一八事變。
- 1936 年,西安事變。
- 1937 年,七七事變、南京大屠殺。
- 1941 年,太平洋戰爭。
- 唐三彩,是一種陶俑,由於大多在陶器上面塗上黃、綠、赭三者顏色,稱三彩

陶（低溫燒製）。因為唐代時已經相當成熟，因此又稱唐三彩。

- 四川「水旱從人，物華天寶」，號稱「天府之國」。
- 南京，簡稱寧，是江蘇省省會，同時也是中國著名古都自古素有「虎踞龍蟠」之稱。
- 中國主要的河流：長江和黃河兩大流域的分水嶺。
- 長江 (Yangzi River) 源於青海省，在江蘇省注入東海，為中國最長且面慣最廣的河流，同時也是僅次於尼羅河和亞馬遜河，世界上長度排名第三的河流，所以在航運方面非常便利。
- 黃河源於青海省的巴顏喀喇山北坡，並注入渤海，是中國第二長河，也是世界上沉積最多的河。長期被視為孕育中國文明的搖籃。
- 黑龍江是中國的第三大河，而松花江為其最重要的支流。
- 烏魯木齊，蒙古語的意思是「優美的牧場」。
- 新疆：天山以北是北疆，天山以南是南疆。而烏魯木齊，則是北疆最重要的城市。
- 九寨溝因有 9 個藏族村寨而得名。
- 九寨溝位於阿壩州南坪縣境內，被聯合國教科文組織列為世界自然文化遺產的風景區。
- 清朝自強運動期間創辦的「廣方言館」，設立在上海。
- 景德鎮：有「中國瓷都」之稱。
- 桂林荔浦豐魚岩，號稱亞洲第一洞，洞廳大約 25,500 平方公尺，暗河長達 3.3 公里，具有「一洞穿九山，暗河飄十里，景色絕天下」之美稱，豐魚岩因岩內暗河盛產油豐魚而得名。
- 蒙古首都烏蘭巴托。
- 甘丹寺，建於 1840 年，是烏蘭巴托市最大的喇嘛廟，是藏傳佛教的代表，目前是領導外蒙古，宗教信仰最重要的寺廟。
- 被譽為「東方藝術寶庫」之稱「莫高窟」。
- 四川青城山為中國道教名山，有「天下幽」之美稱。
- 張家界國家公園，是中國大陸第一座國家森林公園。
- 張家界的黃龍洞，是湖南第一大石灰溶洞，享有「中華最佳洞府」之盛譽。
- 黃果樹瀑布群由於分布在岩溶洞穴、明河暗湖，構成「瀑布成群、洞穴成串、星潭棋布、奇峰匯聚」的世界罕見自然景區。它位於鎮寧、關嶺布依族苗族自治縣。

- 額爾敦召寺 (Erdene-Zuu Monastery)，建於 15 世紀，是蒙古第一座佛教寺。
- 西安先後為 11 個王朝首都，擁有眾多的名勝古蹟，其中以舉世聞名並名列「世界第八奇景」的秦始皇陵墓及兵馬俑為最。
- 西安，古稱長安，為陝西省省會。著名的名勝古蹟有碑林、鐘鼓樓、大雁塔、小雁塔等。
- 摩梭人的故鄉：瀘沽湖。
- 天下第一奇觀喀斯特地形：石林。
- 北京頤和園，為滿清王族避暑之皇家公園。
- 第二次的英法聯軍，攻入北京並焚燬「圓明園」。
- 北京明十三陵是明朝皇帝之陵墓遺蹟，其中定陵是明代第十三世帝：朱翊鈞帝及兩皇后之陵墓。
- 雍和宮：為北京最大的喇嘛寺。
- 北京天壇是古代中國舉行祭天儀式之地，祈求各方神祇保佑風調雨順。
- 中國擁有 560 多年的歷史、經歷 24 個皇帝的故宮舊稱紫禁城，占地 2 萬多平方公尺，其建於明朝永樂年間，14 年後始竣工。

日本
(Japan)

地圖標示：
北海道
札晃
函館
松前
本州
新潟
日光
草津溫泉
水戶
金澤
下呂溫泉
富士山
東京
瀬戶內海
京都
名古屋
橫濱
有馬溫泉
奈良
濱名湖
神戶
大阪
廣島
四國
淡路島
福岡
九州
沖繩
那霸

◆ 日本最大的 4 個島分別是北海道、本州、四國、九州。

◆ 奈良：是一座比京都還久遠的古都，歷史古蹟之多，不下於京都，尤其奈良是日本藝術、文學、工藝的發祥地。「東大寺」可說是奈良旅遊最精華的據點，也是全世界現存最大的古代木造建築。

◆ 京都：

(1) 擁有最多世界遺產（17 處）的千年古都。

(2) 懷石料理為京都最具代表性的料理，起先原為修行時的精簡料理，不強調多量，但著重充分發揮季節性材料的美味。

(3) 平安神宮：為紀念平安遷都而在明治 28 年建立，是京都三大祭典「時代祭」的主要神宮。

(4) 「東京都廳」是東京都權力的象徵，樓高 48 層。

◆ 大阪：

(1) 日本第一大工業城市。

(2) 大阪城為日本名將豐臣秀吉所建造。日本歷經戰國時期的長年爭戰，直到豐臣秀吉統一全日本，於西元 1583 年（天正 11 年）開始修築大阪城，並以大阪城作為統治天下的中心。

(3) 大阪關西機場建於大阪灣距海 5 公里之海上，由跨海大橋與本土連接。

◆ 富士山：

(1) 富士山高 3,776 公尺，在日本人心目中，富士山幾乎就是日本的代表，也是許多日本人的精神支柱。

(2) 富士山是一座火山，西元 1707 年，富士山噴出的最後一次熔岩，讓東京滿布煙塵，自此之後，富士山便沈寂下來，不再活動。

- 北海道：
 (1) 日本最北的一個島，札幌是北海道的首府，其自然之美成為這裡的一大特色。
 (2) 白老愛奴部落是北海道原住民最大之聚落。
 (3) 北海道冬不凍湖：洞爺湖。
 (4) 松前城位於北海道南端，有「櫻花的故鄉」之稱。
 (5) 北海道函館山標高 334 公尺，從山上可欣賞到萬家燈火，海面映著街燈，日本人稱此為百萬夜景，為世界三大夜景之首。
- 長崎：
 (1) 德川幕府時代施行「鎖國政策」，長崎被特許為日本唯一開放給中國、荷蘭船隻停泊的港口，這個契機促使東西洋文化在此交流接觸。
 (2) 西元 1945 年 8 月 9 日，長崎成為人類史上的第 2 顆原子彈的轟炸目標，也迫使日本投降結束第二次世界大戰。
 (3) 長崎蛋糕：為日本傳統糕點的代表之一，其烘培方式是 300 多年前由葡萄牙人所傳的，它的特色是具有濃厚的蜂蜜蛋黃味和入口即化的口感。
- 瀨戶內海位居本州、四國、九州三大主要島嶼的環抱之中，而橫跨本州與四國的瀨戶大橋，連結兩地的交通。
- 日本三大名園：金澤兼六園、水戶偕樂園、岡山後樂園。
- 日本三大名城：名古屋城、熊本城和大阪城。
- 日本三大名泉：馬溫泉鄉、草津溫泉、下呂溫泉。
- 西元 1995 年，日本發生神戶大地震，損壞慘重。
- 日本有馬溫泉，號稱「天皇御湯」，因先有舒明天皇、幸德天皇造訪，後有豐臣秀吉前來淨身休養，所以有馬御湯，自古以來就有湯治的傳統。
- 地球國際博覽會於 2005 年 3 月 25 日開幕。
- 日本國鐵，全長 21,000 公里，購買國鐵券後必須於 3 個月內兌換完畢，一經兌換即不得辦理退票。
- 1945 年 8 月美軍為了減低登陸日本本土的無謂傷亡，決定投射一枚原子彈轟炸廣島，8 月 6 日原子彈爆炸，瞬時間全市被夷為平地並造成數 10 萬人的傷亡。
- 日本東照宮是德川家康所建造。
- 日本「姬路城」被比喻為展翅欲振的白鷺，故也稱白鷺城。西元 1931 年被指定為國寶，於 1993 年被列入聯合國教科文組織的世界文化遺產。

- 日本「金閣寺」原是足利義滿將軍在西元 1397 年建造的山莊，後改為禪寺—稱為鹿苑寺，外壁貼滿了數層的金箔，在陽光照射下，十分燦爛華麗，是著名的世界文化遺產。
- 日本「清水寺」內的仁王門、三重塔等均屬歷史古蹟。此外，千年川流不息湧出的清水，更名列日本十大名水之首，實為清水寺名稱之由來，亦被指定為重要傳統建築。
- 日本「鳴門大橋」是連接四國及淡路島之間的橋梁，始建於 1976 年，費時 9 年，直至 1985 年開始通車，全長 1,629 公尺，寬 20 公尺，主塔高 144 公尺（由海平面計起）。
- 日本「明石大橋」從兵庫縣神戶市的垂水區跨越明石海峽，連接淡路島的津名郡淡路町的松帆，始建於 1988 年，費時 10 年，橋的中央支間長 1991 米，主塔高（由海平面計起）約 300 米，是一座中央支間長和主塔高均為世界第一的大吊橋。
- 吉普力美術館（Ghibli 的音譯，是義大利文，意思是薩哈拉沙漠上吹著的熱風），是動畫大師宮崎駿所設計。
- 日本產鰻出名：濱名湖。
- 「茶道」為日本的國粹之一，靜岡則是日本最大的綠茶產地。
- 3 月底至 4 月初可以賞櫻花，秋季是日本的賞楓季節。
- 日本於 6 世紀中葉由中國引入佛教，迅速地成為日本的國教。

南太平洋
(South Pacific)

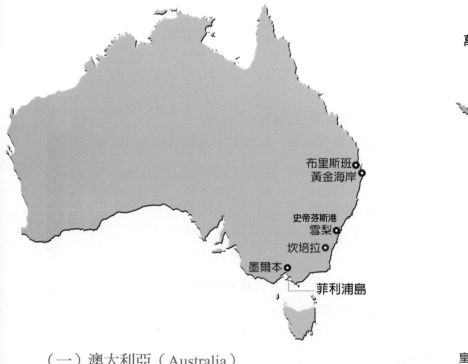
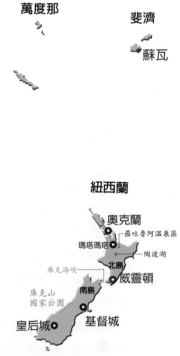

萬度那

斐濟

蘇瓦

布里斯班
黃金海岸

史帝芬斯港
雪梨
坎培拉

墨爾本

菲利浦島

紐西蘭

奧克蘭
羅吐魯阿溫泉區
瑪塔瑪塔
陶波潮
庫克海峽
北島
威靈頓
庫克山
國家公園
南島
皇后城
基督城

（一）澳大利亞（Australia）

- ◆ 澳洲早期為英國罪犯放逐之地。
- ◆ 19 世紀中葉，澳洲東南沿海地區因黃金礦產的開發而出現移民潮。
- ◆ 西澳「波浪岩」是 27 億年前形成的自然奇景，經長期風雨侵蝕而形成特殊奇景；「尖峰石陣」是石化原始森林經千萬年氣候變化而成的的奇特石柱；「珍寶洞」是鐘乳石洞。
- ◆ 澳洲首都：坎培拉。
- ◆ 雪梨：為澳洲第一大城。
- ◆ 史托頓海灘：有「澳洲的撒哈拉沙漠」之稱。
- ◆ 大堡礁：全世界著名的珊瑚礁區。
- ◆ 布里斯班：陽光之城。
- ◆ 黃金海岸：度假勝地。
- ◆ 澳洲為袋鼠 (Kangaroo) 的故鄉。
- ◆ 無尾熊以由加利樹葉為主食，樹葉含充分的水分。
- ◆ 雪梨歌劇院：丹麥建築師約恩‧烏松設計。

- 史帝芬斯港：雪梨北海岸最著名的渡假勝地。
- 墨爾本菲利浦島企鵝保護區：可觀賞神仙企鵝從海灘歸巢奇景。

（二）紐西蘭 (New Zealand)

- 紐西蘭土著毛利人，以吐舌頭跳舞的動作表歡迎之意。
- 紐西蘭分為南、北島，中間隔著庫克海峽，北島第一大城—奧克蘭；南島第一大城—基督城，首都威靈頓。
- 紐西蘭面積約為臺灣 7 倍大，人口僅約 300 萬，地廣人稀。飼養牛、羊為主，並以出口羊毛製品為大宗產業。
- 毛利人大都居住在北島羅吐魯阿 (Rotorua) 溫泉區一帶。
- 紐西蘭國鳥：奇異鳥 (Kiwi)。
- 銀蕨 (Silver Fern) 是紐西蘭的精神象徵，因為它具有強韌的生命力，因此被視為紐西蘭移民的開拓精神，也是紐西蘭的聖樹。
- 電影「魔戒」拍攝場景：威靈頓、瑪塔瑪塔、紅木森林及火山國家公園。
- 紐西蘭第一大城：奧克蘭。
- 紐西蘭南島最美之湖濱名城：皇后城。
- 紐西蘭境內最大湖泊為陶波湖 (Lake Taupo)。
- 庫克山國家公園，有「南半球阿爾卑斯山」之稱，庫克山山高 3,764 公尺，是紐西蘭最高峰，毛利人稱它為「穿雲峰」。

（三）斐濟 (Fiji)

- Bula：斐濟人見面的招呼聲，除了你好的意義外，還有祝你健康、長壽之意。
- 斐濟首都蘇瓦 (Suva)。

（四）其他綜合

- 澳洲、紐西蘭位於南半球，氣候正好與北半球相反，11 ～ 4 月較適合旅行的季節。
- 澳洲、紐西蘭的居民多為英國移民的後裔。

7-4
世界歷史與文化（音樂 ‧ 藝術 ‧ 建築）

一 西洋知名音樂家介紹

（一）巴哈 (Bach, J.S., 1685 ～ 1750)

巴哈是德國風琴演奏家、作曲家，1685 年 3 月 21 日生於德國艾森納赫，為近代西洋音樂之鼻祖，故有「音樂之父」之稱，主要作品有 E 大調小提琴協奏曲第一樂章。

（二）韓德爾 (Handel, G.F., 1685 ～ 1759)

韓德爾是德國作曲家，1685 年 2 月 23 日生於德國哈勒。主要作品有皇家煙火組曲、水上音樂、彌賽亞哈利路亞。

（三）海頓 (Haydn, Josef, 1732 ～ 1809)

海頓是奧國作曲家，1732 年 3 月 31 日生於奧國羅勞，被視為奧國最偉大之作曲家。因其確立古典交響曲之形式，並產生大量之交響樂曲，故有「交響曲之父」之稱。主要作品有 G 大調第 100 號交響曲「軍隊」第二樂章、D 大調第 101 號交響曲「時鐘」第二樂章、降 E 大調小喇叭協奏曲第一樂章。

（四）莫扎特 (Mozart, W.A., 1756 ～ 1791)

莫扎特（圖 7-14）是奧國作曲家，1756 年 1 月 27 日生於奧國薩爾斯堡，幼年由其父教授音樂。莫扎特 4 歲習琴，5 歲作曲，6 歲開始旅行演奏，奧皇譽之為小魔術師，世人則稱之為音樂神童。主要作品有 G 小調第 40 號交響曲、C 大調第 41 號交響曲、第 21 號交響曲、降 E 大調第 4 號法國號協奏曲、第 13 號弦樂小夜曲。

圖 7-14　莫扎特

（五）貝多芬 (Beethoven, Ludwig van, 1770 ～ 1827)

貝多芬 (圖 7-15) 是德國作曲家，1770 年 12 月 16 日生於德國波昂，4 歲啟蒙，開始學習音樂；11 歲以鋼琴即興曲之才能，初露頭角；1792 年遷居維也納，終老於斯。1815 年起，其作曲生涯進入第三階段，同時兩耳全聾；再此期間發表其偉大的第九號交響曲－合唱等。主要作品有 C 小調第 5 號交響曲－命運、F 大調第 6 號交響曲－田園、A 大調第 7 號交響曲、D 大調小提琴協奏曲、降 E 大調第 5 號鋼琴協奏曲－皇帝。

圖 7-15　貝多芬

(六）舒伯特 (Schubert, Franz, 1797 ～ 1828)

舒伯特是奧國作曲家，1797 年 1 月 31 日，生於奧國維也納。舒伯特為多產作家，在其 18 歲一年內，即完成交響曲 2 首、彌撒曲 2 首、歌劇 5 部，以及歌曲 150 餘首；1828 年 11 月 19 日，歿於故鄉，享年 31 歲，有「歌謠之父」之稱。主要作品有 B 小調第 8 號交響曲－未完成、軍隊進行曲。

（七）華格納 (Wagner, Richard, 1813 ～ 1883)

華格納是德國歌劇作曲家、指揮家。1813 年 5 月 22 日生於德國來比錫。主要作品有女武神的騎行進行曲、唐懷瑟大進行曲。

（八）小約翰史特勞斯 (Strauss, Johann, 1825 ～ 1899)

小約翰史特勞斯（圖 7-16）是奧國小提琴演奏家、作曲家、指揮家，1825 年 10 月 25 日生於奧京維也納。主要作品有皇帝圓舞曲、藍色多瑙河圓舞曲、維也納森林故事圓舞曲、南國玫瑰圓舞曲。

（九）布拉姆斯 (Brahms, Johannes, 1833 ～ 1897)

布拉姆斯是德國鋼琴演奏家、作曲家，1833 年 5 月 7 日生於德國漢堡。與巴哈、貝多芬並稱「德國三 B 音樂家」。

圖 7-16　小約翰史特勞斯

主要作品有 E 小調第 4 號交響曲、D 大調小提琴協奏曲、第 5 號匈牙利舞曲、第 6 號匈牙利舞曲。

（十）比才 (Bizet, Georges, 1838 ～ 1875)

比才是法國鋼琴演奏家、作曲家。1838 年 10 月 25 日生於法國巴黎。主要作品有卡門組曲，阿萊城姑娘組曲。

（十一）柴可夫斯基 (Tchaikovsky, P.I., 1840 ～ 1893)

柴可夫斯基（圖 7-17）是俄國作曲家。1840 年 3 月 7 日生於俄國佛根斯克。初攻法律，後習音樂。主要作品有 B 小調第 6 號交響曲－悲愴、降 B 小調第 1 號鋼琴協奏曲、天鵝湖組曲、胡桃鉗組曲、斯拉夫進行曲。

圖 7-17　柴可夫斯基

二 西洋藝術

（一）西洋藝術大略沿革

1. 羅馬公開承認基督教信仰是 4 世紀初葉，也就是從君士坦丁大帝的時期開始。因此以後的基督教藝術就都在光天化日之下完成。可是到了 4 世紀的中葉，羅馬分裂為東西兩個帝國，東羅馬帝國是以君士坦丁堡為首都，通常又叫作「拜占庭帝國 (Byzantium)」。從此基督教藝術也就分成東西兩派。而拜占庭帝國則為羅馬化藝術。

2. 由商人與平民所掀起的文化藝術運動，就是西洋文化史上最有名的「文藝復興運動 (Renaissance)」。所謂「文藝復興」就是「再生」之意，也就是把中世充滿陰鬱沉悶的封建社會，注入了蓬勃的朝氣和新生的力量。

3. 空間藝術的出現使美學改觀。過去畫家用筆塗繪出圖畫來，雕刻家用刀雕鑿出完美的模型，我們認為那是美。可是，現在卻出現了一種不用筆也不用刀的藝術品，那是通過空間而表現各種型態的藝術，這種新美學我們稱之為「空間藝術」。空間藝術的創始者封他那 (L. Fontana) 於 1964 年發表在布宜諾斯艾利斯的「空間宣言」，以嶄新的面目，向多彩多姿的現代畫壇進軍而樹立了新的一面。

（二）西洋著名藝術家

1. 喬托：畫有聖母與聖嬰一圖。

2. 波提拆里：在佛羅倫斯的畫家之中，波提拆里的畫作以「春」和「維納斯的誕生」最為知名。

3. 達文西（圖7-18）：達文西客居米蘭期間最有名的作品，就是他一生不朽的「最後的晚餐」。這幅畫據說前後一共費時 2 年之久才完成。畫題是耶穌被羅馬兵逮捕的前夜，和 12 門徒共進晚餐時說的：「其實是你們密告了我，現在和我一起共進晚餐的人裡，就有一個是出賣我的。」耶穌此語一出，12 門徒間頓時起了一陣騷動，達文西的畫就是描繪那一瞬間的騷動光景。達文西離開了米蘭之後，到了藝術之都的佛羅倫斯，在這裡，他完成了有名的「蒙娜麗莎 (Mona Lisa)」畫像。他為了畫

圖 7-18　達文西

他這位女友的肖像，一共耗費了 4 年歲月的心血。這幅畫今天仍陳列在法國的羅浮美術館，它的前面永遠是擠滿了觀賞的人群，那雙具有智慧而又慈祥和藹的眼睛，還有她那縷輕飄在嘴角上謎樣的微笑是此畫作最吸引人的地方。

4. 米開朗基羅 (Michelangelo Buonarrotti, 1475 ～ 1564，圖7-19)：生在北義大利的喀普利島 (Capre)。他在羅馬完成了「彼德像 (Pieta)」，被聘回佛羅倫斯之後，又推出了「大衛像 (Davide)」，如今，米開朗基羅已成為世界上第一流的大雕刻家。他用大理石雕刻出「摩西像」等很多不朽傑作。而米開朗基羅所畫的畫，僅有梵蒂岡宮中的「西斯丁教堂 (Capella Sistina)」的壁畫和天花板畫，名叫「最後審判 (Last Judgment)」。由於這兩幅空前偉大的傑作，才使米開朗基羅成為世界性的偉大畫家。

圖 7-19　米開朗基羅

5. 拉斐爾（Raffaelo Santi, 1483 ～ 1520，圖7-20）：出生在中義大利高原的烏爾比諾 (Urbino)。在拉斐爾的所有聖母像中，當以「西斯丁聖母」最有名。在他繪製「基督升天」的一幅畫時，竟突然筆絕藝壇短命而死。

6. 林布蘭特 (Rembrandt van Rijn, 1607 ～ 1669)：荷蘭最大畫家，就是林布蘭特，「夜哨」這幅畫，已被評定為世界性的巨作。

圖 7-20　拉斐爾

7. 米勒 (Jean Francois Millet, 1814 ～ 1875)：在巴比仲派畫家中，是最有名的一位。米勒的畫作「播種的人」，主要是在敘述播種人腳穿大木鞋，腰間綁著種子袋，右手不停的撒播種子；在「播種的人」之後，米勒又陸續畫了很多幅農夫的畫，如「砍柴的婦女們」，就是在描寫農村中婦女的辛苦，而其他米勒的畫作，如「牧羊歸來人」和「拾穗」等作品，也都是在描寫農夫的辛苦生活。米勒聞名世界的「晚鐘」，描寫一對滿足於貧困生活的年輕夫婦，當他們聽到從遠方寺院奉告祈禱的鐘聲之後，就以極虔誠的姿勢面向遙遠的寺院默禱。

8. 莫內 (Claude Monet, 1840 ～ 1926)：代表作有印象—日出、荷蘭的風車等。

9. 馬奈 (Eduard Manet, 1832 ～ 1883)：是印象派的創始人物，出生在巴黎一個富有的家庭，其「草地上的野餐」為其作品。

10. 梵谷（Vincent Van Gogh, 1853 ～ 1890，圖 7-21）：是荷蘭喀爾文教一個牧師的長子，其代表作有阿魯的吊橋、有系杉的風景、少女像、向日葵。

圖 7-21　梵谷

11. 畢卡索（Pablo Picasso, 1881 ～ 1973，圖 7-22），是當代歐洲的大畫家。畢卡索在詳細觀察自然之後，以不損害自然形象的情況下把它導入了畫面，如衣服上的皺紋和蓬鬆的頭髮，以及背景的花紋等等，都描繪得非常端莊穩重。當然，畢卡索並非完全模仿自然，他無時不在關心畫面整體的調和，他為了顧及全局，不放任何一個不用的東西。畢卡索的這種畫風，人們就稱為「新古典派」。

圖 7-22　畢卡索

三　西洋建築

（一）古文明時期

1. 埃及式建築（西元前 3000 年）：大型的石材建築，其中有許多是陵墓，代表建築為金字塔（圖 7-23）

圖 7-23　埃及的金字塔建築

2. 古典希臘（西元前 332 年）：擁有三種主要柱式的優雅建築風格，每一種柱式
都有獨特的柱身、柱頭及柱頂線盤設計，代表建築有希臘的雅典神廟、衛城（城
堡、神廟與祭壇結合）。

　(1) 多立克柱式—柱子頂端有樸素的柱頭。

　(2) 愛奧尼克柱式—柱頭包含漩渦狀裝飾。

　(3) 科林斯柱式—柱頭突顯出莨苕葉的雕刻。

3. 羅馬化建築（西元 345 年）：繼承
希臘的古典，加入拱、圓頂及磚造
物，碎錦畫（馬賽克）、嵌畫為特
色，具有寫實與生活化風格。羅馬
人為史上最早使用混凝土的民族。
大型建築物展現羅馬皇帝的權力與
地位。代表的建築有圓形鬥獸場（競
技場，圖 7-24）、萬神殿、龐貝古
城及君士坦丁大會堂—聖蘇非亞大教堂。

圖 7-24　羅馬競技場

4. 中國傳統建築：自漢朝至 19 世紀極少改變。典型的形式採用木構架，屋頂以彩
色屋瓦、裝飾性的怪獸與翹起的屋角來裝飾。

5. 日本建築：發展非常緩慢，幾世紀來幾乎沒有改變；建築風格受氣候、宗教及
當地可得建材的影響。木構架建築物具出簷的屋頂，可以讓雨水洩出並提供遮
陰。建築物多立於臺基上，且牆壁可以打開讓空氣流通。

（二）中世紀建築

許多中世紀的建築都與組織化宗教的崛起有關，如回教建築（西元 632 年），散布於中東、北非與西班牙地區，其特徵為裝飾抽象圖案、葉狀花紋及可蘭經文字。代表建築有伊斯坦堡及藍色清真寺；佛教與印度教的建築則散布於遠東地區；基督教建築則散布於西歐，如偉大的哥德式教堂展現教會的無上權力。

圖 7-25　比薩斜塔

1. 拜占庭建築（西元 476 年）：4 世紀的中葉，羅馬分裂為東西兩個帝國，東羅馬帝國又叫做「拜占庭帝國」，受波斯帝國影響，具東方風，呈現穩重球體造型。代表建築有威尼斯的「聖馬可大教堂」。
2. 仿羅馬式建築（西元 10 世紀）：奧圖大帝仿羅馬式樣，興建大量教堂與寺院，主要特色為牆面厚實、地基寬，側廊架穹窿。代表建築有義大利的比薩斜塔（圖 7-25）
3. 哥德式建築（西元 1150 ～ 1450 年）：12 世紀時，出現風格迥然不同的哥德式建築，其建築特色為尖拱、束柱、大型窗戶、石頭窗格飾、石拱天花板與飛扶壁，華麗又細緻的風格，彩色玻璃為特徵。哥德式建築是純日耳曼民族的藝術，法國是哥德式建築的起源地，義大利主要把哥德式建築作為一種裝飾風格。代表的建築物有義大利的米蘭教堂、德國科倫大教堂、雕刻怪獸聞名的巴黎聖母院、羅浮宮、法國夏特大教堂等。

領隊導遊
小叮嚀

哥德式（Gothic）

哥德式（Gothic）一詞是後來文藝復興時期出現的，認為古希臘、古羅馬的藝術才是正統，這種新建築是「野蠻民族」的，故貶稱為「哥德式」。

（三）歐洲文藝復興時期

文藝復興是一種商人與平民掀起的知性運動，目的是掙脫中世充滿陰鬱沈悶的封建社會及基督教枷鎖，注入新生活力，表現在教育、思想、文學、藝術、政治、經濟上，目的是恢復古典希臘與羅馬的風氣。15 世紀從義大利發起，一直到 18 世紀早期，裝飾風格奢華的巴洛克式藝術興起為止。

1. 義大利、羅馬文藝復興：最先出現在米蘭、佛羅倫斯、羅馬及威尼斯，除了古代希臘與羅馬的建築風格外，以圓頂與古典柱列取代哥德式的尖拱。代表建築有米開朗基羅設計的羅馬聖彼德大教堂（圖 7-26）。

圖 7-26　聖彼得大教堂

2. 其他地區的文藝復興：發生於法國、德國、英格蘭、荷蘭、比利時等地，受到地方傳統的影響，與義大利文藝復興之風格不同，建築構件揉合哥德式與古典建築的風格，最早的建築出現在 16 世紀，主要特色為長方形大型窗戶、陡峭的斜屋頂、精緻華麗的立面等。

（四）十七世紀建築

巴洛克風格所提倡的是嶄新華麗的風格，包括複雜的外型、戲劇性的照明、具有曲線豐富多樣的建材。巴洛克 (Baroque) 原意是不規則的、奇形怪狀的。最早的巴洛克建築出現在義大利，但隨即流傳到歐洲各地。代表建築為凡爾賽宮（圖 7-27）。

圖 7-27　凡爾賽宮

（五）十八世紀建築

洛可可風格建築源於法國，初為反對宮廷的繁文縟節藝術而興起。隨法國路易十五登基，將巴洛克設計賦予較纖細較輕的元素取代。反映當時的享樂、奢華的風氣。後迅速蔓延至德國和西班牙等地區。建築由王宮轉為斯人住宅、注重園林造景，改變文藝復興時代左右對稱鐵則。

（六）十九至二十世紀建築

新的復古運動。興起於 18 世紀的羅馬，影響了藝術、建築、繪畫、文學、戲劇和音樂等眾多領域。反巴洛克及洛可可風格，崇尚樸實。代表建築有法國巴黎凱旋門（圖 7-28）、德國柏林布萊登堡等。

圖 7-28　巴黎凱旋門

（七）現代化建築

鋼鐵生產及 18 世紀紡織工業的出現，使經濟邁向工業，如艾菲爾鐵塔（圖 7-29）。19 世紀末，受鋼筋混凝土等新建材與新式營造工法之影響，形成簡單且更具功能的建築形式，成為國際城市建築的主要風格，如美國帝國大廈（圖 7-30）。

圖 7-29　艾菲爾鐵塔

圖 7-30　美國帝國大廈

7-5
臺灣地理

臺灣包括臺灣本島、澎湖群島、釣魚臺列嶼等附屬群島，以及龜山島、綠島、蘭嶼、小琉球等周邊個別島嶼。

一 地理位置

臺灣位於亞洲東部，居於東北亞和東南亞交會處，與周邊區域的相對位置分別為：東接太平洋（菲律賓海）、西隔臺灣海峽與歐亞大陸（中國大陸）相望、南濱巴士海峽與菲律賓相望，北接東海，另東北方與琉球群島相接。

臺灣西與西北臨臺灣海峽，距歐亞大陸（主要距大陸福建省）海岸平均距離約200公里，臺灣海峽最窄之處為臺灣新竹縣至中國福建省平潭島，直線距離約130公里；北邊隔東海與朝鮮半島遙望；東北隔海與琉球群島相望；西南邊為南海，距中國廣東省海岸距離約300公里；東邊為太平洋，和日本沖繩縣與那國島相鄰110公里以下；南邊則隔巴士海峽與菲律賓群島相鄰。在西太平洋由千島群島、日本、琉球群島、菲律賓等眾多島嶼所形成的島弧花綵列島中，臺灣位於中樞位置。從地緣政治理論上來看，臺灣正好位於東亞島弧中央區域，為亞太經貿運輸重要樞紐及重要戰略要地。

總面積為 36,188 平方公里，南北長 394 公里，南北狹長，東西窄，形似番薯。地勢東高西低，地形主要以山地、丘陵、盆地、臺地、平原為主體。山地、丘陵約佔全島總面積的三分之二。地殼被擠壓抬升而形成的山脈，南北縱貫全臺，其中以中央山脈為主體，地勢高峻陡峭。

二 地形

（一）山脈

　　臺灣因歐亞板塊與菲律賓海板塊的互相擠壓而造山運動發達，導致臺灣山地面積大，臺灣山脈走向大致與地質構造線一致，北半部主要為東北—西南走向，南半部為北北西—南南東走向，由東向西可分為海岸、中央、雪山、玉山、阿里山等山脈。

1. 中央山脈：為臺灣最長最大之山脈，北起蘇澳，南止鵝鑾鼻。呈北北東，南南西走向，縱貫全島，長達 330 公里。有臺灣屋脊之稱。
2. 雪山山脈：位於臺灣西北部，北起三貂角，南止濁水溪，長 180 公里。呈東北，西南走向。
3. 玉山山脈：位於中央山脈西側，北以濁水溪與雪山山脈為界，南達高雄市旗山。
4. 阿里山山脈：位於玉山山脈西側，北起於濁水溪上游，南達曾文溪上游，長 135 公里，呈南北走向。山脈較低已無 3,000 公尺以上的高峰。
5. 海岸山脈：北起花蓮溪出海口之南，南止於臺東之北，呈南北走向，長 148 公里。北段較低，南段較高可達 1,500 公尺。
6. 加里山山脈：加里山山脈並非一般臺灣五大山脈，其位於雪山山脈以西，北起鼻頭角，南至南投縣名間鄉、集集鎮的濁水溪北岸，全長 180 公里，一般會將其併入雪山山脈，但因其地質與雪山山脈有差異，與阿里山山脈的地質相似，故有些學者會將其獨立為一條山脈。

（二）丘陵

　　臺灣西部衝上斷層山地之西，多分布在山地的外緣，有起伏較為平緩的山麓丘陵與臺地。其中丘陵大部分為紅土臺地受河川侵蝕切割而形成。由於海拔高度較低，地勢較緩，可以作為農業用地，通常開闢成茶園、果園等。

（三）臺地

　　臺灣西部衝上斷層山地之西，有起伏較為平緩的山麓丘陵與臺地。通常是地表因板塊擠壓使地層抬升而形成，其中臺地多數為頭嵙山層、大南灣層等礫石層以及晚更新世的紅土堆積層。

（四）盆地

臺灣由於地殼變動頻繁，使山地丘陵因構造作用而凹陷成盆地，再經河流作用和差異侵蝕，呈現今日所見的樣貌。因其相較周圍地勢平坦、土壤肥沃、水源充足，往往會發展成聚落。

（五）平原

臺灣地形因坡陡流急使河川下游的堆積作用盛行，加上地盤隆起的離水作用，使中下游及沿海地區形成許多沖積平原。平原是農業生產精華區，也是人口密集的地區。

（六）海岸地形

1. 西部海岸（沙岸）：起於淡水河口，止於楓港。多沙灘、沙洲、潟湖，海灘寬廣，入海坡度緩，海岸線平直，缺乏天然深港，沿海居民從事養殖漁業，魚塭、蚵架廣布。
2. 東部海岸（斷層海岸）：起於蘇澳，止於旭海。除了宜蘭平原以外，大多是氣勢雄偉的懸崖峭壁，海岸線陡直，天然港灣較少，不利於海運發展。
3. 北部海岸（岩岸）：起於淡水河口，止於三貂角。岩石岬角與海灣相間，海岸曲折，天然良港多，利於漁業、海運發展。
4. 南部海岸（珊瑚礁海岸）：起於楓港，止於旭海。以珊瑚礁地形為主，地表崎嶇凹凸，岩塊造型奇特。

（七）海域

臺灣四面環海，位處於西太平洋第一島鏈中心，對於國際海洋漁業、經濟貿易與海空交通航線來說是重要經濟、交通的必經地點。

1. 東方海域太平洋：水深較深，東岸離岸 50 公里處水深已達 4,000 公尺深。
2. 西方海域臺灣海峽：水深較淺，平均水深 60 公尺。
3. 北方海域東海：自東北向西南長約 1,300 公里，東西最寬約 740 公里，面積達 77 萬平方公里，水下有廣闊大陸棚面積達到總面積的三分之二，平均水深 370 公尺，最深處達 2,322 公尺。

4. 南方海域巴士海峽：寬約 300 公里，水深達 3,000 公尺。

5. 西南方海域南海：為半封閉海盆屬於西太平洋邊緣海，水深可達 5,000 公尺。

6. 領海：12 海浬。

7. 專屬經濟海域：200 海浬。

（八）附屬島嶼

臺灣的附屬離島包括蘭嶼、小蘭嶼、綠島、小琉球、龜山島、龜卵嶼、七星岩及基隆東北方的棉花嶼、彭佳嶼、花瓶嶼、基隆嶼、和平島、中山仔嶼、桶盤嶼、燭臺嶼、釣魚臺列嶼（共 8 個，另有 3 個未命名岩礁），總共 22 個。旗津島原屬於半島，因高雄第 2 港口開港，獨立成島，但非屬傳統 22 個附屬島嶼；而外傘頂洲等西南沿海沙洲、拉魯島（光華島）為日月潭中央的小島，亦非屬之。至於蘭嶼南方之高台石，長年隱沒於海水下。

1. 火山島：臺灣周圍離島絕大分屬於火山島，大致分布於北部及東部海域的板塊交界附近，以及臺灣海峽的澎湖群島。其中澎湖群島的岩石構成較特殊為玄武岩，此乃因南海曾短期海底擴張所造成，其餘皆屬安山岩。龜山島最近一次噴發距今約 7,000 年，目前仍有火山活動。

2. 珊瑚礁島：由海底的珊瑚礁露出海面所形成的島嶼。臺灣的珊瑚礁島大致分布於南部海域，珊瑚礁適居地，包括小琉球、七星岩。

3. 陸連島：和平島、中山仔嶼、桶盤嶼，原與臺灣島分離，因興建和平橋而相連。

4. 澎湖群島由 90 個島嶼組成，位於臺灣島西部，彼此相隔澎湖水道。最大島嶼為澎湖島（即大山嶼）64 平方公里、次為漁翁島（即西嶼）18 平方公里、白沙島（即北山嶼）14 平方公里。群島除了最西的花嶼主要由玢岩及花崗斑岩構成外，其餘皆為玄武岩臺地經侵蝕破壞分割所成。地表起伏半緩，海拔不逾 80 米。海岸珊瑚礁發達，北部且有環礁生成。

5. 釣魚臺列嶼由釣魚島、黃尾嶼、赤尾嶼、南小島、北小島、大南小島、大北小島、飛瀨島等 8 座島嶼及 3 個未命名岩礁所組成。1968 年發現周邊海域極富資源，自 1972 年美國將沖繩移交日本後，釣魚臺列嶼開始出現主權爭議，目前在中華民國、中華人民共和國及日本各自主張擁有主權。

三 水文

臺灣雨量豐沛，大、小河川密布，長度超過 100 公里有七條，依序分別是濁水溪、高屏溪、淡水河、曾文溪、大甲溪、烏溪、秀姑巒溪 — 樂樂溪。位居中部地區的濁水溪雖然最長，然而以流域面積而論，位居南部地區的高屏溪最大。其他主要河流尚有大安溪、北港溪、八掌溪、蘭陽溪、花蓮溪、卑南溪等。平均年降雨量 2,150 毫米，約為世界平均降雨量之 2.6 倍。降雨量分布不均，約 80% 降雨集中於 5 月至 10 月之豐水期。每人分配平均降雨量只有世界平均的 1/6，約有 46.2% 之降雨量直接流入海中，而 33.3% 為蒸發散損失，可利用水量僅佔降雨量之 20.5%。位於新北市平溪區的火燒寮是臺灣也是東亞年降雨量最多之地。

由於最大分水嶺中央山脈分布位置偏東，使得主要的河川大多分布在西半部，多數河川在夏季時洪水滾滾；至冬季又只剩下河床上礫石粒粒，堪能行舟者不多，為荒溪型河川。僅有臺北市周圍之淡水河、大漢溪、基隆河等有全年較穩定的水量，在臺灣清治時期曾發揮重要運輸功能。

臺灣的天然湖泊不多，最大的是日月潭，面積約 8 平方公里。其餘大多是由人工所修築的埤塘、水庫居多，如虎頭埤、曾文水庫、烏山頭水庫、石門水庫等。

四 氣候

臺灣氣候以通過中南部嘉義縣的北回歸線為界，將臺灣南北劃分為兩個氣候區。以北為副熱帶季風氣候，以南為熱帶季風氣候（夏吹西南風，冬吹東北風）。冬季溫暖（山地低於平地、北部低於南部）、夏季炎熱（除山地外，其餘皆在 20℃ 以上）、雨量多（山地多於平地、東岸多於西岸、北部多於南部）。五、六月為梅雨季，六至九月為颱風季，於冬天時偶有寒流。

五 天然災害

1. 熱帶氣旋：平均每年 3 ～ 4 個。熱帶氣旋是影響臺灣氣候的主要因素，除了強風造成的屋舍毀損，熱帶氣旋所帶來的瞬間雨量也容易造成豪雨，由於降雨空間和時間分布十分不均，容易引發水災以及土石流。如：2009 年莫拉克颱風，

死亡人數超過 600 人。另一方面，由於熱帶島嶼地形若缺少夏季的熱帶氣旋所帶來的雨水，到了冬季就容易出現乾旱。

2. 地震：由於臺灣地處板塊交界處（環太平洋地震帶），因此地震頻繁，平均每年發生的有感地震超過百次，災害性的強震約 5～10 年一次。如 1999 年在南投縣發生芮氏規模 7.3 的 921 大地震造成數千人死亡；以及 2016 年在高雄市發生芮氏規模 6.6 的臺南大地震。

3. 寒害：臺灣冬季雖相對溫暖（山區除外），但偶爾大陸冷氣團來襲，氣溫驟降至 0℃～10℃ 低溫，造成農漁作物損失。

4. 焚風：臺灣雖罕有受到焚風災害，常在颱風的環流系統橫越山脈造成，其中臺東地區常受其害。

六 生態保護區

臺灣面積約 36,000 平方公里，占全球陸地面積不到千分之三，在地理位置上，臺灣是北方溫帶環境的南緣和南方熱帶環境的北限，故臺灣同時擁有熱帶和溫帶植物；臺灣是北方南下的寒冷洋流和南方北上的溫暖洋流的交會帶，故為臺灣帶來北方及南方特有的物種；臺灣是海洋板塊和大陸板塊碰撞的交界，因此臺灣的山勢高低起伏變化大；臺灣也是東北及西南季風的盛行，為臺灣帶來豐沛的雨量因而發展出層次複雜的森林生態系。

臺灣位於歐亞大陸板塊與菲律賓海板塊的交界處，由於板塊擠壓作用，形成高聳的群山，除了具有 200 多座 3,000 公尺以上的高山，同時擁有許多特殊的地形、地質景觀；而東部海岸山脈上的地質現象及花東縱谷的存在，更是地質學說「大陸漂移理論」中之板塊碰撞現象最佳證據之一。

臺灣的自然生態保護區是以自然保育為目的所劃設之保護區，可區分為「國家公園及國家自然公園」、「自然保留區」、「野生動物保護區及野生動物重要棲息環境」、「自然保護區」等四類型。總面積約四十萬公頃，約占臺灣陸域面積 11%。

（一）臺灣的自然保留區

1. 淡水河紅樹林自然保留區，主要保護對象：水筆仔。

2. 關渡自然保留區，主要保護對象：水鳥。

3. 苗栗三義火炎山自然保留區，主要保護對象：崩塌斷崖地理景觀、原生馬尾松林。

4. 臺東紅葉村臺東蘇鐵自然保留區，主要保護對象：臺灣一葉蘭及其生態環境。

5. 臺灣的19處自然保留區（表7-4）：約占臺灣陸域面積1.8%，其主管機關為「農委會」，而自然保育法規係依據「文化遺產保存法」。

圖 7-31　臺灣的自然保留區分布圖

表 7-4　臺灣的 19 處自然保留區

名稱	主要保育對象
淡水紅樹林	1. 臺灣面積最大的水筆仔純林。 2. 動物資源有螃蟹、魚蝦、鳥類。
挖子尾	1. 紅樹林植物水筆仔。 2. 野生動物有候鳥、蟹類、貝類及魚類。
關渡	1. 水筆仔、蘆葦、水鳥、大白鷺、東方白鸛。 2. 臺灣北部主要賞鳥區。
插天山	1. 完整的中海拔森林生態。 2. 臺灣山毛櫸（臺灣水青岡）、大紫蛺蝶。
鴛鴦湖	1. 山崩阻塞而成之山地湖泊。 2. 水生稀有植物－東亞黑三稜、紅檜、扁柏林。
三義火炎山	1. 崩蹋斷崖地理景觀。 2. 臺灣面積最大的馬尾松純林、相思樹等闊葉林。
九九峰	1. 礫岩惡地地形。 2. 921 地震後受地震崩塌斷崖峭壁的特殊地景。
臺灣一葉蘭	在阿里山森林鐵路眠月線沿線，海拔 2,300 公尺處，臺灣一葉蘭群落
出雲山	1. 闊葉、針葉天然林。 2. 瀕臨絕種鳥類「藍腹鷴」、臺灣黑熊、百步蛇。
烏山頂泥火山	由地底泥漿噴發作用所造成的特殊地形景觀，如惡地地形「月世界」。
墾丁高位珊瑚礁	1. 年代久遠的石灰岩臺地地型。 2. 臺灣唯一保存完整的高位珊瑚礁森林生態。
紅葉村臺東蘇鐵	蘇鐵為地球上存活超過 1 億 4 千多萬年的樹種，臺東蘇鐵年年開花。
大武臺灣穗花杉	以天然闊葉林樹種為主，臺灣穗花杉是區內唯一的針葉樹種。
大武山	臺灣僅存大面積中低海拔原始闊葉樹林，是臺灣最大的自然保留區。
南澳闊葉林	神秘湖周圍之原生闊葉林生態、樹蕨類之筆筒樹、赤腹松鼠等野生動物。
烏石鼻海岸	為一座向東突出於太平洋的狹長海岬，具有非常對稱的鼻狀外形景觀。
哈盆	臺灣少數能夠保存原始風貌的低海拔天然闊葉林、野生動植物。
坪林臺灣油杉	臺灣油杉、臺東蘇鐵、臺灣穗花杉、臺灣海棗為臺灣四大冰河孓遺奇木。
澎湖玄武岩	特殊玄武岩柱狀景觀、由玄武岩質熔岩流疊置覆蓋成「方山」外型島嶼。

（二）臺灣的野生動物保護區

臺灣的野生動物保護區（表 7-5、圖 7-32）約占臺灣陸域面積 0.6%，主管機關為「農委會」，自然保育法規係依據「野生動物保護法」。

表 7-5　臺灣 17 處的野生動物保護區

名　稱	主要保育對象
棉花嶼、花瓶嶼保護區	海島火山地質原貌、花瓶嶼四周陡峭，形成適合海鳥棲息與繁殖處。
臺北市野雁保護區	是秋冬季過境鳥南遷的第一站，每年有千計的雁鴨聚集。
新竹濱海野生動物保護區	北臺灣最大的海濱濕地，孕育大量蝦蟹螺貝與水鳥，生態資源豐富
國寶魚臺灣鮭魚保護區	保護區以武陵農場大甲溪流域上游七家灣溪集水區為主。
高美溼地野生動物保護區	臺灣最大族群的雲林莞草區，濕地生態系及其鳥類、動物資源豐富。
大肚溪口野生動物保護區	河口濕地、海岸生態系及其棲息的鳥類等野生動物。
四草野生動物保護區	保護魚蝦貝類生態環境的珍貴濕地及棲息之留鳥與冬季候鳥。
黑面琵鷺動物保護區	10 月至翌年 4 月棲息於曾文溪口七股濕地。目前全球約 1,000 隻。
楠梓仙溪野生動物保護區	溪流淡水魚類及其棲息環境、鳥類如畫眉、紅山椒約 80 餘種鳥類。
新武呂溪魚類保護區	溪流魚類資源豐富，其中高身鯝魚為瀕臨絕種保育類野生動物。
玉里野生動物保護區	涵蓋臺灣山地的各種森林群系，生態環境豐富且有多種瀕臨動物棲息。
無尾港水鳥保護區	每年吸引數千隻雁鴨的度冬區。最常見的為小水鴨、尖尾鴨、花嘴鴨。
蘭陽溪口水鳥保護區	蘭陽溪口為獨特的自然資源、河口沼澤濕地生態系、豐富的鳥類資源。
雙連埤野生動物保護區	具有河川襲奪之特殊濕地生態，水中植物種類涵蓋全臺灣 1/3 的品種。
澎湖縣貓嶼海鳥保護區	東亞候鳥遷徙的中繼站，白眉燕鷗與玄燕鷗佔總數 95%。
綠蠵龜產卵棲地保護區	為大洋性洄游動物，於北回歸線南側棲地產卵，每年 5～10 月為產卵季。
馬祖列島燕鷗保護區	馬祖島嶼由花崗岩構成，峻峭的礁岩與豐富海洋資源，吸引候鳥棲息。

圖 7-32　臺灣的野生動物保護區分布圖

（三）臺灣的國家公園 9 座及國家自然公園 1 座

國家公園（圖 7-33）的定義由 1947 年國際自然資源保育聯盟 (IUCN) 認定之國家公園標準為面積不小於 1,000 公頃，具特殊生態或特殊地形，有國家代表性，未經人類開採之地區。國家公園主要有四項功能，分別為 (1) 提供保護性的自然環境；(2) 保存物種及遺傳基因；(3) 提供國民遊憩及繁榮地方經濟；(4) 促進學術研究及環境教育。

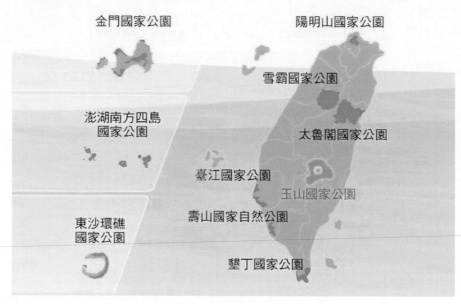

圖 7-33　臺灣的國家公園分布圖

1. 墾丁國家公園：1984 年 1 月 1 日成立，成為我國行政院公告第一座劃設之國家公園，為唯一涵蓋陸地與海域的國家公園，也是臺灣本島唯一的熱帶區域國家公園。資源保育重點對象為資源保育重點對象為灰面鵟，於每年 10 月 10 日之前後自北方至南方過冬，其中重要驛站為臺灣的八卦臺地及恆春半島。因 10 月 10 日為中華民國國慶日，而又有「國慶鳥」之稱。

2. 玉山國家公園：於 1985 年 2 月 7 日成立，是國內第二座國家公園，臺灣 3,000 公尺以上百岳名山有 30 座位處其中，為典型的山岳型國家公園，並涵蓋最多的縣市，是全臺灣面積最大的國家公園，布農族為最主要的原住民。在玉山國家公園的玉山群峰上，因林木火燒後原留黑色炭爐，經風吹日曬雨淋作用後，枯立的樹幹呈現灰白色，在植物景觀上稱之為白木林。為臺灣中南東三區各大水

系的源頭，與下游民生息息相關。資源保育重點對象為臺灣黑熊。

3. 陽明山國家公園：於 1985 年 9 月 16 日成立，是國內第三座國家公園。陽明山國家公園緊臨臺北都會區，以火山地形著名。栽植櫻花及杜鵑，使本區成為臺北近郊最吸引人的賞花場所。陽明山在過去稱為草山，主要原因是因森林大火後，無法復原，而呈現草原景象，區內的大、小油坑、馬槽、大磺嘴等地，都可見到強烈的噴氣孔活動，溫泉更是遠近馳名。資源保育重點對象為臺灣水韭（水生蕨類植物）。

4. 太魯閣國家公園：成立於 1986 年 11 月 28 日，是國內第四座國家公園，區域橫跨花蓮、南投及臺中，為我國面積第 2 大國家公園。因由菲律賓海洋板塊與歐亞大陸板塊碰撞而成，所以太魯閣國家公園以幾近垂直的大理岩峽谷景觀聞名。富世遺址、羅大春北陸古道、合歡山越嶺古道，都是園內著名的景點。

5. 雪霸國家公園：於 1992 年 7 月 1 日成立，是國內第五座國家公園，地處新竹、苗栗、臺中三縣市的交界處，雪山主峰位於雪山山脈的中部，高 3,886 公尺，是臺灣的第二高峰，具有臺灣海拔位置最高的湖泊－翠池。雪山與玉山、南湖大山、秀姑巒山、北大武山併稱「臺灣五岳」。大霸尖山與中央尖山、達芬尖山合稱為「臺灣三尖」。大霸尖山有「世紀奇峰」之譽。最具代表性者為國寶魚－櫻花鉤吻鮭，其餘如臺灣黑熊、帝雉、臺灣山椒魚，都是相當罕見的臺灣特有動物。觀霧是雪霸國家公園內重要的遊憩區，其區內的景致以自然生態為主，尤其以珍貴的樹種檜木森林浴最有名。

6. 金門國家公園：成立於 1995 年 10 月 18 日，是國內第 6 座國家公園，是我國面積最小的國家公園，並是首座以維護歷史文化資產、戰役紀念為主，兼具自然資源保育功能的國家公園。鄭成功曾駐軍於此，現代更經歷古寧頭戰役及八二三砲戰，以戰地風光著名，也因林木密度高，而有海上公園的美譽。

7. 東沙環礁國家公園：2003 年在海洋學者的建議之下，內政部 2007 年在東沙島（行政區屬高雄市管轄）成立第一座海洋國家公園。東沙擁有我國海域唯一發育完整的環礁，位居南海北部，有「南海之珠」的美譽，範圍為以東沙島及東沙環礁周圍延伸至外圍 22.2 公里。東沙島古稱「南海明珠」，東沙環礁古稱「月牙島」，具有豐富海洋文史生態。

8. 臺江國家公園：北以曾文溪臺南市轄區為界，南至安平港國家歷史風景區，東以臺 17 號省道（安明路）為界，西至臺灣海峽海域 20 公尺等深線範圍內，面

積廣達 13,000 公頃。「臺江國家公園」的設立是以整合當地零散的生態保護區、風景區為主,且為地方政府提案再經中央通過的首例。

9. 澎湖南方四島國家公園:為中華民國內政部營建署海洋國家公園管理處自 2010 年開始籌設的國家公園,於 2014 年 6 月 8 日正式公告實施,並於 10 月 18 日掛牌。「澎湖南方四島國家公園」是臺灣第九座國家公園,也是第 2 座海洋型國家公園。澎湖南方四島是由東吉嶼、西吉嶼、東嶼坪嶼、西嶼坪嶼,這 4 個較大島嶼及周圍小型島嶼與海域組成,生態資源珍貴且物種多樣性高,海域珊瑚礁生長茂密,亦為適合浮潛的地點。

10. 壽山國家自然公園:是中華民國第一座國家自然公園,位於高雄市境內。2009 年 10 月推動計畫,2011 年 12 月 6 日成立籌備處。範圍涵蓋壽山(並非全部納入)、半屏山、旗後山、龜山、左營舊城與打狗英國領事館,面積 1,123 公頃。地質主要是隆起珊瑚礁石灰岩,臺灣獼猴為主要野生動物。

七 臺灣地區的國家級風景特定區(圖 7-34)

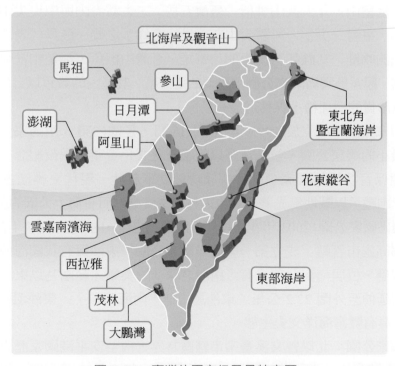

圖 7-34　臺灣的國家級風景特定區

（一）東北角暨宜蘭海岸國家風景區

是最早成立的風景特定區於 1984 年。東北角暨宜蘭海岸風景特定區位於臺灣東北隅，陸域北起新北市瑞芳區南雅里，南迄宜蘭頭城鎮北港口；海域從鼻頭角至三貂角連線。

（二）北海岸及觀音山國家風景區

2002 年 10 月 17 日成立，為臺灣第 11 個國家風景區，包含淡水區、三芝區、石門區、金山區、萬里區、觀音山等區域，以海蝕洞、溫泉、風稜石、海洋生態等為景觀資源。

（三）參山國家風景區（獅頭山、梨山、八卦山）

2001 年成立，為臺灣地區第一個採跳躍式設置的國家風景區。為配合「綠色矽島」的政策，合併獅頭山、梨山、八卦山三風景地區構成之。

（四）日月潭國家風景區

2000 年成立，臺灣的水庫湖泊型風景區中，屬南投縣魚池鄉的日月潭最受矚目。是國內少見的活水庫，1 年發電量達 50 億度，占臺灣水力發電的 56%。水源來自濁水溪上游的合歡山。

（五）阿里山國家風景區

2001 年成立「高山青、澗水藍、日出雲、海攬蒼翠」觀光勝地。日出、雲海、晚霞、森林小火車、阿里山神木，合稱阿里山五奇。在 20 世紀初，森林小火車與印度喜馬拉雅和智利安地斯山鐵路並列為世界著名的高山鐵路。鄒族原住民人文資源更增其觀光魅力。

（六）雲嘉南濱海國家風景區

成立於 2003 年 12 月 24 日「內海生態旅遊」專區，為第 12 個國家風景區；廣闊沙洲、濕地、潟湖等綠地海岸景觀及其孕育的豐富生態資源為其特色。七股潟湖的黑面琵鷺最受矚目，主要的覓食區在曾文溪口。

（七）西拉雅國家風景區

成立於 2005 年 11 月 26 日，為第 13 個國家級風景區，曾文水庫、烏山頭水庫、白河水庫、尖山埤、虎頭埤等五座水庫為主，是一座典型的水庫風景區。一度命名為五庫國家風景區管理處，後因轄區內居住有臺南市最大的平埔族群「西拉雅」，而正名為西拉雅國家風景區。「西拉雅文化」即「平埔族文化」，嘉南平原上散布著平埔族群的聚落，主要是洪雅族、西拉雅族等原住民先民。

（八）茂林國家風景區

1999 年 7 月 1 日成立，區內有寶來、不老、多納等溫泉，另有原住民魯凱族群文化石板屋等人文景觀及農特產品「黑鑽石蓮霧」、「金煌芒果」。

（九）大鵬灣國家風景區（大鵬灣、小琉球）

1997 年成立「潟湖國際渡假區」。利用潟湖開發而成的旅遊勝地。大鵬灣國家風景區包含大鵬灣及琉球兩大風景特定區。大鵬灣是臺灣最大的內灣，招潮蟹尤是特色。琉球是臺灣附近 14 個屬島中唯一的珊瑚島，有三大特色：最佳觀日點、最多珊瑚品種及全島為珊瑚礁。

（十）東部海岸國家風景區（東部海岸、綠島）

1987 年成立，北起花蓮溪口，南迄小野柳風景特定區，是臺灣面積最大的國家風景區。區內可以從事泛舟、賞鯨、潛水等活動，「熱代風情邀碧海」的遊憩勝地。東海岸地形結構以石梯坪、三仙臺及小野柳三處景觀最具特色，秀姑巒溪聞名全臺。

（十一）花東縱谷國家風景區

1997 年成立，為「溫泉茶香田園渡假區」。沿線景點包括有卑南初鹿地區、鹿野延平地區、關山池上地區、富里玉里地區、瑞穗萬榮地區、光復鳳林地區及吉安壽豐地區等。

（十二）澎湖國家風景區

1995 年成立，其成立與火成岩的地形有關；「海峽明珠、觀光島嶼」。經受海蝕

與風化作用形成千變萬化的岩石景觀最具特色，夏季時黑潮支流及冬季時中國大陸沿岸流，影響澎湖附近海域，海洋生物種類繁多。

（十三）馬祖

1999 年成立，轄分南竿、北竿、莒光、東引四鄉五島，是臺澎金馬地區最北之領土。此區以花崗地形為主，閩東建築為特色，「閩東戰地生態島」。世界第一次發現神話鳥黑嘴端鳳頭燕鷗繁殖記錄的地方。馬祖承襲了閩東「一灣澳一聚落」的傳統特色。

八 臺灣原住民族

臺灣原住民族（圖 7-35），泛指在 17 世紀中國大陸沿海地區人民尚未大量移民臺灣前，就已經住在臺灣及其周邊島嶼的人民。在語言和文化上屬於南島語系 (Astronesian)，原住民族在清朝時被稱為「番族」，日據時代泛稱為「高砂族」(Takasago)，國民政府來臺後又將原住民族分為「山地同胞與平地山胞」，為了消解族群間的歧視，在 1994 年將山胞改為「原住民」，後再進一步稱為「原住民族」。目前臺灣原住民族有 16 族。

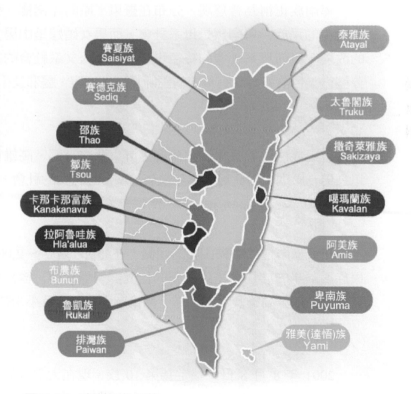

圖 7-35　臺灣原住民族

（一）阿美族

居住於花蓮北部之奇萊平原至臺東、屏東恒春半島等狹長的海岸平原及丘陵地，是臺灣原住民中人口最多的一族，阿美族早期是個母系社會。阿美族是個能歌善舞的民族，現在一般所謂的山地歌舞，大都源於阿美族而為別族所採用。

（二）賽夏族

賽夏族居住於新竹縣與苗栗縣交界的山區。分為南、北兩大族群。北賽夏居住於新竹縣五峰鄉，南賽夏居住於苗栗縣南庄鄉。兩年一次的矮靈祭是大家所熟知的祭典。

（三）卑南族

卑南族正稱為普悠瑪，分布在臺東平原的卑南鄉一帶，為所有「高山族」中漢化最深的民族。卑南族是母系社會，而男女婚嫁是由男方嫁到女方家，但由於社會的改變，目前母系社會的特色也漸漸的融入父系社會的制度。卑南族的傳統宗教十分盛行，目前各村尚有傳統的巫師為族人治病、驅邪及生命禮俗的執行。

（四）魯凱族

魯凱族居住於臺東縣卑南鄉、屏東縣霧臺鄉、高雄市茂林區。頭目地位的繼承以長男為原則，由此可看出魯凱族是個重男輕女的社會。

（五）布農族

布農族居住於中央山脈的兩側，在海拔 1,000 ～ 2,000 公尺之間，是典型的高山民族。最早的居住地是南投縣的仁愛鄉與信義鄉，後來經過幾次的大遷移，往東至花蓮，往南至高雄及臺東山區。期較為人熟知的有小米豐收歌 (Pasibutbut)。

（六）邵族

2001 年 8 月 8 日，核定為第 10 族。現在大部分的邵族人住在日月潭畔的日月村，為所謂的「德化社」。少部分原來屬頭社系統的邵人則住在水里鄉頂崁村的大平林，人口數可以說是全世界最袖珍的族群。邵族的生活方式是以魚獵、農耕、山林採集維生。

（七）噶瑪蘭族

噶瑪蘭平埔族初居住於臺灣東北部的蘭陽平原，在臺灣平埔族中是最晚受到漢文化影響的族群。位在豐濱鄉海岸公路旁的新社，為噶瑪蘭族聚居的主要部落之一。

（八）泰雅族

泰雅族居住於本省中、北部山區，包括埔里至花蓮連線以北的地區。族名 Atayal，原意為「真人、勇敢的人」。共分為兩個亞族，一是泰雅亞族 (Tayal)，一是賽德克亞族 (Sedeq)。泰雅族以狩獵及山田燒墾為生，民族性剽悍勇猛，因此在日本據臺期間不時爆發激烈的抗日事件，其中以霧社事件最為猛烈。泰雅族以紋面及精湛的織布技術聞名。

（九）雅美族

雅美族大多居住於蘭嶼島，是臺灣土著中最原始的一支。雅美族是個愛好和平的民族，是臺灣原住民中唯一沒有獵首和飲酒的民族。由於獨居海外，因此發展出獨特的海洋文化，尤以春、夏之間的「飛魚季」最為世人熟知。

（十）鄒族

鄒族又稱曹族，主要居住於嘉義縣阿里山鄉，少部分居住南投縣信義鄉，合稱之為「北鄒」，與北鄒相對映，有稱之為「南鄒」的，居住於高雄市三民鄉與桃源鄉。

（十一）太魯閣族

太魯閣族大致分布北起於花蓮縣和平溪，南迄紅葉及太平溪這一廣大的山麓地帶，即現行行政體制下的花蓮縣秀林鄉、萬榮鄉及少部分的卓溪鄉立山、崙山等地。

（十二）排灣族

排灣族舊稱派宛，目前居住於屏東縣的 8 個山地鄉與臺東縣大武太麻里鄉一帶。依學者的分類，分為拉瓦爾群 (Raval) 與布曹爾群 (Vucul)。三地門鄉屬於前者，其他的鄉鎮屬於後者，崇拜百步蛇，統住屋以石板屋最具特色。

（十三）撒奇萊雅族

撒奇萊雅族是 2007 年 1 月 17 日由官方承認的第 13 個臺灣原住民族。花蓮古稱「奇萊」，是「Sakiraya，撒奇萊雅」的諧音。撒奇萊雅是阿美族中一個支系的名稱，世居花東縱谷北端，所以此地就以奇萊命名。在年齡階級祭儀上，「長者飼飯」的祝福典禮為撒奇萊雅族所特有，而撒奇萊雅每 4 年必種一圈的刺竹圍籬，亦是阿美族所沒有的部落特色。

（十四）賽德克族

賽德克族的發源地為德鹿灣 (Truwan)，為現今仁愛鄉春陽溫泉一帶，主要以臺灣中部及東部地域為其活動範圍，約介於北方的泰雅族及南方的布農族之間。賽德克族人擁有獨特的生命禮俗和傳統習俗，因崇信 Utux 的生命觀，而延伸出嚴謹的 gaya/waya 生活律法系統，並發展出許多特有豐富的文化，如文面、狩獵、編織、音樂、語言、歌謠與舞蹈。賽德克族視 Sisin 鳥為靈鳥，舉凡打獵、提親都聽 Sisin 鳥的鳴叫聲與行徑方向做決定。

（十五）拉阿魯哇族

拉阿魯哇族 (Hla'alua) 由排剪 (paiciana)、美壠 (vilanganu)、塔蠟 (talicia)、雁爾 (hlihlara)4 個社組成，主要聚居在高雄市桃源區高中里、桃源里以及那瑪夏區瑪雅里，相傳族人原居地在東方 hlasunga，曾與矮人共同生活；矮人視「聖貝 (takiaru)」為太祖（貝神）居住之所，每年舉行大祭以求境內平安、農獵豐收、族人興盛。

（十六）卡那卡那富族

分佈於高雄市那瑪夏區楠梓仙溪流域兩側，現大部分居住於達卡努瓦里及瑪雅里。相傳數百年前，一位名叫「那瑪夏 (Namasia)」的年輕男子，發現巨大鱸鰻堵住溪水危及部落安全，趕緊回部落向族人通報，然也因驚嚇過度染病，幾天後去世，傳說當時族人與山豬聯手殺掉鱸鰻讓危機解除，族人為了紀念這名年輕男子，當時以「那瑪夏」命名現今之楠梓仙溪。卡那卡那富族的社會組織以父系為主，祭儀活動則以「米貢祭」與「河祭」為主。

九 臺灣珍貴稀有動植物

農業委員「文化資產保護法暨其施行細則」，公告指定珍貴稀有動物 23 種（表 7-6）；珍貴稀有植物原計 8 種，分別為臺灣穗花杉、臺灣油杉、南湖柳葉菜、臺灣水青岡、清水圓柏、紅星杜鵑、烏來杜鵑、鐘萼木，2002 年 1 月 14 日公告解除紅星杜鵑、烏來杜鵑、鐘萼木等 3 種，因此目前只剩 5 種。

表 7-6　珍貴稀有動物

類別	動物名稱
哺乳類	臺灣黑熊、雲豹、水獺、臺灣狐蝠
鳥類	帝雉、藍腹鷴、朱鸝、蘭嶼角鴞、黃魚鴞、赫氏角鷹、林鵰、褐林鴞、灰林鴞
魚類	臺灣鮭魚（櫻花鉤吻鮭）、高身鏟頜魚
爬蟲類	百步蛇、玳瑁、革龜、綠蠵龜、赤蠵龜
昆蟲類	寬尾鳳蝶、大紫蛺蝶、珠光鳳蝶

十 臺灣溫泉法規宗旨及溫泉由來

臺灣的溫泉（圖 7-37）歷史，緣起於北投。清光緒 19 年，德籍商人奧利首度在臺灣北投發現溫泉，於是開設溫泉俱樂部。西元 1896 年，日人平田源吾在新北投設立了全臺灣第一家溫泉旅館「天狗庵」。溫泉的溫度若為 44℃ 以上則不適合浸泡，38 ～ 44℃ 為高溫溫泉，28 ～ 38℃ 稱微溫泉，23℃ 以下則為冷泉。早期的臺灣主要僅以四大溫泉為代表，分別為北投溫泉、陽明山溫泉、關子嶺溫泉、四重溪溫泉，溫泉的種類有化學成分區分，則詳列如下：

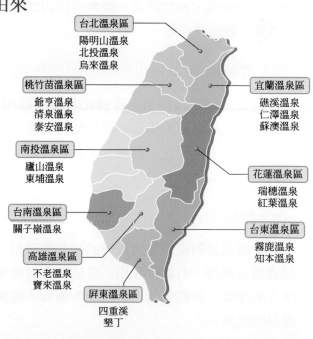

圖 7-37　臺灣溫泉分布

台北溫泉區
陽明山溫泉
北投溫泉
烏來溫泉

桃竹苗溫泉區
爺亨溫泉
清泉溫泉
泰安溫泉

南投溫泉區
廬山溫泉
東埔溫泉

台南溫泉區
關子嶺溫泉

高雄溫泉區
不老溫泉
寶來溫泉

屏東溫泉區
四重溪
墾丁

宜蘭溫泉區
礁溪溫泉
仁澤溫泉
蘇澳溫泉

花蓮溫泉區
瑞穗溫泉
紅葉溫泉

台東溫泉區
霧鹿溫泉
知本溫泉

（一）碳酸泉

碳酸泉含有二氧化碳，泉溫較一般溫泉水低，能促進微血管的擴張，使血壓下降，改善心血管功能幫助血管血液循環，所以泡起來不會有急速脈搏加快的現象，此外碳酸泉因含有二氧化碳成分，會在皮膚表面呈現氧泡有輕微按摩作用，碳酸泉對於高血壓心臟病、動脈硬化症、不孕症、更年期、風濕症、關節炎、神經衰弱、手腳冰冷等現象有改善作用。臺灣的碳酸泉分布除了北部有大屯山區的溫泉外，其他全省各地都有碳酸泉，如谷關溫泉，東埔溫泉、盧山溫泉、不老溫泉、四重溪溫泉、文山溫泉、仁澤溫泉等。

（二）碳酸氫鈉泉

碳酸氫鈉泉含有碳酸氫鈉的泉水，對皮膚有滋潤功能，此種溫泉有軟化角質層的功效，泡此湯皮膚會有滋潤以及漂白的功能，而燒燙傷等外傷患者，泡此湯也有改善消炎，去疤痕的效果，此湯除了可清潔皮膚去角質，促進皮膚新陳代謝作用外，還有降低體溫的清爽感覺，可降低血糖，碳酸氫鈉泉如為飲泉可中和胃酸改善痛風、糖尿病、慢性胃炎。臺灣具代表性的碳酸氫鈉泉有烏來溫泉、礁溪溫泉、知本溫泉、霧鹿溫泉等。

（三）食鹽泉

食鹽泉又稱為鹽泉，可強化骨骼與肌肉，提高新陳代謝機能，降低血糖增加白血球，提高鈣質的排泄，降低酸分的分泌與排泄，對手腳冰冷及婦人病症、糖尿病、過敏性支氣管炎、貧血、坐骨神經痛等有改善效果。臺灣主要食鹽泉以關子嶺的氫化物泉為代表。

（四）單純泉

單純泉是對身體刺激較少的緩和性溫泉，十分適合年齡較高的人使用，此湯能促進血液循環，有鎮痛作用，並能抑制發炎現象，加速組織功能的修護作用，對老年人的中風、神經痛等。有溫和的療效，臺灣最具代表性的單純泉有金山溫泉、宜蘭員山溫泉。

（五）硫磺泉

硫磺泉有軟化皮膚角質層的作用並止癢、解毒、排毒的效能，可改善慢性皮膚病之症狀，也有鎮痛止癢的功能，硫磺溫泉中的碳酸氣體，對金屬製品容易產生腐蝕作用，如果在小空間及排風不良場所泡湯可能會中毒之危險，在泡此泉時應注意通風。臺灣具代表性的硫磺泉有陽明山溫泉及北投溫泉。

（六）泥漿泉

關子嶺溫泉位於臺灣臺南市白河區，為臺灣著名溫泉，其泥漿泉更為罕見，當地設有「關子嶺風景區」，距臺南市中心約 40 公里。

十一 臺灣茶葉

茶葉的生長條件為高溫多雨，多雲霧，排水良好的丘陵地。臺灣的茶葉有綠茶、文山包種茶、半球型包種茶、高山茶、鐵觀音茶、白毫烏龍茶和紅茶等。

（一）綠茶

是一種屬於不發酵茶，目前臺灣外銷最多的茶類。製程不同可分為蒸菁綠茶和炒菁綠茶兩種，前者蒸菁綠茶專銷日本，後者外銷北非等國家。

（二）文山包種茶

產於臺灣北部山區鄰近烏來風景區，以臺北縣坪林、石碇、新店所產最富盛名。文山包種茶要求外觀呈條索狀，色澤翠綠，略帶花香。此類茶重香氣，香氣愈濃郁品質愈高級。

（三）鐵觀音茶

屬半發酵茶，其特點為茶葉初焙未乾時，將茶葉用布包裹，揉成球狀，後反覆焙揉，使茶中成分轉化成香氣與甘味。主要生產於臺北市木柵茶區及新北市石門區茶區。

（四）東方美人茶（椪風茶）又稱白毫烏龍茶

為臺灣茶中之名茶，全世界僅臺灣產製。採自受茶小綠葉蟬吸食的幼嫩茶芽，經手工攪拌控制發酵，使茶葉產生獨特的蜜糖香或熟果香。為新竹縣北埔、峨眉及苗栗縣頭屋、頭份一帶茶區所產特色茶。

（五）高山茶

飲茶人士所慣稱的「高山茶」是指海拔 1,000 公尺以上茶園所產製的半球型包種茶（市面上俗稱烏龍茶）。主要產地為嘉義縣、南投縣內海拔 1,000 ～ 1,300 公尺新興茶區，因平均日照短，內含苦澀成分降低，故滋味甘醇。

（六）紅茶

全發酵茶，以在臺灣中部日月潭地區的阿薩姆品種所製成的紅茶，品質最佳。

十二 臺灣史地精要

1. 臺灣太魯閣國家公園世界級的峽谷風光，與哥斯大黎加 POAS（波阿思）火山國家公園結為姊妹公園。
2. 「墾丁之星」觀光列車，每天從臺北往返屏東枋寮，全車商務艙等，除了中途幾個大站外，一路直達恆春半島。
3. 墾丁國家公園（1984 年成立）為臺灣第一座成立的國家公園，也是全臺灣唯一同時涵蓋海、陸兩域的國家公園。
4. 花東縣觀光列車：溫泉公主號（臺北直達花蓮及知本溫泉豪華專車）。
5. 「炮祭邯鄲爺」是臺東元宵節近 50 年來特有的習俗，祭祀多在晚上舉行比較熱鬧和刺激。
6. 南投埔里觀光酒廠：名聞全臺的各式名酒，展售紹興酒所製成之各式美味點心。
7. 南投奧萬大國家森林遊樂區，翠林紅葉，清溪瀑布變化萬千的美景。
8. 彰化鹿港的古蹟、古物：天后宮媽祖廟、龍山寺、九曲巷、摸乳巷。
9. 臺灣 1991 年加盟亞太經濟合作會議 (APEC) 國際組織。
10. 臺灣南部有北迴歸線穿越，四面環繞著溫暖的洋流及地形影響，擁有亞熱帶季風型溫暖宜人的氣候。

11. 臺灣的平均年雨量為 2,580 公釐，最高記錄曾超過 6,000 公釐。冬季吹東北季風，因大陸的散熱較海洋快，氣溫較低，而氣壓較高，所以風會由陸地吹向海洋；反之，夏季則盛行西南季風，其風由海洋吹向陸地。

12. 遊樂區產業之前三大業者「三、六、九」指雲林劍湖山世界，新竹六福村，南投九族文化村。

13. 1930 年 10 月，霧社地區原住民因不滿日本官吏的橫暴和壓制，在酋長莫那魯道率領下，突擊參加學校運動會的日人。

14. 1949 年 5 月，臺灣省警備總司令部宣布全省戒嚴，長期限制人民「言論」、「出版」、「集會」、「結社」等自由。

15. 1987 年 7 月蔣經國總統宣布解除戒嚴，而金門、馬祖地區則晚至 1992 年 11 月方解除戒嚴。

16. 李登輝繼任總統後，明令終止動員戡亂時期、廢除動員戡亂時期臨時條款、修訂憲法、全面改選中央民意代表，以及實施省市長、總統直接民選等。

17. 1995 年，國民大會代表修訂通過「副總統直接名選辦法」。

18. 1995 年，開辦全民健康保險。

19. 臺北帝「行天宮」又叫恩主公廟，奉祀關聖帝君。

20. 「艋舺（今萬華）」是臺北市開發最早的地方，龍山寺是當地居民信仰、活動、集會和指揮的中心。

21. 艋舺清水巖又稱「祖師廟」，其中以「逢萊祖師」最靈，也就是所稱的「落鼻祖師」。

22. 「大稻埕」現為大同區，為繼艋舺崛起的市街，也是臺北市古老市區之一。

23. 野柳係一突出海面的岬角，林添楨塑像是紀念奇當年捨身救人的英勇精神。

24. 金寶山以千佛石窟的雕塑聞名，已故愛國藝人鄧麗君小姐（本名鄧麗筠）長眠之處——「筠園」，更吸引許多國內外歌迷前往憑弔奇往日風采。

25. 金山舊名「金包里」濱海的美麗風景為其特色。

26. 「基隆河」是北部地區最大也是最長的一條河流。

27. 鼻頭角（濱海公路 93 公里處），與臺灣本島最東的「三貂角」和最北的「富貴角」，合稱「北臺灣三角」。

28. 「龍洞灣」為斷層陷落所形成之海灣，位於新北市貢寮區，亦為東北角海岸面積最大海灣。

29. 「龍洞海洋公園」是首座結合遊艇港、海水游泳池、海洋解說展示圖，兼具休閒遊憩及知性功能的戶外教育中心。

30. 萊萊、鶯歌石一帶的「三貂角」為東北角海岸海蝕平臺最為發達的地區，且本區海岸因有太平洋暖流經過，及適合藻類和浮游生物生長，因此孕育出繁盛的魚類生態。

31. 「北關」在清朝時曾為屯兵據海之關卡，鎮守噶瑪蘭（今宜蘭），今僅存古砲臺可供憑弔。

32. 三峽舊名三角湧，其由來乃因「大漢溪、三峽溪、橫溪」在此匯流。

33. 鶯歌以「陶瓷」著稱，有「臺灣景德鎮」美譽。

34. 今日的淡水鎮，舊名「滬尾」，而「淡水」則是一個總稱，泛指淡水河流域一帶，甚至是整個北臺灣。

35. 基隆舊名「雞籠」，以山形似雞籠得名，青光緒年間取「基地昌隆」之意，改稱「基隆」，是臺灣北部最重要的港口城市。

36. 基隆北方海上有 4 座小島：基隆嶼、彭佳嶼、花瓶嶼和僅花嶼，都是火山噴發形成的小島。

37. 「新竹縣」是全臺客家族群分布最多的縣，早期多由紅毛港及南寮港登陸，以海豐和陸豐人居多。

38. 「義民節」是臺灣客家民族最重要的民俗節慶。

39. 1979 年 12 月，我國第一個科學工業園區於「新竹」成立。

40. 「司馬庫斯」是尖石鄉最為偏遠的部落，神木群位於新竹、宜蘭兩縣交接。

41. 「卓蘭」位於苗栗。

42. 「月眉育樂世界」是近年來中部地區最重大的開發案，開發基地位於臺中市后里區。

43. 「南投」是臺灣唯一沒有臨海的縣。

44. 「烏山頭水庫」位於臺南市官田區，有「珊瑚潭」之稱。

45. 曾文水庫、烏山頭水庫、南化水庫、玉山國家公園及圈圍的觀光發展核心，不但列為臺 3 省道遊憩度假，臺南市農會更開發為南臺灣最完善的度假基地。

46. 中國與西域交流後，佛教即傳入中國。佛光山位於高雄市大樹區，是臺灣最大的佛教道場，創辦人為「星雲法師」。

47. 「扇平」位於高雄市茂林區，是臺灣南部的賞鳥重鎮，有「賞鳥者的天堂」之稱，鳥種共計 134 種。

48. 目前臺灣的原住民共分為 16 族。

49. 恆春三寶指的是瓊麻、港口茶與洋蔥。三怪則是指落山風、檳榔及陳達的「思想起」。

50. 搶孤是中元節普渡的重要活動之一。

51. 蘇澳冷泉為低於 22℃ 的低溫礦泉，無色無臭，水質清澈透明，是可浴可飲的碳酸泉，為世界僅見。

52. 秀姑巒溪發源於秀姑巒山，全長 103 公里，是東部第一大川。

53. 綠島舊名「火燒島」，位於臺東市東方約 33 公里的海面上。

54. 位於臺東縣延平鄉的紅葉村，居民以布農族為主，是臺灣少棒的發源地。

55. 風獅爺是金門獨特的人文景觀。風獅爺即風神，是自然崇拜衍生的神祇。

56. 太湖是金門最大的人工淡水湖。

57. 臺灣地理中心碑位於埔里鎮東北方的虎頭山麓，又名山清水秀碑。

58. 東埔斷崖又稱「父不知子斷崖」，是個風化頁岩的大崩壁。

59. 霧社素有「櫻都」之稱，海拔高度 1,150 公尺，居民以泰雅族為主。

60. 合歡山位於南投與花蓮兩縣的交界，由 7 座山脈所組成，海拔高達 3,400 公尺。

61. 日月潭原為省級風景區，1999 年發生 921 大地震。

62. 臺灣發現「史前長濱文化」主要位於八仙洞風景區。

63. 九族文化村位於「南投縣魚池鄉」。

64. 目前水里是玉山國家公園、新中橫、日月潭和九族文化村等觀光據點鐵公路轉運站。

65. 玉山國家公園位居臺灣本島中央地帶，成立於 1985 年 4 月 10 日，為我國第 2 座國家公園。

66. 安平古堡乃荷蘭人據臺時期，為拓展遠東貿易所闢建，故又名「紅毛城」或「番仔城」，為臺灣最早的一座城堡。

67. 億載金城位在安平區南端，俗稱大砲臺。建於清光緒 2 年 (1876)，為臺灣第一座西式砲臺。

68. 自然保護區包括自然保留區、動植物保護區、國有林保護區及國家公園。

69. 臺灣共有墾丁、玉山、陽明山、太魯閣、雪霸、金門、東沙環礁、臺江與澎湖南方四島共 9 處國家公園，都具有獨特的景觀和生態。

70. 臺灣西南部平原有許多「崙」的地名，「崙」指的是沙丘。

71. 臺灣西南部平原地區,夏季多名為西北雨,又稱對流雨。

72. 臺灣的大理石及白雲石多產於花蓮。而中國產於雲南省的大理。

73. 臺灣沿海地區的養殖漁業,主要分布在西岸。

74. 劉銘傳主政臺灣期間,曾築成基隆到臺北鐵路。

75. 臺灣首座二二八紀念碑出現於嘉義。

76. 臺灣北部的 5、6 月為梅雨季。

77. 臺灣本島最北端的陸地,在富貴角。

78. 臺灣的時間比格林威治 (G.M.T.) 時間:慢 8 小時 (G.M.T.+8)。

79. 關仔嶺溫泉是以泥質般的黑色溫泉而聞名。

80. 我國國家公園中首座以維護歷史文化為主者為:金門。

81. 元宵節為國際觀光節。

82. 所謂的「生態觀光」基本上是經由一地區的自然、歷史、即固有文化所啟發出的一種旅遊型態。

83. 生態觀光 (Eco Tourism) 又稱為綠色觀光。

84. 觀光資源開發固然維護與保育並重,但也須兼顧觀光遊憩活動。

85. 內政部營建署依據「國家公園法」於 1984 年成立第一個國家公園——墾丁國家公園。

86. 西螺大橋跨越濁水溪。

87. 臺灣生態旅遊主角之一的東候鳥黑面琵鷺,主要繁殖棲地在南、北韓之間。

88. 我國首座以保育史蹟及化景觀資產為主的國家公園是:金門國家公園。

89. 人力 (Manpower) 為觀光事業中最重要的資源,而其方法大致可分為兩種,一為在職訓練,一為委外訓練 (Out Sourcing Training)。

90. 國家公園主管單位為內政部營建署。

91. 風景特定區主管機關為交通部觀光署。

92. SPA(水療)是目前臺灣熱門的旅遊休閒項目,SPA 一詞源於古羅馬,其拉丁文「Solus Par Aqua」,即健康之水。

93. 臺灣原住民在族群分類上屬於南島語族。

94. 荷蘭的東印度公司曾占領過臺灣。

95.「朱一貴事件」為清代臺灣首次發生的大規模民變。

96. 「牡丹社事件」為清代臺灣最早受到外人以武力入侵的事件。

97. 葡萄牙人稱臺灣為「福爾摩沙」。

98. 臺南玉井區「抗日烈士余清芳紀念碑」,是為了紀念余清芳領導西來庵抗日事件。

99. 西元 1987 年政府開放黨禁、報禁。

100. 林獻堂被譽為臺灣議會之父。

101. 西元 1896 年,日本人在臺北芝山發現史前文化遺址,開啟臺灣科學性質的考古研究。

102. 大稻埕為清末臺灣發展最大的製茶加工區。

103. 青山壩被選為國家地震紀念地的水壩。

104. 澎湖傳統建築中的「咾咕石」指的是珊瑚礁石灰岩塊。

105. 國寶魚的櫻花鉤吻鮭分布在臺灣七家灣溪上游。

106. 1979 年政府開放國外觀光旅遊及 1988 年開放大陸探親。

107. 1998 年政府實施隔週休二日。

108. 宜蘭三星的蔥蒜節。

109. 臺南白河的蓮花季。

110. 政府公布的文化資產保存法中,由教育部主管古物。

111. 古蹟的中央主管機關為內政部。

112. 馬祖「神話之鳥」是黑嘴端鳳頭燕鷗。

7-6
臺灣歷史與文化（音樂 · 藝術 · 建築）

　　旅遊是想像的延伸，沒有到達目的地，無法驗證其想像。本篇從歷史地理學的觀點，分析臺灣近四百年來的發展。依時間序列，由原住民原始農業社會、荷西治臺、明鄭時期、清領時期、日治時期、及戰後時期，根據地理因素及歷史發展，指出一些關鍵歷史事件如何影響到臺灣的發展，以經濟發展為主軸，在論及政治、社會、文化的影響，探討臺灣如何在不到四百年的時間，從一個原始農業經濟社會蛻變成一個現代化工業社會。

　　本小結整理臺灣歷史讓同學在準備導遊考試時閱讀易記。

歷史年代

- 原住民時期（1624 年之前）
- 荷據時期（1624 ～ 1662 年，共 38 年）
- 鄭氏王朝（1661 ～ 1683 年，共 22 年）
- 清領時期（1683 ～ 1895 年，共 212 年）
- 日治時期（1895 ～ 1945 年，共 50 年）
- 光復初期（1945 ～ 1949 年，共 5 年）
- 1949 年迄今

臺灣歷史的四大特色

- 漢人大量移民
- 政權變動頻繁
- 兼具海洋與國際性格
- 文化發展多元

一 17 世紀以前

1624 年之前的臺灣為原住民社會，當時原住民社會屬原始經濟活動，其特徵為：

1. 游耕、火耕：空間改變＞維持地力＞增加生產力。
2. 原始漁獵：低緯度潮濕多雨，生物多元。
3. 原始採集：無私人土地所有權觀念，有則以族群為單位。

此時期的相關記事：

1. 原住民（平埔族及高山族）遍布全臺灣。
2. 「長濱文化」為最古老的舊石器時代文化，最早的遺址為臺東縣八仙洞遺址
3. 「臺南左鎮」發現最早的人類化石。
4. 新北市八里區大坌坑遺址為最古老的新石器時代文化代表。
5. 著名的人類學學者首先發現於圓山遺址「圓山文化」分佈於北部海岸與臺北盆地一帶──圓山貝塚遺址。
6. 「清水牛罵頭文化」，是目前中部地區新石器時代中期的代表。
7. 「卑南文化」位於東部海岸山脈、花東縱谷及恆春半島一帶。
8. 「十三行文化」，分佈於北部海岸和臺北盆地，以新北市八里區十三行遺址最具代表，是目前確定當時擁有「煉鐵技術」。
9. 16 世紀末（明朝後期），漢人移民臺灣人數少，大多去南洋與日本（長崎），主因是有「黑水溝」之稱的臺灣海峽，受到季風與洋流的影響，難以橫渡。
10. 16 世紀末，稱臺灣為「雞籠山」。
11. 早期移入的漢人，大多居住在臺灣西南沿岸之平原，而北港則為當時移民活動的中心。

二 荷・西人治臺時期

（一）荷蘭人時期

1624 年荷蘭人從臺灣西南岸的鹿耳門進入，先占據一鯤（現在的安平一帶），建立城堡。初名 Orange 城，後來改名為 Zeelandia（熱蘭遮城，今安平古堡前身），當時荷蘭總督駐紮於此，並建「普洛民遮城（Provintia，赤崁樓前身）」。荷人治臺 38

年，歷經 12 任長官，這些長官一方面是荷蘭東印度公司駐臺商務代表。臺灣為其中一個據點，遠東總資部在爪哇的巴達維亞（今雅加達）。起初，荷蘭人的勢力僅有臺南市一帶（當時稱「大員」，之後轉音為「大灣」、「臺灣」，清朝以後，臺灣才慢慢成為全島之稱），之後所控制的範圍向北延伸至西螺之間的平原地區。荷蘭人統治臺灣主要目的為商務，經營臺灣土產，如米、糖、鹿、藤的生產，並以臺灣為轉口貿易的輸出中心。荷蘭人也積極從事農業生產，如引進大陸農民當佃農（因明末鬧饑荒），而當時耕種工具－牛，則從印度引進，在臺灣飼養與繁殖。荷據末期，在臺漢人移民約 10 萬人（當時原住民人口約 4 ～ 6 萬之間）。

（二）西班牙人時期

西班牙人繼荷蘭人之後，於 1626 年登陸雞籠（現今基隆）的社寮島（和平島），建 St. Salvador 城，設立統治中心；於 1629 年登陸滬尾（今淡水）建 St.Domingo 城（紅毛城）。西班牙占臺 16 年，在北部開採硫磺，也輸出鹿皮。西班牙人於 1642 年時，被荷蘭人打敗，臺灣落入荷人的統治。然而整個發展重點仍在中南部。

三 明鄭時代

鄭成功 1661 年攻臺，在臺南的鹿耳門登陸，1662 年荷人投降，之後鄭氏在臺灣的土地開發，主要有從事農地的屯墾，以及掠奪平埔族原住民的土地兩種方式。鄭經繼位後，則將東都（今臺南）改名為「東寧」，自稱「東寧國王」，西洋人稱之為 King Tyawan。鄭氏時期農業仍以水稻和甘蔗為主，糖也有輸出，並以日本為最大市場。鄭成功統治臺灣之初，軍民所面臨最大的問題是：臺灣內部糧食缺乏。所以在臺實行「寓兵於農」的軍屯政策，後人於臺南建立「開山王廟」祭祀功德。

四 清領時期 (1683 ～ 1895)

清領時期臺灣發展特徵

（一）移民漸增

起初採取嚴苛的海禁「禁制令」禁止移民，但仍有少數移民出現。1885 年清法戰爭結束後，清廷始領略臺灣戰略地位之重要，而解除移民之限制，移民隨之日增。

（二）發展呈現北中南孤立現象

臺灣南、北陸路交通，多遇東西流向的溪流阻隔，發展呈現北中南孤立現象。此一現象。

（三）衝突、妥協、同化

閩客漢番族群混雜，為爭土地紛爭不斷──三年一小亂、五年一大亂。相處日久，終以通婚聯姻、互相妥協而逐漸同化。

（四）淺山以下地區大致已有開發

臺灣土地開發始自臺南府治一帶（清初～康熙中期），逐漸向北延伸，越斗六、半線（彰化）、竹塹（新竹）、桃園至臺北盆地（康熙晚期～雍正年間），並慢慢向淺山丘陵地開發（乾隆年間）。最後擴及宜蘭平原、花蓮（嘉慶、道光、咸豐年間）以至臺東縱谷（光緒年間）。

此時期的重要事記

1. 清廷占臺初期，設一府（臺灣府）、三縣（臺灣縣、諸羅縣、鳳山縣），**隸屬福建省**。
2. 諸羅縣以北漢人足跡少，後山（今宜蘭、花蓮、臺東）一帶，更是漢人足跡未達。
3. 清領初期對移民臺灣採取嚴禁政策，1875 年牡丹社事件後，清廷才正式解除其移民臺灣的諸多限制。
4. 1858 年，英、美、法等國，先後與清朝簽訂天津條約。中法天津條約：開淡水及臺灣（臺南）二港；北部以淡水為正港，雞籠為副港；南部以臺南為正港，高雄打狗為副港，後來因淡水、臺南淤塞嚴重，雞籠與打狗成為正港；開港前輸出米，開港後則輸出糖、茶。
5. 1862 年，英在滬尾（淡水）設領事。
6. 1874 年牡丹社事件，日本西鄉從道率兵攻臺，此事件後，清朝開始重視，並開始建設臺灣，始有開山撫番政策，沈葆楨是臺灣洋務運動之開端，而劉銘傳為臺灣的首任巡撫（主政 6 年）。

7. 1881 年，淡水港成為清時臺灣最主要的港口，經濟重心北移，影響社會經濟變遷，臺北也取代了臺南，成為為政治中心。

8. 1885 年清法戰爭結束，感到臺灣地位的重要，把臺灣從福建分出來，另獨立設省。其建設有重劃行政區域、開山撫番、加強防務力量，以及大力推行洋務運動，而其中洋務運動主要有以下幾項：
 (1) 清朝第一條國人主導修建鐵路，臺北到基隆的火車。
 (2) 八斗子煤廠。
 (3) 架設臺北到基隆、滬尾到臺南、滬尾到福州之間的電線。
 (4) 設立全國第一個自辦電力公司。
 (5) 臺北市現代化的都市雛型漸漸呈現。

9. 清治前期，臺灣共爆發 73 次民變，平均每 3 年就發生一次。其中，規模最大的 3 次民變是朱一貴事件、林爽文事件和戴潮春事件。

10. 「清初三蕃」——吳三桂、耿精忠、尚可喜。

11. 中國東南沿海先民渡海來臺後，為保平安，集資建廟，守護神以媽祖和王爺神祇最為常見。

12. 臺灣民間信仰以奉祀關聖帝君、孚佑帝君和慈佑真君為主恩主公信仰。今「行天宮」為恩主宮廟。

13. 臺灣出現了一種類似同業公會的商業集團，叫做郊，這種商人便叫「郊商」。郊的次級中盤商為「行」。「行」向「郊」提購貨品，批發分銷給零售商，故有「行郊」之稱。

五 日治時代 (1895 ～ 1945)

1. 1905 年起實施人口調查。

2. 蓬萊米的普及和增產。

3. 水利灌溉，在中南部建「嘉南大圳」（1920 年動工，10 年後完工）發展農業。

4. 臺灣總督府推行「皇民化運動」，強迫殖民地的臺灣人效忠日本天皇，引起西元 1937 年發生中日戰爭。

5. 日治中期歌仔戲風靡全臺灣。

6. 西元 1930 年 10 月 27 日，原世居霧社地區的泰雅族、賽德克二亞族群 (Sediq)，

因不堪日本暴政統治，爆發「霧社事件」。

7. 日治時期臺灣位階最高的神社—臺灣神社（位於現在的圓山大飯店）。

8. 日治時期大事紀年表（表 7-1）。

表 7-1　日治時期大事紀年表

年代		臺灣大事記
1895 年	日本明治 28 年	4 月 17 日：馬關條約中承認朝鮮國獨立，大清帝國割讓臺灣、遼東給日本
1899 年	明治 32 年	臺灣銀行開始營業
1900 年	明治 33 年	臺北、臺南開始設立公用電話
1906 年	明治 39 年	統一度量衡
1911 年	明治 44 年	阿里山鐵路全線通車
1914 年	大正 3 年	第一次世界大戰爆發（1914 ～ 1918 年）
1937 年	昭和 12 年	7 月 7 日：中日戰爭爆發，日本人改派軍人為臺灣總督
1945 年	昭和 20 年 民國 34 年	1. 美軍飛機轟炸臺灣各地。 2. 8 月 15 日：日本天皇接受波次坦無條件投降，也結束日本在臺灣的 51 年統治

六 戰後時期（1945 年後～迄今）

「臺灣戰後工業化」可分成三個時期，其特徵如下；

（一）第一個時期 (1945 ～ 1950)：混亂時期。

1. 戰爭的破壞。

2. 日本經營者、技術人員及熟練工人的撤退。

3. 通貨膨漲，糧食短缺。

4. 臺灣本地經營者、技術人員及熟練工人等人力資源，成為恢復臺灣經濟的重要潛力。

5. 由大陸融入資金與技術人員。

（二）第二個時期 (1951 ～ 1965)：恢復正常時期。

　　1. 特徵：

　　　　(1) 經濟建設計畫：此時期涵概第一到第三個「四年經濟建設計畫 (1953-1965)」，
　　　　　　是臺灣經建起點期。

　　　　(2) 採取「進口替代 import-substitution」工業化政策：

　　　　　　① 以勞力密集的輕工業為主。

　　　　　　② 以農產加工（蔗糖）和棉紡工業，表現最為傑出。

　　2. 因素：

　　　　(1) 美國援助。

　　　　(2) 土地改革。(1949 ～ 1952)

　　　　(3) 日人留下的基礎建設。

（三）第三個時期 (1966 ～)

　　1. 由「進口替代」轉型為「出口導向」工業化。

　　2. 1966 ～ 1973 年是經濟成長最快時期。

　　3. 兩項政策：

　　　　(1) 限制製糖業，扶植紡織業。

　　　　(2) 設立「加工出口區」—高雄、楠梓、潭子。

　　4. 納入世界貿易體系，產生一些負面作用。

　　　　(1) 工廠結構畸形化—出口導向。

　　　　(2) 貿易結構畸形化—以美國為外銷市場，日本為設備原料進口國。

　　5. 第三期中，再細分 3 期。

　　　　(1) 1960 年—輕工業出口導向。

　　　　(2) 1970 年代—第二次「進口替代」工業，以重化工業為主。

　　　　(3) 1980 年代—工業升級，如機械工業、資訊產業等。

表 7-2　戰後時期臺灣大事紀年表

年代		臺灣大事記
1947 年	民國 36 年	二二八事件
1949 年	民國 38 年	1. 五月：實施戒嚴 2. 農地改革開始，推行「三七五」剪租 3. 臺幣大貶值。「貨幣改革」：4 萬元換 1 元
1950 年	民國 39 年	1. 發行愛國獎券（至 1988 年停止） 2. 韓戰爆發，美國第七艦隊駛入臺灣海峽，解除臺灣受中共攻擊的危機 3. 蔣介石提出「一年準備，兩年反攻，三年掃蕩，五年成功」的口號
1952 年	民國 41 年	開始實施耕者有其田
1954 年	民國 43 年	簽署中美共同防禦條約
1958 年	民國 47 年	八二三炮戰（第二次臺海危機）此後 20 年中共單日砲擊金門，雙日停火
1959 年	民國 48 年	八七水災，30 萬名民眾無家可歸
1962 年	民國 51 年	第一家電視臺「臺視」開播
1965 年	民國 54 年	越戰爆發
1966 年	民國 55 年	高雄加工出口區落成
1968 年	民國 57 年	義務教育延長為 9 年
1969 年	民國 58 年	金龍少棒獲得世界冠軍，促成臺灣全民棒球運動
1971 年	民國 60 年	聯合國表決接受「中華人民共和國」取代「中華民國」的席位，臺灣宣布退出聯合國
1972 年	民國 61 年	日本與我國斷交，各地發起抵制日貨運動
1978 年	民國 67 年	南北高速公路全線通車
1979 年	民國 68 年	1. 與美國斷交 2. 美國總統卡特簽署「臺灣關係法」
1980 年	民國 69 年	新竹科學工業園區開幕
1984 年	民國 73 年	美國速食連鎖店「麥當勞」登陸臺灣

年代		臺灣大事記
1987 年	民國 76 年	1. 解除戒嚴 2. 開放大陸探親
1988 年	民國 77 年	解除報禁
1989 年	民國 78 年	中國大陸發生震驚世界的「六四天安門事件」
1991 年	民國 80 年	宣布終止動員戡亂時期
1995 年	民國 84 年	實施全民健保
1998 年	民國 87 年	公佈「隔週休二日制」
2000 年	民國 89 年	一月：政府正式實施「隔週休二日制」，國人休閒生活明顯改變 臺灣首次政黨輪替
2002 年	民國 91 年	臺灣正式加入ＷＴＯ
2003 年	民國 92 年	爆發 SARS 疫情
2007 年	民國 96 年	臺灣高鐵通車營運
2016 ～ 2019 年	民國 105 ～ 108 年	2016 年 12 月立法院通過《勞動基準法》修正草案，實施一例一休
2019 年底～ 2020 年	民國 109 ～ 110 年	新冠肺炎 (Covid-19) 疫情暴發

　　歐洲人在西元 15 世紀末，發現新航路後，就紛紛到遠東來尋找殖民地。15 世紀，航行經過臺灣附近海面的葡萄牙人，遠眺臺灣，山岳連綿，景色很優美，就讚稱「Ilhas Formosa（福爾摩沙）」，意思是「可愛的地方」。而臺灣當時的地名，與現在的地名也有很大的變化（表 7-3）。

表 7-3　古今地名參照表

昔名	唐山	雞籠	滬尾	艋舺	竹塹	噶瑪蘭	半線	諸羅
今名	大陸	基隆	淡水	萬華	新竹	宜蘭	彰化	嘉義

昔名	諸羅	打貓	打狗	大員	赤崁	阿猴	熱蘭遮城	媽宮城
今名	嘉義	民雄	高雄	臺灣	臺南	屏東	安平	馬公

7-7
交通部觀光署輔導臺灣觀巴 / 臺灣好行

一 臺灣觀巴── Taiwan Tour Bus

「臺灣觀巴」是觀光署創建的品牌，並由觀光署輔導入選的旅行社，提供國內外旅客臺灣的套裝旅遊行程，包辦交通、導覽及保險等全套服務。

臺灣觀巴的行程是強調以豐富、便捷及多元為特色的深度旅遊，範圍涵蓋全臺灣，從半日遊到多日遊，有近 100 條路線，4 人即可成行，適合散客參加。

圖 7-38　觀光署每年舉辦「臺灣觀巴與臺灣好行」評鑑結果頒獎暨成果分享會

⚠ 領隊導遊小叮嚀

1. 「臺灣觀巴」各路線產品皆採預約制，旅客需先與承辦旅行社查詢路線詳情及訂位搭乘等相關資訊。
2. 「臺灣觀巴」以半、一、二日遊行程為主體，惟所有行程皆可代訂優惠住宿及組合規劃二、三日旅遊行程。
3. 「臺灣觀巴」各路線產品之費用，均含車資、導覽解說祉保險（200 萬元契約責任險、10 萬元醫療險）等費用；部分未含餐食及門票之行程，皆可提供代訂服務。

（資料來源：交通部觀光署 https://www.taiwan.net.tw/m1.aspx?sNo=0019997）

二 臺灣好行—— The Taiwan Tourist Shuttle service

「臺灣好行（景點接駁）旅遊服務」是專為旅遊規劃設計的公車服務，從臺灣各大景點所在地附近的各大臺鐵、高鐵站接送旅客前往臺灣主要觀光景點，不想長途駕車、參加旅行團出遊的旅客，搭乘「臺灣好行（景點接駁）旅遊服務」是最適合自行規劃行程、輕鬆出遊的好方式，也正響應了節能減碳、環保樂活的旅遊新風潮。

圖 7-39　車體外觀有明確臺灣觀巴標準 CI 設計且彩繪完整

（資訊來源：https://www.taiwantrip.com.tw/line/1）

總結而言，臺灣觀巴服務是「車等人」，臺灣好行則為「人等車」。

Chapter

08
外匯常識

法 規

8-1
外匯法規

（一）為平衡國際收支，穩定金融，實施外匯管理。

　　管理外匯之行政主管機關為財政部。

（二）掌理外匯業務機關為中央銀行。

（三）新臺幣 50 萬元以上之等值外匯收支或交易，應依規定申報。故意不為
　　　申報或申報不實者，處新臺幣 3 萬元以上，60 萬元以下罰鍰。

　　為平衡國際收支，穩定金融，實施外匯管理，特制定管理外匯條例。

1. 外匯之定義：

(1) 外匯，指外國貨幣、票據及有價證券。

(2) 管理外匯之行政主管機關為財政部，掌理外匯業務機關為中央銀行。

(3) 外匯指定銀行：我國外匯業務為許可制，銀行辦理外匯業務必須經過主管機
　　關（即中央銀行）的核准，經主管機關核准可以辦理外匯業務的銀行稱為外
　　匯指定銀行 (Appointed Bank)。

2. 外匯業務主管機關

(1) 銀行法主管機關：為行政院金融監督管理委員會。

(2) 外匯業務主管機關：掌理外匯業務機關為中央銀行。

(3) 外匯行政主管機關：主管機關為財政部。

3. 外匯收支或交易申報辦法

(1) 規定中華民國境內新台幣五十萬元以上等值外匯收支或交易之資金所有者或
　　需求者，都應依法申報。

(2) 故意不為申報或申報不實者，處新臺幣三萬元以上六十萬元以下罰鍰。

(3) 以非法買賣外匯為常業者，處三年以下有期徒刑、拘役或科或併科與營業總
　　額等值以下之罰金；其外匯及價金沒收之。

8-2
貨幣名稱與結匯

一 常用各國貨幣符號與代碼

貨幣名稱	貨幣代碼	貨幣符號
歐元	EUR	€
英鎊	GBP	£
瑞士法郎	CHF	Fr
美元	USD	$
日圓	JPY	¥
新台幣	NTD	NTD 或 NT$
韓元	KRW	₩
新加坡	SGD	S$
澳幣	AUD	A$
紐西蘭	NZD	NZ$
加拿大	CAD	$、C$
人民幣	CNY	RMB ¥

二 結匯

　　以本國貨幣向政府指定銀行購買外匯,或將所得外匯售予指定銀行的行為。例如出國前要先到銀行辦理結匯,才能持有外幣在國外使用。外匯匯率的升降和本國貨幣的價值變化成正比:本國幣升值則匯率上升反之本國幣貶值則匯率下降。

Chapter

09

觀光法規

觀光從業人員應具備的條件

為發展觀光產業，敦睦國際友誼，增進國民身心健康，加速經濟發展，因此制定相關法規，詳盡規範觀光產業的設立、經營、獎勵及處罰等事項。觀光從業人員接觸的人、事、物，其面向既深且廣，與各產業的互動性、供需性又高，彼此間都是親密的工作夥伴，因此熟悉法規的了解與應用，除了使忠於自己的工作職責外，還可避免產生旅遊糾紛。

觀光法規在專門職業及技術人員普通考試，導遊領隊人員考試之試題比重相當高，欲參加考試的同學，務必熟讀本章之條文。

9-1
國際觀光組織

國際間為促進觀光發展與合作，各國都成立了相關協會與組織，說明如下。

一 世界觀光組織

聯合國世界觀光組織（United Nation World Tourism Organization, UNWTO，見圖 7-1）是今日觀光旅遊業中普遍被認可之機構，是政府間的國際性旅遊專業組織，也是聯合國官方諮詢機構。世界觀光組織以西班牙馬德里為永久會址。

圖 7-1　聯合國世界觀光組織 Logo

二 國際航空運輸協會

國際航空運輸協會（International Air Transport Association, IATA，見圖 7-2）以下簡稱航協，與國際民航組織 (ICAO) 及其他國際組織業務關係密切，故 IATA 無形中已成為一半官方性質的國際機構，其總部設於加拿大的蒙特婁市，另在瑞士日內瓦也設有辦事處。

圖 7-2　國際航空運輸協會 Logo

三 國際民航組織

國際民航組織（International Civil Aviation Organization, ICAO，見圖 7-3），成立於 1944 年 12 月 7 日，為聯合國的附屬機構之一，總部設於加拿大，另在巴黎、開羅、墨爾本及利馬設有辦事處。

圖 7-3　國際民航組織 Logo

四 國際領隊協會

國際領隊協會（International Association of Tour Managers, IATM，見圖 7-4）於 1961 年成立，總會設於英國倫敦，其目的乃是一個代表「領隊」職業的團體，並盡可能提升世界各地之旅遊品質，使 IATM 徽章成為優越品質之保證，亦使旅遊業界能體認，領隊在成功圓滿旅程中扮演重要角色。其會員種類分為正式會員、榮譽會員、退休會員、附屬會員及贊助會員等。

圖 7-4　國際領隊協會 Logo

五 美洲旅遊協會

圖 7-5　美洲旅遊協會 Logo

美洲旅遊協會（American Society of Travel Agents, ASTA，見圖 7-5）是世界上最大最有聲譽的旅遊貿易協會，其會員以旅行業者為正式會員，其他相關業者與團體為贊助會員。世界總部在美國維吉尼亞洲亞歷山大市。ASTA 中華民國分會，成立於 1975 年 3 月 3 日，隸屬於國際區域第六區，國際區域第六區包括中華民國、香港、澳門、日本及韓國。

六 美國汽車協會

AAA 是美國汽車協會（American Automobile Association，見圖 7-6）的簡稱標誌，一般人慣稱

圖 7-6　美國汽車協會 Logo

AAA 為 Triple A，它是一個遍布全美各地的民間組織，舉凡汽車保險、旅遊指南、訂旅館、機位及租車，均是 AAA 的營業與提供諮詢的項目。

七 亞太旅遊協會

亞太旅遊協會（Pacific Asia Travel Association, PATA，見圖 7-7）於 1951 年創立於夏威夷，為一個非營利組織，旨在促進太平洋區的旅遊事業，其會員限定於團體會員，不接受個人會員。

圖 7-7　亞太旅遊協會 Logo

八　東亞觀光協會

東亞觀光協會（East Asia Travel Association, EATA，見圖 7-8）於 1964 年中日合作策進會中，由我國代表建議，於民國 55 年（1966 年）3 月 9 日在日本東京成立。

圖 7-8　東亞觀光協會 Logo

九　國際會議協會

國際會議協會（International Congress and Convention Association, ICCA，見圖 7-9）為起源於歐洲的國際性會議組織，成立於 1962 年，其主要功能為會議資訊的交換，協調各會員國訓練並培養專業知識及人員。

圖 7-9　國際會議協會 Logo

9-2
發展觀光條例（精要）

中華民國 111 年 5 月 18 日修正

為發展觀光產業，宏揚中華文化，永續經營臺灣特有之自然生態與人文景觀資源，敦睦國際友誼，增進國民身心健康，加速國內經濟繁榮，制定本條例；本條例未規定者，適用其他法律之規定。

一、按發展觀光條例規定，導遊人員應經考試主管機關或其委託之有關機關考試及訓練合格。現行考量上開條項規定乃為因應稀少外語導遊人力不足所為權宜性措施，已刪除導遊人員應依其執業證登載語言別執行接待或引導使用相同語言之來本國觀光旅客旅遊業務之規定，復增訂華語導遊搭配稀少外語翻譯人員者，得接待非使用華語之國外稀少語別觀光旅客旅遊業務。

二、領取英語、日語或其他外語導遊人員執業證者，均可執行接待或引導國外觀光旅客旅遊業務。

一 名詞定義

1. 觀光產業：指有關觀光資源之開發、建設與維護，觀光設施之興建、改善，為觀光旅客旅遊、食宿提供服務與便利及提供舉辦各類型國際會議、展覽相關之旅遊服務產業。

2. 觀光旅客：指觀光旅遊活動之人。

3. 觀光地區：指風景特定區以外，經中央主管機關會商各目的事業主管機關同意後指定供觀光旅客遊覽之風景、名勝、古蹟、博物館、展覽場所及其他可供觀光之地區。

4. 風景特定區：指依規定程序劃定之風景或名勝地區。

5. 自然人文生態景觀區：指具有無法以人力再造之特殊天然景緻、應嚴格保護之自然動、植物生態環境及重要史前遺跡所呈現之特殊自然人文景觀資源，在原住民保留地、山地管制區、野生動物保護區、水產資源保育區、自然保留區，風景特定區及國家公園內之史蹟保存區、特別景觀區、生態保護區等範圍內劃設地區。

6. 觀光遊樂設施：指在風景特定區或觀光地區提供觀光旅客休閒、遊樂之設施。

7. 觀光旅館業：指經營國際觀光旅館或一般觀光旅館，對旅客提供住宿及相關服務之營利事業。

8. 旅館業：指觀光旅館業以外，以各種方式名義提供不特定人以日或週之住宿、休息並收取費用及其他相關服務之營利事業。

9. 民宿：指利用自用或自有住宅，結合當地人文街區、歷史風貌、自然景觀、生態、環境資源、農林漁牧、工藝製造、藝術文創等生產活動，以在地體驗交流為目的、家庭副業方式經營，提供旅客城鄉家庭式住宿環境與文化生活之住宿處所。

10. 旅行業：指經中央主管機關核准，為旅客設計安排旅程、食宿、領隊人員、導遊人員、代購代售交通客票、代辦出國簽證手續等有關服務而收取報酬之營利事業。

11. 觀光遊樂業：指經主管機關核准經營觀光遊樂設施之營利事業。

12. 導遊人員：指執行接待或引導來本國觀光旅客旅遊業務而收取報酬之服務人員。

13. 領隊人員：指執行引導出國觀光旅客團體旅遊業務而收取報酬之服務人員。

14. 專業導覽人員：指為保存、維護及解說國內特有自然生態及人文景觀資源，由各目的事業主管機關在自然人文生態景觀區所設置之專業人員。

法 規

15. 外語觀光導覽人員：指為提升我國國際觀光服務品質，以外語輔助解說國內特有自然生態及人文景觀資源，由各目的事業主管機關在自然人文生態景觀區所設置具外語能力之人員。

二 主管機關

　　主管機關主要有 3 個層級，在中央的主管機關為交通部，在直轄市的為直轄市政府，在縣（市）的為縣（市）政府。

三 規劃建設

1. 觀光產業之綜合開發計畫，由中央主管機關擬訂，報請行政院核定後實施。
2. 中央主管機關為配合觀光產業發展，應協調有關機關，規劃國內觀光據點交通運輸網，開闢國際交通路線，建立海、陸、空聯運制；並得視需要於國際機場及商港設旅客服務機構；或輔導直轄市、縣（市）主管機關於重要交通轉運地點，設置旅客服務機構或設施。
3. 主管機關得視實際情形，會商有關機關，將重要風景或名勝地區，勘定範圍，劃為風景特定區；並得視其性質，專設機構經營管理之。
4. 風景特定區應按其地區之特性及功能，劃分為國家級、直轄市級及縣（市）級。
5. 主管機關對於發展觀光產業建設所需之公共設施用地，得依法申請徵收私有土地或撥用公有土地。
6. 土地取得與利用：中央主管機關對於劃定為風景特定區範圍內之土地，得依法申請施行區段徵收。
7. 損害賠償：主管機關為勘定風景特定區範圍，得派員進入公私有土地實施勘查或測量，但應先以書面通知土地所有權人或其使用人。如損害，使土地所有權人或使用人之農作物、竹木或其他地上物受損時，應予補償。
8. 導遊人員：為保存、維護及解說國內特有自然生態資源，主管機關應於自然人文生態景觀區，設置專業導覽人員，旅客進入該地區，應申請專業導覽人員陪同進入，以提供旅客詳盡之說明，減少破壞行為發生，並維護自然資源之永續發展。
9. 維護與修葺：主管機關對風景特定區內之名勝古蹟，應會同有關主管機關調查及維護，如當古蹟受損者，主管機關應通知管理機關或所有人，擬具修復計畫。

四 經營管理

（一）觀光旅館

經營觀光旅館業者，應先向中央主管機關申請核准，並依法辦妥公司登記後，領取觀光旅館業執照，始得營業。

1. 營業範圍：主管機關為維護觀光旅館旅宿之安寧，得會商相關機關訂定有關之規定，相關機關營業範圍如下：
 (1) 客房出租。
 (2) 附設餐飲、會議場所、休閒場所及商店之經營。
 (3) 其他經中央主管機關核准與觀光旅館有關之業務。
2. 等級區分：觀光旅館等級，按其建築與設備標準、經營、管理及服務方式區分之；觀光旅館之建築及設備標準，由中央主管機關會同內政部定之。
3. 經營旅館業者，除依法辦妥公司或商業登記外，並應向地方主管機關申請登記，領取登記證及專用標籤後，始得營業。
4. 主管機關應依據各地區人文、自然景觀、生態、環境資源及農林漁牧生產活動，輔導管理民宿之設置。民宿經營者，應向地方主管機關申請登記，領取登記證及專用標識後，始得經營。

（二）旅行業

經營旅行業者，應先向中央主管機關申請核准，並依法辦妥公司登記後，領取旅行業執照，始得營業。

1. 旅行業業務範圍
 (1) 接受委託代售海、陸、空運輸事業之客票或代旅客購買客票。
 (2) 接受旅客委託代辦出、入國境及簽證手續。
 (3) 招攬或接待觀光旅客，並安排旅遊、食宿及交通。
 (4) 設計旅程、安排導遊人員或領隊人員。
 (5) 提供旅遊諮詢服務。
 (6) 其他經中央主管機關核定與國內外觀光旅客旅遊有關之事項。

法 規

2. 前項業務範圍，中央主管機關得按其性質，區分為綜合、甲種、乙種旅行業核定之。

3. 非旅行業者不得經營旅行業業務，但代售日常生活所需國內海、陸、空運輸事業之客票，不在此限。

（三）外國旅行社在臺設立

1. 外國旅行業在中華民國設立分公司，應先向中央主管機關申請核准，並依公司法規定辦理認許後，領取旅行業執照，始得營業。

2. 外國旅行業在中華民國境內所置代表人，應向中央主管機關申請核准，並依公司法規定向經濟部備案，但不得對外營業。

（四）書面契約

1. 旅行業辦理團體旅遊或個別旅客旅遊時，應與旅客訂定書面契約，並得以電子簽章法規定之電子文件為之。前項契約之格式、應記載及不得記載事項，由中央主管機關定之。

2. 旅行業將中央主管機關訂定之契約書格式公開並印製於收據憑證交付旅客者，除另有約定外，視為已依第 1 項規定與旅客訂約。

（五）保證金

1. 經營旅行業者，應依規定繳納保證金；金額調整時，原已核准設立之旅行業亦適用之。

2. 旅客對旅行業者，因旅遊糾紛所生之債權，對前項保證金有優先受償之權。

3. 旅行業未依規定繳足保證金，經主管機關通知限期繳納，屆期仍未繳納者，廢止其旅行業執照。

（六）責任保險

1. 觀光旅館業、旅館業、旅行業、觀光遊樂業及民宿經營者，於經營各該業務時，應依規定投保責任保險。

2. 旅行業辦理旅客出國及國內旅遊業務時，應依規定投保履約保證險。

（七）領隊、導遊人員考試受僱

1. 導遊人員及領隊人員，應經中央主管機關或其委託之有關機關考試及訓練合格，取得執業證，並受旅行業僱用，或受政府機關團體之臨時招請，始得執行業務。
2. 導遊人員及領隊人員取得結業證書或執業證後連續 3 年未執行各該業務者，應重新參加訓練結業，領取或換領執業證後，始得執行業務。但因天災、疫情或其他事由，中央主管機關得視實際需要公告延長之。

（八）經理人

1. 旅行業經理人應經中央主管機關或其委託之有關機關團體訓練合格，領取結業證書後，始得充任。
2. 旅行業經理人連續 3 年未在旅行業任職者，應重新參加訓練合格後，始得受僱為經理人。
3. 旅行業經理人不得兼任其他旅行業之經理人，並不得自營或為他人兼營旅行業。

（九）觀光遊樂業及其他

1. 經營觀光遊樂業者，應先向主管機關申請核准，並依法辦妥公司登記後，領取觀光遊樂業執照，始得營業。
2. 主管機關對觀光旅館業、旅館業、旅行業、觀光遊樂業或民宿經營者之經營管理、營業設施，得實施定期或不定期檢查。
3. 觀光旅館業、旅館業、旅行業、觀光遊樂業或民宿經營者不得規避、妨礙或拒絕前項檢查，並應提供必要之協助。
4. 訓練與費用：中央主管機關，為適應觀光產業需要，提高觀光從業人員素質，應辦理專業人員訓練，培育觀光從業人員；其所須之訓練費用，得向其所屬事業機構、團體或受訓人員收取。
5. 觀光旅館業、旅館業、觀光遊樂業及民宿經營者，應懸掛主管機關發給之觀光專用標識。
6. 停止營業或廢止營業執照或登記證之處分者，應繳回觀光專用標識。

7. 暫停營業／時間

(1) 觀光旅館業、旅館業、旅行業、觀光遊樂業或民宿經營者，暫停營業或暫停經營 1 個月以上者，其屬公司組織者，應於 15 日內備具股東會議事錄或股東同意書，報請該管主管機關備查。

(2) 申請暫停營業或暫停經營期間，最長不得超過 1 年，其有正當理由者，得申請展延 1 次，期間以 1 年為限，並應於期間屆滿前 15 日內提出。

(3) 停業期限屆滿後，應於 15 日內，向該主管機關申報復業。

(4) 未依規定報請備查或申報復業，達 6 個月以上者，主管機關得廢止其營業執照或登記證。

（十）為保障旅遊消費者權益，旅行業有下列情事之一者，中央主管機關得公告之。

1. 保證金被法院扣押或執行者。

2. 受停業處分或廢止旅行業執照者。

3. 自行停業者。

4. 解散者。

5. 經票據交換所公告為拒絕往來戶者。

6. 未依規定辦理履約保證保險或責任保險者。

（十一）獎勵及處罰

為達永續觀光發展，政府訂定相關的獎懲措施如下。

1. 民間機構開發經營觀光遊樂設施、觀光旅館報請行政院，其所須之聯外道路得由中央主管機關協調該道路主管機關、地方政府興建之。

2. 民間機構開發經營觀光遊樂設施、觀光旅館經中央主管機關核定者，其範圍內所需用地，可依相關規定辦理逕行變更，不受通盤檢討之限制。

3. 貸款：中央主管機關為配合發展觀光政策之需要，得洽請相關機關或金融機構提供優惠貸款。

4. 抵稅與退稅：為加強國際觀光宣傳推廣，公司組織之觀光產業，得在下列用途項下支出金額 10 ～ 20% 限度內，抵減當年度應納營利事業所得稅額；當年度不足抵減時，得在以後 4 年度內抵減之。

 (1) 配合政府參與國際宣傳推廣之費用。

 (2) 配合政府參加國際觀光組織及旅遊展覽之費用。

 (3) 配合政府推廣會議旅遊之費用。

前項投資抵減，其每 1 年度得抵減總額，以不超過該公司當年度應納營利事業所得稅額 50% 為限，但最後年度抵減金額，不在此限。

 (4) 退稅規定：外籍旅客向特定營業人購買特定貨物，達一定金額以上，並於一定期間內攜帶出口者，得在一定期間內辦理退還特定貨物之營業稅；其辦法，由交通部會同財政部定之。

（十二）獎勵

1. 經營管理良好之觀光產業，由主管機關表揚之。
2. 中央主管機關，對促進觀光產業之發展有重大貢獻者或服務成績優良之觀光產業從業人員，授給獎金、獎章或獎狀表揚之。

（十三）處罰

1. 觀光旅館業、旅館業、旅行業、觀光遊樂業或民宿經營者，有玷辱國家榮譽、損害國家利益、妨害善良風俗或詐騙旅客行為者，處新臺幣三萬元以上十五萬元以下罰鍰；情節重大者，處新臺幣十五萬元以上五十萬元以下罰鍰，並定期停止其營業之一部或全部，或廢止其營業執照或登記證。
2. 經受停止營業一部或全部之處分，仍繼續營業者，廢止其營業執照或登記證。
3. 觀光旅館業、旅館業、旅行業、觀光遊樂業之受僱人員有第 1 項行為者，處新臺幣一萬元以上，五萬元以下罰鍰；其情節重大者，處新臺幣五萬元以上三十萬元以下罰鍰。
4. 觀光旅館業、旅館業、旅行業、觀光遊樂業或民宿經營者，經主管機關檢查結果有不合規定者，除依相關法令辦理外，並令限期改善，屆期仍未改善者，處新臺幣三萬元以上，十五萬元以下罰鍰；情節重大者，並得定期停止其營業之一部或全部；經受停止營業處分仍繼續營業者，廢止其營業執照或登記證。
5. 有不合規定且危害旅客安全之虞者，得暫停其設施或設備一部或全部之使用。
6. 觀光旅館業、旅館業、旅行業、觀光遊樂業或民宿經營者，規避、妨礙或拒

絕主管機關規定檢查者，處新臺幣三萬元以上，十五萬元以下罰鍰，並得按次連續處罰。

7. 有下列情形之一者，處新臺幣三萬元以上，十五萬元以下罰鍰；情節重大者，得廢止其營業執照。

(1) 觀光旅館業經營核准登記範圍外業務。

(2) 旅行業經營核准登記範圍外業務。

8. 有下列情形之一者，處新臺幣一萬元以上，五萬元以下罰鍰。

(1) 旅行業未與旅客訂定書面契約。

(2) 觀光旅館業、旅館業、旅行業、觀光遊樂業或民宿經營者，暫停營業或暫停經營未報請備查或停業期間屆滿未申報復業。

(3) 無執照、非法營業：未依本條例領取營業執照而經營觀光旅館業務、旅館業務、旅行業務或觀光遊樂業務者，處新臺幣十萬元以上五十萬元以下罰鍰，並禁止其營業；未依本條例領取登記證而經營民宿者，處新臺幣三萬元以上，十五萬元以下罰鍰，並禁止其經營。

9. 外國旅行業未經申請核准而在中華民國境內設置代表人者，處代表人新臺幣一萬元以上，五萬元以下罰鍰，並勒令其停止執行職務。

10. 未辦理保險

(1) 旅行業未依規定辦理履約保證保險或責任保險，中央主管機關得立即停止其辦理旅客之出國及國內旅遊業務，並限於 3 個月內辦妥投保，逾期未辦妥者，得廢止其旅行業執照。

(2) 違反前項停止辦理旅客之出國及國內旅遊業務之處分者，中央主管機關得廢止其旅行業執照。

(3) 觀光旅館業、旅館業、觀光遊樂業及民宿經營者，未依規定辦理責任保險者，處新臺幣三萬元以上五十萬元以下罰鍰，主管機關並應令限期辦妥投保，屆期未辦妥者，得廢止其營業執照或登記證。

(4) 有下列情形之一者，處新臺幣三千元以上一萬五千元以下罰鍰；情節重大者，並得逕行定期停止其執行業務或廢止其執業證；經受停止執行業務處分，仍繼續執業者，廢止其執業證。

① 旅行業經理人兼任其他旅行業經理人，或自營或為他人兼營旅行業。

② 導遊人員、領隊人員或觀光產業經營者僱用之人員，違反依本條例所發布之命令者。

(5) 無執照而帶團：未依規定取得執業證，而執行導遊人員或領隊人員業務者，處新臺幣一萬元以上，五萬元以下罰鍰，並禁止其執業。

(6) 水域罰則：於公告禁止區域從事水域遊憩活動，或不遵守水域管理機關對有關水域遊憩活動所為種類、範圍、時間及行為之限制命令者，由其水域管理機關處新臺幣一萬元以上五萬元以下罰鍰，並禁止其活動；前項行為具營利性質者，處新臺幣五萬元以上二十萬元以下罰鍰，並禁止其活動。

(7) 擅自使用標籤：未依規定繳回觀光專用標識，或未經主管機關核准，擅自使用觀光專用標識者，處新臺幣三萬元以上，十五萬元以下罰鍰，並勒令其停止使用及拆除之。

（十四）損壞觀光地區

1. 損壞觀光地區或風景特定區之名勝、自然資源或觀光設施者，有關目的事業主管機關得處行為人新臺幣五十萬元以下罰鍰，並責令回復原狀或償還修復費用，其無法回復原狀者，得再處行為人新臺幣五百萬元以下罰鍰。

2. 旅客進入自然人文生態景觀區，未依規定申請專業導覽人員陪同進入者，有關目的事業主管機關得處行為人新臺幣三萬元以下罰鍰。

3. 於風景特定區或觀光地區內有下列行為之一者，由其目的事業主管機關處新臺幣一萬元以上五萬元以下罰鍰；違反下列 (1) 或 (2) 規定者，其攤架、指示標誌或廣告物予以拆除並沒入之，拆除費用由行為人負擔。

 (1) 擅自經營固定或流動攤販。

 (2) 擅自設置指示標誌、廣告物。

 (3) 強行向旅客拍照並收取費用。

 (4) 強行向旅客推銷物品。

 (5) 其他騷擾旅客或影響旅客安全之行為。

4. 於風景特定區或觀光地區內有下列行為之一者，由其目的事業主管機關處新臺幣五千元以上十萬元以下罰鍰；依本條例所處之罰鍰，經通知限期繳納，屆期未繳納者，依法移送強制執行。

 (1) 任意拋棄、焚燒垃圾或廢棄物。

 (2) 將車輛開入禁止車輛進入，或停放於禁止停車之地區。

 (3) 擅入管理機關公告禁止進入之地區。

9-3
旅行業管理規則（精要）

中華民國 111 年 11 月 22 日修正

　　旅行業之設立、變更或解散登記、發照、經營管理、獎勵、處罰、經理人及從業人員之管理、訓練等事項，由交通部委任交通部觀光署執行之。

　　前項有關旅行業從業人員之異動登記事項，在直轄市之旅行業，得由交通部委託直轄市政府辦理。

一 旅行業分類

　　旅行業區分為綜合旅行業、甲種旅行業及乙種旅行業 3 種。綜合、甲種、乙種旅行業之比較如下表 7-1 所示。

表 7-1　旅行業分類比較（作者綜合整理）

比較項目＼旅行業類別	綜合旅行業	甲種旅行業	乙種旅行業
業務範圍	國內外	國內外	國內
（一）實收資本總額（不得少於）	3000 萬元	600 萬元	120 萬元
（二）國內每增設分公司一家，須增資金額	150 萬元	100 萬元	60 萬元
（三）保險金	1000 萬元	150 萬元	60 萬元
（四）保證金（每一分公司）	30 萬元	30 萬元	15 萬元
註冊費	1.按資本總額 1‰ 繳納 2.分公司按增資額 1‰ 繳納		
每家公司經理人人數不得少於	1 人	1 人	1 人
加入旅行業品質保障協會之保證金（1/10）	100 萬元	15 萬元	6 萬元
加入旅行業品質保障協會之保證金（每一分公司）（1/10）	3 萬元	3 萬元	1 萬 5 千元

※ 經營同種類旅行業，最近二年未受停業處分，且保證金未被強制執行，並取得經中央主管機關認可足以保障旅客權益之觀光公益法人會員資格者（加入中華民國旅行業品質保障協會），得按（一）至（四）目金額十分之一繳納。

旅行業類別 比較項目	綜合旅行業	甲種旅行業	乙種旅行業
履約保證保險最低投保金額	6000 萬元	2000 萬元	800 萬元
每增設分公司一家，而增加履約保證保險金	400 萬元	400 萬元	200 萬元
加入品質保障協會後之履約保證保險	4000 萬元	500 萬元	200 萬元
加入品質保障協會後， 每增設分公司一家，而增加履約保證保險金	100 萬元	100 萬元	50 萬元

（一）綜合旅行業

1. 業務範圍
 (1) 接受委託代售國內外海、陸、空運輸事業之客票，或代旅客購買國內外客票、託運行李。
 (2) 接受旅客委託代辦出、入國境及簽證手續。
 (3) 招攬或接待國內外觀光旅客並安排旅遊、食宿及交通。
 (4) 以包辦旅遊方式或自行組團，安排旅客國內外觀光旅遊、食宿、交通及提供有關服務。
 (5) 委託甲種旅行業代為招攬前項業務。
 (6) 委託乙種旅行業代為招攬 (4) 之國內團體旅遊業務。
 (7) 代理外國旅行業辦理聯絡、推廣、報價等業務。
 (8) 設計國內外旅程、安排導遊人員或領隊人員。
 (9) 提供國內外旅遊諮詢服務。
 (10)其他經中央主管機關核定與國內外旅遊有關之事項。
2. 資本總額：綜合旅行業不得少於新臺幣三千萬元。

3. 國內每增設分公司一家，須增資新臺幣一百五十萬元。

4. 保證金：綜合旅行業新臺幣一千萬元，每一分公司新臺幣三十萬元。

（二）甲種旅行業

1. 業務範圍：

 (1) 接受委託代售國內外海、陸、空運輸事業之客票，或代旅客購買國內外客票、託運行李。

 (2) 接受旅客委託代辦出、入國境及簽證手續。

 (3) 招攬或接待國內外觀光旅客並安排旅遊、食宿及交通。

 (4) 自行組團安排旅客出國觀光旅遊、食宿、交通及提供有關服務。

 (5) 代理綜合旅行社招攬前項第五款之業務。

 (6) 代理外國旅行業辦理聯絡、推廣、報價等業務。

 (7) 設計國內外旅程、安排導遊人員或領隊人員。

 (8) 提供國內外旅遊諮詢服務。

 (9) 其他經中央主管機關核定與國內外旅遊有關之事項。

 註：甲種旅行業除了綜合旅行社(4)(5)(6)的業務不得經營外，其他項目皆可經營。

2. 資本總額：甲種旅行業不得少於新臺幣六百萬元。

3. 國內每增設分公司一家，須增資新臺幣一百萬元。

4. 保證金：甲種旅行業新臺幣一百五十萬元，每一分公司新臺幣三十萬元。

（三）乙種旅行業

1. 業務範圍：以國內旅遊為主，不得從事國外旅遊。

2. 資本總額：乙種旅行業不得少於新臺幣三百萬元。

3. 國內每增設分公司一家，須增資新臺幣七十五萬元。

4. 保證金：乙種旅行業新臺幣六十萬元，每一分公司新臺幣十五萬元。

二 註冊

經營旅行業，應備具下列文件，向交通部觀光署申請籌設：

一、籌設申請書。

二、全體籌設人名冊。

三、經理人名冊及經理人結業證書影本。

四、營業處所之使用權證明文件。

五、旅行業經核准籌設後，應於二個月內依法辦妥公司設立登記，並繳納旅行業保證金、註冊費向交通部觀光署申請註冊，屆期即廢止籌設之許可。但有正當理由者，得申請延長二個月，並以一次為限：

三 設立分公司

旅行業申請設立分公司經許可後，應於 2 個月內依法辦妥分公司設立登記，逾期即廢止設立之許可，但有正當理由者，得申請延長 2 個月，並以 1 次為限。

四 旅行業變更

旅行業組織、名稱、種類、資本額、地址、代表人、董事、監察人、經理人變更或同業合併，應於變更或合併後 15 日內，向交通部觀光署申請核准後，憑辦妥之有關文件於 2 個月內換領旅行業執照。

五 海外設立分支機構

綜合、甲種旅行業在國外設立分支機構，或與國外旅行業合作，應報請交通部觀光署備查。

六 旅行業應依照下列規定，繳納註冊費

1. 按資本總額 1‰ 繳納。
2. 分公司按增資額 1‰ 繳納。

旅行業保證金應以銀行定存單繳納之；申請、換發或補發旅行業執照，應繳納執照費新臺幣一千元。

七 經理人

1. 綜合旅行業之本公司不得少於 1 人。
2. 甲種旅行業之本公司不得少於 1 人。
3. 分公司及乙種旅行業不得少於 1 人。
4. 前項旅行業經理人應為專任,不得兼任其他旅行業之經理人。

八 任職之限制

　　有下列各款情事之一者,不得為旅行業之發起人、董事、監察人、經理人、執行業務或代表公司之股東,已充任者,當然解任之,由交通部觀光署撤銷或廢止其登記,並通知公司登記主管機關。

1. 曾犯組織犯罪防制條例規定之罪,經有罪判決確定,尚未執行、尚未執行完畢,或執行完畢、緩刑期滿或赦免後未逾 5 年。
2. 曾犯詐欺、背信、侵占罪經宣告有期徒刑一年以上之刑確定,尚未執行、尚未執行完畢,或執行完畢、緩刑期滿或赦免後未逾二年。
3. 曾犯貪污治罪條例之罪,經判決有罪確定,尚未執行、尚未執行完畢,或執行完畢、緩刑期滿或赦免後未逾二年。
4. 受破產之宣告或經法院裁定開始清算程序,尚未復權。
5. 使用票據經拒絕往來尚未期滿。
6. 無行為能力或限制行為能力。
7. 受輔助宣告尚未撤銷。
8. 曾經營旅行業受撤銷或廢止營業執照處分,尚未逾五年。

九 經理人資格

　　旅行業經理人應備具下列資格之一,經交通部觀光署或其委託之有關機關、團體訓練合格,發給結業證書後,始得充任。

1. 大專以上學校畢業或高等考試及格,曾任旅行業代表人 2 年以上者。
2. 大專以上學校畢業或高等考試及格,曾任海陸空客運業務單位主管 3 年以上者。

3. 大專以上學校畢業或高等考試及格，曾任旅行業專任職員 4 年，或特約領隊、導遊 6 年以上者。

4. 高級中等學校畢業或普通考試及格或 2 年制專科學校、3 年制專科學校、大學肄業或 5 年制專科學校規定學分 2/3 以上及格，曾任旅行業代表人 4 年或專任職員 6 年或特約領隊、導遊 8 年以上者。

5. 曾任旅行業專任職員 10 年以上者。

6. 大專以上學校畢業或高等考試及格，曾在國內外大專院校主講觀光專業課程 2 年以上者。

7. 大專以上學校畢業或高等考試及格，曾任觀光行政機關業務部門專任職員 3 年以上或高級中等學校畢業曾任觀光行政機關或旅行商業同業公會業務部門專任職員 5 年以上者。

8. 大專以上學校或高級中等學校觀光科系畢業者，前項 2 ～ 4 之年資，得按其應具備之年資減少 1 年；第 1 項訓練合格人員，連續 3 年未在旅行業任職者，應重新參加訓練合格後，始得受僱為經理人。

十 營業場所規定

旅行業應設有固定之營業處所；其營業處所與其他營利事業共同使用者，應有明顯之區隔空間。

十一 外國旅行業在臺設立分公司

1. 外國旅行業在中華民國設立分公司時，應先向交通部觀光署申請核准，並依法辦理認許及分公司登記，領取旅行業執照後始得營業。

2. 外國旅行業委託國內綜合旅行業、甲種旅行業辦理連絡、推廣、報價等事務，應備具下列文件，申請交通部觀光署核准。
 (1) 申請書。
 (2) 同意代理上一項業務之綜合旅行業或甲種旅行業同意書。
 (3) 經中華民國駐外單位認證之旅行業執照影本及開業證明。
 (4) 外國旅行業之代表人不得同時受僱於國內旅行業。

法 規

十二 營業相關規定

1. 旅行業經核准註冊，應於領取旅行業執照後 1 個月內開始營業。
2. 旅行業應於領取旅行業執照後始得懸掛市招。
3. 旅行業營業地址變更時，應於換領旅行業執照前，拆除原址之全部市招。
4. 前項規定於分公司準用之。

十三 經營

1. 旅行業應於開業前將開業日期、全體職員名冊報請交通部觀光署備查。
2. 前項職員名冊應與公司薪資發放名冊相符，其職員有異動時，應於 10 日內將異動表分別報請交通部觀光署備查。
3. 旅行業開業後，應於每年六月三十日前，將其財務及業務狀況，依交通部觀光署規定之格式填報。

十四 暫停營業

1. 旅行業暫停營業 1 個月以上者，應於停止營業之日起 15 日內備具股東會議事錄或股東同意書，並詳述理由，報請交通部觀光署備查，並繳回各項證照。
2. 申請停業期間，最長不得超過 1 年，其有正當理由者，得申請展延 1 次，期間以 1 年為限，並應於期間屆滿前 15 日內提出。
3. 停業期間屆滿後，應於 15 日內，向交通部觀光署申報復業，並發還各項證照。
4. 於停業期間，非經向交通部觀光署申報復業，不得有營業行為。

十五 收費

1. 旅行業經營各項業務，應合理收費，不得以不正當方法為不公平競爭之行為。
2. 旅遊市場之航空票價、食宿、交通費用，由中華民國旅行業品質保障協會按季發表，供消費者參考。

十六 導遊接待之相關規定

1. 綜合旅行業、甲種旅行業接待或引導國外、香港、澳門或大陸地區觀光旅客旅遊，應指派或僱用領有英語、日語、其他外語或華語導遊人員執業證之人員執行導遊業務。但辦理取得合法居留證件之外國人、香港、澳門居民及大陸地區人民國內旅遊者，不適用之。

2. 綜合旅行業、甲種旅行業辦理前項接待或引導非使用華語之國外觀光旅客旅遊，不得指派或僱用華語導遊人員執行導遊業務。但其接待或引導非使用華語之國外稀少語別觀光旅客旅遊，得指派或僱用華語導遊人員搭配該稀少外語翻譯人員隨團服務。

3. 前項但書規定所稱國外稀少語別之類別及其得執行該規定業務期間，由交通部觀光署視觀光市場及導遊人力供需情形公告之。

4. 綜合旅行業、甲種旅行業對指派或僱用之導遊人員應嚴加督導與管理，不得允許其為非旅行業執行導遊業務。

5. 旅行業指派或僱用導遊人員、領隊人員執行接待或引導觀光旅客旅遊業務，應簽訂書面契約；其契約內容不得違反交通部觀光署公告之契約不得記載事項。

6. 旅行業應給付導遊人員、領隊人員之報酬，不得以小費、購物佣金或其他名目抵替之。

十七 簽約

應與旅客訂定書面契約

旅行業辦理團體旅遊或個別旅客旅遊時，應與旅客訂定書面契約，並得以電子簽章法規定之電子文件為之；其印製之招攬文件並應加註公司名稱及註冊編號。

團體旅遊文件之契約書 應載明下列事項：

（並報請交通部觀光署核准後，始得實施）

一、公司名稱、地址、代表人姓名及註冊編號。

二、簽約地點及日期。

三、旅遊地區、行程、起程及回程終止之地點及日期。

四、有關交通、旅館、膳食、遊覽及計畫行程中所附隨之其他服務詳細說明。

五、組成旅遊團體最低限度之旅客人數。

六、旅遊全程所需繳納之全部費用及付款條件。

七、旅客得解除契約之事由及條件。

八、發生旅行事故或旅行業因違約對旅客所生之損害賠償責任。

九、責任保險及履約保證保險有關旅客之權益。

十、其他協議條款。

個別旅遊文件之契約書

前項規定，除第四款關於膳食之規定及第五款外，均於個別旅遊文件之契約書準用之。

旅行業將交通部觀光署訂定之定型化契約書範本公開並 印製於旅行業代收轉付收據憑證交付旅客者，除另有約定外，視為已依第一項規定與旅客訂約。

旅行業僱用之人員不得有下列行為：

一、未辦妥離職手續而任職於其他旅行業。

二、擅自將專任送件人員識別證借供他人使用。

三、同時受僱於其他旅行業。

四、掩護非合格領隊帶領觀光團體出國旅遊者。

五、掩護非合格導遊執行接待或引導國外或大陸地區觀光旅客至中華民國旅遊者。

六、擅自透過網際網路從事旅遊商品之招攬廣告或文宣。

註：旅行業對其指派或僱用之人員執行業務範圍內所為之行為，推定為該旅行業之行為。

十八 轉團之規定

1. 甲種旅行業或乙種旅行業代理綜合旅行業招攬業務，應經綜合旅行業之委託，並以綜合旅行業名義與旅客簽定旅遊契約，前項旅遊契約應由該銷售旅行業副署。

2. 旅行業經營自行組團業務，非經旅客書面同意，不得將該旅行業務轉讓其他旅行業辦理。旅行業受理前項旅行業務之轉讓時，應與旅客重新簽訂旅遊契約。

3. 甲種旅行業、乙種旅行業經營自行組團業務，不得將其招攬文件置於其他旅行業，委託該其他旅行業代為銷售、招攬。

十九 隨團人員

旅行業辦理國內旅遊，應派遣專人隨團服務。

二十 刊登媒體

1. 旅行業刊登於新聞紙、雜誌、電腦網路及其他大眾傳播工具之廣告，應載明公司名稱、種類及註冊編號。
2. 綜合旅行業得以註冊之服務標章某某旅遊，替代公司名稱（即 Logo）；前述廣告內容應與旅遊文件相符合，不得為虛偽之宣傳。

二十一 服務標章（服務標章指的是某某旅遊）

1. 以服務標章招攬旅客，應依法申請服務標章註冊，報請交通部觀光署備查。
2. 以本公司名義簽訂旅遊契約，前項服務標章以 1 個為限。

二十二 網路經營

旅行業以電腦網路經營旅行業務者，其網站首頁應載明下列事項，並報請交通部觀光署備查。

1. 網站名稱及網址。
2. 公司名稱、種類、地址、註冊編號及代表人姓名。
3. 電話、傳真、電子信箱號碼及聯絡人。
4. 經營之業務項目。
5. 會員資格之確認方式。
6. 旅行業以電腦網路接受旅客線上訂購交易者，應將旅遊契約登載於網站；契約終止或解除及退款事項，向旅客據實告知。旅行業受領價金後，應將旅行業代收轉付收據憑證交付旅客。

法 規

二十三 說明會

1. 綜合、甲種旅行業經營旅客出國觀光團體旅遊業務,於團體成行前,應以書面向旅客作旅遊安全及其他必要之狀況說明或舉辦說明會;成行時每團均應派遣領隊全程隨團服務。

2. 綜合、甲種旅行業辦理前項出國觀光旅客團體旅遊,應派遣外語領隊人員執行領隊業務,不得指派或僱用華語領隊人員執行領隊業務。

3. 綜合、甲種旅行業對指派或僱用之領隊人員應嚴加督導與管理,不得允許其為非旅行業執行領隊業務。

二十四 其他摘要

1. Local 代理商:國外旅行業違約,致旅客權利受損者,國內招攬之旅行業應負賠償責任。

2. 緊急通報:旅行業舉辦觀光團體旅遊業務,發生緊急事故時,應於事故發生後 24 小時內向交通部觀光署報備。

3. 親自簽名:綜合、甲種旅行業代客辦理出入國及簽證手續,應由申請人親自簽名者,不得由他人代簽。

4. 送件業務

 (1) 綜合、甲種旅行業為旅客代辦出入國手續,應向交通部觀光署請領專任送件人員識別證,並應指定專人負責送件,嚴加監督。

 (2) 綜合、甲種旅行業為旅客代辦出入國手續,得委託他旅行業代為送件。

 (3) 前項委託送件,應先檢附委託契約書報請交通部觀光署核准後,始得辦理。第一項專任送件人員毀損、遺失或異動時,應於 10 日內將識別證,繳回交通部觀光署,或委託之旅行業相關團體申請換發或補發。

5. 證件保管及遺失

 (1) 綜合、甲種旅行業代客辦理出入國或簽證手續,應妥慎保管其各項證照,並於辦完手續後即將證件交還旅客。

 (2) 前項證照如有遺失,應於 24 小時內檢具報告書及其他相關文件向交通部觀光署報備。

6. 保證金執行：旅行業繳納之保證金為法院或行政執行機關強制執行後，應於接獲交通部觀光署通知之日起 15 日內繳足保證金，並改善業務。
7. 申請／解散／廢止之相關規定
 (1) 旅行業解散者，應依法辦妥公司解散登記後 15 日內，拆除市招，繳回旅行業執照及所領取之識別證。
 (2) 向交通部觀光署申請發還保證金。
 (3) 旅行業受廢止執照處分後，其公司名稱於 5 年內不得為旅行業申請使用。
 (4) 申請籌設之旅行業名稱，不得與他旅行業名稱之發音相同。旅行業申請變更名稱者，亦同。
8. 訓練：觀光主管機關辦理前項專業訓練，得收取報名費、學雜費及證書費。

二十五 責任保險

旅行業舉辦團體旅遊、個別旅客旅遊及辦理接待國外或大陸地區觀光團體旅客旅遊業務，應投保責任保險，其投保最低金額及範圍至少如下所列。

1. 每一旅客及隨團服務人員意外死亡新臺幣二百萬元。
2. 每一旅客及隨團服務人員因意外事故所致體傷之醫療費用新臺幣十萬元。
3. 旅客家屬前往海外或來中華民國處理善後所必須支出之費用新臺幣十萬元，國內五萬元。
4. 每一旅客證件遺失之損害賠償費用新臺幣二千元。

二十六 履約保證保險

旅行業辦理旅客出國及國內旅遊業務時，應投保履約保證保險，其投保最低金額如下：

1. 綜合旅行業新臺幣六千萬元。
2. 甲種旅行業新臺幣二千萬元。
3. 乙種旅行業新臺幣八百萬元。
4. 綜合、甲種旅行業每增設分公司一家，應增加新臺幣四百萬元，乙種旅行業每增設分公司一家，應增加新臺幣二百萬元。

法 規

問題討論

為什麼要簽訂旅遊契約？

　　旅遊契約書是交通部觀光署核定付諸實施的定型化契約書，即依據「旅行業管理規則」之規定，應由旅客與旅行社間簽約之文件。其目的是保障旅客的權益維護公平的交易，因此，契約內容關係雙方的權利與義務，務必於行前簽妥，並注意簽約的乙方（旅行社）是否加蓋公司印章及其負責人（董事長、總經理）簽名蓋章及填寫旅行業之註冊編號。

市面上旅行社櫛次鱗比，如何選擇可靠的旅行社？

(1) 與非合法旅行社經營的網站交易，沒有保障。網路購買旅遊產品，請認明旅行業合法網站認證標章；或由品保網站連結至各旅行業合法網站。報名前，請確認。

(2) 可於品保協會網站上確認該旅行社是否為品保協會會員。凡品保會員皆為合法經營的旅行業者，千萬不要將旅遊業務交給未經政府核准經營旅行業務之公司行號或非任職於旅行社之個人（俗稱掮客或牛頭）承辦。

(3) 該旅行社是否已依法投保「履約保證保險」及「旅行業責任保險」。

(4) 與您直接接洽的業務員是否確實任職於該旅行社。

(5) 許多傳銷事業並無取得旅行業執照，其藉由旅遊為傳銷商品，以多層次傳銷招攬消費者入會屬違法，對旅遊消費者沒保障，請消費者留意。

(6) 若在國外網站購買旅遊商品，因為收款方在國外，並不受台灣法律 規範，一定要小心謹慎。

同樣的旅行目的地及旅遊天數，為什麼其旅遊價格各不相同？

　　構成旅遊價格不同的因素很多，即住宿旅館等級、餐食質量、旅遊參觀地點與節目，運輸工具（飛機、輪船、遊覽巴士）等不同，是否安排購物及追加自費活動？（業者由此獲賺佣金收入）都會影響其旅遊價格。即為俗語的「一分貨、一分錢」，千萬不要貪圖價格便宜而尋求一個內容空虛，服務品質極差的旅遊。又同樣內容與品質的旅遊，也因淡、旺季而有不同的價格。因此，不要只以價格的高低做為取捨，宜多比較旅遊內容、服務，旅遊設施之等級及旅行社之信譽與品牌來決定您的旅行社。

旅行社組旅行團未達契約約定的人數而通知取消出團（解約），怎麼辦？

(1) 依旅遊契約，旅行社因參加人數未達契約約定的人數而通知取消出團時，應於預定出發日前（至少 7 日，如未記載，視為 7 日）通知旅客解約；或徵得旅客同意改訂提前或延後或其他地點之旅遊契約，旅行社對旅客不負違約損害賠償責任。旅行社解約或改訂契約時，應同時無息退還旅客交付之全部費用。但旅行社已為旅客代繳之行政規費，例如：護照費、簽證費、或其他規費等等，得依收據金額實足扣除之。

(2) 如契約未約定組團人數，或雙方約定保證出團，則視為無最低組團人數。

法 規

承辦之旅行社擅自將契約轉讓其他旅行社時，如何處理？

承辦之旅行社若未經旅客書面同意，將契約轉讓其他旅行業時，旅客得拒絕參加並解除契約。旅客於出發後始發覺或被告知契約已被轉讓其他旅行業時，旅行社應賠償旅客全部團費百分之五之違約金，其受有損害者，並得請求賠償。

受讓之旅行業者或其履行輔助人，關於旅遊義務之違反，有故意或過失時，甲方亦得請求讓與之旅行業者負責。

國外旅行社違反契約或有其他不法情事，致旅客受損害時，如何索賠？

承辦之旅行社所委託的國外旅行社違反契約或有不法行為而使旅客受損害時，承辦旅行社應與自己之違約或不法行為負同一責任，即受損之旅客得要求原承辦之旅行社負責賠償。

但旅客指定或旅行地特殊情形而無法選擇受託者，不在此限。

因天災而導致原安排的旅遊行程受阻，無法前往時，怎麼辦？

因天災、地變、戰亂或其他不可抗力或不可歸責於旅行社之事由，導致該旅遊的全部或一部分無法進行時，旅行社得免負賠償責任。旅行社得將已代繳之行政規費及為履行該契約而支付之必要費用，依單據予以扣除後，餘款退還旅客。旅行社為維護旅行團體之安全與權益取消其旅遊之一部分後，應為有利於旅行團體之必要措施。

（常見）Q&A **旅途中遭遇不可抗力或不可歸責於旅行社之事由，致旅行社無法依預定之旅程食宿或遊覽項目進行而變更其行程時，其所發生之旅遊費用差價，如何處理？**

旅行社為維護旅遊團體之安全與權益，得依實際需要變更旅程、遊覽項目或更換食宿旅程，如因此而超過原定旅遊費用時，不得向旅客收取。但因變更而節省支出時，應將節餘費用退還旅客。

（常見）Q&A **出發前有客觀風險事由，怎麼辦？**

出發前旅遊地區有發生客觀風險事由（例如：有傳染病或暴動等，但政府尚未公告為紅色警戒），足認有危害旅客生命、身體、健康財產之虞者，旅客得解除契約但應負擔旅行社已代繳之規費或已支付合理必要費用，並賠償旅行社不超過５％旅遊費用。

（常見）Q&A **旅行社未依契約預定之旅程進行，致使旅客留滯在國外，如何索賠？**

因旅行社之過失，導致旅客留滯國外時，旅行社應負擔旅客於留滯期間所支出之食宿或其他必要費用，旅行社並應儘速依預定旅程，安排旅遊活動或安排旅客返國，此外，旅行社應賠償旅客按滯留日數計算之違約金。

法　規

常見 Q&A

在旅遊中，被旅行社的領隊「放鴿子」，怎麼辦？

　　旅行社的領隊惡意將旅客棄置或留滯於國外不顧時，依旅遊契約之規定，旅客得要求旅行社負擔留滯期間所支出之食宿及其他必要費用，按實計算退還未完成旅程之費用，及由出發地至第一旅遊地與最後旅遊地返回之交通費用外，並賠償依全部旅遊費用除以全部旅遊日數乘以棄置或留滯日數後相同金額 5 倍之違約金。

常見 Q&A

旅行社在旅途中安排之旅館與約定之投宿旅館不符或使用之遊覽車、船隻為非營業用時，如何處理？

　　旅行社安排之住宿旅館應與行程表所列旅館相符，若臨時發生困難時亦應安排相同等級或更高等級之替代旅館，否則旅客得要求旅行社賠償差額兩倍之違約金。

　　旅行社安排之交通工具，無論是飛機，舟船、車輛，應為合法且供營業使用者，如安排非營業用者，要求其立即更換，否則拒絕搭乘並要求賠償。

常見 Q&A

旅遊期間，因旅行社的過失而延誤行程，如何處理？

　　因旅行社的過失而延誤行程，旅客在延誤期間所支出的食宿或其他必要費用，應由旅行社負擔。旅客並可請求以團費除以旅遊日數乘以延誤行程日數計算的違約金。延誤行程在五小時以上未滿 1 日者，以 1 日計算。

旅遊途中發生終止契約的情況，如何處理？

如果是因為旅行社違約導致旅遊不符合雙方所約定的價值或品質，旅行社不願改善或無法改善者，旅客可視情況要求減少費用、損害賠償或終止契約。旅客依規定終止契約時，旅行社應將旅客送回原出發地，所生費用由旅行社負擔；如果是旅客於中途離隊退出旅遊活動，或是怠於配合旅行社完成旅遊所需的行為而終止契約者，旅客可要求旅行社墊付費用將其送回原出發地，待到達後立即附加利息償還給旅行社。旅行社如因旅客終止契約而受損害，得向旅客請求賠償。

旅途中，領隊將旅客的護照集中保管，這種作法（行為）對不對？領隊將旅客的護照遺失或被竊，如何處理？

護照是護照本人（持用人）之身分證明文件，應由本人隨身保管，除辦理登機手續時需要由領隊蒐集全部護照提示外，不應該交由領隊集中保管。

旅行社或領隊將旅客的護照遺失或毀損者，應立即申請補發，因護照之失竊，導致旅客受損失者，應予以賠償。

旅客在旅遊期間，因不可歸責於旅行社之事由，於搭乘飛機、輪船、火車、捷運、纜車等人眾運輸工具所受身體上之損害或行李毀損、遺失，如何處理？

應由提供服務之航空、輪船、火車、捷運、纜車等大眾運輸工具等機構直接對旅客負責。但旅行社及隨團領隊應盡善良管理人之注意義務協助旅客處理。

法 規

常見 Q&A
**在旅途中所購物品，有贋品或瑕疵或貨價與
品質不相當時，如何處理？**

在旅途中所購物品，如為旅行社安排或介紹者，旅客得於受領所購物品
1 個月內，要求旅行社協助交涉解決。依旅遊契約之規定，旅行社應有善盡
協助交涉解決之責任。同時旅行社不得以任何理由或名義要求旅客代其攜帶
物品。

常見 Q&A
**旅客外出時，留置於旅館房內的現金、珠寶失竊，
能否要求旅館業負責賠償？**

依我國民法第 608 條規定：旅客的金錢、有價證券、珠寶或其他貴重物
品，非經報明其物之性質及數量交付保管者，主人不負責任。外國的法令或
住宿契約亦大致如此規定。因此，留置於客房的貴重物品失竊，很難要求旅
館業負責賠償。旅客應將所攜帶的貴重物品交給櫃台的貴重物品保管處登記
保管。

常見 Q&A
**旅客下飛機後，找不到託運的
行李時，怎麼辦？**

立即告訴領隊轉告航空公司的地勤人員，並提示行李提示單（baggage
claim tag），請航空公司設法尋找，如仍找不到時，即填具行李事故報告書，
要求航空公司賠償。在旅途中遺失行李時，得憑證要求航空公司支付換洗用
衣褲及洗盥用品費用。

按：依據華沙公約國際旅行之行李賠償責任限度：（但事先報明更高價
值及支付保值運費者除外）託運行李，每公斤賠償美金 20 元為上限，每一
旅客賠償美金 400 元為限。

參加旅遊團，消費者如何分辨不實旅遊廣告？

⑴ 要有查證的動作，因為「廣告」有誇大的可能性。
⑵ 旅行社的廣告，應載明公司名稱或服務標章、種類及註冊編號。
⑶ 確認景點是否另收參觀費、遊覽交通費等。
⑷ 挑選旅行社，最安全與保險的做法，就是親自到旅行社詢問旅遊行程細節再做參團決定。

旅行社未辦妥證件、機位，怎麼辦？

　　依「國內、外旅遊定型化契約範本」規定，如確定團體能成行，旅行社應即負責為消費者辦妥護照、依旅程所需的簽證，並代訂妥機位及旅館；並應於預訂出發 7 日前或於舉行出國說明會時，將消費者的護照、簽證、機票、機位、旅館及其他必要事項向消費者報告，並以書面行程表確認之。

　　旅行社若怠於履行上述義務時，消費者得拒絕參加旅遊並解除契約，旅行社應立即退還消費者繳付的所有費用。

法 規

消費者行前要解約、旅行社出發前不得不取消行程,要如何善後?

消費者有可能因為臨時有事、生病、受傷、同伴無法成行等因素行前解約;旅遊業者亦有可能因為未達出團人數、班機臨時取消而在出發前取消行程。

依據「國內、外旅遊定型化契約書範本」規定,視消費者與旅行社彼此雙方有無告知,以及距出發日期時間的長短,所要賠償的金額是有等級上的不同;因此,消費者與旅行社,彼此愈早通知,賠償愈少;另外,消費者可在時間許可的情況下,接洽旅行社讓您的親朋好友遞補參加,以避免解約的損失。

出國時,才發現自己被併團了,該怎麼辦?

消費者在簽訂契約時,應注意在旅遊契約書上「訂約人」(即乙方的公司)名稱為何;雖然目前甲種旅行社可自行組團,亦可經營招攬業務再轉給綜合旅行社出團,但不論如何,簽約的旅行業者應即是出團旅行社。

當與旅行社簽訂契約書後,若消費者在出發後才發現參加 A:遊團已遭併團或轉讓其他旅行業時,則可依據旅遊契約書中約定,要求賠償團費的5% 作為違約金。

常見 Q&A 若業者變更出團日期、行程，或未按行程走完全程、取消活動，怎麼辦？

　　若旅行社確定活動無法成行或必須變更出團日期時，應立即通知消費者，如果沒有通知，依據旅遊契約書中約定，則須賠償消費者全部旅遊費用作為違約金；若有通知，則視通知日期距離出發日期的長短依比例賠償。

　　而消費者在旅遊中若發現餐宿、交通、旅程、觀光點及遊覽項目等未依約辦理時，依據旅遊契約書中約定，可請求賠償差額 2 倍的違約金。但若發生天災等不可抗力的因素時，旅行社可依契約規定變更行程，費用則採多退少補的方式辦理。

常見 Q&A 行程中，旅客若遭當地政府逮捕羈押或留置，誰該負責？

　　若因旅行社的錯誤，造成消費者遭當地政府逮捕羈押或留置時，依據旅遊契約書中約定，旅行社每日應賠償新臺幣 2 萬元給消費者作為違約金，並儘速負責接洽營救事宜，安排旅客返國，且返國所需一切費用均由旅行社負擔。

（法）（規）

常見 Q&A

**旅途中，行李遺失
（或財物失竊）時，怎麼辦？**

1. 航空公司運送途中遺失：消費者若發現行李未到時，可立即請領隊向航空公司查詢是否遺漏於機上。若非遺漏機上，則可至航空公司的「Lost & Found」櫃檯填寫表格，表格上務必註明行李的樣式及遺失物品內容、價值、最近幾天的行程、聯絡電話等，另外，行李託運的收據應妥為保存。

 如果最後確定行李遺失，則請領隊協助向航空公司申請理賠，依航空公司行李遺失賠償標準，每件行李賠償最高不超過美金 400 元；如係使用信用卡購買機票，另外還可請求行李遺失的保險理賠。

2. 在飯店、遊覽車或其他旅遊地區遺失物品或遭竊：首先應向當地的警察機關報案，請求協助，並取得報案證明，以便申請理賠或證明；另外，遺失物品中若有旅行支票或信用卡，則應儘速辦理掛失。至於求償問題，則視責任之歸屬，究竟是消費者或提供服務之業者原因，而有所不同。

**旅客中途生病或發生意外事故，
該如何保障自身權益？**

　　旅途中，旅客若發生車禍、遊艇翻覆、溺水、食物中毒等意外事件而受傷或死亡，可以請領隊（導遊）協助送醫或報警。

　　依照規定，旅行社應為旅行團投保責任險。責任保險的最低投保金額如下：

(1) 每一旅客意外死亡為新臺幣 200 萬元。

(2) 每一旅客因意外事故導致身體受傷的醫療費用為新臺幣 10 萬元。

(3) 旅客家屬前往處理善後事宜，所必須支出的費用為新臺幣 10 萬元。

　　此外，建議旅客在行前最好自行投保「旅遊平安保險」，並斟酌附加疾病醫療保險，或於壽險保單中，選擇有「海外急難救助」的服務項目，並詳細閱讀各項保險契約條款、除外條款，以及理賠的範圍，以防不測。

　　另外，若意外事故的地點在中國大陸，旅客可向海基會備案，並向大陸各地成立的旅遊糾紛申訴中心申訴。

　　※ 觀光署觀光旅遊事故緊急通報電話：0800-091-730

　　※ 外交部緊急聯絡中心電話：0800-085-095

9-4
領隊人員管理規則（精要）

中華民國 111 年 11 月 22 日修正

精要說明：

領隊人員執業證（領隊執照）

領隊人員之訓練、執業證核發、管理、獎勵及處罰等事項，由交通部委任交通部觀光署執行之，其委任事項及法規依據，應公告並刊登於政府公報或新聞紙。

一　領隊人員應受旅行業之僱用或指派始得執行領隊業務

二　有下列情事之一者，不得充任領隊人員

1. 非旅行業或非領隊人員非法經營旅行業務或執行領隊業務，經查獲處罰未逾 3 年者。
2. 領隊人員有違反本規則，經廢止領隊人員執業證未逾 5 年者。

三　領隊人員訓練分職前訓練及在職訓練

1. 經領隊人員考試及格者，應參加交通部觀光署或其委託之有關機關、團體舉辦之職前訓練合格，領取結業證書後，始得請領執業證，執行領隊業務。
2. 職前訓練及在職訓練之方式、課程、費用及相關規定事項，由交通部觀光署定之，或由其委託之有關機關、團體擬訂，陳報交通部觀光署核定。
3. 經華語領隊人員考試及訓練合格，參加外語領隊人員考試及格者，於參加職前訓練時，其訓練節次，予以減半。
4. 經外語領隊人員考試及訓練合格，參加其他外語領隊人員考試及格者，免再參加職前訓練。
5. 經領隊人員考試及格，參加職前訓練者，應檢附考試及格證書影本、繳納訓

練費用，向交通部觀光署，或其委託之有關機關、團體申請，並依排定之訓練時間報到，接受訓練；參加領隊職前訓練人員報名繳費後，開訓前 7 日得取消報名，並申請退還 7 成訓練費用，逾期不予退還，但因產假、重病或其他正當事由無法接受訓練者，得申請全額退費。

6. 領隊人員職前訓練節次為 56 節課，每節課為 50 分鐘；受訓人員於職前訓練期間，其缺課節數不得逾訓練節次 1/10；每節課遲到或早退逾 10 分鐘以上者，以缺課一節論計。

7. 領隊人員職前訓練測驗成績以 100 分為滿分，70 分為及格；測驗成績不及格者，應於 15 日內補行測驗一次；經補行測驗仍不及格者，不得結業。

8. 因產假、重病或其他正當事由，經核准延期測驗者，應於 1 年內申請測驗；經測驗不及格者，依 7. 之規定辦理。

四 受訓中

在職前訓練期間，有下列情形之一者，應予退訓，其已繳納之訓練費用，不得申請退還

1. 缺課節數逾 1/10 者。
2. 受訓期間對講座、輔導員或其他辦理訓練人員施以強暴脅迫者。
3. 由他人冒名頂替參加訓練者。
4. 報名檢附之資格證明文件為偽造或變造者。
5. 其他具體事實足以認為品德操守違反倫理規範，情節重大者。
6. 前項 2 ～ 4 情形，經退訓後 2 年內不得參加訓練。
7. 領隊人員於在職訓練期間，有下列情形之一者，應予退訓，其已繳納之訓練費用，不得申請退還。
 (1) 缺課節數逾 1/10 者，
 (2) 由他人冒名頂替參加訓練者。
 (3) 受訓期間對講座、輔導員或其他辦理訓練人員施以強暴脅迫者。
 (4) 其他具體事實足以認為品德操守違反職業倫理規範，情節重大者。

法 規

五 受訓後

領隊人員取得結業證書或執業證後，連續3年未執行領隊業務者，應依規定重新參加訓練結業（但不需重考），領取或換領執業證後，始得執行領隊業務；但因天災、疫情或其他事由，中央主管機關得視實際需要公告延長之，領隊人員重新參加訓練節次為28節課，每節課為50分鐘。

六 領隊人員執業證分外語領隊人員執業證及華語領隊人員執業證。

1. 領取外語領隊人員執業證者，得執行引導國人出國及赴香港、澳門、大陸旅行團體旅遊業務。
2. 領取華語領隊人員執業證者，得執行引導国人赴香港、澳門、大陸旅行團體旅遊業務，不得執行引導国人出國旅行團體旅遊業務。

七 執業證

1. 領隊人員申請執業證，應填具申請書，檢附有關證件向交通部觀光署或其委託之有關團體請領使用。
2. 領隊人員停止執業時，應即將所領用之執業證於10日內繳回交通部觀光署或其委託之有關團體，屆期未繳回者，由交通部觀光署公告註銷。
3. 領隊執業證，應由申請人填具申請書檢附有關證件，向交通部觀光署或其委託之有關團體請領後使用。
4. 領隊停止執業時，應將其領隊執業證繳回交通部觀光署或其委託之有關團體，未繳回者，由交通部觀光署公告註銷。
5. 領隊人員執業證有效期間為3年，期滿前應向交通部觀光署或其委託之有關團體申請換發。
6. 領隊人員之結業證書及執業證遺失或毀損，應具書面敘明理由，申請補發或換發。
7. 領隊人員應依僱用之旅行業所安排之旅遊行程及內容執業，非因不可抗力或不可歸責於領隊人員之事由，不得擅自變更。
8. 領隊人員執行業務時，應佩掛領隊執業證於胸前明顯處，以便聯繫服務並備

交通部觀光署查核；前述查核，領隊人員不得規避、妨礙或拒絕，並應提供或提示必要之文書、資料或物品。

9. 領隊人員執行業務時，如發生特殊或意外事件，應即時作妥當處置，並將事件發生經過及處理情形，於二十四小時內儘速向受僱之旅行業及交通部觀光署報備。

9-5
導遊人員管理規則（精要） 中華民國 111 年 11 月 22 日修正

精要說明：

導遊人員執業證（導遊執照）

導遊人應受旅行業之僱用、指派或受政府機關、團體之招請，始得執行導遊業務。導遊人員執業證分英語、日語、其他外語及華語導遊人員執業證。

一 導遊人員執業證

1. 領取英語、日語或其他外語導遊人員執業證者，得執行接待或引導國外、大陸地區、香港、澳門觀光旅客旅遊業務。
2. 領取華語導遊人員執業證者，得執行接待或引導大陸地區、香港、澳門觀光旅客或使用華語之國外觀光旅客旅遊業務，不得執行接待或引導非使用華語之國外觀光旅客旅遊業務。
3. 但其搭配稀少外語翻譯人員者，得執行接待或引導非使用華語之國外稀少語別觀光旅客旅遊業務。
4. 前項但書規定所稱國外稀少語別之類別及其得執行該規定業務期間，由交通部觀光署視觀光市場及導遊人力供需情形公告之。
5. 導遊人員取得結業證書或執業證後，連續 3 年未執行導遊業務者，應依規定重新參加訓練結業（不需重考），領取或換領執業證後，始得執行導遊業務。

(1) 導遊人員重新參加訓練節次為 49 節課，每節課為 50 分鐘。

(2) 導遊人員申請執業證，應填具申請書，檢附有關證件向交通部觀光署或其委託之團體請領使用。

(3) 導遊人員停止執業時，應於 10 日內將所領之執業證繳回交通部觀光署或其委託之機關、團體，屆期未繳回者，由交通部觀光署公告註銷。

(4) 導遊人員執業證，其有效期間為 3 年，期滿前應向交通部觀光署或其委託之團體申請換發。

(5) 導遊人員之執業證遺失或毀損，應具書面敘明理由，申請補發或換發。

(6) 導遊人員執行業務時，應接受僱用之旅行業或招請之機關、團體之指導與監督。

(7) 導遊人員應依僱用之旅行業或招請之機關、團體所安排之觀光旅遊行程執行業務，非因臨時特殊事故，不得擅自變更。

(8) 導遊人員執行業務時，應佩掛導遊執業證於胸前明顯處，以便聯繫服務，並備交通部觀光署查核。

(9) 導遊人員執行業務時，如發生特殊或意外事件，除應即時作妥當處置外，並應將經過情形於 24 小時內向交通部觀光署及受僱旅行業或機關團體報備。

(10) 交通部觀光署為督導導遊人員，得隨時派員檢查其執行業務情形。

二 導遊人員訓練分職前訓練及在職訓練

1. 經導遊人員考試及格者，應參加交通部觀光署或其委託之有關機關、團體舉辦之職前訓練合格，領取結業證書後，始得請領執業證，執行導遊業務。

2. 導遊人員在職訓練由交通部觀光署或其委託之有機關、團體辦理。

3. 前二項之受委託機關、團體，應具下列資格之一；職前訓練及在職訓練之方式、課程、費用及相關規定事項，由交通部觀光署定之或由其委託之有關機關、團體擬訂，陳報交通部觀光署核定。

 (1) 須為旅行業或導遊人員相關之觀光團體，且最近 2 年曾自行辦理或接受交通部觀光署委託辦理導遊人員訓練者。

 (2) 須為設有觀光相關科系之大專以上學校，最近 2 年曾自行辦理或接受交通部觀光署委託辦理旅行業從業人員相關訓練者。

 (3) 經華語導遊人員考試及訓練合格，參加外語導遊人員考試及格者，免再參

加職前訓練。

(4) 前項規定，於外語導遊人員，經其他外語導遊人員考試及格者，或於本規則修正施行前經交通部觀光署測驗及訓練合格之導遊人員，亦適用之。

(5) 經導遊人員考試及格，參加職前訓練者，應檢附考試及格證書影本、繳納訓練費用，向交通部觀光署或其委託之有關機關、團體申請，並依排定之訓練時間報到接受訓練。

(6) 參加導遊職前訓練人員報名繳費後，開訓前 7 日得取消報名，並申請退還 7 成訓練費用，逾期不予退還，但因產假、重病或其他正當事由無法接受訓練者，得申請全額退費。

(7) 導遊人員職前訓練節次為 98 節課，每節課為 50 分鐘。

(8) 受訓人員於職前訓練期間，其缺課節數不得逾訓練節次 1/10。每節課遲到或早退逾 10 分鐘以上者，以缺課一節論計。

(9) 導遊人員職前訓練測驗成績以 100 分為滿分，70 分為及格；測驗成績不及格者，應於 15 日內補行測驗一次；經補行測驗仍不及格者，不得結業。

(10) 因產假、重病或其他正當事由，經核准延期測驗者，應於 1 年內申請測驗；經測驗不及格者，依前項規定辦理。

(11) 受訓人員在職前訓練期間，有下列情形之一者，應予退訓，其已繳納之訓練費用，不得申請退還。

① 缺課節數逾 1/10 者。

② 受訓期間對講座、輔導員或其他辦理訓練人員施以強暴脅迫者。

③ 由他人冒名頂替參加訓練者。

④ 報名檢附之資格證明文件係偽造或變造者。

⑤ 其他具體事實足以認為品德操守違反倫理規範，情節重大者。

前項 ②～④ 情形，經退訓後 2 年內不得參加訓練。

三 受訓後

導遊人員取得結業證書或執業證後，連續 3 年未執行導遊業務者，應依規定重新參加訓練結業（不需重考），領取或換領執業證後，始得執行導遊業務；但因天災、疫情或其他事由，中央主管機關得視實際需要公告延長之。

法 規

1. 導遊人員重新參加訓練節次為 49 節課，每節課為 50 分鐘。

2. 導遊人員申請執業證，應填具申請書，檢附有關證件向交通部觀光署或其委託之團體請領使用。

3. 導遊人員停止執業時，應於 10 日內將所領之執業證繳回交通部觀光署或其委託之機關、團體，屆期未繳回者，由交通部觀光署公告註銷。

4. 導遊人員執業證，其有效期間為 3 年，期滿前應向交通部觀光署或其委託之團體申請換發。

5. 導遊人員之執業證遺失或毀損，應具書面敘明理由，申請補發或換發。

6. 導遊人員執行業務時，應接受僱用之旅行業或招請之機關、團體之指導與監督。

7. 導遊人員應依僱用之旅行業或招請之機關、團體所安排之觀光旅遊行程執行業務，非因臨時特殊事故，不得擅自變更。

8. 導遊人員執行業務時，應佩掛導遊執業證於胸前明顯處，以便聯繫服務，並備交通部觀光署查核。

9-6
民宿管理辦法（精要）　　　中華民國 108 年 10 月 9 日修正

　　本辦法所稱民宿，指利用自用或自有住宅，結合當地人文街區、歷史風貌、自然景觀、生態、環境資源、農林漁牧、工藝製造、藝術文創等生產活動，以在地體驗交流為目的、家庭副業方式經營，提供旅客城鄉家庭式住宿環境與文化生活之住宿處所。

　　民宿之主管機關，<u>在中央為交通部</u>，<u>在直轄市為直轄市政府</u>，<u>在縣（市）為縣（市）政府</u>。

一 民宿之設立

（一）非都市土地

民宿之設置，以下列地區為限，並須符合各該相關土地使用管制法令之規定。

（二）都市計畫範圍內，且位於下列地區者

1. 風景特定區。
2. 觀光地區。
3. 原住民地區。
4. 偏遠地區。
5. 離島地區。
6. 經農業主管機關核發經營許可登記證之休閒農場，或經農業主管機關劃定之休閒農業區。
7. 依文化資產保存法指定或登錄之古蹟、歷史建築、紀念建築、聚落建築群、史蹟及文化景觀，已擬具相關管理維護或保存計畫之區域。
8. 具人文或歷史風貌之相關區域。

（三）國家公園區

二 民宿之經營規模

應為客房數 8 間以下，且客房總樓地板面積 240 平方公尺以下。但位於原住民族地區、經農業主管機關核發許可登記證之休閒農場、經農業主管機關劃定之休閒農業區、觀光地區、偏遠地區及離島地區之民宿，得以客房數 15 間以下，且客房總樓地板面積 400 平方公尺以下之規模經營之。

前項但書規定地區內，以農舍供作民宿使用者，其客房總樓地板面積，以 300 平方公尺以下為限。

第一項偏遠地區由地方主管機關認定，報請交通部備查後實施。並得視實際需要予以調整。

法 規

三 民宿之消防安全設備應符合下列規定

1. 每間客房及樓梯間、走廊應裝置緊急照明設備。
2. 設置火警自動警報設備,或於每間客房內設置住宅用火災警報器。
3. 配置滅火器 2 具以上,分別固定放置於取用方便之明顯處所;有樓層建築物者,每層應至少配置 1 具以上。

四 民宿之申請登記應符合下列規定

1. 建築物使用用途以住宅為限。但第四條第一項但書規定地區,其經營者為農舍及其座落用地之所有權人者,得以農舍供作民宿使用。
2. 由建築物實際使用人自行經營。但離島地區經當地政府或中央相關管理機關委託經營,且同一人之經營客房總數十五間以下者,不在此限。
3. 不得設於集合住宅。但以集合住宅社區內整棟建築物申請,且申請人取得區分所有權人會議同意者,地方主管機關得為保留民宿登記廢止權之附款,核准其申請。
4. 客房不得設於地下樓層。但有下列情形之一,經地方主管機關會同當地建築主管機關認定不違反建築相關法令規定者,不在此限:
 (1) 當地原住民族主管機關認定具有原住民族傳統建築特色者。
 (2) 因周邊地形高低差造成之地下樓層且有對外窗者。
5. 不得與其他民宿或營業之住宿場所,共同使用直通樓梯、走道及出入口。

五 有下列情形之一者,不得經營民宿:

1. 無行為能力人或限制行為能力人。
2. 曾犯組織犯罪防制條例、毒品危害防制條例或槍砲彈藥刀械管制條例規定之罪,經有罪判決確定。
3. 曾犯兒童及少年性交易防制條例、兒童及少年性剝削防制條例、刑法妨害性自主罪、經有罪判決確定。
4. 曾經判處有期徒刑五年以上之刑確定,經執行完畢或赦免後未滿五年。
5. 經地方主管機關依規定撤銷或依規定廢止其民宿登記證處分確定未滿三年。

六 民宿經營者應投保責任保險之範圍及最低金額

1. 每一個人身體傷亡：新臺幣二百萬元。
2. 每一事故身體傷亡：新臺幣一千萬元。
3. 每一事故財產損失：新臺幣二百萬元。
4. 保險期間總保險金額：新臺幣二千四百萬元。

七 管理

1. 民宿經營者應將房間價格、旅客住宿須知及緊急避難逃生位置圖，置於客房明顯光亮之處。
2. 民宿經營者應將民宿登記證置於門廳明顯易見處，並將專用標識置於建築物外部明顯易見之處。
3. 民宿經營者應將每日住宿旅客資料登記；其保存期間為六個月。
4. 民宿經營者，應於每年 1 月及 7 月底前，將六個月每月客房住用率、住宿人數、經營收入統計等資料，依式陳報當地主管機關；前述資料，當地主管機關應於次月底前，陳報交通部觀光署。
5. 民宿經營者，應參加主管機關舉辦或委託有關機關、團體辦理之輔導訓練。
6. 經地方主管機關認定確無危險之虞，具原住民身分者於原住民族地區內之部落範圍申請登記民宿。

9-7
旅館等級評鑑制度

為了與國際旅館等級制度接軌，觀光主管機關將過去梅花標識之制度修正為星級制度。

法 規

一 實施目的及意義

1. 星級旅館代表旅館所提供服務之品質及其市場定位，提升旅館整體服務水準
2. 區隔市場行銷，提供不同需求消費者選擇旅館。
3. 配合修正發展觀光條例，取消現行「國際觀光旅館」、「一般觀光旅館」、「旅館」之分類。
4. 改以星級區分，且將各旅館之星級記載於交通部觀光署之文宣。
5. 星級旅館評鑑分數為建築設備 600 分＋服務品質 400 分。

二 星級意涵及基本要求

1. 一星級：代表旅館提供旅客基本服務及清潔、衛生、簡單的住宿設施。
 (1) 基本簡單的建築物外觀及空間設計。
 (2) 門廳及櫃檯區僅提供基本空間及簡易設備。
 (3) 客房內設有衛浴間，並提供一般品質的衛浴設備。
2. 二星級：代表旅館提供旅客必要服務及清潔、衛生、較舒適的住宿設施。
 (1) 建築物外觀及空間設計尚可。
 (2) 門廳及櫃檯區空間較大，感受較舒適，並附有息坐區。
 (3) 提供簡易用餐場所，且裝潢尚可。
 (4) 客房內設有衛浴間，且能提供良好品質之衛浴設備。
 (5) 24 小時服務之接待櫃檯。（含十六小時櫃檯人員服務與八小時電話聯繫服務）。
3. 三星級：代表旅館提供旅客充分服務及清潔、衛生良好且舒適的住宿設施，並設有餐廳、旅遊（商務）中心等設施。
 (1) 建築物外觀及空間設計良好。
 (2) 門廳及櫃檯區空間寬敞、舒適，傢俱品質良好。
 (3) 設有旅遊（商務）中心，提供影印、傳真電腦及網路等設備。
 (4) 餐廳（咖啡廳）提供早餐服務，裝潢良好。
 (5) 客房內提供乾濕分離之衛浴設施及品質良好之衛浴設備。
 (6) 24 小時服務之接待櫃檯。
4. 四星級：代表旅館提供旅客完善服務及清潔、衛生優良且舒適、精緻的住宿設施，並設有 2 間以上餐廳、旅遊（商務）中心、會議室等設施。
 (1) 建築物外觀及空間設計優良，並能與環境融合。
 (2) 門廳及櫃檯區空間寬敞、舒適，裝潢及傢俱品質優良，並設有等候空間。。
 (3) 設有旅遊（商務）中心，提供影印、傳真、電腦網路等設備。
 (4) 提供全區網路服務。
 (5) 提供三餐之餐飲服務，設有一間以上裝潢設備優良之高級餐廳。
 (6) 客房內能提供高級材質及乾濕分離之衛浴設施，衛浴空間夠大，使人有舒適感。

(7) 提供全日之客務、房務服務，及適時之客房餐飲服務。

(8) 服務人員具備外國語言能力。

(9) 設有運動休憩設施。

(10) 設有會議室及宴會廳（可容納十桌以上、每桌達十人）。

(11) 公共廁所設有免治馬桶，且達總間數百分之三十以上；客房內設有免治馬桶，且達總客房間數百分之三十以上。

5. 五星級：代表旅館提供旅客盡善盡美的服務及清潔、衛生特優且舒適、精緻、高品質、豪華的國際級住宿設施，並設有 2 間以上高級餐廳、旅遊（商務）中心、會議室及客房內無線上網設備等設施。

(1) 建築物外觀及室、內外空間設計特優且顯現旅館特色。

(2) 門廳及櫃檯區寬敞舒適，裝潢及傢俱品質特優，並設有等候及私密的談話空間。

(3) 設有旅遊（商務）中心，提供商務服務，配備影印、傳真、電腦等設備。

(4) 提供全區無線網路服務。

(5) 提供三餐之餐飲服務，設有二間以上裝潢、設備品質特優之各式高級餐廳，且有一間以上餐廳實施食品安全管制系統（HACCP）。

(6) 客房內裝潢、傢俱品質設計特優，設有乾濕分離之豪華衛浴設備，空間寬敞舒適。

(7) 提供全日之客務、房務及客房餐飲服務。

(8) 服務人員精通多種外國語言。

(9) 設有運動休憩設施。

(10) 設有會議室及宴會廳 (可容納十桌以上、每桌達十人)。

(11) 公共廁所設有免治馬桶，且達總間數百分之五十以上；客房內設有免治馬桶，且達總客房間數百分之五十以上。

6. 卓越五星級：提供旅客的整體設施、服務、清潔、安全、衛生已超越五星級旅館，可達卓越之水準。

(1) 具備五星級旅館第一至十項條件。

(2) 公共廁所設有免治馬桶，且達總間數百分之八十以上；客房內設有免治馬桶，且達總客房間數百分之八十以上。

三 星級旅館評鑑標識之效期

星級旅館評鑑每 3 年通盤辦理 1 次，經星級旅館評鑑後，由交通部觀光署核發星級旅館評鑑標識。星級旅館評鑑標識應載明觀光署中、英文名稱核發字樣、星級符號、效期等內容。評鑑標識應懸掛於門廳明顯易見之處，評鑑效期屆滿後，不得再懸掛該評鑑標識或以之作為從事其他商業活動之用。

9-8
旅館業管理規則

中華民國 110 年 9 月 6 日修正

　　旅館業之主管機關：在中央為交通部；在直轄市為直轄市政府；在縣（市）為縣（市）政府。

　　旅館業應設有固定之營業處所，同一處所不得為二家旅館或其他住宿場所共同使用。

一 旅館營業場所至少應有下列空間之設置：

1. 旅客接待處。
2. 客房。
3. 浴室。
　　旅館業得視其業務需要，依相關法令規定，配置餐廳、視聽室、會議室、健身房、游泳池、球場、育樂室、交誼廳或其他有關之服務設施。

二 旅館業應投保之責任保險責任範圍及最低保險金額如下：

1. 每一個人身體傷亡：新臺幣三百萬元。
2. 每一事故身體傷亡：新臺幣一千五百萬元。
3. 每一事故財產損失：新臺幣二百萬元。
4. 保險期間總保險金額每年新臺幣三千四百萬元。
　　旅館業應將每年度投保之責任保險證明文件，報請地方主管機關備查。

　　旅館業應將其客房價格，報請地方主管機關備查；變更時，亦同。

　　旅館業向旅客收取之客房費用，不得高於前項客房價格。

　　旅館業應將其客房價格、旅客住宿須知及避難逃生路線圖，掛置於客房明顯光亮處所。

三 旅館業收取自備酒水服務費用者

　　應將其收費方式、計算基準等事項，標示於菜單及營業現場明顯處；其設有網站者，並應於網站內載明。

四 旅館業於旅客住宿前

已預收訂金或確認訂房者，應依約定之內容保留房間。

五 旅館業應將每日住宿旅客資料登記

其保存期間為半年。

前項旅客登記資料之蒐集、處理及利用，並應符合個人資料保護法相關規定。

六 旅館業應遵守下列規定：

1. 對於旅客建議事項，應妥為處理。
2. 對於旅客寄存或遺留之物品，應妥為保管，並依有關法令處理。
3. 發現旅客罹患疾病時，應於二十四小時內協助其就醫。
4. 遇有火災、天然災害或緊急事故發生，對住宿旅客生命、身體有重大危害時，應即通報有關單位、疏散旅客，並協助傷患就醫。

旅館業於前項第四款事故發生後，應即將其發生原因及處理情形，向地方主管機關報備；地方主管機關並應即向交通部觀光署陳報。

經營旅館者，應每月填報總出租客房數、客房住用數、客房住用率、住宿人數、營業收入等統計資料，並於次月二十日前陳報地方主管機關；其營業支出、裝修及設備支出及固定資產變動，應於每年一月及七月底前陳報地方主管機關。

9-9
觀光遊樂業管理規則（精要） 中華民國 106 年 1 月 20 日修正

觀光遊樂業，指經主管機關核准經營觀光遊樂設施之營利事業。

1. 觀光遊樂業之設立、發照、經營管理、檢查、處罰及從業人員之管理等事項，除本條例或本規則另有規定由交通部辦理者外，由直轄市、縣（市）政府辦理之。
2. 交通部得將前項規定辦理事項，委任交通部觀光署執行；其委任時，應將委任事項及法規依據公告之，並刊登於政府公報。
3. 觀光遊樂業經營之觀光遊樂設施，應符合區域計畫法、都市計畫法及其他相

關法令之規定，並以主管機關核定之興辦事業計畫為限。

4. 觀光遊樂業申請籌設面積不得小於 2 公頃。但其他法令另有規定者，或直轄市、縣（市）政府依其自治權限另定者，從其規定。

5. 觀光遊樂業籌設申請案件之主管機關，區分如下：
 (1) 屬重大投資案件者，由交通部受理、核准、發照。
 (2) 非屬重大投資案件者，由地方主管機關受理、核准、發照。

6. 經營觀光遊樂業，應備具下列文件，向主管機關申請籌設；經核准籌設後，報交通部核定。
 (1) 觀光遊樂業籌設申請書。
 (2) 發起人名冊或董事、監察人名冊。
 (3) 公司章程或發起人會議紀錄。
 (4) 興辦事業計畫。
 (5) 最近 3 個月內核發之土地登記謄本、土地使用權利證明文件及土地使用分區證明。
 (6) 地籍圖謄本（應著色標明申請範圍）。

7. 主管機關於受理觀光遊樂業申請籌設案件後，應於 60 日內作成審查結論，並通知申請人及副知有關機關。但情形特殊需延展審查期間者，其延展以 50 日為限，並應通知申請人。

8. 觀光遊樂業應將觀光遊樂業專用標識懸掛於入口明顯處所。

9. 觀光遊樂業受停止營業或廢止執照之處分者，自處分書送達之日起 2 個月內，應繳回觀光遊樂業專用標識。

10. 未依前項規定繳回觀光遊樂業專用標識者，該應繳回之觀光遊樂業專用標識由主管機關公告註銷，不得繼續使用。

11. 觀光遊樂業應投保責任保險，其保險範圍及最低保險金額如下：
 (1) 每一個人身體傷亡：新臺幣三百萬元。
 (2) 每一事故身體傷亡：新臺幣三千萬元。
 (3) 每一事故財產損失：新臺幣二百萬元。
 (4) 保險期間總保險金額：新臺幣六千四百萬元。

12. 觀光遊樂業對其僱用之從業人員，應實施職前及在職訓練，必要時得由主管機關協助之。

13. 觀光遊樂業舉辦特定活動者，應另就該活動投保責任保險；其保險範圍及最低保險金額，除保險期間總保險金額為新臺幣三千二百萬元。

Chapter

10
民法債篇旅遊專節與國外
定型化旅遊契約

熟悉法規條文，突顯專業形象

本章是經由產、官、學代表會議，依據
消費者保護法、民法、公平交易法，以
及旅行業管理規則等法規而制定，詳
盡規範旅行業者與旅客雙方的權利與義
務，同學應熟讀本章相關法規，深入了
解旅遊法規，日後若從事相關行業，才
能保障自己，避免不必要的糾紛，並突
顯自己的專業形象。

10-1
民法債篇旅遊專節重點整理

　　為強調旅遊服務品質，減少旅遊業者與消費者之糾紛，特訂定民法債篇旅遊專節來保障雙方的權益，以下為其內容，請同學務必詳加熟讀。

一 旅遊營業人之定義

　　旅遊營業人者：提供旅客旅遊服務（安排旅程及提供交通、膳宿、導遊或其他有關之服務）為營業而收取旅遊費用之人。

二 旅遊書面之規定

　　旅遊營業人因旅客之請求，應以書面記載下列事項，交付旅客：

1. 旅遊營業人之名稱及地址。
2. 旅客名單。
3. 旅遊地區及旅程。
4. 旅遊營業人提供之交通、膳宿、導遊或其他有關服務及其品質。
5. 旅遊保險之種類及其金額。
6. 其他有關事項。
7. 填發之年月日。

三 旅客協助義務

1. 旅遊須旅客之行為始能完成，而旅客不為其行為者，旅遊營業人得定相當期限，催告旅客為之。
2. 旅客不於前項期限內為其行為者，旅遊營業人得終止契約，並得請求賠償因契約終止而生之損害。

3. 旅遊開始後，旅遊營業人依前項規定終止契約時，旅客得請求旅遊營業人墊付費用將其送回原出發地。於到達後，由旅客附加利息償還之。

四 旅客變更

1. 旅遊開始前，旅客得變更由第三人參加旅遊。旅遊營業人非有正當理由，不得拒絕。
2. 第三人依前項規定為旅客時，如因而增加費用，旅遊營業人得請求其給付。如減少費用，旅客不得請求退還。

五 旅遊內容

1. 旅遊營業人非有不得已之事由，不得變更旅遊內容。如變更旅遊內容時，其因此所減少之費用，應退還於旅客；所增加之費用，不得向旅客收取。
2. 旅遊營業人依第一項規定變更旅程時，旅客不同意者，得終止契約。
3. 旅客依前項規定終止契約時，得請求旅遊營業人墊付費用將其送回原出發地。於到達後，由旅客附加利息償還之。

六 旅遊服務之品質

旅遊營業人提供旅遊服務，應使其具備通常之價值及約定之品質。（依通常交易觀念或依當事人決定認為應具備之價值、效用或品質。）

七 瑕疵擔保責任

1. 旅遊服務不具備前條之價值或品質者，旅客得請求旅遊營業人改善之。旅遊營業人不為改善或不能改善時，旅客得請求減少費用，其有難於達預期目的之情形者，並得終止契約。
2. 因可歸責於旅遊營業人之事由致旅遊服務不具備前條之價值或品質者，旅客除請求減少費用並終止契約外，並得請求損害賠償。
3. 旅客依前二項規定終止契約時，旅遊營業人應將旅客送回原出發地。其費用，由旅遊營業人負擔。

法 規

八 時間浪費之求償

　　因可歸責於旅遊營業人之事由，致旅遊未依約定之旅程進行者，旅客就其時間之浪費，得按日請求賠償相當之金額。但其每日賠償金額，不得超過旅遊營業人所收旅遊費用總額每日平均之數額。

九 旅客隨時終止契約之規定

1. 旅遊未完成前，旅客得隨時終止契約。須賠償旅遊營業人因契約終止之損害。

2. 請求營業人墊付費用送回出發地。

十 事故之協助處理

1. 旅客在旅遊中發生身體或財產上之事故時，旅遊營業人應協助及處理。

2. 因非可歸責於旅遊營業人之事由所致者，其所生之費用，由旅客負擔。

十一 購物瑕疵

　　旅遊營業人安排旅客在特定場所購物，其所購物品有瑕疵者，旅客得於 1 個月內，請求旅遊營業人協助處理。

十二 短期的時效

　　本節規定之增加、減少或退還費用請求權，損害賠償請求權及墊付費用償還請求權，均自旅遊終了或應終了時起，1 年間不行使而消滅。

10-2
國外旅遊定型化契約及應記載、不得記載事項

（中華民國 105 年 12 月 12 日觀業字第 1050922838 號公告修正施行）

> 旅行業未與旅客訂定書面契約處新臺幣一萬元以上五萬元以下罰鍰。

立契約書人

（本契約審閱期間 1 日， 年 月 日由甲方攜回審閱）

（旅客姓名）＿＿＿＿＿＿＿＿＿＿＿（以下稱甲方）

（旅行社名稱）＿＿＿＿＿＿＿＿＿＿＿（以下稱乙方）

第一條（國外旅遊之意義）

本契約所謂國外旅遊，係指到中華民國疆域以外其他國家或地區旅遊。

赴中國大陸旅行者，準用本旅遊契約之規定。

第二條（適用之範圍及順序）

甲乙雙方關於本旅遊之權利義務，依本契約條款之約定定之；本契約中未約定者，適用中華民國有關法令之規定。附件、廣告亦為本契約之一部。

第三條（旅遊團名稱及預定旅遊地）

本旅遊團名稱為 ＿＿＿＿＿＿＿＿＿＿＿

一、旅遊地區（國家、城市或觀光點）：

二、行程（啟程出發地點回程之終止地點、日期、交通工具、住宿旅館、餐飲、遊覽、安排購物行程及其所附隨之服務說明）：

　　與本契約有關之附件、廣告、宣傳文件、行程表或說明會之說明內容均視為本契約內容之一部分。乙方應確保廣告內容之真實，對甲方所負之義務不得低於廣告之內容。

第一項記載得以所刊登之廣告、宣傳文件、行程表或說明會之說明內容代之。

未記載第一項內容或記載之內容與刊登廣告、宣傳文件、行程表或說明會之說明記載不符者，以最有利於甲方之內容為準。

第四條（集合及出發時地）

甲方應於民國＿＿＿年＿＿＿月＿＿＿日＿＿＿時＿＿＿分於＿＿＿準時集合出發。甲方未準時到約定地點集合致未能出發，亦未能中途加入旅遊者，視為甲方解除契約，乙方得依第二十七條之規定，行使損害賠償請求權。

第五條（旅遊費用）

旅遊費用：

除雙方有特別約定者外，甲方應依下列約定繳付：

一、簽訂本契約時，甲方應以＿＿＿＿＿＿＿＿（現金、信用卡、轉帳、支票等方式）繳付新臺幣＿＿＿＿＿＿＿＿＿＿＿元。

二、其餘款項以＿＿＿＿＿＿＿＿（現金、信用卡、轉帳、支票等方式）於出發前三日或說明會時繳清。

前項之特別約定，除經雙方同意並增訂其他協議事項於本契約第三十七條，乙方不得以任何名義要求增加旅遊費用。

第六條（怠於給付旅遊費用之效力）

甲方因可歸責自己之事由，怠於給付旅遊費用者，乙方得定相當期限催告甲方給付，甲方逾期不為給付者，乙方得終止契約。甲方應賠償之費用，依第十三條約定辦理；乙方如有其他損害，並得請求賠償。

第七條（旅客協力義務）

旅遊需甲方之行為始能完成，而甲方不為其行為者，乙方得定相當期限，催告甲方為之。甲方逾期不為其行為者，乙方得終止契約，並得請求賠償因契約終止而生之損害。

旅遊開始後，乙方依前項規定終止契約時，甲方得請求乙方墊付費用將其送回原出發地。於到達後，由甲方附加年利率＿＿＿＿＿＿％利息償還乙方。

第八條（旅遊費用所涵蓋之項目）

甲方依第五條約定繳納之旅遊費用，除雙方另有約定以外，應包括下列項目：

一、代辦證件之行政規費：乙方代理甲方辦理出國所需之手續費及簽證費及其他規費。

二、交通運輸費：旅程所需各種交通運輸之費用。

三、餐飲費：旅程中所列應由乙方安排之餐飲費用。

四、住宿費：旅程中所列住宿及旅館之費用，如甲方需要單人房，經乙方同意安排者，甲方應補繳所需差額。

五、遊覽費用：旅程中所列之一切遊覽費用及入場門票費等。

六、接送費：旅遊期間機場、港口、車站等與旅館間之一切接送費用。

七、行李費：團體行李往返機場、港口、車站等與旅館間之一切接送費用及團體行李接送人員之小費，行李數量之重量依航空公司規定辦理。

八、稅捐：各地機場服務稅捐及團體餐宿稅捐。

九、服務費：領隊及其他乙方為甲方安排服務人員之報酬。

前項第二款交通運輸費及第五款遊覽費用，其費用於契約簽訂後經政府機關或經營管理業者公布調高或調低逾百分之十者，應由甲方補足，或由乙方退還。

第一項第二款至第五款之年長者門票減免、兒童住宿不佔床及各項優惠等，詳如附件（報價單）。如契約相關文件均未記載者，甲方得請求如實退還差額。

第九條（旅遊費用所未涵蓋項目）

第五條之旅遊費用，不包括下列項目：

一、非本旅遊契約所列行程之一切費用。

二、甲方之個人費用：如自費行程費用、行李超重費、飲料及酒類、洗衣、電話、網際網路使用費、私人交通費、行程外陪同購物之報酬、自由活動費、個人傷

病醫療費、宜自行給與提供個人服務者（如旅館客房服務人員）之小費或尋回遺失物費用及報酬。

三、未列入旅程之簽證、機票及其他有關費用。

四、建議任意給予隨團領隊人員、當地導遊、司機之小費。

五、保險費：甲方自行投保旅行平安保險之費用。

六、其他由乙方代辦代收之費用。

前項第二款、第四款建議給與之小費，乙方應於出發前，說明各觀光地區小費收取狀況及約略金額。

第十條（組團旅遊最低人數）

本旅遊團須有＿＿＿＿＿＿人以上簽約參加始組成。如未達前定人數，乙方應於預定出發之＿＿＿＿＿＿日（至少七日，如未記載時，視為七日）前通知甲方解除契約，怠於通知致甲方受損害者，乙方應賠償甲方損害。

前項組團人數如未記載者，視為無最低組團人數；其保證出團者，亦同。

乙方依前項規定解除契約後，得依下列方式之一，返還或移作依第二款成立之新旅遊契約之旅遊費用。

一、退還甲方已交付之全部費用，但乙方已代繳之行政規費得予扣除。

二、徵得甲方同意，訂定另一旅遊契約，將依第一項解除契約應返還甲方之全部費用，移作該另訂之旅遊契約之費用全部或一部。如有超出之賸餘費用，應退還甲方。

第十一條（代辦簽證、洽購機票）

如確定所組團體能成行，乙方即應負責為甲方申辦護照及依旅程所需之簽證，並代訂妥機位及旅館。乙方應於預定出發七日前，或於舉行出國說明會時，將甲方之護照、簽證、機票、機位、旅館及其他必要事項向甲方報告，並以書面行程表確認之。乙方怠於履行上述義務時，甲方得拒絕參加旅遊並解除契約，乙方即應退還甲方所繳之所有費用。

乙方應於預定出發日前,將本契約所列旅遊地之地區城市、國家或觀光點之風俗人情、地理位置或其他有關旅遊應注意事項儘量提供甲方旅遊參考。

第十二條(因可歸責於旅行業之事由致無法成行)

因可歸責於乙方之事由,致旅遊活動無法成行者,乙方於知悉旅遊活動無法成行時,應即通知甲方且說明其事由,並退還甲方已繳之旅遊費用。乙方怠於通知者,應賠償甲方依旅遊費用之全部計算之違約金。

乙方已為前項通知者,則按通知到達甲方時,距出發日期時間之長短,依下列規定計算其應賠償甲方之違約金:

一、通知於出發日前第 41 日以前到達者,賠償旅遊費用 5%。

二、通知於出發日前第 31 日至第 40 日以內到達者,賠償旅遊費用 10%。

三、通知於出發日前第 21 日至第 30 日以內到達者,賠償旅遊費用 20%。

四、通知於出發日前第 2 日至第 20 日以內到達者,賠償旅遊費用 30%。

五、通知於出發日前 1 日到達者,賠償旅遊費用 50%。

六、通知於出發當日以後到達者,賠償旅遊費用 100%。

甲方如能證明其所受損害超過前項各款標準者,得就其實際損害請求賠償。

第十三條(出發前旅客任意解除契約及其責任)

甲方於旅遊活動開始前解除契約者,應依乙方提供之收據,繳交行政規費,並應賠償乙方之損失,其賠償基準如下:

一、旅遊開始前第四十一日以前解除契約者,賠償旅遊費用百分之五。

二、旅遊開始前第三十一日至第四十日以內解除契約者,賠償旅遊費用百分之十。

三、旅遊開始前第二十一日至第三十日以內解除契約者,賠償旅遊費用百分之二十。

四、旅遊開始前第二日至第二十日以內解除契約者,賠償旅遊費用百分之三十。

五、旅遊開始前一日解除契約者,賠償旅遊費用百分之五十。

六、甲方於旅遊開始日或開始後解除契約或未通知不參加者,賠償旅遊費用百分之一百。

法　規

前項規定作為損害賠償計算基準之旅遊費用，應先扣除行政規費後計算之。

乙方如能證明其所受損害超過第一項之各款基準者，得就其實際損害請求賠償。

第十四條（出發前有法定原因解除契約）

因不可抗力或不可歸責於雙方當事人之事由，致本契約之全部或一部無法履行時，任何一方得解除契約，且不負損害賠償責任。

前項情形，乙方應提出已代繳之行政規費或履行本契約已支付之必要費用之單據，經核實後予以扣除，並將餘款退還甲方。

任何一方知悉旅遊活動無法成行時，應即通知他方並說明其事由；其怠於通知致他方受有損害時，應負賠償責任。

為維護本契約旅遊團體之安全與利益，乙方依第一項為解除契約後，應為有利於團體旅遊之必要措置。

第十五條（出發前客觀風險事由解除契約）

出發前，本旅遊團所前往旅遊地區之一，有事實足認危害旅客生命、身體、健康、財產安全之虞者，準用前條之規定，得解除契約。但解除之一方，應另按旅遊費用百分之＿＿＿補償他方（不得超過百分之五）。

第十六條（領隊）

乙方應指派領有領隊執業證之領隊。

乙方違反前項規定，應賠償甲方每人以每日新臺幣一千五百元乘以全部旅遊日數，再除以實際出團人數計算之三倍違約金。甲方受有其他損害者，並得請求乙方損害賠償。

領隊應帶領甲方出國旅遊，並為甲方辦理出入國境手續、交通、食宿、遊覽及其他完成旅遊所須之往返全程隨團服務。

第十七條（證照之保管及退還）

乙方代理甲方辦理出國簽證或旅遊手續時，應妥慎保管甲方之各項證照，及申請該證照而持有甲方之印章、身分證等，乙方如有遺失或毀損者，應行補辦，其致甲方受損害者，並應賠償甲方之損失。

甲方於旅遊期間，應自行保管其自有之旅遊證件，但基於辦理通關過境等手續之必要，或經乙方同意者，得交由乙方保管。

前二項旅遊證件，乙方及其受僱人應以善良管理人注意保管之，甲方得隨時取回，乙方及其受僱人不得拒絕。

第十八條（旅客之變更權）

甲方於旅遊開始＿＿＿日前，因故不能參加旅遊者，得變更由第三人參加旅遊。乙方非有正當理由，不得拒絕。

前項情形，如因而增加費用，乙方得請求該變更後之第三人給付；如減少費用，甲方不得請求返還。甲方並應於接到乙方通知後＿＿＿日內協同該第三人到乙方營業處所辦理契約承擔手續。

承受本契約之第三人，與甲方雙方辦理承擔手續完畢起，承繼甲方基於本契約之一切權利義務。

第十九條（旅行業務之轉讓）

乙方於出發前如將本契約變更轉讓予其他旅行業者，應經甲方書面同意。甲方如不同意者，得解除契約，乙方應即時將甲方已繳之全部旅遊費用退還；甲方受有損害者，並得請求賠償。

甲方於出發後始發覺或被告知本契約已轉讓其他旅行業，乙方應賠償甲方全部旅遊費用百分之五之違約金；甲方受有損害者，並得請求賠償。受讓之旅行業者或其履行輔助人，關於旅遊義務之違反，有故意或過失時，甲方亦得請求讓與之旅行業者負責。

法 規

第二十條（國外旅行業責任歸屬）

乙方委託國外旅行業安排旅遊活動，因國外旅行業有違反本契約或其他不法情事，致甲方受損害時，乙方應與自己之違約或不法行為負同一責任。但由甲方自行指定或旅行地特殊情形而無法選擇受託者，不在此限。

第二十一條（賠償之代位）

乙方於賠償甲方所受損害後，甲方應將其對第三人之損害賠償請求權讓與乙方，並交付行使損害賠償請求權所需之相關文件及證據。

第二十二條（因可歸責於旅行業之事由致旅遊內容變更）

旅程中之食宿、交通、觀光點及遊覽項目等，應依本契約所訂等級與內容辦理，甲方不得要求變更，但乙方同意甲方之要求而變更者，不在此限，惟其所增加之費用應由甲方負擔。除非有本契約第十四條或第二十六條之情事，乙方不得以任何名義或理由變更旅遊內容，因可歸責於乙方之事由，致未達成旅遊契約所定旅程、交通、食宿或遊覽項目等事宜時，甲方得請求乙方賠償各該差額二倍之違約金。

乙方應提出前項差額計算之說明，如未提出差額計算之說明時，其違約金之計算至少為全部旅遊費用之百分之五。

甲方受有損害者，另得請求賠償。

第二十三條（因可歸責於旅行業之事由致無法完成旅遊或致旅客遭留置）

旅行團出發後，因可歸責於乙方之事由，致甲方因簽證、機票或其他問題無法完成其中之部分旅遊者，乙方除依二十四條規定辦理外，另應以自己之費用安排甲方至次一旅遊地，與其他團員會合；無法完成旅遊之情形，對全部團員均屬存在時，並應依相當之條件安排其他旅遊活動代之；如無次一旅遊地時，應安排甲方返國。等候安排行程期間，甲方所產生之食宿、交通或其他必要費用，應由乙方負擔。

前項情形，乙方怠於安排交通時，甲方得搭乘相當等級之交通工具至次一旅遊地或返國；其所支出之費用，應由乙方負擔。

乙方於第一項、第二項情形未安排交通或替代旅遊時，應退還甲方未旅遊地部分之費用，並賠償同額之懲罰性違約金。

因可歸責於乙方之事由，致甲方遭恐怖分子留置、當地政府逮捕、羈押或留置時，乙方應賠償甲方以每日新台幣二萬元乘以逮捕羈押或留置日數計算之懲罰性違約金，並應負責迅速接洽救助事宜，將甲方安排返國，其所需一切費用，由乙方負擔。留置時數在五小時以上未滿一日者，以一日計算。

第二十四條（因可歸責於旅行業之事由致行程延誤時間）

因可歸責於乙方之事由，致延誤行程期間，甲方所支出之食宿或其他必要費用，應由乙方負擔。甲方就其時間之浪費，得按日請求賠償。每日賠償金額，以全部旅遊費用除以全部旅遊日數計算。但行程延誤之時間浪費，以不超過全部旅遊日數為限。

前項每日延誤行程之時間浪費，在五小時以上未滿一日者，以一日計算。

甲方受有其他損害者，另得請求賠償。

第二十五條（旅行業棄置或留滯旅客）

乙方於旅遊途中，因故意棄置或留滯甲方時，除應負擔棄置或留滯期間甲方支出之食宿及其他必要費用，按實計算退還甲方未完成旅程之費用，及由出發地至第一旅遊地與最後旅遊地返回之交通費用外，並應至少賠償依全部旅遊費用除以全部旅遊日數乘以棄置或留滯日數後相同金額五倍之違約金。

乙方於旅遊途中，因重大過失有前項棄置或留滯甲方情事時，乙方除應依前項規定負擔相關費用外，並應賠償依前項規定計算之三倍違約金。

乙方於旅遊途中，因過失有第一項棄置或留滯甲方情事時，乙方除應依前項規定負擔相關費用外，並應賠償依第一項規定計算之一倍違約金。

前三項情形之棄置或留滯甲方之時間，在五小時以上未滿一日者，以一日計算；乙方並應盡速依預訂旅程安排旅遊活動，或安排甲方返國。

甲方受有損害者，另得請求賠償。

法 規

第二十六條（旅遊途中因不可抗力或不可歸責於旅行業之事由致旅遊內容變更）

旅遊途中因不可抗力或不可歸責於乙方之事由，致無法依預定之旅程、交通、食宿或遊覽項目等履行時，為維護本契約旅遊團體之安全及利益，乙方得變更旅程、遊覽項目或更換食宿、旅程；其因此所增加之費用，不得向甲方收取，所減少之費用，應退還甲方。

甲方不同意前項變更旅程時，得終止本契約，並得請求乙方墊付費用將其送回原出發地，於到達後附加年利率_____%利息償還乙方。

第二十七條（責任歸屬及協辦）

旅遊期間，因不可歸責於乙方之事由，致甲方搭乘飛機、輪船、火車、捷運、纜車等大眾運輸工具所受損害者，應由各該提供服務之業者直接對甲方負責。但乙方應盡善良管理人之注意，協助甲方處理。

第二十八條（旅客終止契約後之回程安排）

甲方於旅遊活動開始後，怠於配合乙方完成旅遊所需之行為致影響後續旅遊行程，而終止契約者，甲方得請求乙方墊付費用將其送回原出發地，於到達後附加年利率_____%利息償還之，乙方不得拒絕。

前項情形，乙方因甲方退出旅遊活動後，應可節省或無須支出之費用，應退還甲方。乙方因第一項事由所受之損害，得向甲方請求賠償。

第二十九條（出發後旅客任意終止契約）

甲方於旅遊活動開始後，中途離隊退出旅遊活動時，不得要求乙方退還旅遊費用。前項情形，乙方因甲方退出旅遊活動後，應可節省或無須支出之費用，應退還甲方。乙方並應為甲方安排脫隊後返回出發地之住宿及交通，其費用由甲方負擔。

甲方於旅遊活動開始後，未能及時參加依本契約所排定之行程者，視為自願放棄其權利，不得向乙方要求退費或任何補償。

第三十條（旅行業之協助處理義務）

甲方在旅遊中發生身體或財產上之事故時，乙方應盡善良管理人之注意必要之協助及處理。

前項之事故，係因非可歸責於乙方之事由所致者，其所生之費用，由甲方負擔。

第三十一條（旅行業應投保責任保險及履約保證保險）

乙方應依主管機關之規定辦理責任保險及履約保證保險。責任保險投保金額：

一、依法令規定。

二、高於法令規定，金額為：

（一）每一旅客意外死亡新臺幣_____元。

（二）每一旅客因意外事故所致體傷之醫療費用新臺幣_____元。

（三）國外旅遊善後處理費用新臺幣_____元。

（四）每一旅客證件遺失之損害賠償費用新臺幣_____元。

乙方如未依前項規定投保者，於發生旅遊事故或不能履約之情形，應以主管機關規定最低投保金額計算其應理賠金額之三倍作為賠償金額。

乙方應於出團前，告知甲方有關投保旅行業責任保險之保險公司名稱及其連絡方式，以備甲方查詢。

第三十二條（購物及瑕疵損害之處理方式）

為顧及旅客之購物方便，乙方如安排甲方購買禮品時，應於本契約第三條所列行程中預先載明。乙方不得於旅遊途中，臨時安排購物行程。但經甲方要求或同意者，不在此限。

乙方安排特定場所購物，所購物品有貨價與品質不相當或瑕疵者，甲方得於受領所購物品後一個月內，請求乙方協助處理。

乙方不得以任何理由或名義要求甲方代為攜帶物品返國。

法 規

第三十三條（誠信原則）

甲乙雙方應以誠信原則履行本契約。乙方依旅行業管理規則之規定，委託他旅行業代為招攬時，不得以未直接收甲方繳納費用，或以非直接招攬甲方參加本旅遊，或以本契約實際上非由乙方參與簽訂為抗辯。

第三十四條（消費爭議處理）

本契約履約過程中發生爭議時，乙方應即主動與甲方協商解決之。
乙方消費爭議處理申訴（客服）專線或電子信箱：

乙方對甲方之消費爭議申訴，應於三個營業日內專人聯繫處理，並依據消費者保護法之規定，自申訴之日起十五日內妥適處理之。
雙方經協商後仍無法解決爭議時，甲方得向交通部觀光署、直轄市或各縣（市）消費者保護官、直轄市或各縣（市）消費者爭議調解委員會、中華民國旅行業品質保障協會或鄉（鎮、市、區）公所調解委員會提出調解（處）申請，乙方除有正當理由外，不得拒絕出席調解（處）會。

第三十五條（個人資料之保護）

乙方因履行本契約之需要，於代辦證件、安排交通工具、住宿、餐飲、遊覽及其所附隨服務之目的內，甲方同意乙方得依法規規定蒐集、處理、傳輸及利用其個人資料。
甲方：
□不同意（甲方如不同意，乙方將無法提供本契約之旅遊服務）。
簽名：
□同意。
簽名：
（二者擇一勾選；未勾選者，視為不同意）
前項甲方之個人資料，乙方負有保密義務，非經甲方書面同意或依法規規定，不得

將其個人資料提供予第三人。

第一項甲方個人資料蒐集之特定目的消失或旅遊終了時，乙方應主動或依甲方之請求，刪除、停止處理或利用甲方個人資料。但因執行職務或業務所必須或經甲方書面同意者，不在此限。

乙方發現第一項甲方個人資料遭竊取、竄改、毀損、滅失或洩漏時，應即向主管機關通報，並立即查明發生原因及責任歸屬，且依實際狀況採取必要措施。

前項情形，乙方應以書面、簡訊或其他適當方式通知甲方，使其可得知悉各該事實及乙方已採取之處理措施、客服電話窗口等資訊。

第三十六條（約定合意管轄法院）

甲、乙雙方就本契約有關之爭議，以中華民國之法律為準據法。

因本契約發生訴訟時，甲乙雙方同意以_____地方法院為第一審管轄法院，但不得排除消費者保護法第四十七條或民事訴訟法第四百三十六條之九規定之小額訴訟管轄法院之適用。

第三十七條（其他協議事項）

甲乙雙方同意遵守下列各項：

一、甲方□同意□不同意乙方將其姓名提供給其他同團旅客。

二、

三、

前項協議事項，如有變更本契約其他條款之規定，除經交通部觀光署核准，其約定無效，但有利於甲方者，不在此限。

訂約人　甲方：

　　　　　　　住　　　址　：

　　　　　　　身分證字號　：

　　　　　　　電話或傳真　：

乙方（公司名稱）　　　：

　　　　　註冊編號　：

　　　　　負　責　人　：

　　　　　住　　　址　：

　　　　　電話或傳真　：

乙方委託之旅行業副署：（本契約如係綜合或甲種旅行業自行組團而與旅客簽約者，下列各項免填）

　　　　　公司名稱　：

　　　　　註冊編號　：

　　　　　負　責　人　：

　　　　　住　　　址　：

　　　　　電話或傳真　：

簽約日期：中華民國　　　　年　　　　月　　　　日
　　　　　（如未記載以交付訂金日為簽約日期）

簽約地點：
　　　　　（如未記載以甲方住（居）所地為簽約地點）

Chapter
11
臺灣地區與大陸地區人民關係條例

兩岸觀光發展

觀光署統計，2018 年陸客來臺約 2,695,615 人次。臺灣地區人民赴大陸的人數 4,172,704 人次，顯見兩岸交流日趨頻繁，因此制定兩岸人民關係條例，以及來臺從事、觀光活動辦法有基本之需要。

11-1
兩岸現況認識

■一 海基會與海協會

（一）海基會

財團法人海峽交流基金會，簡稱海基會，但因為其業務授權和指導機關為大陸委員會（陸委會），實為一個半官方的機構。成立於 1990 年 11 月 21 日，主要是受政府委託處理兩岸往來涉及公權力之協商、交流與服務事宜。

（二）海協會

為中華人民共和國處理海峽兩岸之間事務的機構。1991 年 3 月 9 日正式掛牌運行。於中國大陸和海基會的對口機構是海峽兩岸關係協會。

（三）臺旅會與海旅會

為增進海峽兩岸人民交往，促進海峽兩岸之間的旅遊安排、誠信旅遊、權益保障、組團社與接待社、申辦程序、逾期停留、互設機構、協議履行及變更、爭議解決等，經平等協商，達成協商。

1. 臺旅會：臺灣海峽兩岸觀光旅遊協會。
2. 海旅會：海峽兩岸旅遊交流協會。

財團法人海峽交流基金會與海峽兩岸關係協會，就大陸居民赴臺灣旅遊等有關兩岸旅遊事宜，如下：本協議議定事宜，雙方分別由臺灣海峽兩岸觀光旅遊協會（以下簡稱臺旅會）與海峽兩岸旅遊交流協會（以下簡稱海旅會）聯繫實施。

二 兩岸交流現況

（一）兩岸經貿交流

政府持續掌握國際與兩岸經濟情勢變化，依據國家整體經濟發展戰略、產業政策與防疫政策，適時協調相關部會調整兩岸經貿法規及措施，維護兩岸經貿交流與發展及兩岸經貿協議運作及聯繫機制。

（二）兩岸文教交流

兩岸文教交流有助於兩岸人民的相互認識與瞭解，有利於兩岸關係的發展與互動，政府支持各界在符合對等尊嚴交流原則，符合兩岸條例及現行法令規範下，進行正常健康有序的兩岸文化交流活動，並展現臺灣民主、自由、多元開放之文化軟實力。

（三）兩岸社會交流

中國大陸人士來臺（包括社會交流，即探親、探病、團聚等）；109-111 年為防疫考量，採取邊境管制，來臺人數分別為 109 年 1.1 萬餘人次、110 年 1,749 人次及 111 年 6,343 人次（較上年增加 262.66%）。

（四）兩岸婚姻登記

兩岸婚姻登記數截至 111 年 12 月底止逾 35 萬對 (111 年為 2,928 人)。

（五）開放陸生來臺就讀及落實中國大陸高等教育學歷採認

於 100 年 1 月 6 日訂定《大陸地區人民來臺就讀專科以上學校辦法》及修訂《大陸地區學歷採認辦法》。

法規

三 兩岸觀光現況

（一）開放中國大陸人民來臺觀光

97年7月18日正式開放中國大陸團體旅客來臺觀光，迄111年底，自由行來臺者已達765.5萬人次。中國大陸團體旅客來臺觀光達1,433.3萬人次。

（註：為因應COVID-19疫情，自109年1月24日起暫停旅行業接待來臺觀光團體入境。自109年1月27日起，暫緩中國大陸人民來臺觀光旅遊。）

（二）推動兩岸海空運直航

空運自97年7月4日起開始執行週末包機；12月15日起擴大為兩岸平日包機，並開闢海峽兩岸北線直達航路及兩岸貨運包機。98年8月31日實施兩岸定期航班，截至111年底，客運班次為每週890個往返航班；貨運則為每週84個往返航班。海運自97年12月15日起開通兩岸海運直航。（註：為因應COVID-19疫情，自109年2月10日起暫停兩岸海運客運直航，

（三）協助離島推動「小三通」常態化，促進金馬澎地區發展

90年1月1日開始試辦金馬「小三通」，開放金馬與中國大陸進行貨物、人員、船舶與金融等雙向直接往來，同年10月15日澎湖比照金馬實施「小三通」；99年7月15日檢討鬆綁「小三通」限制相關措施，擴大開放兩岸「小三通」相關往來正常化，協助金馬澎地區發展及提升競爭力。

（資料來源：行政院 https://www.ey.gov.tw/state/B099023D3EE2B593/8f16df5d-c00c-44df-8c38-35adb7845102
https://www.ey.gov.tw/state/B099023D3EE2B593/8f16df5d-c00c-44df-8c38-35adb7845102
112/03/01 大陸委員會
https://www.ey.gov.tw/state/B099023D3EE2B593/8f16df5d-c00c-44df-8c38-35adb7845102

11-2

中華民國 111 年 6 月 8 日

臺灣地區與大陸地區人民關係條例（精要）

　　此條例主要為設立目的為處理臺灣地區與大陸地區人民往來有關事務，行政院大陸委員會為中央主管機關或目的事業主管機關。

一、臺灣地區公務員，國家安全局、國防部、法務部調查局及其所屬各級機關未具公務員身分之人員，應向內政部申請許可，始得進入大陸地區。

二、大陸地區人民非經主管機關許可，不得進入臺灣地區。

　　1. 大陸地區人民申請進入臺灣地區團聚、居留或定居者，應接受面談、按捺指紋並建檔管理之。

　　2. 僱用大陸地區人民在臺灣地區工作，應向主管機關申請許可。經許可受僱在臺灣地區工作之大陸地區人民，其受僱期間不得逾 1 年，並不得轉換雇主及工作。但因雇主關廠、歇業或其他特殊事故，致僱用關係無法繼續時，經主管機關許可者，得轉換雇主及工作。

　　3. 僱用大陸地區人民工作時，其勞動契約應以定期契約為之。

　　4. 僱用大陸地區人民者，應向行政院勞工委員會所設專戶繳納就業安定費。

三、大陸地區人民申請在臺灣地區定居

　　1. 臺灣地區人民之直系血親及配偶，年齡在 70 歲以上、12 歲以下者。

　　2. 其臺灣地區之配偶死亡，須在臺灣地區照顧未成年之親生子女者。

　　3. 民國 34 年後，因兵役關係滯留大陸地區之臺籍軍人及其配偶。

　　4. 民國 38 年政府遷臺後，因作戰或執行特種任務被俘之前國軍官兵及其配偶。

　　5. 民國 38 年政府遷臺前，以公費派赴大陸地區求學人員及其配偶。

　　6. 大陸地區人民為臺灣地區人民配偶，得依法令申請進入臺灣地區團聚，經許可入境後，得申請在臺灣地區依親居留。

　　7. 經依規定在臺灣地區依親居留滿 4 年，且每年在臺灣地區合法居留期間逾 183 日者，得申請長期居留。

　　8. 長期居留符合下列規定者，得申請在臺灣地區定居：

法 規

 (1) 在臺灣地區合法居留連續 2 年且每年居住逾 183 日。

 (2) 品行端正，無犯罪紀錄。

 (3) 提出喪失原籍證明。

 (4) 符合國家利益。

9. 大陸地區人民經許可進入臺灣地區者，除法律另有規定外，非在臺灣地區設有戶籍滿 10 年，不得登記為公職候選人。

10. 大陸地區人民非經許可在臺灣地區設有戶籍者，不得參加公務人員考試、專門職業及技術人員考試之資格。

四、臺灣地區人民、法人、團體或其他機構有大陸地區來源所得者，應併同臺灣地區來源所得課徵所得稅。但其在大陸地區已繳納之稅額，得自應納稅額中扣抵。

五、投資

1. 臺灣地區人民、法人、團體或其他機構，經經濟部許可，得在大陸地區從事投資或技術合作。

2. 臺灣地區金融保險證券期貨機構在大陸地區設立分支機構，應報經財政部許可。

六、婚姻

1. 夫妻之一方為臺灣地區人民，另一方為大陸地區人民者；其結婚或離婚之效力，依臺灣地區之法律。

2. 臺灣地區人民與大陸地區人民在大陸地區結婚，其夫妻財產制，依該地區之規定。但在臺灣地區之財產，適用臺灣地區之法律。

3. 非婚生子女認領之成立要件，依各該認領人被認領人認領時設籍地區之規定。

4. 認領之效力，依認領人設籍地區之規定。

5. 收養之成立及終止，依各該收養者被收養者設籍地區之規定。

6. 收養之效力，依收養者設籍地區之規定。

七、遺產／繼承

 大陸地區人民繼承臺灣地區人民之遺產，應於繼承開始起 3 年內以書面向被繼承人住所地之法院為繼承之表示；逾期視為拋棄其繼承權。

八、配偶之一方在臺灣地區，一方在大陸地區，而於民國 76 年 11 月 1 日以前重為婚姻或與非配偶以共同生活為目的而同居者，免予追訴、處罰；其相婚或與同居者，亦同。

九、學校締結聯盟

　　臺灣地區各級學校與大陸地區學校締結聯盟或為書面約定之合作行為，應先向教育部申報，於教育部受理其提出完整申報之日起三十日內，不得為該締結聯盟或書面約定之合作行為；教育部未於三十日內決定者，視為同意。

　　前項締結聯盟或書面約定之合作內容，不得違反法令規定或涉有政治性內容。

11-3
中華民國 108 年 4 月 9 日
大陸地區人民來臺從事觀光活動許可辦法（精要）

一、大陸地區人民符合下列情形之一者，得申請許可來臺從事觀光活動：本辦法之
　　主管機關為內政部

1. 有固定正當職業或學生。

2. 有等值新臺幣十萬元以上之存款，並備有大陸地區金融機構出具之證明。

3. 有赴國外留學、旅居國外取得當地永久居留權、旅居國外取得當地依親居留
　　權並有等值新臺幣十萬元以上存款且備有金融機構出具之證明或旅居國外 1
　　年以上且領有工作證明及其隨行之旅居國外配偶或二親等內血親。

4. 有赴香港、澳門留學、旅居香港、澳門取得當地永久居留權、旅居香港、澳
　　門取得當地依親居留權並有等值新臺幣十萬元以上存款且備有金融機構出具
　　之證明或旅居香港、澳門 1 年以上且領有工作證明及其隨行之旅居香港、澳
　　門配偶或二親等內血親。

5. 有其他經大陸地區機關出具之證明文件。

二、大陸地區人民設籍於主管機關公告指定之區域，符合下列情形之一者，得申請
　　許可來臺從事個人旅遊觀光活動（以下簡稱個人旅遊）：

1. 年滿 20 歲，且有相當新臺幣十萬元以上存款或持有銀行核發金卡或年工資所
　　得相當新臺幣五十萬元以上。

2. 年滿 18 歲以上在學學生。

3. 前項第一款申請人之直系血親及配偶，得隨同本人申請來臺。

三、大陸地區人民來臺從事觀光活動，除個人旅遊外，應由旅行業組團辦理，並以
　　團進團出方式為之，每團人數限 5 人以上 40 人以下。經國外轉來臺灣地區觀光
　　之大陸地區人民，每團人數限 5 人以上。

四、大陸地區人民，申請來臺從事個人旅遊，應檢附下列文件：

1. 入出境許可證申請書。

2. 大陸地區居民身分證、大陸地區所發尚餘 6 個月以上效期之大陸居民往來臺
　　灣通行證及個人旅遊加簽影本。

3. 相當新臺幣二十萬元以上金融機構存款證明或銀行核發金卡證明文件或年工資所得相當新臺幣五十萬元以上之薪資所得證明或在學證明文件。

4. 最近 3 年內曾經許可來臺，且無違規情形者，免附財力證明文件。

5. 直系血親親屬、配偶隨行者，全戶戶口簿及親屬關係證明。

6. 未成年者，直系血親尊親屬同意書。但直系血親尊親屬隨行者，免附。

7. 簡要行程表。

8. 已投保旅遊相關保險之證明文件。

五、大陸地區人民依規定申請經審查許可者，由入出國及移民署發給臺灣地區入出境許可證，入出境許可證，其有效期間，自核發日起 3 個月。

六、大陸地區人民經許可來臺從事觀光活動之停留期間，自入境之次日起，不得逾 15 日；逾期停留者，治安機關得依法逕行強制出境。

七、旅行業辦理大陸地區人民來臺從事觀光活動業務，應具備下列要件，並向交通部觀光署申請核准：

1. 成立 3 年以上之綜合或甲種旅行業。

2. 為省市級旅行業同業公會會員或於交通部觀光署登記之金門、馬祖旅行業。

3. 最近 2 年未曾變更代表人。但變更後之代表人，係由最近 2 年持續具有股東身分之人出任者，不在此限。

4. 最近 3 年未曾發生依發展觀光條例規定繳納之保證金被依法強制執行、受停業處分、拒絕往來戶或無故自行停業等情事。

5. 代表人於最近 2 年內未曾擔任被停止辦理接待業務累計達 3 個月以上情事之其他旅行業代表人。

6. 最近 1 年經營接待來臺旅客外匯實績達新臺幣五十萬元以上，或最近 3 年曾配合政策積極參與觀光活動對促進觀光活動有重大貢獻。

八、旅行業經向交通部觀光署申請核准，並自核准之日起 3 個月內向交通部觀光署繳納新臺幣一百萬元保證金後，始得辦理接待大陸地區人民來臺從事觀光活動業務。旅行業未於 3 個月內繳納保證金者，由交通部觀光署廢止其核准。

九、旅行業辦理大陸地區人民來臺從事觀光活動業務，應投保責任保險，其最低投保金額及範圍如下：

1. 每一大陸地區旅客因意外事故死亡：新臺幣二百萬元。

2. 每一大陸地區旅客因意外事故所致體傷之醫療費用：新臺幣十萬元。

法 規

3. 每一大陸地區旅客家屬來臺處理善後所必需支出之費用：新臺幣十萬元。

4. 每一大陸地區旅客證件遺失之損害賠償費用：新臺幣二千元。
 申請來臺從事個人旅遊者，應投保旅遊相關保險，每人最低投保金額新臺幣二百萬元，其投保期間應包含旅遊行程全程期間，並應包含醫療費用及善後處理費用。

十、大陸地區人民來臺從事觀光活動，應依旅行業安排之行程旅遊，不得擅自脫團。但因傷病、探訪親友或其他緊急事故需離團者，應向隨團導遊人員申報及陳述原因，由導遊人員向交通部觀光署通報。

十一、旅行業及導遊人員辦理接待經許可來臺從事觀光活動業務，應於團體入境後 2 個小時內，詳實填具入境接待通報表（含入境及未入境團員名單、隨團導遊人員等資料），併附遊覽車派車單影本，傳送或持送交通部觀光署。

十二、每一團體應派遣至少 1 名導遊人員，該導遊人員變更時，旅行業應立即通報。

十三、行程之住宿地點或購物商店變更時，應立即通報。

十四、應於團體出境 2 個小時內，通報出境人數及未出境人員名單。

十五、旅行業辦理大陸地區人民來臺從事觀光活動業務，該大陸地區人民，有逾期停留且行方不明者，每 1 人扣繳保證金新臺幣十萬元，每團次最多扣至新臺幣一百萬元。

十六、大陸地區人民經許可來臺從事個人旅遊逾期停留者：

1. 辦理該業務之旅行業應於逾期停留之日起算 7 日內協尋；屆協尋期仍未歸者，逾期停留之第 1 人予以警示，自第 2 人起，每逾期停留 1 人，由交通部觀光署停止該旅行業辦理大陸地區人民來臺從事個人旅遊業務 1 個月。

2. 第 1 次逾期停留如同時有 2 人以上者，自第 2 人起，每逾期停留 1 人，停止該旅行業辦理大陸地區人民來臺從事個人旅遊業務 1 個月或扣繳新臺幣十萬元。

十七、接待大陸地區人民來臺觀光之導遊人員，不得包庇未具接待資格者執行接待大陸地區人民來臺觀光團體業務。違反規定者，停止其執行接待大陸地區人民來臺觀光團體業務 1 年。

常見 Q&A　大陸地區人民從事個人旅遊觀光活動申請須知

　　大陸地區人民來臺從事個人旅遊觀光活動（以下簡稱個人旅遊），符合下列情形之一者，得申請許可來臺從事個人旅遊：

(1) 年滿 20 歲，且有相當新臺幣二十萬元以上存款或持有銀行核發金卡或年工資所得相當新臺幣五十萬元以上者，其直系血親及配偶得隨同申請。

(2) 18 歲以上在學學生。

(3) 保險應包含醫療及善後費用，其總保險額度最低不得少於新臺幣二百萬元（相當人民幣五十萬元）。

(4) 入境停留日數，自入境之翌日起不得逾 15 日。

常見 Q&A　開辦大陸旅客小三通赴金門、馬祖落地簽證

(1) 內政部入出國及移民署於 97 年 9 月 30 日配合開放「小三通」人員往來政策。

(2) 大陸地區人民持有效旅行證照，以旅行事由入境得申請發給臨時入境停留通知單（即落地簽）方式入境金門、馬祖，以及經金門、馬祖轉赴澎湖旅行，停留金門或馬祖期間。

(3) 自入境之次日起，不得逾 6 日，轉赴澎湖亦同。

常見 Q&A　香港澳門關係條例

(1) 本條例所稱主管機關為行政院大陸委員會。

(2) 參政權：香港及澳門居民經許可進入臺灣地區者，非在臺灣地區設有戶籍滿 10 年，不得登記為公職候選人、擔任軍職及組織政黨。

附錄

二龍村龍舟賽	Erlong Village Dragon Boat Races
臺東南島文化節	Festival of Austronesian Cultures in Taitung
花蓮國際石雕藝術季	Hualien International Stone Sculpture Festival
高雄內門宋江陣	Kaohsiung Song Jiang Battle Array
雞龍中元祭	Keelung Ghost Festival
墾丁風鈴季	Kending Wind Bell Festival
鹿港慶端陽	Lugang Dragon Boat Races
澎湖風帆海鱺節	Penghu Sailboard & Cobia Tourism Festival
平溪天燈節	Pingsi Lantern Festival
三義木雕藝術節	Sanyi Wood Carving Festival
臺北國際龍舟錦標賽	Taipei County Bitan Dragon Boat Tournament
臺北燈節	Taipei Lantern Festival
臺灣慶端陽龍舟賽	Taiwan Dragon Boat Festival
臺灣燈會	Taiwan Lantern Festival
臺灣茶藝博覽會	Taiwan Tea Expo
宜蘭國際童玩藝術節	Yilan International Children's Folklore & Folkgame Festival
鶯歌陶瓷嘉年華	Yingge Ceramics Festival

（資料來源：中華民國交通部觀光署）

附錄 |

附錄二 重要年代表

明治二十八年	1895 年	4 月 17 日：馬關條約中承認朝鮮國獨立，大清帝國割讓臺灣、遼東給日本
明治三十二年	1899 年	臺灣銀行開始營業
明治三十三年	1900 年	臺北、臺南開始設立公用電話
明治三十九年	1906 年	統一度量衡
明治四十四年	1911 年	阿里山鐵路全線通車
民國元年	1912 年	國父孫中山就任臨時大總統
大正三年	1914 年	第一次世界大戰爆發（1914 ～ 1918 年）
民國 8	1919 年	5 月：「五四」運動
昭和十二年	1937 年	7 月 7 日：中日戰爭爆發，日本人改派軍人為臺灣總督
民國 28	1939 年	9 月：第二次世界大戰起
民國 30 年	1941 年	12 月：太平洋戰爭起、日軍襲珍珠港、美國參戰
民國 32 年	1943 年	開羅會議
民國 33 年	1944 年	盟軍同登陸諾曼第
昭和二十年	1945 年	美軍飛機轟炸臺灣各地、日本投降、第二次世界大戰結束
民國 34 年		8 月 15 日：日本天皇接受波次坦無條件投降，也結束日本在臺灣的 51 年統治
民國 36 年	1947 年	二二八事件
民國 38 年	1949 年	5 月：實施戒嚴 農地改革開始，推行「三七五」剪租 臺幣大貶值。「貨幣改革」：4 萬元換 1 元
民國 39 年	1950 年	發行愛國獎券（至 1988 年停止） 韓戰爆發，美國第七艦隊駛入臺灣海峽，解除臺灣受中共攻擊的危機 蔣介石提出「一年準備，兩年反攻，三年掃蕩，五年成功」的口號
民國 41 年	1952 年	開始實施耕者有其田
民國 43 年	1954 年	簽署中美共同防禦條約
民國 47 年	1958 年	八二三炮戰（第二次臺海危機）此後 20 後中共單日砲擊金門，雙日停火
民國 48 年	1959 年	八七水災，30 萬名民眾無家可歸
民國 51 年	1962 年	第一家電視臺「臺視」開播
民國 54 年	1965 年	越戰爆發
民國 55 年	1966 年	高雄加工出口區落成
民國 57 年	1968 年	義務教育延長為 9 年

附錄

民國 58 年	1969 年	金龍少棒獲得世界冠軍，促成臺灣全民棒球運動
民國 60 年	1971 年	聯合國表決接受「中華人民共和國」取代「中華民國」的席位。臺灣宣布退出聯合國
民國 61 年	1972 年	日本與我國斷交，各地發起抵制日貨運動
民國 67 年	1978 年	南北高速公路全線通車
民國 68 年	1979 年	美國承認中共、中美斷交 美國總統卡特簽署「臺灣關係法」
民國 69 年	1980 年	新竹科學工業園區開幕
民國 73 年	1984 年	美國速食連鎖店「麥當勞」登陸臺灣
民國 76 年	1987 年	解除戒嚴 開放大陸探親
民國 77 年	1988 年	解除報禁
民國 78 年	1989 年	中國大陸發生震驚世界的「六四天安門事件」
民國 80 年	1991 年	宣布終止動員戡亂時期
民國 84 年	1995 年	實施全民健保
民國 85 年	1996 年	強烈颱風賀伯襲臺
民國 87 年	1998 年	1 月：政府正式實施「隔週休二日制」，國人休閒生活明顯改變
民國 88 年	1999 年	九二一大地震

參考文獻 |

1. 曹勝雄（2001）《觀光行銷學》揚智文化事業股份有限公司。
2. 容繼業（1992）《旅行業管理－實務篇》揚智文化事業股份有限公司。
3. 鈕先鉞（2001）《旅運經營學》華泰文化事業股份有限公司。
4. 劉修祥（2000）《觀光導論》揚智文化事業股份有限公司。
5. 張瑞珍、孫慧俠編譯（1993）《最新急救手冊》。
6. 陳思倫等（2001）《觀光學概要》國立空中大學印行。
7. 林必權著《西南亞列國誌》川流圖書公司。
8. 趙振譯（1982）《希臘神話》志文出版社。
9. 吳圳義、吳蕙芳編著《世界文化－歷史篇》三民書局，民國 90 年 2 月。
10. 莊尚武、孫鳳瑜、劉宗智編著《世界文化史》三民書局，民國 90 年 10 月。
11. 《西洋建築史》藝術圖書公司印行（1974）。
12. 《西洋繪畫史》藝術圖書公司印行（1981）。
13. 《非洲》錦繡出版社有限公司（1989）。
14. 觀光署《交通部觀光署九十三年旅行業出國觀光團體領隊人員複訓講義》，民國 93 年 5 月。
15. 觀光署《旅行業從業人員基礎訓練教材》，民國 92 年 10 月。
16. 臺北市旅行商業同業公會・中華民國旅行業品質保障協會《緊急事件處理》，1999 年 6 月。
17. 中華民國旅行業品質保障協會《旅遊糾紛案例彙編（五）》，民國 93 年 10 月。
18. 中華民國旅行業品質保障協會《歐洲全覽》愛旅文化有限公司（1997）。
19. 觀光署《旅行業出國觀光團體領隊人員訓練》。
20. 中華民國觀光領隊協會《觀光領隊手冊》。
21. 交通部《交通政策白皮書》，民國 91 年 1 月。
22. 交通部觀光署《91 年度旅行業大陸地區領隊人員講習班》。
23. 交通部觀光署《生態旅遊白皮書》，民國 91 年 9 月。
24. 李君如著（2005）《啟程與相遇─美加人士旅台經驗之研究》靜宜大學觀光事業學系研究所碩士論文，民國 94 年 7 月。

參考網站 |

1. 交通部觀光署 http://www.taiwan.net.tw/lan/cht/index/
2. 外交部領事事務局 http://www.boca.gov.tw/
3. 文建會 http://www.cca.gov.tw/
4. 行政院原住民族委員會 http://www.apc.gov.tw/
5. 文建會世界遺產資訊網
 http://wh.cca.gov.tw/tc/world/world_country.asp?world_area=Asia&world_country_id=27
6. 貝里斯觀光署 www.travelbelize.org
7. 中美洲經貿辦事處 www.cato.com.tw
8. 行政院衛生福利部疾病管制署
 http://www.cdc.gov.tw/info.aspx?treeid=aa2d4b06c27690e6&nowtreeid=332a92b9419bd788&tid=5C0E
 9F55A4A55F3C
9. 恒新旅行社 http://www.cozytrip.com.tw

國家圖書館出版品預行編目（CIP）資料

領隊與導遊精要 / 蕭新浴、蕭瑀涵、李宛芸編著. -- 八版.
-- 新北市：全華圖書, 2023.07
　　　面；19×26公分
　　ISBN 978-626-328-072-4（平裝）

1. CST；領隊　　2. CST；導遊

992.5　　　　　　　　　　　　　　　111000935

領隊與導遊精要 (第八版)

作　　者 / 蕭新浴、蕭瑀涵、李宛芸

發 行 人 / 陳本源

執行編輯 / 黃艾家

封面設計 / 戴巧耘

出 版 者 / 全華圖書股份有限公司

郵政帳號 / 0100836-1號

印 刷 者 / 宏懋打字印刷股份有限公司

圖書編號 / 0805307

八版一刷 / 2023年7月

定　　價 / 新臺幣590元

I S B N / 978-626-328-072-4

全華圖書 / www.chwa.com.tw

全華科技網 Open Tech / www.opentech.com.tw

若您對書籍內容、排版印刷有任何問題，歡迎來信指導book@chwa.com.tw

臺北總公司（北區營業處）
地址：23671新北市土城區忠義路21號
電話：(02) 2262-5666
傳真：(02) 6637-3695、6637-3696

南區營業處
地址：80769高雄市三民區應安街12號
電話：(07) 381-1377
傳真：(07) 862-5562

中區營業處
地址：40256臺中市南區樹義一巷26號
電話：(04) 2261-8485
傳真：(04) 3600-9806

版權所有‧翻印必究

得　分

學後評量
領隊與導遊

班級：＿＿＿＿　學號：＿＿＿＿

姓名：＿＿＿＿＿＿＿＿＿

第1章
領隊與導遊的定義

一、選擇題

1. （　）臺灣地區一般家庭所使用之電力，其電壓爲110V，此與下列那一國家之電壓相同？(A) 美國　(B) 英國　(C) 新加坡　(D) 香港

2. （　）領隊應提醒團員，應於參觀途中走失時應：(A) 趕快想辦法找到領隊與其他團員　(B) 留在原地等候領隊返回找尋　(C) 自己去找警察　(D) 自己坐計程車回旅館

3. （　）解說過程中，與團體溝通言詞內容應如何，才能讓團友易懂？(A) 富有趣味性　(B) 目的性明確　(C) 清新脫俗雋永　(D) 行雲流水一氣呵成

4. （　）解說接待人員，若遇緊急事故發生，其處理態度以何者爲最優先？(A) 冷靜沉著，救護應變　(B) 追究責任　(C) 通報主管　(D) 尋求支援

5. （　）室外環境教育的解說教學，以何種方式爲最具效益？(A) 模擬教學　(B) 小組討論　(C) 媒體教育　(D) 重點說明

6. （　）下列何者具有歡迎的意涵？(A) 眞誠愉快的微笑　(B) 興趣的能動性　(C) 良好的工作效率　(D) 出神入化的講解

7. （　）邀請名人代言旅遊產品銷售，主要是因爲消費者的態度易受下列何者因素影響？(A) 易受意見領袖主導　(B) 由過去經驗累積　(C) 易受社會文化因素影響　(D) 易受同儕影響

8. （　）臺灣地區旅行業對「through out guide」的一般認知是指：(A) 領隊　(B) 導遊　(C) 領隊兼當地導遊　(D) 領團

9. （　）請問馬斯洛（Maslow, 1943）提出人類需求理論中「自我實現」的需求是屬下列那一種？(A) 生理需求　(B) 安全保障　(C) 心理需求　(D) 社會需求

10. （　）依現行「旅行業管理規則」，團體自由行的團隊領隊應：(A) 需要全程隨行　(B) 不需要全程隨行　(C) 只需去程隨行　(D) 只需回程隨行

11. （　）領隊在帶團之操作技巧上，爲加速辦妥團體登機手續，通常會將團體之P.N.R.交與航空公司的Group Counter。試問團體之P.N.R.的含義爲何？(A) 護照號碼　(B) 旅客訂位的電腦代號　(C) 機票票號　(D) 已核准的簽證記錄

12. () 為避免旅遊糾紛的產生，領隊或導遊人員應明確告知團員旅遊費用所包含之項目，依照交通部觀光署所制訂「旅遊定型化契約書範本」之條例，除了雙方另有約定外，旅遊費用不包括那一項？(A) 旅遊期間機場、車站等與旅館間之一切接送費　(B) 遊程中所需各種交通運輸之費用　(C) 個人行李超重的費用　(D) 隨團服務人員之服務費

13. () 旅遊行程進行中，導遊與領隊對於行程安排上發生重大爭議時，其處理方式是：(A) 導遊堅持自己意見　(B) 聽從領隊的意見　(C) 依據雙方旅行社的旅遊契約　(D) 由遊客決定

14. () 消費者已經作出購買決定之後心中仍有不定的感覺，這種情形稱為：(A) 購買後的逃避　(B) 購買後的防衛　(C) 購買後的失調　(D) 購買後的不滿

15. () 導遊領隊帶團，對自由活動時間的較佳安排方式是：(A) 讓團員自行安排　(B) 安全起見，旅館附近逛逛就好　(C) 給予建議行程，但尊重客人意願　(D) 趁機推銷自費行程

16. () 下列何者為領隊解說時最佳的用字遣詞方式？(A) 盡量少用專有名詞，清晰明白　(B) 用相同字詞重述要點　(C) 多用專有名詞，展現專業　(D) 使用抽象不易懂的比喻

17. () 顧客選擇旅遊產品時，許多產品是在低涉入及無品牌差異的情況下購買，此時消費者購買行為較易偏向何種類型？(A) 複雜的購買行為　(B) 變化性的購買行為　(C) 降低失調的購買行為　(D) 習慣性的購買行為

18. () 廣大市場的消費者因其習性、需求等皆不同，故行銷者為確實掌握目標市場，有效分配企業資源，必須進行何種活動？(A) 通路分配　(B) 市場區隔　(C) 促銷廣告　(D) 目標管理

19. () 旅行社通常於淡季期間推出各式的促銷活動，例如：價格折扣、贈品、優惠券等，以增加顧客之購買意願。上述之作法係為了克服何種服務產品特性？(A) 無形性　(B) 不可分割性　(C) 異質性　(D) 易滅性

20. () 馬斯洛的「受尊重」的需求是屬於需求的那一階段？(A) 生理的階段　(B) 心理的階段　(C) 社會的階段　(D) 自我實現的階段

21. () 消費者對所購買商品感到滿意或不滿意，通常取決於認知績效與期望績效間的差異。當認知績效低於期望績效時，消費者可能會產生下列何種情形？(A) 認知失調　(B) 價值偏差　(C) 行為偏差　(D) 知覺傷害

班級：＿＿＿＿學號：＿＿＿

姓名：＿＿＿＿＿＿＿

第 2 章
航空票務

一、選擇題

1. （　）對我國而言，由臺北飛往夏威夷之後，如要續飛舊金山，則此段航權是屬於：
(A) 第五航權　(B) 第六航權　(C) 第七航權　(D) 第八航權

2. （　）依 IATA 編碼，TSA 機場是在哪一城市？(A) 深圳　(B) 巴黎　(C) 亞特蘭大
(D) 臺北

3. （　）IATA 編碼中，LH 是哪一家航空公司的代號 (Air Line Code)？(A) 義大利航空
(B) 漢莎航空　(C) 智利南美航空　(D) 北歐航空

4. （　）有關機票之退票，下列敘述何者錯誤？(A) 旅客向旅行社購買的機票，可直接
到航空公司辦理退票　(B) 退票可分志願退票及非志願退票　(C) 特惠票因票
價低廉，扣除已使用的航段後，票值可能所剩無幾　(D) 航空公司以旅客支付
機票之幣值或航空公司所屬之國家幣值支付

5. （　）由臺北飛往曼谷之航空機票上填記該航段的「時間」(TIME)，此乃指下列何
者時間？(A) 臺北起飛之當地時間　(B) 抵達曼谷之當地時間　(C) 臺北起飛時
之格林威治時間　(D) 抵達曼谷時之格林威治時間

6. （　）關於團體旅遊票的使用，以下何者為不正確？(A) 團體旅遊票的效期通常較普
通票短　(B) 團體旅遊票通常有最低開票人數限制　(C) 不隨團返國的旅客只
要補票價差額，沒有人數限制　(D) 一團可能會有多個 PNR

7. （　）旅遊時旅客行李未隨航班抵達，且下落不明時，領隊應協助旅客憑著下列何者
向航空公司要求賠償？　1. 機票及登機證　2. 護照　3. 行李憑條　4. 入境 ED
卡　5. 團員名單 (A) 12345　(B) 1234　(C) 1235　(D) 123

8. （　）機票的姓名欄若為「CHEN/MINHE MSTR (UM2)」，即表示該持票人為：
(A) 未滿 2 歲的嬰兒　(B) 持票人有兩名同伴隨行　(C) 該名旅客為兒童，且獨
自搭機　(D) 該旅客乃殘障人士，須航空公司多加照顧

9. （　）巴拿馬城位於下列 IATA 的哪一個分區？(A) TC1　(B) TC2　(C) TC3
(D) TC4

10. （　）由臺灣搭機赴美國，購買機票時，下列何者可購買兒童票？(A) 出生未滿三個月　(B) 三個月以上未滿 2 歲　(C) 12 歲以上　(D) 2 歲以上未滿 12 歲

11. （　）就中正國際航空站而言，下列何者為 On Line 之航空公司？(A) JL　(B) AI　(C) NW　(D) AF

12. （　）素食者搭機時，預先向航空公司申請特別餐，此餐食的代號為：(A) VGML　(B) NSML　(C) SFML　(D) MOML

13. （　）「Subject to Load Ticket」表示此機票的性質為：(A) 不限任何已定位的旅客機票　(B) 不限空位搭乘機票　(C) 可預約座位的機票　(D) 限空位搭乘的機票

14. （　）旅客因航空公司的 Over Booking，導致無法搭機回臺北，航空公司人員在該旅客的機票搭乘聯背後寫著 "Endorsed to CI/SEL from KE/SEL"，意謂該旅客可以：(A) 改搭韓航的班機回臺北　(B) 改搭華航的班機回臺北　(C) 該旅客之機票升級，並改搭韓航之班機回臺北　(D) 該旅客之機票升級，並改搭國泰航空之班機回臺北

15. （　）旅客電腦訂位記錄 (PNR)，其預約狀況 (Status Code) 是須向其他航空公司要求訂位，且尚未回覆，在 PNR 上會顯示何種英文代碼？(A) HL　(B) HK　(C) PN　(D) RR

16. （　）兩家航空公司將其飛行班機編號共掛於同一架班機上稱為：(A) Code Combining　(B) Code Sharing　(C) Code Tying　(D) Code Binding

17. （　）由臺北搭機到新加坡，再轉機飛往澳洲，此情況為下列哪一種 GI(Global Indicator)？(A) AT　(B) PA　(C) WH　(D) EH

18. （　）旅客搭機之訂位紀錄，其英文縮寫為：(A) BSP　(B) CRS　(C) PNR　(D) PTA

19. （　）有關嬰兒機票之使用規定，下列敘述何者為正確？(A) 嬰兒票的票價為成人票的 20%　(B) 嬰兒票的托運行李重量上限為 10 公斤　(C) 嬰兒票之手提行李可以攜帶搖籃，但不得占有座位　(D) 嬰兒票之持票人不得超過兩歲，若在旅行途中超過必須補票

20. （　）下列英文縮寫何者表示機票「不可變更行程」？(A) NONRTG　(B) NONEND　(C) NONRFND　(D) EMBARGO

21. （　）航空公司在機場處理旅客行李異常狀況的部門，稱為：(A) Lost and Found　(B) Departure and Arrival　(C) Ramp Service　(D) Load Control

得 分

學後評量
領隊與導遊

第 3 章
旅遊安全與緊急事件處理

班級：＿＿＿ 學號：＿＿＿

姓名：＿＿＿＿＿＿＿

一、選擇題

1.（ ）有關旅客從事水上活動，下列敘述何者正確：(A) 只要領隊帶領即可進行水上活動 (B) 不會游泳的旅客才需穿救生衣 (C) 一定要有救生員或專業指導員在場才可以開始進行水上活動 (D) 有救生裝備即可進行水上活動

2.（ ）旅外國人如遇急難需向我駐外單位臨時借款，其金額為何？(A) 最高以五百美元為限，超過此金額應先專案報外交部核准 (B) 最高以一千美元為限，超過此金額應先專案報外交部核准 (C) 最高以二千美元為限，超過此金額應先專案報外交部核准 (D) 最高以三千美元為限，超過此金額應先專案報外交部核准

3.（ ）領隊帶團時，若旅客發生意外，應如何處理？(A) 全權委託當地導遊代為解決 (B) 責成當地旅行社負全責，領隊從旁協助即可 (C) 迅速請求支援處理善後，領隊仍需依照契約規定走完全程 (D) 團體交給導遊，先帶領發生意外的客人返臺

4.（ ）國外旅遊警示等級以下列那個顏色表示「提醒注意」？(A) 橙色 (B) 灰色 (C) 紅色 (D) 黃色

5.（ ）旅行業舉辦團體旅客旅遊業務，依責任保險之規定，每一旅客因意外事故所致體傷之醫療費用為新臺幣多少元？(A) 一萬元 (B) 二萬元 (C) 三萬元 (D) 四萬元

6.（ ）為預防扒手、搶劫的事件發生，領隊或導遊人員原則上如何處理最為妥當？(A) 叮嚀團員注意晚上時間，白天則無所謂 (B) 請團員儘量集體行動，以防宵小趁機行搶 (C) 請團員將金錢或旅行支票等集中置放於同一個人身上以利看管 (D) 叮嚀團員儘量將手提包斜背於肩上或身後

7.（ ）依交通部觀光署頒訂之旅行業國內觀光團體緊急事件處理作業規定，於事件發生後，最遲應於幾小時內向觀光署報備？(A) 12 小時 (B) 24 小時 (C) 36 小時 (D) 48 小時

8. （　）關於旅客走失之緊急事件處理，下列敘述何者錯誤？ (A) 預防走失，提醒旅客外出要攜帶旅館名片，千萬不要單獨行動　(B) 旅客走失若超過二小時尚未尋獲，應即向當地警察機關報案，請求協助　(C) 如果全團即將搭機離開該城市時，帶團人員最好將走失者證件、機票、簽證等隨身攜帶，以備不時之需　(D) 當旅客尋獲時，大家雖然都很生氣，帶團人員亦不得大聲苛責

9. （　）帶團人員應如何提醒旅客，防範旅行支票被竊或遺失？ (A) 交予帶團人員保管即可　(B) 在旅行支票上、下二款均予簽名，確認旅行支票所有權　(C) 在旅行支票上款簽名後，與原先匯款收據分開存放，妥予保管　(D) 使用旅行支票時，以英文簽名，較為適用、方便

10. （　）帶團人員在選擇機位時，應如何選擇較為適當？ (A) 前幾排座位靠窗　(B) 前幾排座位靠走道　(C) 後幾排座位中間　(D) 後幾排座位靠窗

11. （　）海外旅行平安保險是由： (A) 旅客自行負責旅行社不必管　(B) 旅行社負責辦理投保　(C) 旅行社視前往旅遊地之危險情形，決定是否告知旅客投保　(D) 旅行社善盡義務告知旅客投保

12. （　）某旅行社辦理團體旅遊，某團員因餐廳供給之餐食而導致中毒死亡，旅行社之責任保險賠償金額為： (A) 無賠償金額　(B) 賠償新臺幣 1 百萬元　(C) 賠償新臺幣 2 百萬元　(D) 賠償新臺幣 3 百萬元

13. （　）旅遊途中，因旅行社安排之遊覽車發生交通事故，造成某團員意外死亡，旅遊責任保險之賠償金額應為多少元？ (A) 新臺幣一百萬　(B) 新臺幣二百萬　(C) 新臺幣三百萬　(D) 由保險公司勘查情況後，決定賠償金額

14. （　）有關旅客出國旅行注意事項，下列敘述何者錯誤？ (A) 人身安全必須由旅客自己負責，因此有必要謹守領隊忠告　(B) 參加旅行團時，除共同旅遊參觀節目外，不宜單獨行動　(C) 駐外單位提供基本生活費用之臨時借款，最高金額每人以 500 美元為上限　(D) 由駐外單位提供基本生活費用之臨時借款，需於返國後 30 天內歸還

15. （　）下列何者為領隊帶團搭郵輪時，務必告知團員的最重要訊息？ (A) 各種餐廳的位置及使用時間　(B) 航行中，禁區勿進入　(C) 船上救生衣及逃生小艇的存放位置及使用方法　(D) 各種娛樂場所的位置及 Show 的表演時間

一、選擇題

1. (　) 針對中風的急救，下列何種處置最適當？(A) 若患者呈現昏迷，應盡快提供飲料，以補充身體水分　(B) 若發生呼吸困難，可採半坐臥或復甦姿勢　(C) 昏迷者，應採平趴　(D) 讓患者平躺，頭肩部不可墊高

2. (　) 旅遊過程中，當發現團員休克且有呼吸困難時，應禁止採用何種姿勢？(A) 平躺，頭肩部墊高　(B) 平躺，腳抬高　(C) 側臥　(D) 半坐臥

3. (　) 若在山區健行被毒蛇咬傷時，下列何種處置不適當？(A) 將傷肢放低以減少血液回流　(B) 儘速以彈性繃帶包紮患肢　(C) 冰敷傷口　(D) 儘速去除傷肢之束縛物如戒指、手鐲

4. (　) 旅途中，若有小蚊蟲入到團員眼睛，下列何種處置不適當？(A) 閉眼稍待異物被淚水沖出　(B) 輕柔按摩揉眼，幫助異物排出　(C) 把手洗淨，翻開上眼瞼，用乾淨手帕將異物輕輕沾出　(D) 若異物埋入眼球，應覆蓋無菌紗布，儘速送醫

5. (　) 下列何者為施救者欲做心肺復甦術 (CPR) 之前，必須確定的情況？(A) 腦受傷　(B) 瞳孔放大　(C) 呼吸停止　(D) 心跳急促

6. (　) 施救者執行心肺復甦術 (CPR)，其正確的動作為何？(A) 使用單手臂及手掌用上身的力量下壓　(B) 雙臂伸直，下壓時用手臂的力量出力　(C) 雙臂伸直，下壓時用上身的力量出力　(D) 雙臂彎曲，防止力量過大

7. (　) 有關國外旅遊疫情警示的發布時機與方式，要參考以下那一個機關所發布的資訊？(A) 內政部　(B) 外交部　(C) 交通部　(D) 衛生署

8. (　) 在旅途中若有小型蚊蟲飛入旅客眼睛，下列何種處置最不適當？(A) 閉眼等待蚊蟲被淚水沖出　(B) 輕揉眼睛幫助眼內之蚊蟲排出　(C) 把手洗淨，翻開上眼瞼，用乾淨手帕將蚊蟲輕輕沾出　(D) 若蚊蟲已埋入眼球，應以無菌紗布覆蓋，儘速送醫

9. (　) 發生休克時，處理的原則何者<u>不正確</u>？ (A) 保暖患者，但勿使患者體溫過高 (B) 控制或解除引發休克原因 (C) 患者平躺抬高腳部約 20 ～ 30 公分 (D) 頭部外傷者給予水分補充

10. (　) 施行心肺復甦術 (CPR) 主要的目的為何？ (A) 刺激皮膚儘快清醒 (B) 壓迫腹中的水及食物吐出 (C) 暢通呼吸道及食道 (D) 以人工呼吸及胸外按壓促進循環，使血液攜帶氧氣到腦部

11. (　) 當患者躺在地上，須採取哈姆立克法(Heimlich)急救時，施救者的姿勢應為何？ (A) 雙膝跪在患者大腿側邊 (B) 雙膝跨跪在患者大腿兩側 (C) 坐在患者小腿上 (D) 跪在患者胸旁

12. (　) 發生燙傷，表皮紅腫或稍微起泡的處理方式為： (A) 立即用水沖洗，降低皮膚溫度 (B) 使用黏性敷料 (C) 在傷處塗敷軟膏、油脂或外用藥水 (D) 弄破水泡，以方便擦藥

13. (　) 下列有關高山症的敘述何者<u>錯誤</u>？ (A) 高山症的發生主要是人體組織缺氧所致，以 4,000 公尺之高度為例，其氧分壓只有平地的百分之四十 (B) 感冒未痊癒或體能不佳者不適至高海拔地區旅遊 (C) 要多補充水分，但不要喝熱開水 (D) 孕婦或高血壓患者皆不適合至高海拔地區旅遊

14. (　) 關於休克患者的處理，下列何者最不適當？ (A) 應儘速解除引起休克的原因 (B) 讓患者平躺下肢抬高 (C) 儘量不要移動患者 (D) 以毛毯包裹，以促進皮膚血管擴張

15. (　) 車禍中你發現有人手指斷了，針對斷肢處理下列何者最為適當？ (A) 以乾淨的布覆蓋 (B) 以生理食鹽水紗布包裹，低溫保存 (C) 放在含水加冰塊袋子 (D) 放在含福馬林的水中

得 分

學後評量
領隊與導遊

第 5 章
國際禮儀

班級：＿＿＿＿　學號：＿＿＿＿
姓名：＿＿＿＿＿＿＿＿＿

一、選擇題

1. (　) 王董事長上下班有司機接送，下列何者為轎車首位的位置？(A) 後座右側 (B) 後座左側　(C) 前座右側　(D) 後座中間座

2. (　) 用餐前餐巾的用法，下列哪一項是正確的？(A) 將餐巾攤開後，直接圍在脖子上及胸前　(B) 將有摺線的部分朝向自己，並平放在腿上　(C) 用餐後餐巾按折線摺回去，再放在餐桌上　(D) 將餐巾攤開後，直接塞在衣領或衣扣間

3. (　) 食用西餐舀湯時，應由身體的哪個方向才是正確的？(A) 內向外　(B) 外向內 (C) 左至右　(D) 右至左

4. (　) 西餐席間，白酒不宜搭配何種食物？(A) 魚肉　(B) 雞肉　(C) 牛肉　(D) 龍蝦

5. (　) 搭乘友人駕駛的車輛時，位於駕駛座何處的座位最尊？(A) 右側　(B) 後方 (C) 右後方　(D) 後方中間

6. (　) 王先生與太太在住家宴請賓客，宴會接近尾聲要準備送客時，下列何項舉止有失禮儀準則，應當避免？(A) 主賓欲離去時，兩者一起親自送到門口　(B) 有部分客人欲先行離去，應由女主人送至門口　(C) 賓客中有醉意者，應由友人或主人親自送客返家　(D) 若客人中有司機接送，應事先通知司機

7. (　) 關於小費 (Tip) 的真正原意，下列敘述何者正確？(A) 保證可以增加利潤 (B) 保證可以快速付款　(C) 保證可以快速服務　(D) 保證可以增加產量

8. (　) 在自助式的餐會中，有關盤子的使用，下列何者正確？(A) 使用過的盤子可重複使用　(B) 使用過的盤子勿重複使用　(C) 未吃完食物，端盤子起來吃 (D) 物盡其用，把盤子另做他用

9. (　) 正式晚宴時，男士若不知道隔鄰女士姓名時，應：(A) 男士請女士先自我介紹　(B) 男士應先自我介紹，再請女士自我介紹　(C) 請男主人來幫忙做介紹 (D) 請女主人來幫忙做介紹

10. (　) 在高爾夫球賽時，如果本組打球進行速度較慢時，應：(A) 催本組組員快速打完　(B) 禮讓後面打球速度較快的優先　(C) 邀他組一起打球　(D) 猜拳決定誰先打球

11. (　) 在雞尾酒會 (Cocktail Party) 中，下列相關敘述何者正確？(A) 餐點的備製以簡單的小點心為主　(B) 確認賓客出席與否，俾安排座位　(C) 宜穿著大禮服出席以示莊重　(D) 酒會中碰到好友可促膝長談

12. (　) 通常用西餐時，主菜與酒應如何搭配？(A) 吃牛肉、豬肉，搭配白酒 (White Wine)　(B) 吃海鮮，搭配紅酒 (Red Wine)　(C) 吃豬肉、牛肉，搭配紅酒 (Red Wine)　(D) 吃海鮮，搭配白蘭地酒 (Brandy)

13. (　) 在社交場合握手必須基於雙方自然意願，原則上同機關不同位階者握手時，順序應為：(A) 位階低者先伸手，位階高者再出手　(B) 位階高者先伸手，位階低者再伸手　(C) 雙方同時伸手　(D) 雙方互相觀望看對方伸手再伸手

14. (　) 西餐用餐時，餐具的取用順序是：(A) 右至左　(B) 左至右　(C) 內至外　(D) 外至內

15. (　) 食用西餐時，水杯應放置在下列何處？(A) 左上方　(B) 左下方　(C) 右上方　(D) 右下方

16. (　) 穿著深色西裝時，搭配何種顏色的襪子較適合？(A) 白色　(B) 米色　(C) 灰色　(D) 黑色

17. (　) 用西餐時，若有事需中途離席，餐巾應該如何放置？(A) 帶著離席　(B) 放在桌上　(C) 放在自己的椅子上　(D) 放在鄰座的椅子上

18. (　) 食用西餐時，如何使用刀叉，較符合西餐禮儀？(A) 擺放在餐盤外緣的刀叉先取用　(B) 擺放在餐盤內緣的刀叉先取用　(C) 隨自己用餐方便取用刀叉　(D) 從排列的餐具中間先取用

19. (　) 當與兩位長輩同行搭計程車時，你最應該選擇的座位是：(A) 駕駛座旁　(B) 右後方　(C) 左後方　(D) 後方中間

20. (　) 女士服裝款式，下列哪一種不適合進入教堂？(A) 洋裝　(B) 正式套裝　(C) 休閒套裝　(D) 短褲或無袖上衣

21. (　) 飯店的行李員為你服務時，下列何種小費給法最適當？(A) 禮物　(B) 現金　(C) 禮券　(D) 代用券

22. (　) 主人親自開吉普車來接你時，你應該坐在哪個座位？(A) 主人旁邊的座位　(B) 主人的右後方座位　(C) 主人的正後方座位　(D) 後座中間的座位

得　分

學後評量
領隊與導遊

班級：＿＿＿＿　學號：＿＿＿＿
姓名：＿＿＿＿＿＿＿＿

第 6 章
入出境相關法規

一、選擇題

1.（　　）我國護照之申請、核發及管理，是由那一個部會主管？(A) 內政部　(B) 交通部　(C) 外交部　(D) 總統府

2.（　　）下列關於植物檢疫之敘述，何者錯誤？(A) 輸入植物，應於到達港、站前，由輸入人申請檢疫　(B) 未經檢疫前，輸入人不得拆開包裝　(C) 旅客攜帶植物，應於證照查驗時申請檢疫　(D) 植物經郵寄輸入者，由郵政機關通知植物檢疫機關辦理檢疫

3.（　　）役齡男子尚未履行兵役義務者，出境應經主管機關之：(A) 許可　(B) 同意　(C) 核備　(D) 核准

4.（　　）外國護照簽證主管機關，在我國為：(A) 總統府　(B) 行政院　(C) 外交部　(D) 內政部

5.（　　）入境旅客攜帶酒類，免徵進口稅之數量為：(A) 1 公升，限 1 瓶　(B) 1 公升，不限瓶數　(C) 限 1 瓶，重（容）量不限　(D) 重（容）量及瓶數均不限

6.（　　）下列那個國家不適用外國人來臺 30 天免簽證？(A) 列支敦斯登　(B) 菲律賓　(C) 汶萊　(D) 法國

7.（　　）由交通部觀光署發布之「國外旅遊定型化契約書範本」，應給旅客幾日之契約審閱權？(A) 1 日　(B) 2 日　(C) 3 日　(D) 5 日

8（　　）外籍旅客購買特定貨物申請退還營業稅，應自購買特定貨物之日起，至攜帶特定貨物出口之日止，多少日內辦理退稅？(A) 14 日　(B) 30 日　(C) 60 日　(D) 6 個月

9.（　　）入境旅客對其所攜帶行李物品通關有疑義時，應如何通關？(A) 經由綠線檯通關　(B) 經由紅線檯通關　(C) 委託航空公司人員代通關　(D) 委託親友代通關

10.（　　）國人赴新加坡可以免簽證入境，惟護照效期應有幾個月以上？(A) 3 個月　(B) 4 個月　(C) 5 個月　(D) 6 個月

11. (　) 中華民國護照之效期，最長為幾年？ (A) 3 年　(B) 5 年　(C) 10 年　(D) 永久有效

12. (　) 入境旅客攜帶酒、菸，如要享有免徵進口稅，其年齡之限制為何？ (A) 不限年齡　(B) 須年滿 12 歲　(C) 須年滿 18 歲　(D) 須年滿 20 歲

13. (　) 出境旅客攜帶外幣超過等值美金 1 萬元現金者，應向何單位申報；未經申報，其超過部分依法沒入？ (A) 中央銀行　(B) 海關　(C) 財政部　(D) 經濟部

14. (　) 使用旅行支票應注意事項，下列何者錯誤？ (A) 購買時立即在指定簽名處簽名　(B) 交付或兌現時在副署處簽名　(C) 購買合約須與旅行支票分開保管　(D) 應注意旅行支票使用期限，以免逾期

15. (　) 下列何者非屬應申請換發護照之條件？ (A) 護照污損不堪使用　(B) 持照人之相貌變更，與護照照片不符　(C) 護照資料頁記載事項變更　(D) 所持護照非屬現行最新式樣

得 分

學後評量
領隊與導遊

班級：_____ 學號：_____
姓名：_____

第7章
觀光資源概要與維護

一、選擇題

1. (　)下列影響世界文化甚鉅的宗教中，何者不是發源於亞洲？(A) 佛教　(B) 基督教　(C) 天主教　(D) 伊斯蘭教

2. (　)荷蘭人占領臺灣之後，招募了許多漢人來臺，其目的最初是為了什麼？(A) 充實臺灣的人口　(B) 增加平時的稅收　(C) 增加甘蔗種植　(D) 缺乏奴隸

3. (　)下列那一個半島並非位於南歐地區？(A) 伊比利半島　(B) 義大利半島　(C) 斯堪地半島　(D) 巴爾幹半島

4. (　)近代義大利玻璃製造中心是：(A) 米蘭　(B) 威尼斯　(C) 佛羅倫斯　(D) 羅馬

5. (　)帶動英國工業革命的產品是：(A) 羊毛　(B) 棉布　(C) 絲綢　(D) 皮革

6. (　)南美洲各國主要語言為西班牙語，只有一個國家以葡萄牙語為國語，這國家是：(A) 阿根廷　(B) 巴西　(C) 智利　(D) 哥倫比亞

7. (　)下列何者為臺灣首座國家公園？(A) 玉山國家公園　(B) 墾丁國家公園　(C) 雪霸國家公園　(D) 陽明山國家公園

8. (　)美國那個州擁有全國最大的賭場？(A) 佛羅里達州　(B) 內華達州　(C) 夏威夷州　(D) 紐約州

9. (　)臺灣早期用來當肥皂的植物種子為何？(A) 無患子　(B) 臺灣欒樹　(C) 烏桕　(D) 水黃皮

10. (　)臺北地區的第一高峰是：(A) 大屯山　(B) 七星山　(C) 觀音山　(D) 紗帽山

11. (　)那一位知名「畫家」，負責「三峽祖師廟」的重修與擴建工程？(A) 楊三郎　(B) 廖繼春　(C) 顏水龍　(D) 李梅樹

12. (　)地球的經度每差十五度，其時差一小時，那麼臺北與倫敦的時差應幾小時？(A) 五小時　(B) 六小時　(C) 八小時　(D) 十小時。

13. (　)1947 年印度半島脫離英國獨立，分裂為印度和巴基斯坦，其分裂最主要的原因為：(A) 宗教因素　(B) 政治因素　(C) 經濟因素　(D) 種族因素

14. () 觀光遊憩承載量的區分可分為四種，下列何者<u>不屬於</u>其中之一？ (A) 經濟承載量　(B) 文化承載量　(C) 社會承載量　(D) 實質承載量

15. () 臺灣自民國 38 年開始宣布戒嚴，直到何時才宣布解除戒嚴？ (A) 民國 58 年　(B) 民國 64 年　(C) 民國 70 年　(D) 民國 76 年

16. () 臺灣的梅雨，主要是因為何種原因造成？ (A) 劇烈的對流作用　(B) 低氣壓造成的氣旋雨　(C) 高氣壓帶來的冷空氣　(D) 滯留鋒面徘徊

17. () 交通部觀光署所屬的參山國家風景區是指獅頭山、梨山與下列何者合稱之？ (A) 大武山　(B) 八卦山　(C) 火炎山　(D) 涼山

18. () 臺灣的凍頂茶聞名海內外，所謂「凍頂」是指位於何處的凍頂山？ (A) 臺中霧峰　(B) 南投鹿谷　(C) 彰化員林　(D) 新竹湖口

19. () 非洲最高山吉力馬札羅山位在那一國家境內？ (A) 衣索比亞　(B) 坦尚尼亞　(C) 索馬利亞　(D) 肯亞

20. () 戰後臺灣首次進行公職選舉是在何時？ (A) 民國 35 年　(B) 民國 48 年　(C) 民國 40 年　(D) 民國 34 年

21. () 臺灣島的形成，是受到那兩個板塊的碰撞而成的？ (A) 歐亞大陸板塊與印度板塊　(B) 歐亞大陸板塊與菲律賓海板塊　(C) 印度板塊與菲律賓海板塊　(D) 歐亞大陸板塊與美洲板塊

22. () 法國大革命發生於西元那一年？ (A) 1759 年　(B) 1769 年　(C) 1779 年　(D) 1789 年

23. () 西元 1978 年在美國的調停下，那兩國簽訂大衛營協議，改變阿拉伯國家一致對抗以色列的戰略？ (A) 埃及與以色列　(B) 埃及與敘利亞　(C) 敘利亞與阿拉伯　(D) 阿拉伯與以色列

24. () 「歷代共有十一個朝代在此建都，市內古蹟甚多，有大雁塔、小雁塔、秦始皇陵、華清池等」，以上敘述最有可能是描述中國那一文化古城？ (A) 西安　(B) 北平　(C) 南京　(D) 洛陽

25. () 「頭城搶孤」為著名節慶活動，於每年農曆何時舉辦？ (A) 1 月　(B) 7 月　(C) 10 月　(D) 12 月

26. () 臺灣「二二八事件」發生於西元那一年？ (A) 1945 年　(B) 1946 年　(C) 1947 年　(D) 1948 年

27.（　）臺灣早期的一府、二鹿、三艋舺，發展的共同聚落條件為何？(A) 河、湖、海濱交通便利之處　(B) 背山面谷、防風、防水之地　(C) 局部高地　(D) 井、泉、融雪流水所經之地

28.（　）澎湖的綠蠵龜產卵棲地保護區位在那一個島的西面和南面的沙灘？(A) 馬公島　(B) 白沙島　(C) 望安島　(D) 七美嶼

29.（　）參山國家風景區包含下列那三個風景區？(A) 獅頭山、梨山、八卦山　(B) 梨山、八卦山、盧山　(C) 獅頭山、觀音山、梨山　(D) 八卦山、觀音山、盧山

30.（　）下列有關清代「渡臺禁令」的敘述，何者錯誤？(A) 渡臺禁令於康熙 23 年（西元 1684 年）頒布，光緒元年（西元 1875 年）廢止　(B) 奏請廢止渡臺禁令的官員是首任臺灣巡撫劉銘傳　(C) 林爽文事件之後，單身入臺的限制才放寬　(D) 渡臺禁令的目的在管控在臺漢人數量，並以家眷做為人質

31.（　）西元 2015 年屏東縣東港鎮、琉球鄉、南州鄉共同舉辦「迎王平安祭典」，縣政府補助這三個鄉鎮經費修繕道路，以吸引遊客。其中東港鎮利用補助款在潟湖沿岸修築道路，擴大旅客遊憩範圍。該潟湖為下列何者？(A) 白沙灣　(B) 大鵬灣　(C) 臺江內海　(D) 倒風內海

32.（　）「雲南三江並流保護區是一處世界遺產，是指發源於青藏高原的怒江、瀾滄江和金沙江等河流穿過橫斷山脈中的峽谷，並行奔流數百公里而不交匯的自然奇觀，此景觀的形成與板塊碰撞有密切關係。」引文中的板塊是指下列何者？(A) 印澳板塊、歐亞板塊　(B) 印澳板塊、非洲板塊　(C) 歐亞板塊、太平洋板塊　(D) 歐亞板塊、菲律賓海板塊

33.（　）北美十三州殖民地尋求獨立的決心，與下列何者無關？(A) 受法國大革命成功的鼓舞　(B) 不需要英國保護　(C) 歐洲啟蒙思想發展　(D) 西元 1776 年英國通過印花稅法

版權所有‧翻印必究

得　分

學後評量
領隊與導遊

第 8 章

外匯常識

班級：＿＿＿＿　學號：＿＿＿＿

姓名：＿＿＿＿＿＿＿＿＿

一、選擇題

1.（　　）依中華民國海關規定，旅客出境時可攜帶免申報之外幣現金最高限額為多少美金？ (A) 5000 元　(B) 8000 元　(C) 10000 元　(D) 12000 元

2.（　　）每位旅客每次出入我國國境，攜帶超過等值美幣之多少外幣現鈔時，必須向海關申報？ (A) 5000 元　(B) 7000 元　(C) 9000 元　(D) 1 萬元

3.（　　）出境旅客所帶之新臺幣超過 6 萬元時，應在出境前事先向那一單位申請核准，否則超額部分不准攜出？ (A) 臺灣銀行　(B) 財政部　(C) 中央銀行　(D) 海關

4.（　　）普通護照應向下列何機關申請？ (A) 外交部領事事務局　(B) 交通部觀光署　(C) 行政院指定之機構　(D) 內政部入出國及移民署

5.（　　）美元的國際標準貨幣代號為何？ (A) AMA　(B) AMD　(C) USA　(D) USD

6.（　　）購買旅行支票時，應如何在旅行支票上簽名？ (A) 與購買合約書上簽名一致即可　(B) 應與護照及購買合約書上之本人簽名一致　(C) 除使用中文之國家或地區外，應簽英文　(D) 應依護照上英文姓名，以正楷大寫簽名

7.（　　）旅客於入出境時，攜帶超過多少美元（幣）之等值現金，才須向海關申報？ (A) 2000　(B) 5000　(C) 8000　(D) 1 萬

得　分

學後評量
領隊與導遊

班級：＿＿＿＿　學號：＿＿＿＿

姓名：＿＿＿＿＿＿＿＿

第 9 章

觀光法規

一、選擇題

1. （　）UNESCO 是哪個國際組織的簡稱？(A) 聯合國　(B) 世界旅行業聯合會　(C) 聯合國教科文組織　(D) 世界銀行

2. （　）有關領隊人員之執業方式，下列敘述何者錯誤？(A) 必須領有執業證　(B) 必須受旅行業僱用始能執業　(C) 可受政府機關、團體之臨時招請　(D) 3 年未執業者，應重行參加訓練結業並換照，始得執業

3. （　）旅行業辦理觀光團體業務，發生緊急事故時，應於事故發生後多少小時內向觀光署報備？(A) 18 小時　(B) 24 小時　(C) 30 小時　(D) 36 小時

4. （　）旅行業交付旅行業代收轉付收據給旅客的時機為何？(A) 受領價金時　(B) 旅客完成報名手續時　(C) 旅客參團回國時　(D) 旅客參團出境時

5. （　）旅行業刊登於新聞等大眾傳播工具之廣告，依旅行業管理規則規定，應載明哪些項目？(A) 團費、出發日期、返程日期　(B) 旅遊地、團費、行程　(C) 公司名稱、註冊編號、種類　(D) 公司名稱、團費、行程

6. （　）甲種旅行業（品保會員）每增設一家分公司，需要增加投保多少金額的履約險？(A) 100 萬元　(B) 150 萬元　(C) 200 萬元　(D) 250 萬元

7. （　）我國民宿業管理辦法規定，民宿之經營規模以客房數幾間以下為原則？(A) 4 間　(B) 5 間　(C) 6 間　(D) 7 間

8. （　）依現行發展觀光條例及其相關子法之規定，領隊人員之中央主管機關為何？(A) 內政部　(B) 考選部　(C) 交通部　(D) 經濟部

9. （　）「發展觀光條例」規定何種行業應投保履約保證保險？(A) 旅館　(B) 民宿　(C) 旅行業　(D) 觀光遊樂業

10. （　）旅行業為每一位旅客所投之責任保險，意外死亡之最低投保金額應為新臺幣多少元？(A) 100 萬元　(B) 200 萬元　(C) 300 萬元　(D) 400 萬元

11. （　）民法旅遊專節中之各項請求權，均自旅遊終了或應終了時起，多久不行使便消滅？(A) 5 年　(B) 2 年　(C) 1 年　(D) 半年

12. (　) 李四取得領隊人員結業證書或執業證後，有下列何種情形即應依規定重新參加訓練結業，領取或換領執業證後，始得執行領隊業務？(A) 連續 2 年未執行領隊業務　(B) 合計 2 年未執行領隊業務　(C) 連續 3 年未執行領隊業務　(D) 合計 3 年未執行領隊業務

13. (　) 領隊人員執行業務時，擅自變更旅遊行程及內容者，處新臺幣多少並禁止執行業務？(A) 10,000 元　(B) 15,000 元　(C) 20,000 元　(D) 30,000 元

14. (　) 旅行業經理人如連續多少年未在旅行業任職時，應重新參加訓練合格，始得受僱為經理人？(A) 1 年　(B) 2 年　(C) 3 年　(D) 4 年

15. (　) 在我國經營旅行業，僅限於公司組織型態，請問在該公司之名稱上，並應標明何種字樣？(A) 旅行業　(B) 旅遊社　(C) 旅行社　(D) 遊覽社

16. (　) 旅行業辦理何項業務時，應與旅客簽訂書面之旅遊契約？(A) 代旅客購買運輸事業之客票　(B) 代旅客向旅館業者訂房　(C) 辦理團體旅遊　(D) 代辦出國簽證手續

17. (　) 旅行業繳納保證金之目的，主要在：(A) 協助旅行社紓困之用　(B) 保障與旅行業交易之安全　(C) 行政管理費用　(D) 協助旅行社之推廣

18. (　) 政府哪一年元旦開放金門、馬祖與大陸地區小三通？(A) 民國 86 年　(B) 民國 87 年　(C) 民國 89 年　(D) 民國 90 年

19. (　) 有關旅行業刊登媒體廣告之應載明事項，下列敘述何者為非？(A) 公司名稱　(B) 旅行業種類　(C) 旅行業註冊編號　(D) 旅行業登記地址

20. (　) 甲種旅行業之本公司應置經理人多少人以上，方符規定？(A) 1 人　(B) 2 人　(C) 3 人　(D) 4 人

21. (　) 綜合旅行業之實收資本額不得少於新臺幣多少元？(A) 300 萬元　(B) 600 萬元　(C) 1,200 萬元　(D) 3,000 萬元

22. (　) 綜合旅行業以包辦旅遊方式辦理國外團體旅遊，如委由甲種旅行業代理招攬業務，請問應以何者之名義與旅客簽定旅遊契約？(A) 以綜合旅行業為名義，並由甲種旅行業副署　(B) 以綜合旅行業為名義，甲種旅行業無庸副署　(C) 以甲種旅行業為名義，並由綜合旅行業副署　(D) 以甲種旅行業為名義，綜合旅行業無庸副署

23. () 旅行業申請暫停營業或暫停經營時間，最長不得超過多久？ (A) 半年　(B) 9 個月　(C) 1 年　(D) 2 年

24. () 參加領隊人員職前訓練，缺課多少節以上，應予退訓？ (A) 缺課節數逾 1/3 者　(B) 缺課節數逾 1/4 者　(C) 缺課節數逾 1/5 者　(D) 缺課節數逾 1/10 者

25. () 旅行業經廢止執照之處分，其公司名稱於幾年內不得為旅行業申請使用？(A) 1 年　(B) 2 年　(C) 3 年　(D) 5 年

26. () 依據旅行業管理規則，綜合旅行業之資本額不得少於新臺幣多少元？ (A) 1,800 萬元　(B) 2,000 萬元　(C) 2,300 萬元　(D) 3,000 萬元

27. () 旅行業經理人應具備下列何種資格，方得經訓練合格，發給結業證書後充任？(A) 大專以上學校畢業或高等考試及格，曾任旅行業代表人 1 年以上　(B) 曾任旅行業專任職員 5 年以上　(C) 高級中等學校畢業，曾任旅行業代表人 4 年以上　(D) 高級中等學校畢業，曾任觀光行政機關專任職員 3 年以上

28. () 旅行業經營自行組團業務，在何種條件下，可將該旅行業務轉讓其他旅行業辦理？ (A) 經旅客書面同意　(B) 經旅客口頭同意　(C) 無需經旅客同意　(D) 與其他旅行業簽訂契約

29. () 旅行業經核准籌設後，應於多少時間內辦妥公司設立登記？ (A) 6 個月　(B) 3 個月　(C) 2 個月　(D) 1 個月

30. () 綜合旅行業辦理旅客出國及國內旅遊業務時，應投保履約保證保險之最低金額為： (A) 新臺幣 8,000 萬元　(B) 新臺幣 6,000 萬元　(C) 新臺幣 5,000 萬元　(D) 新臺幣 3,000 萬元

31. () 旅館業拒絕主管機關依法實施檢查者，依發展觀光條例的處罰範圍規定，下列何者正確？ (A) 處新臺幣 1 萬元以上 5 萬元以下罰鍰　(B) 處新臺幣 2 萬元以上 9 萬元以下罰鍰，並得按次連續處罰　(C) 處新臺幣 3 萬元以上 15 萬元以下罰鍰，並得按次連續處罰　(D) 處新臺幣 9 萬元以上 45 萬元以下罰鍰

32. () 依旅行業管理規則規定，旅行業投保之責任保險，每一旅客及隨團服務人員意外死亡之最低投保金額為新臺幣多少元？ (A) 100 萬元　(B) 200 萬元　(C) 300 萬元　(D) 500 萬元

得　分

學後評量
領隊與導遊

第 10 章
民法債篇旅遊專節與國外定型化旅遊契約

班級：＿＿＿＿＿　學號：＿＿＿＿＿

姓名：＿＿＿＿＿＿＿＿＿＿

一、選擇題

1. （　）旅遊營業人安排旅客在特定場所購物，其所購物品有瑕疵者，旅客得於受領所購物品後多久之內，請求旅遊營業人協助處理？ (A) 半個月內　(B) 1 個月內　(C) 1 個半月內　(D) 2 個月內

2. （　）報紙上的廣告，為了吸引旅客報名所做的承諾是否亦為契約的一部分？ (A) 不屬於契約的一部分　(B) 是契約的一部分，旅行社有義務要履行　(C) 視其承諾的條件而定，交法院認定　(D) 報紙上的法律效力不為法院認同

3. （　）國內旅行業經營出國觀光團體旅遊，如國外旅行業違約，致旅客權利受損時，請問國內旅行業之責任為何？ (A) 負賠償責任　(B) 負道義責任　(C) 不負賠償責任，僅有道義責任　(D) 負道義責任，亦負刑事責任

4. （　）旅行業與旅客之間有關契約簽訂之規定，下列敘述何者錯誤？ (A) 辦理團體旅遊時應簽訂契約　(B) 辦理個別旅客旅遊時應簽訂契約　(C) 契約格式由觀光署定之　(D) 可視實際狀況決定是否簽訂契約

5. （　）旅客因可歸責於自己之事由，怠於給付旅遊費用者，旅行社不得如何處理？ (A) 逕行解除契約　(B) 沒收旅客已繳之訂金　(C) 聲請法院強制執行　(D) 請求損害賠償

6. （　）國外旅遊定型化契約書範本對旅遊地區及行程如記載「僅供參考」時，該項記載之效力如何？ (A) 有效　(B) 無效　(C) 效力未定　(D) 附條件有效

7. （　）旅遊營業人因旅客變更為第 3 人而增加的費用，其請求權時效自旅遊終了時起多久不行使而消滅？ (A) 半年　(B) 1 年　(C) 2 年　(D) 5 年

8. （　）旅遊營業人為旅客提供的旅遊保險，其性質為，(A) 人壽保險　(B) 健康保險　(C) 傷害保險　(D) 責任保險

9. (　) 因可歸責於旅行社之事由，致旅客之旅遊活動無法成行而需通知旅客時，下列敘述何者正確？ (A) 通知於出發日前第 31 日以前到達者，賠償旅遊費用 20% (B) 通知於出發日前第 21 日至 30 日以內到達者，賠償旅遊費用 30% (C) 通知於出發日前第 2 日至第 20 日以內到達者，賠償旅遊費用 40% (D) 通知於出發日前 1 日到達者，賠償旅遊費用 50%

10. (　) 團體旅遊中，分房過程中如產生單一女性或男性，造成單人房產生，旅行業者必須繳付：(A) Extra Payment (B) Single Supplement (C) Room Rate (D) Overcharge

11. (　) 下列何項非屬乙種旅行業之經營業務？ (A) 代售國內海、陸、空運輸事業之客票 (B) 提供國內旅遊諮詢服務 (C) 設計國外旅程，安排領隊人員 (D) 招攬本國觀光客，安排國內旅遊

12. (　) 依法令規定，旅行業刊登於大眾傳播工具之廣告，應載明公司名稱、種類及： (A) 品牌名稱 (B) 品牌標誌 (C) 註冊編號 (D) 註冊代表人

13. (　) 下列何者是歐元國際標準幣別代號？ (A) GBP (B) EUR (C) AUD (D) CHF

14. (　) 民法債編旅遊專節所稱之旅遊服務，不包括下列那一項目？ (A) 安排旅程 (B) 提供交通、膳宿 (C) 個人訪友 (D) 導遊景點

15. (　) 旅遊營業人因變更旅遊內容而減少費用時，旅客應於多久期間內向旅遊營業人請求退還該減少之費用？ (A) 5 年 (B) 3 年 (C) 2 年 (D) 1 年

16. (　) 旅遊費用中之服務費，不包括下列何者？ (A) 領隊服務報酬 (B) 導遊服務報酬 (C) 司機服務報酬 (D) 在飯店房間枕頭上的小費

17. (　) 旅行社因不可抗力因素變更行程導致費用的增加或減少時，應如何處理？ (A) 因變更行程增加的費用，由領隊於國外向團員收取 (B) 因變更行程增加的費用，先由旅行社代墊，團體回國後再向團員收取 (C) 旅行社須退還團員因變更行程而節省之經費 (D) 因變更行程而節省經費的部分，算是旅行社的利潤，不須退還

18. (　) 甲旅客參加國外旅遊團，付清團費 22000 元（含簽證費 800 元），出發前 1 日，政府宣布禁止旅遊團體前往，旅行社取消出團，唯簽證已辦妥，且已另支出 10000 元之必要費用。則旅行社應退費之金額為： (A) 10100 元 (B) 10600 元 (C) 11200 元 (D) 12000 元

19.（　）如果因為旅行業的疏失，導致旅客被滯留在國外時，下列敘述何者最正確？
(A) 旅客滯留期間，由旅行業安排旅客之食宿，費用由旅客負擔　(B) 旅客滯留期間，支出之食宿或其他必要費用，由旅客與旅行業各自負擔一半　(C) 旅客滯留期間，支出之食宿或其他必要費用，由旅行業全額負擔　(D) 旅客滯留期間，支出之食宿或其他所有之費用，由旅行業全額負擔

20.（　）依民法債編第 8 節之 1「旅遊」之規定，旅遊營業人依法為旅程之變更時，下列敘述何者正確？ (A) 旅客只得參加變更之旅程　(B) 旅客不同意者，可以解除契約　(C) 旅客不同意者，可以終止契約　(D) 旅客只得參加變更之旅程，但可以請求旅遊營業人賠償

21.（　）旅客參加泰國旅行團，旅費 18000 元，含相關證照費用 2000 元，出發前一天通知取消，旅客可退還多少金額？ (A) 18000 元　(B) 16000 元　(C) 8000 元　(D) 9000 元

22.（　）依國外旅遊定型化契約規定，旅行社得否要求旅客代為攜帶物品返國？ (A) 無特殊限制，旅客同意即可　(B) 該物品非違禁品即可　(C) 該物品非做販售之用即可　(D) 不得以任何理由或名義提出要求

23.（　）甲旅行社辦理團體出國旅遊業務，已依規定投保責任保險，其對每一旅客因意外事故所致體傷之醫療費用，最低投保金額為新臺幣多少元？ (A) 10 萬元　(B) 6 萬元　(C) 5 萬元　(D) 3 萬元

24.（　）甲旅客參加乙旅行社舉辦之旅行團，原訂於 94 年 8 月 9 日出發，甲旅客突然接到點閱召集令，隨即打電話給旅行社告知不能參加該旅行團，此時甲旅客繳交之旅遊費用，乙旅行社應如何處理？ (A) 退還 100%　(B) 退還 80%　(C) 退還 50%　(D) 扣除費用後全部退還

25.（　）下列那一項記載於旅遊契約書中是無效的？ (A) 排除對旅行業履行輔助人所生責任之約定　(B) 旅行業不得臨時安排購物行程　(C) 旅行業不得委由旅客代為攜帶物品返國　(D) 旅行業除收取約定之旅遊費用外，不得以其他方式變相或額外加價

26.（　）旅遊團通常有最低組團之人數。依交通部觀光署公布之「國外旅遊定型化契約範本」之約定，如果未能達到最低組團人數時，旅行業應如何處理？ (A) 逕行解除契約　(B) 於預定出發之 7 日前通知旅客解除契約　(C) 逕行終止契約　(D) 於預定出發之 7 日前通知旅客終止契約

（請沿虛線撕下）

27. （　）旅客於旅遊活動開始後，中途離隊退出旅遊活動時，固然不得要求旅行業退還旅遊費用。但旅行業因旅客退出旅遊活動後，應可節省或無須支出之費用，原則上應如何處理？(A) 不必退還給旅客　(B) 應退還給旅客　(C) 由旅行業自行決定是否退還　(D) 不必告知旅客就不必退還

28. （　）國外旅遊定型化契約書旅客之審閱期間為幾日？(A) 1 日　(B) 2 日　(C) 3 日　(D) 5 日

29. （　）乙旅行社的小美西 9 日旅遊團因團體回程訂位未訂妥，次日方得以返國。當晚住宿費用應由誰負擔？(A) 全體團員各自負擔　(B) 領隊須自掏腰包　(C) 乙旅行社　(D) 國外接待旅行社

30. （　）為顧及旅客購物方便，旅行社可以安排旅客購買禮品，但應如何安排才是正確？(A) 應事前告知，並於旅遊行程表預先載明而後由旅行社依契約約定安排　(B) 旅遊行程中，為避免旅客無聊，可以由領隊決定逕行安排　(C) 旅遊行程中，視當地導遊帶團之需要，逕行決定安排　(D) 出國旅遊本來就是要購物，所以由旅行社逕行安排

31. （　）李小姐報名參加團費新臺幣 30,000 元，預計於 5 月 10 日出發的東京 5 日之旅，但 5 月 3 日因家中臨時發生緊急事件，通知旅行社取消行程，依國外旅遊定型化契約範本規定，旅行社得向李小姐請求新臺幣多少元之賠償金？(A) 3,000 元　(B) 4,000 元　(C) 6,000 元　(D) 9,000 元

得　分

學後評量
領隊與導遊

班級：＿＿＿＿　學號：＿＿＿＿

姓名：＿＿＿＿＿＿＿＿＿

第 11 章
臺灣地區與大陸地區人民關係條例

一、選擇題

1.（　　）入境旅客攜帶人民幣<u>不得</u>逾多少元？ (A) 1 萬元　 (B) 1 萬 5000 元　 (C) 2 萬元　(D) 3 萬元

2.（　　）臺灣地區與大陸地區人民關係條例中，對於大陸地區人民之定義爲何？ (A) 在大陸地區之人民，但旅居國外者不適用　 (B) 領有中華人民共和國護照之人民　(C) 在大陸地區設有戶籍之人民　 (D) 在臺灣地區設有戶籍之大陸地區人民

3.（　　）我國依香港澳門關係條例，視港澳之地位爲：(A) 第三國　 (B) 特區　 (C) 中華民國固有疆域之部分大陸地區　 (D) 第三地政府

4.（　　）臺灣地區人民與大陸地區人民在大陸地區結婚，其夫妻財產制的處理依據爲何？ (A) 依臺灣地區之規定　 (B) 依大陸地區之規定　 (C) 依夫方的戶籍所在地之規定　 (D) 依妻方的戶籍所在地之規定

5.（　　）旅行業代申請大陸地區人民來臺觀光之入出境許可，係由下列何者統籌辦理收、送、領、發之統一作業窗口？ (A) 省市級旅行業同業公會　 (B) 中華民國旅行商業同業公會全國聯合會　 (C) 中華民國旅行業品質保障協會　 (D) 臺灣觀光協會

6.（　　）香港的基本法是由中華人民共和國政府的那一個機關所制訂？ (A) 國務院　(B) 全國人民代表大會　 (C) 中央政治局　 (D) 政治協商會議

7.（　　）臺灣地區與大陸地區人民關係條例各相關條文中之「主管機關」爲何？ (A) 行政院大陸委員會　 (B) 行政院　 (C) 內政部　 (D) 各該主管機關

8.（　　）旅行業代辦公務員進入大陸地區，應辦理何種程序？ (A) 申請許可　 (B) 報備　(C) 備查　 (D) 免報

9.（　　）中國大陸習稱的「高考」是相當於臺灣的：(A) 公務人員高等考試　 (B) 專門職業高等考試　 (C) 大學聯考　 (D) 高中聯考

（請沿虛線撕下）

10.（　）大陸地區人民與臺灣地區人民在臺灣結婚，其結婚或離婚之效力，應依何地之法律？ (A) 由當事人自行選擇　(B) 視男方是臺灣地區或大陸地區人民而有不同　(C) 大陸地區　(D) 臺灣地區

11.（　）大陸地區人民為臺灣地區人民配偶，經許可在臺灣地區長期居留滿幾年，可以申請在臺定居？ (A) 1 年　(B) 2 年　(C) 3 年　(D) 4 年

12.（　）大陸地區人民經許可進入臺灣地區者，除法律另有規定外，非在臺灣地區設有戶籍滿幾年，不得登記為公職候選人、擔任公教或公營事業機關（構）人員及組織政黨？ (A) 3 年　(B) 5 年　(C) 8 年　(D) 10 年

13.（　）臺灣目前第一大的出口市場是那個地區？ (A) 美國　(B) 日本　(C) 中國大陸　(D) 中南美洲

14.（　）臺灣地區與大陸地區人民關係條例所稱之「大陸地區」為：(A) 我政府統治權所及之其他大陸地區　(B) 臺灣地區以外之中華民國領土　(C) 臺灣地區以外之中華民國領土及外蒙古　(D) 臺灣地區以外之中華民國領土及港澳地區

15.（　）下列何者是臺灣地區與大陸地區人民關係條例用來定義「臺灣地區人民」與「大陸地區人民」身分的事項？ (A) 住所　(B) 居所　(C) 戶籍　(D) 長期居住

16.（　）下列何者不屬於大陸地區人民？ (A) 在國外出生，領用大陸地區護照者　(B) 在臺灣地區出生，其父母均為大陸地區人民者　(C) 在大陸地區出生，其父母一方為大陸地區人民者　(D) 旅居國外 4 年以上，取得當地永久居留權並領有我國有效護照者

17.（　）夫妻之一方為臺灣地區人民，另一方為大陸地區人民者；其結婚或離婚之效力，應適用何種法律？ (A) 大陸地區法律　(B) 行為地法律　(C) 臺灣地區法律　(D) 戶籍所在地法律

18.（　）大陸地區人民之著作權在臺灣地區受侵害者，可否在臺灣地區提起自訴？ (A) 不可以提起自訴　(B) 現行規定並未對大陸地區人民之自訴權利有所限制　(C) 大陸地區人民之自訴權利，以臺灣地區人民得在第三國享有同等訴訟權利者為限　(D) 大陸地區人民之自訴權利，以臺灣地區人民得在大陸地區享有同等訴訟權利者為限

19.（　）大陸旅客來臺灣本島觀光，若其攜帶之人民幣超過財政部所定的限額時，應如何處理？(A) 自動向海關申報，由旅客自行封存於海關，出境時攜出　(B) 直接在機場兌換成新臺幣　(C) 帶進臺灣，到風景區時直接購物　(D) 海關將直接沒入

20.（　）臺灣地區與大陸地區人民關係條例有部分條文均有「主管機關」之規定，該等主管機關係指下列何者？(A) 財團法人海峽交流基金會　(B) 行政院　(C) 外交部　(D) 各該業務主管機關

21.（　）大陸地區人民為臺灣地區人民配偶，經許可在臺依親居留者，居留期間可否工作？(A) 得在臺工作，不須申請許可　(B) 得向行政院勞工委員會申請許可後，受僱在臺工作　(C) 得向行政院大陸委員會申請許可後，受僱在臺工作　(D) 不能在臺工作

22.（　）香港或澳門居民來臺灣，應持用何種證件入境？(A) 可持香港或澳門護照直接入境　(B) 應先取得我政府發給之入臺許可文件，持以入境　(C) 在機場向境管人員出示回程機票後直接入境　(D) 持中國大陸駐香港或澳門機構出具之證明文件入境

23.（　）依「香港澳門關係條例」第 2 條指出，所謂香港不包含那個地區？(A) 香港島　(B) 九龍半島　(C) 水仔島　(D) 新界

24.（　）大陸地區人民申請來臺觀光時，若其曾來臺觀光有脫團或行方不明情形未滿多少年，主管機關得不予許可？(A) 5 年　(B) 6 年　(C) 8 年　(D) 10 年

25.（　）旅行業辦理大陸地區人民來臺觀光業務，應為每一位大陸旅客投保責任險，其中證件遺失之損害賠償費用最低投保金額是新臺幣多少元？(A) 1000 元　(B) 2000 元　(C) 3000 元　(D) 5000 元

26.（　）大陸旅行團來臺觀光入境後，隨團導遊若發現旅客有疑似感染傳染病者，以下處理方式何者為正確？(A) 就近通報當地衛生主管機關處理　(B) 通報行政院衛生署　(C) 通報當地警察局　(D) 通報行政院大陸委員會

27.（　）開放大陸地區人民來臺觀光，係依據何法律？(A) 發展觀光條例　(B) 臺灣地區與大陸地區人民關係條例　(C) 香港澳門關係條例　(D) 旅行業管理規則

（請沿虛線撕下）

28. （　）下列何種旅行社具有資格辦理大陸地區人民經小三通到金門觀光之業務？
(A) 甲種或綜合旅行社　(B) 登記營業所在地在金門縣之旅行社　(C) 登記營業所在地在金門縣屆滿 2 年之甲種或綜合旅行社　(D) 登記營業所在地在臺灣屆滿 2 年之甲種或綜合旅行社

29. （　）支領月退休給與之退休軍公教人員，擬赴大陸地區長期居住者：(A) 可以繼續支領月退休給與　(B) 停止領受退休給與之權利　(C) 應申請改領一次退休給與　(D) 一律發給其應領一次退休給與的半數

30. （　）繼承人全部為大陸地區人民時，除臺灣地區與大陸地區人民關係條例另有規定外，應聲請法院指定何者為遺產管理人？(A) 遺產所在地直轄市、縣（市）政府　(B) 行政院大陸委員會　(C) 財政行部國有財產局　(D) 行政院

31. （　）大陸地區人民繼承臺灣地區人民之遺產，應於繼承開始起多久時間內，以書面向被繼承人住所地之法院為繼承之表示，逾期視為拋棄其繼承權？(A) 5 年 (B) 3 年　(C) 2 年　(D) 被繼承人在臺灣地區之遺產若未超過新臺幣 200 萬元則無時間限制

32. （　）兩位臺商因商業糾紛，在大陸地區人民法院提起訴訟。勝訴的臺商取得大陸民事判決返臺後，必須向下列那個機關聲請認可？(A) 經濟部　(B) 大陸委員會 (C) 法院 (D) 財政部